謹 以 此 冊

紀 念

王 世 襄 先 生

清代家具

（修訂本）

田家青 編著

三聯書店（香港）有限公司

扉頁題辭	王世襄
扉頁題字	朱家溍
攝　影	勵耕　奕岩　南溍
繪　圖	陳靜勇　曹珊　李暘
責任編輯	劉翔
裝幀設計	陸智昌

書　名	清代家具
編著者	田家青
出版發行	三聯書店（香港）有限公司
	Joint Publishing (H.K.) Co., Ltd.
	9 Queen Victoria Street, Hong Kong
國際書號	ISBN 978-962-04-3079-4
	2012 Joint Publishing (H.K.) Co., Ltd.
	Published & Printed in Beijing
製版印刷	北京雅昌彩色印刷有限公司
	北京市順義區天竺空港工業區A區天緯四街7號
版　次	1995年11月香港第一版第一次印刷
	2012年7月香港第二版第一次印刷
規　格	8開 (228×305mm) 346面
書　號	ISBN 978-962-04-3079-4

田家青編著

清代家具集珍

庚午六月 王世襄題

器之坐者有三曰椅曰杌
曰櫈三者之製以時論之
今勝於古以地論北不如
南維揚木器姑蘇竹器可
謂甲於古今冠乎天下矣

癸酉初夏讀李笠翁一家言居室器物部適遇
家青先生屬題其河著清代家具乃節錄數語以應之

序

　　這是第一部關於清代家具的學術專著，研究、著述從填補尚付闕如的空白開始，並能達到如此規模，值得贊賀！

　　《清代家具》通讀數遍，感到應予肯定的有以下幾點：

（一）本書明確了清代家具應有的範圍

　　在一般情況下，說起清代家具，總是想到雍正、乾隆時期材美工良、裝飾性很強、主要供宮廷使用的硬木家具，而把清前期的明式家具及典型猶在、開始呈現某些清代意趣的家具都歸入明式家具，似乎忘記了它們的製作時期實為清代。嘉、道以降，工藝衰退，又很容易一筆抹殺，認為全不足道而遭摒棄。流傳在民間的非硬木家具，大都是清中期或更晚的製品，鄉土氣息濃鬱，和明式家具關係頗為密切，而造型雕飾又時見新意。由於過去對全國的家具調查做得太少，直到近年才被估販"發掘"出來而受到人們的重視，例如來自山西的所謂"晉作"。這自然也是清代家具中很重要的一類。如果我們研究清代家具有所偏廢或遺漏，不把上述各類全部納入清代家具的範圍，顯然是有乖歷史事實，看不見客觀存在而有欠缺之憾。可喜的是家青先生開卷就明確了清代家具應有的範圍，文字闡述和實物舉例也注意到各類咸備，並隨時結合時代背景和經濟情況，作必要的探討。因此我們不妨將《清代家具》視為"中國家具史"的一個篇章，它已遠遠超過了一本只堪供瀏覽欣賞的"清代家具圖錄"。

（二）本書將提高對清代家具的評價

　　對某一時期家具評價高低，評價者的審美觀和個人愛憎起決定性作用。不過先決條件是必須較全面地接觸到、觀察到這一時期的製品，否則其評價就不可能公允正確。儘管清代距離我們年代較近、實物較多，但能看到有代表性實物的人是少數，能看到不同種類有代表性實物的人則更少。因此採用清晰的圖片和詳審的文字作較為全面的介紹就十分必要了。《清代家具》是第一部用彩色照片和完美的印刷把精選過的、不同種類的、具有代表性的清代家具（甚至包括不成功的拙劣之作。這也有必要，不知其醜，安知其美）公之於世。我們相信本書的出版，將會消除一些人的偏見，並將提高對清代家具的評價。以我個人來說，雖已從事家具研究多年，由於民間家具調查當年只到過南方幾個地區，故對"晉作"很陌生，自然也就不可能寫入本人的著述，將其成就記在清代家具的賬上。現在見到了"晉作"，對清代家具不免要刮目相看了。

我並不認為家青先生因為自己研究清代家具，故有意識地去抬高它的身價。只是他編寫出版了這本專著，使更多人看到不同種類的有代表性的實物，人們就會自然而然地提高對清代家具的評價。

（三）本書體現了作者的嚴肅科學態度

研究任何一門學問，持嚴肅的科學態度，十分必要。家青先生是學科學的，本書可以證明他把嚴肅的科學態度帶到了家具研究中。列入《附錄》的《紫檀與紫檀家具》一文，可以說是迄今所見對這一木材及其製品講得最清楚、最實事求是、不模棱兩可、不嘩眾取寵的一篇文章。他把實物觀察、匠師經驗、檔案記錄三者結合起來，再加上科學試驗才寫出來的。據我所知，祁麗君先生的《清代宮廷家具紫檀與新紫檀木材比較研究》一文之由來，也是家青先生為了解決自己的困惑，不得不請求林業學專家大力支援，商定題目，經過實驗研究，寫成專題報告，才引用到自己的文中的。

（四）本書有助於對家具的準確斷代

傳世家具的準確斷代問題，直到現在也未能得到滿意的解決。家青先生沒有將《圖版篇》的實例一一注明具體年代，不得視為知識貧乏，卻說明他很老實，知道多少說多少。不過《清代家具》有不少章節講的就是斷代。例如對康熙時期十二幅"美人絹畫"中的家具，逐件進行辨別分析，哪幾件屬於明代，哪幾件帶有明顯的清式特點。這一研究不僅對清代家具斷代，就是對明式家具斷代也有幫助。又如他把清代家具分為"明清之際"、"清早期"、"清中期"、"清中晚期"、"清晚期"五個時期，這也比我在《明式家具研究》試圖把明式家具分為明代早、中、晚和清前期要精密一些。《家具種類說明》特意把清代始有及較為流行的品種提出來，詳論其功能、造型、結構、裝飾與前此已有家具的差異。《紫檀與紫檀家具》指出採用木材解剖學，據吸收光譜曲線的不同，可以準確地把新舊紫檀區分開來。二者都是為斷代提供依據和辦法。總之，我們不能說《清代家具》對準確斷代有了新的突破，但承認它有助於這個問題的解決，似並未言過其實。

家青先生從立意寫書到完成出版只用了十來年時間，可以說是相當快的。這和他熱愛家具，專心致志，追求知識，不遺餘力分不開的。不妨說一說我知道的一二事。北京首都博物館有一批庫存多年的清代家具，

歲久失修，散脫殘缺。家青先生為了通過修復，學到知識技藝，特請北京最好的師傅，共同制定修復方案，並嚴格要求施工配料，包括配雕活、編藤屜、鑲嵌銅飾等，一絲不苟地把十幾件一一修整完好。在修理過程中，作詳細的筆記，拍攝數以百計的照片，為每件編寫修繕紀錄，隨同家具送交博物館。前後歷時一年有餘，隨後寫出了專題論文。又如為了拍攝炎黃藝術館的一件康熙紫檀大型多寶格，因不得移動，並須一日內完成，他請了三批專業攝影師，分別用汽車載運器材，到藏所依次拍攝，目的只希望確保得到一張可用以出版的彩片。十幾年來，他以這種精神，先後拍攝了近千件明清家具的照片。這種幹法（或稱之為這種"玩法"更為確切），不僅花光了本人所有，連夫人留學回國，節省下來的一些積蓄也搭了進去。不怕費力氣，不吝耗資財，這是甚麼精神？我看這是為了鑽研一門學問，積累知識，以期有成，終得用以貢獻給人民的一種必須具有的、不惜付出重大代價的精神！

　　家青先生年富力強，風華正茂，來到面前的正是可以勇猛精進的大好時機。以我國實物遺存之豐富，檔案記錄之翔實，民間待訪地區之廣袤，傳統家具研究，大有可為。可以預言，家青先生今後一定會不斷地寫出內容更充實、觀點更精闢的學術專著來。

一九九五年十月

目錄

圖版目錄

概論篇

引言

清代（1644～1911年）是中國歷史上最後一個封建王朝。清前期統治者勵精圖治，興利廢弊，初步穩定了統治基業。至康熙、雍正、乾隆時期，國家得到了成功的治理與發展。尤其自康熙晚年至乾隆末年近一個世紀，是歷史上有名的"康乾盛世"，也是中國工藝美術發展史中的一個重要時期。

清代工藝美術是歷史的幸運兒。中國的傳統工藝美術經數千年的發展演變，至清代已臻極境。在如此之高的起點上，清代的工藝美術沿着漢族傳統文化開創的業績，在承前、仿古與創新的交融中，創出了獨有的清式特色。至康熙年間，全國已形成了不同地區的多個民間工藝美術中心，和以紫禁城為代表的皇家工藝美術中心。它們南北呼應，既相互交流，又相互競爭，借古融西，集歷代工藝美術之大成，形成了以典雅華麗、精巧工整為特徵的藝術風格。在瓷器、漆器、紡織、刺繡、絲織、金屬工藝品和竹、木、牙、角器等方面都有所成就，就其製作技藝和工藝水平而言，均已達到歷史的頂峰。"乾隆工藝"成為形容中國傳統工藝美術最高工藝水準的代名詞。

家具是清代工藝美術品中很重要的一部分。它既是實用的工藝品，又具有明確的社會功能，更能折射出時代的特徵。本書以實物與史料為基礎，對清代家具，包括明式和清式兩類，作簡要介紹，重點則放在清式家具上。

首先，有必要明確書中幾個專用術語的定義。

清代家具

從字面上講，清代家具應包括製作於清代的各種不同質地、不同風格、不同流派的家具。而本書中的清代家具是指以較優質的木料製作於清代的具有一定藝術價值的明式和清式家具。為了說明一些相互關係，偶爾也涉及幾件以漆、竹、藤、金屬所製的家具，以及西洋式樣的家具。

明式家具

"明式家具"現已成為一個學術名詞，是指製作於明至清前期的具有某一特定造型風格的家具。尤應注意的是，明式家具與明代家具含義不同。明式家具是以風格區分，並不是限定於明代製作。

清式家具

指出現於清康熙年間，盛於乾隆時期，具有典型清式工藝美術風格的家具。

此外，"明式家具"和"清式家具"都只是指製作於清代和清代以前的家具，對於清代之後直至今日仍在製作的具有明式或清式特點的家具，不應再稱為"明式家具"或"清式家具"，可以稱之為"仿明式家具"或"仿清式家具"。它們不在本書的介紹範圍之內。

清代製作的明式家具

明至清前期，中國傳統家具上承宋元家具之精華，繼往開來，推陳出新，演變出享譽世界的明式家具。

優秀的明式家具，造型求雅避俗，結構巧妙合理，充分利用木材的自然紋理，具有天然質樸、渾厚典雅的藝術韻味。明式家具廣為不同國籍、不同文化背景的人士所欣賞，被認為是人類文化中一項寶貴遺產。

王世襄先生著《明式家具研究》一書中指出："明式家具在學術上，指明至清前期材美工良、造型優美的家具，這一時期中，尤其是明嘉靖、萬曆到清康熙、雍正（1522～1735年）這二百多年的製品，不論從數量上來看，還是從藝術價值看，稱之為傳統家具的黃金時代是當之無愧的。"[1]這就明確廓清了"明式家具"的概念，它歷明入清，不受朝代割裂，顯然與"明代家具"涵義不同。總共二百年的明式家具黃金時代中，清代佔有近一百年。對於明式家具的輝煌藝術成就，清代有着相當大的貢獻。當今人們已意識到，不少以前被公認是明代製作的明式家具，包括一些為人矚目的珍品、重器，實際是製作於清代。這也是為何名為《清代家具》的本書包括了明式家具。

明式家具中，明末至清初時期的製品，若要準確判定是明是清較為困難。因為這幾十年中，同一代工匠，使用相同的木料，悉依相同的規矩法度製作家具，時間上雖分兩朝，家具形制卻依舊。這一時期的精品很多，可以肯定，以前不少被判定為明代的製品，實際是清代製作的。近來，一些西方人士稱這類家具為"過渡時期"（Transition Period）製品（標以17世紀）是恰當的。本書所收錄的黃花梨筆管式大架子床（圖版106）、黃花梨大畫桌（圖版90）均為這一時期的家具精品。

康熙年間，明式家具在局部裝飾、作工、風格上逐漸發生了較明顯的變化，開始表現出"清式意趣"。

註：
[1] 王世襄：《明式家具研究》，三聯書店，香港，1989年，17頁。

對此類家具我們就有較可靠的依據，可以有把握地判定其製作年代業已入清。本書所收錄的清早期紫檀硬板座面南官帽椅（圖版24）和癭鶒木夾頭榫大畫案（圖版91）即為此類家具的代表。這類家具的製作仍處於明式家具的輝煌時期之內，絕大多數製品仍是成功的。

乾隆以後至清晚期，明式家具風格逐漸遭到破壞。大量傳世實物證實，清中期以後，仿明式的硬木家具的演變是牽強的、僵化的。為了適應當時的社會風尚和趣味，生硬地將“明式”和“清式”相結合，對原本古樸完美的造型添加時尚的裝飾，本質上違背了明式家具文化氣質的內涵。隨着年代的推移，家具的線條越發僵化，造型越發呆板。清中期以後製作的仿明式硬木家具很少有真正的上乘之作，本書所收錄的紅木夾頭榫帶托子雕花平頭案（圖版78）即是較典型的實例。

不同於硬木家具，幾百年來，民間製作和使用的糙木家具保持了較統一的風格，受時尚的影響較小。它們具有質樸的鄉土氣息和自然情趣，經過多年的演變，也形成了不同地域的流派，當今在民間仍有相當數量的實物傳世，並越來越受到重視。但這類家具並不都屬於明式家具，似應定名為“中國傳統民間家具”，值得有專著研討。

清式家具

清式家具，以設計巧妙、裝飾華美、作工精細、富於變化為特點。作為中國歷史上物質文化的一個組成部分，在中國工藝美術史以及中國古代家具史中都佔有重要地位。

（一）清式家具的興衰

縱觀清式家具的興衰，不難發現清式家具的起落與清王朝本身的命運相同，幾乎同步地經歷了一個由興起到鼎盛，最後走向衰敗的過程。清式家具既是歷史發展的產物，也是滿漢文化相結合的一個具體產物。

對清式家具興衰史的研究，有賴於對清代的民間和宮廷家具同時作系統的考察。而限於當前的條件，只能以資料相對豐富可靠一些的清宮廷家具為主，進行一些探討。根據事物的發展規律，相信民間清式家具的起落興衰，與宮廷家具大致是同步的。

　　1644年，清帝國定都北京。在清初戰亂不止、百廢待興的社會環境中，顯然還談不上發展手工藝。至清聖祖康熙皇帝繼位後，國力日趨強盛。康熙在軍事、政治、經濟各方面都有所建樹，鞏固了清王朝的統治基業。在這種社會環境下，工藝美術有了生息發展的環境和條件。

　　就家具而言，這一時期儘管明式家具繼續流行，其主體結構和風格依然如故，但在局部的工藝手法和某些部件上變化日益增多。究其原因，是由於社會環境的改善和生活習俗、藝術趣味的變化所致。然而明式家具無論如何變體，終不能從根本上滿足統治階級和社會時尚的需要，客觀上要求有新式家具取而代之。於是，從裝飾風格到裝飾手法都與明式家具截然不同的“清式家具”應運而生。

　　從清式家具開始萌芽到其初成體系，大致是從康熙早年到晚年的約四五十年之間。之後隨着清王朝統治的強化，世俗民心的轉變，清式家具較明式家具在數量比例上逐漸佔了優勢。

　　清式家具的問世及其特有風格的形成，既與上述的社會變化有直接關係，又與滿文化的影響有着不可分割的聯繫。眾所周知，清王朝的建立，並不是歷史上漢族之間的朝代更替，而是少數民族統治階級對多數人民的征服與統治。出於這樣一個特定的歷史條件，清初的統治者在軍事、政治、文化上除了採用高壓與收買並舉的治國方針，還有一個手段就是實行綏靖。面對一個有着悠久文化傳統和藝術淵源的龐然大物，清統治者一方面為幾千年輝煌的漢文化與文明所傾倒，另一方面，對於自己的民族文化和自身的審美情趣又不忍割捨。正是在這種心態下，他們自覺不自覺地要將兩者最大限度地調和起來。清代各類工藝品風格的形成，包括清式家具的特有風格，不能不說與此有關。例如，清代皇家製作的一些鹿角椅，取材於獵物，雖是按明式圈椅的結構和造型製作而成，卻體現了滿族遊牧民族豪爽粗獷的氣質。它與漢文化孕育出的具有文人氣質的明式圈椅有着截然不同的風格，是兩種文化交融的典型產物。

　　已掌握的文獻資料證實，康熙在位的六十一年是清式家具誕生和蓬勃發展的時期。從刊刻於康熙前期的書籍插圖和繪畫中，可見到一些式樣新奇，風格不同於前代，裝飾性較強的家具形象。它們似乎可看作是清式家具的雛形。只可惜，傳世家具中，有此時期年款者實為罕見[2]，難以進行實物印證。而版畫和民間繪畫，因不能排除畫家杜撰、誇張及為符合他的需要以致違反真實的可能，故只能作為參考。尋找到有確鑿年代證據的康熙早年的清式家具，將是對清式家具研究的重要貢獻。

　　標有年款的家具畢竟為數極少。然而，一些傳世的宮廷繪畫，尤其是寫實的宮廷繪畫，例如清代帝后肖

像和反映皇家生活的行樂圖中常有家具的形象。和一般的民間繪畫有所不同，它們寫實性強，可作為研究和考證清式家具起源、發展和演變的可靠材料。

北京故宮博物院所藏《雍親王題書堂深居圖》一套十二張繪畫，為研究康熙晚年清式家具初成時的風格式樣，提供了豐富的依據。

十二幅畫每幅長184.6釐米，寬97.7釐米，絹本設色。從畫風看，是清早期的寫真繪畫，推測有可能出自芥鵲、焦秉貞、冷枚、沈喻等幾位宮廷畫師的手筆。這套繪畫於20世紀50年代至60年代曾長期在北京故宮博物院內公開陳列。過去，人們一直認為十二幅畫中所繪的人物是雍正皇帝的妃，故原名為《雍正妃畫像》[3]。從畫中的庭園、月門、院宇、房帷及花草樹木推測所畫的可能是圓明園內景。此外，從畫中鈐有"壺中天"和"破塵居士"兩方私印，是已冊封親王並受賜了圓明園之後、但尚未登基的雍親王胤禛所用印章。因此，這十二幅畫被認為是繪於康熙四十七年（1709年）至康熙六十一年（1723年）之間。

可喜的是，在1986年，從故宮博物院舊藏的清內務庫檔案中查到了這十二幅畫的確切記載。不僅證實了以前對此畫所繪時間和地點推測的正確性，而且得知這十二幅畫原本貼在圓明園深柳讀書堂的圍屏上，雍正登基之後重新揭裱移到紫禁城。從檔案中稱此畫為"美人絹畫"得知，畫中的人物只是幾位佳麗而不是雍正的妃，十二幅畫遂被更名為《雍親王題書堂深居圖》。這是一套有可靠年代可供研究的寫實繪畫。畫中的家具，結構描繪準確，比例恰當，對家具所用木料的紋理都予以逼真的再現。可以確信，這些家具絕非杜撰。它是一份可以看到清代早期家具形象的珍貴資料，具有很高的價值。

在十二幅畫中，出現了椅凳、桌案、床榻、櫃架等近十個品種，分別由竹、木、漆、樹根製成的三十餘件家具。其中的黑漆描金圓凳、黑漆描彩方桌、彩漆嵌螺鈿官皮箱、金理鈎描油長方桌、按房間就地打造的多寶格、樹根式的香几和書格，以及紫檀製成的各式座托等小器物，都是工藝繁複、極為精緻的品種。繪畫中的仿樹根製香几（第一幅）、方桌（第一幅、第四幅）、羅漢床（第二幅）、鐘架（第四幅）、棋桌（第

註：

[2] 在故宮博物院中，有幾件可以確定是康熙年間製作的家具：

黑漆嵌螺鈿山水人物平頭案。案背有"大清康熙辛未年製"楷書款，即1691年製。《中國美術全集 · 工藝美術篇11——竹木牙角器》（文物出版社）第185件。

細色地戧金細鈎填漆龍紋梅花式香几。黑漆裡刻"大清康熙年製"楷書款。其形式似康熙早期的家具。見《中國美術全集 · 工藝美術篇11——竹木牙角器》（文物出版社）第170件。

渾天儀底座。底座背後刻有"康熙八年仲夏臣南懷仁等製"十二字楷書款。這是比利時傳教士南懷仁為康熙皇帝所製渾天儀配做的底座。見劉潞：《南懷仁在中國》，《紫禁城》，紫禁城出版社，1980年，第3期，33頁。

康熙炕桌，也稱康熙書桌。桌面上刻有數學公式和幾何圖形。此桌雖無年款，但經考證確認是康熙早年為學習數學而特製的。見萬依、王卿、陸燕貞：《清代宮廷生活》，商務印書館，香港，1985年。

[3] 黃苗子：《雍正妃畫像》，《紫禁城》，紫禁城出版社，1983年，第4期，28頁。

六幅）、仿竹製書格（第七幅）、宮燈（第八幅）、多寶格（第十幅）、斑竹鑲墩（第十一幅）、懸餘板（第十幅）、架子床（第十二幅）等，都是典型的清式家具，至少也帶有明顯的清式家具裝飾特點。尤其是羅漢床、多寶格、燈具等，其後期的同類家具一直沿襲了畫中出現初期的風格與結構。

從畫中可以看到，當時的清式家具骨架粗壯堅實，方直造型多於明式曲圓造型，題材生動且富於變化，裝飾性強，整體光素堅實而局部裝飾細膩入微。與明式家具相比，在裝飾風格上兩者的追求有本質的不同，明式家具尚意，而清式家具則注重形式。可以說，此時的清式家具，其主要形式已近於成熟。

這套繪畫還明確地顯示出清式家具形成的一個重要外界因素。由於當時室內裝修和陳設，以至各種工藝品的裝飾手法和藝術風格，都進入了一個注重富貴華麗、推崇裝飾性的時期，簡潔、樸素的明式家具已不能與這種環境相適應。清式家具正是在這樣的環境下與其他具有清式風格的工藝品同時出現的。

畫中亦可見到十餘件明式家具。比較典型的有高束腰五足內翻球有托泥香几（第五幅）、黃花梨玫瑰椅和黑漆描油四面平方桌（第八幅）、四面平香几（第十一幅）等。由此可見，直至康熙晚年，宮中使用的家具，明式的還佔有一定的比例。

迨至世宗雍正繼位，政治又有了新的變化。雍正帝施政從嚴，加強了皇帝集權，整飭吏治，此時期的統治更為鞏固。穩定的社會環境、繁榮的經濟，為家具業的興盛提供了更為有利的條件。

遺憾的是，雍正在位時間較短，迄今為止，傳世的家具中，無論宮廷的還是民間的，尚未見寫有雍正年款並確認無作偽之疑的製品。從繪畫和其他形式的藝術品中也較難窺探該時期家具的發展與演變。所幸雍正年間的《養心殿造辦處各作成作活計清檔》（以下簡稱《造辦處活計檔》），至今基本保存完好，現藏於北京的中國第一歷史檔案館[4]，它為研究這一時期的宮廷家具提供了豐富翔實的第一手資料。著名學者朱家溍先生通閱過此檔，對雍正一朝的家具製作活動進行了文獻考證。經查考，從雍正元年至雍正十四年，養心殿造辦處製作桌、几、椅、凳、床榻、櫃、架、屏風、盒、匣、座近千種，其中很多都是別具特色的製品[5]。僅桌案類，就有以下品種：

包鑲銀飾件紫檀桌、赤金飾件紫檀木邊豆瓣楠木心桌、包鑲銀飾件花梨木邊楠木心桌、一封書楠木桌、花梨雕壽字飯桌、楠木折疊小桌、紫檀木轉板桌、疊落長條書桌、夔龍式彎腿三層面矮書桌、楠木折疊腿

註：
[4] 《養心殿造辦處各作成作活計清檔》，原藏故宮博物院，現藏中國第一歷史檔案館。
[5] 朱家溍：《雍正年的家具製造考》，《故宮博物院刊》，文物出版社，1985年，第3期，總字第29期，105頁。

1　2　3

1.《雍親王題書堂深居圖》之一

2.《雍親王題書堂深居圖》之二

3.《雍親王題書堂深居圖》之三

概　論

4

5

6

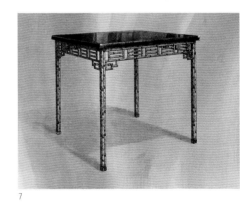

7

4. 《雍親王題書堂深居圖》之四

5. 《雍親王題書堂深居圖》之五

6. 《雍親王題書堂深居圖》之六

7. 斑竹鑲銅足棋桌，由第六幅畫中復原繪製。這是
 一件仿木做的竹家具，不僅形式上仿木，結構和
 作法也仿木家具，有榫有卯，是清式家具追求新
 奇、形式上講究變化的一個較早實例。

8. 《雍親王題書堂深居圖》之七

9. 《雍親王題書堂深居圖》之八

10. 《雍親王題書堂深居圖》之九

11. 第八幅畫中的黑漆描彩紗心掛燈，此燈若不是出
 現在這套繪畫中，從其型式、製作工藝及裝飾手
 法，按當今文物界的判定標準，會將其訂為乾隆
 時期甚至更晚。其實，造型千變萬化瑰麗多姿的
 宮燈，在康熙年間已經出現。

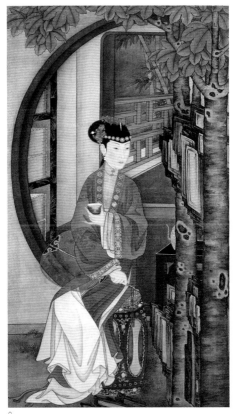

8

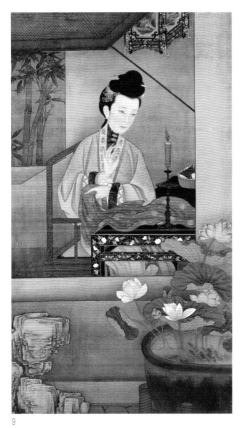

9

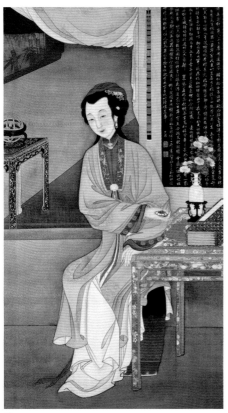

10

11

概　論

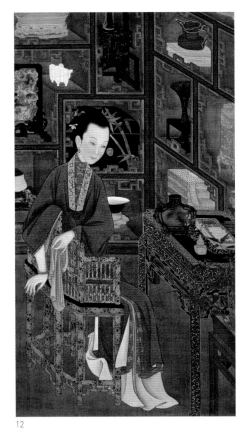

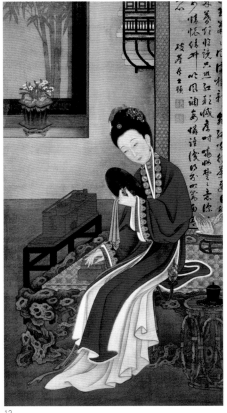

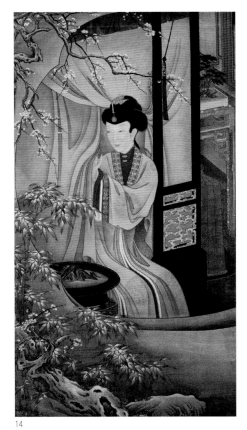

12

13

14

15

12.《雍親王題書堂深居圖》之十

13.《雍親王題書堂深居圖》之十一

14.《雍親王題書堂深居圖》之十二

15. 竹製閒餘書架，由第十三幅畫中復原，也稱懸餘

　　板，通常放在架子床內，或裝在炕兩邊的山牆

　　上，可用來放置書畫和一些雜物。

桌、番草式桌、玻璃面鑲銀母花梨木桌、黑漆退光面鑲嵌銀母西番花邊花梨木桌、壽意花楠木面紫檀大桌、彩漆番花獨梃座桌（座子中腰安轉軸可推轉）、一塊玉紫檀面楠木胎洋漆桌、紫檀木圓腿圓根書桌、彩漆小炕桌、斑竹小炕桌、棕竹小炕桌、湘妃竹邊波羅漆面炕案、紫檀活腿高桌、紫檀如意式方桌。

上述不少家具為前朝未有的新奇式樣，新品種。雍正年間的一些創新家具至今仍保存在故宮博物院中，如黑漆描金靠背椅、紫漆彩繪鑲斑竹炕几等[6]，雖無年款，但對照檔案查證，均為雍正時期製品。

值得注意的是，有關木器製作的檔案中多處出現怡親王、海望、年希堯等人。無疑，他們在指揮工匠設計製作家具上起了重大作用。怡親王允祥，雍正朝第一重臣，總理政務，同時兼管造辦處，被認為是首席大管家，有很高的藝術修養，精通文玩。海望，雍正三年總管造辦處，除直接參與木器家具的設計，還曾為瓷胎畫琺瑯器、百寶嵌掛屏、盆景等工藝品畫過設計圖，為漆器設計過畫面，並親手繪製過琺瑯鼻煙壺，為清式家具與各種工藝品相結合作出了貢獻。

除此之外，雍正年間不少有藝術造詣的中外人士參與了家具設計[7]。其中尤為值得一提的是唐英（1682～1756年），十六歲起供奉養心殿，供職二十年。人們熟知他曾對中國陶瓷發展作出過重要貢獻，《造辦處活計檔》中有他參與家具式樣設計的記載。

可見，雍正時期的造辦處，既有掌握實權且精通藝術的領導者當統帥，又有造詣頗深的藝術家任管理，還有從全國挑選來的工匠高手埋頭實幹，人才濟濟，生機勃勃，集四方之精粹，可謂天時地利人和，為清式家具的最終成形提供了必要和充分的條件。

綜上所述，雍正一朝雖然只有十三年，卻如同它在歷史上對清王朝發展承上啓下的重要作用一樣，在清式家具，至少是清式宮廷家具的形成與發展上，也是一個承上啓下、創作活躍的重要歷史時期。當今，一些傳世的清代家具，結構考究，用料精選，屬清式風格且無纖瑣繁縟之弊，雖無年款，但相信是製作於雍正時期，當屬清式家具中藝術價值最高者。

經過康熙、雍正兩代的休養生息，到了乾隆年間，清帝國已臻於極盛，版圖遼闊，四海稱臣，經濟繁榮，國庫充實，達到"康乾盛世"的頂峰。這一時期的清式家具，不僅也同步達到頂峰，而且反映出當時的社會政治經濟背景以及清上層社會的思想特徵和氣質。

註：
[6]這幾件家具的照片見1988年3月出版的*Orientations*雜誌中"Yong Zheng Lacquerware in the Palace Museum. Beijing"一文內的插圖Fig11. Black lacquer back-rest with miao jin decoration and incense inlay，Fig 10. Kang table with polychrome lacquer and miao jin decoration and mounted with mottled bamboo。
[7]E. Gustav:《幾個未曾發表的郎世寧設計的家具及室內設計圖案》，巴黎國立圖書館藏。

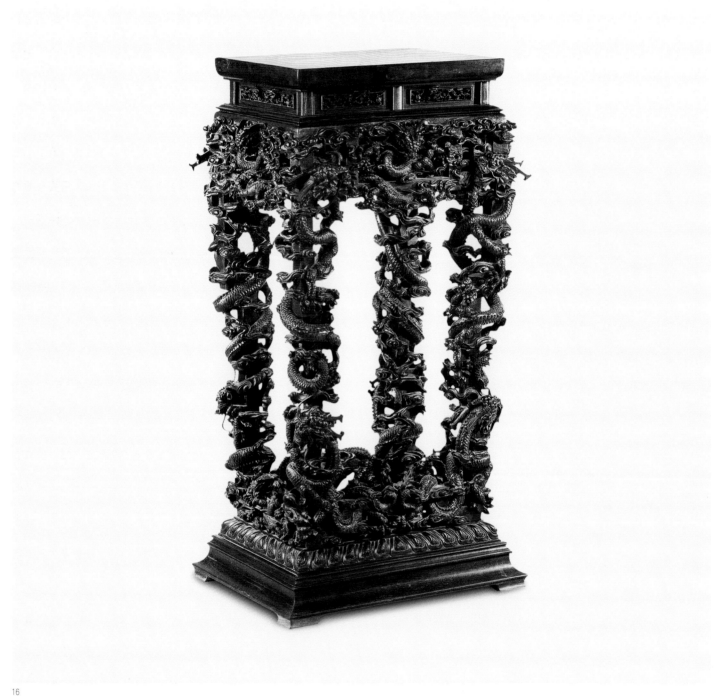

16

16. 乾隆紫檀香几。香几上蟠龍鏨雕精細，工料
　　及製作技藝無懈可擊，但就整體而言，功能
　　無補而累贅有餘，是一件極有代表性的過於
　　繁瑣的乾隆時期家具。
　　（王世襄先生提供照片）

　　乾隆時期的家具，尤其是宮廷家具，具有兩個顯著特徵：其一，不惜功力、用料，工藝精良達到了無以復加的程度。這一時期家具品種之多，式樣變化之廣，工藝水平之高，均已超出清朝其他歷史時期，是清式家具的鼎盛年代，也是清式家具製作數量最多、工藝最精湛、品種最豐富的一個時期。因此，有理由認為，和其他工藝美術品一樣，乾隆時期的家具，最富“清式”風格，從某種意義上講，是清式家具的代表。其二，裝飾力求華麗，並注意與各種工藝品相結合，使用了金、銀、玉石、寶石、珊瑚、象牙、琺瑯器、百寶鑲嵌等不同質地裝飾材料，追求富麗堂皇。本書中所收錄的紫檀鑲畫琺瑯鼓墩、鸂鶒木大炕桌、紫檀小四件方角櫃、紫檀大寶座、紫檀框大掛屏等幾件家具都是這一時期有代表性的器物。如今，走進北京故宮博物院，從按照乾隆和嘉慶年間陳設檔記載所佈置的房間裡陳設的家具，可以想像當時上層社會奢華到何種程度。

　　遺憾的是，乾隆年間的有些家具，由於過分侈靡，走向了反面。就裝飾而言，家具上過多的非功能性裝飾部件顯得繁瑣累贅，過猶不及，破壞了整體效果。就品種式樣的變化而言，為了追求奇巧，一些器物做得越來越不實用，以喪失使用功能為代價去追求變化，竟成為一種擺設或純粹用於炫耀的奢侈品。

　　表面看，乾隆時期的一些家具，其變化令人目不暇接，但若從整體審度，則使人感到呆板、缺乏生氣。這些家具作工精緻有餘，卻缺少內涵，初看似“奇”卻不耐看，使人想到工匠們實際是在一個被限定的範圍內，按照預定的基本模式來進行“創作”。這種“模式”和這一時期家具製作中出現的不良傾向，固然有其社會原因，但不可否認，乾隆皇帝本人的好惡起了不小的導向作用。通查乾隆年間《造辦處活計檔》，會發現乾隆皇帝像對其他工藝品一樣，對家具製作極有興趣，積極參與造辦處的家具設計、製作和修復，式樣如何、尺寸大小、怎樣更改，常有明確指示。宮中每件家具的製作幾乎都有他的干預，尤其是乾隆中期，幾乎每天都有涉及家具製作的旨意，只要查閱《活計檔》就會對此留下深刻印象。作為帝王，他的審美觀對外界的影響當然是巨大的，製成的家具自然而然也會留下他的思想和情趣的“烙印”[8]。

　　總之，乾隆時期隨着過度求侈之風日益滋長，終開清式家具衰敗之先河。乾隆一代六十年，既是清帝國極盛的一代，又是由盛而衰的轉折時期。清式家具亦不例外。嘉慶時期先是進入了一個停滯階段，然後走下坡路，造辦處活計日漸減少，主要是修修補補、拆拆改改，幾近停工。現在文物界把凡是製作近似乾隆、工料卻又不夠精良的清式家具訂為嘉道時期製品不無道理。但需說明的是，這一時期宮中製作的家具很少，這類家具多是民間製作的仿宮廷家具，其特徵是偷工減料，裝飾藝術變繁縟為拼湊。盛時清式家具的軀殼雖

註：

[8]Tian Jiaqing, *The Study of Qing Court Furniture*, Oriental Ceramic Society, Hong Kong, 1994.

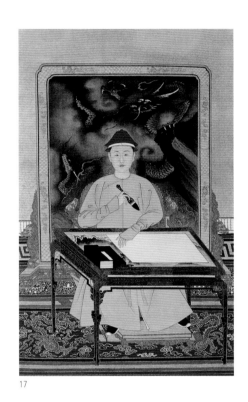

17

18

19

17. 康熙帝寫字像。

18. 明式家具上常採用的羅鍋棖（下）與畫中桌子的羅鍋棖（上）式樣對比。

19. 明式家具上常見的葉狀輪廓腿足（右）與畫中桌子的腿足（左）式樣對比。

存，內在的精華已喪失殆盡。

鴉片戰爭以後，清政府日趨腐敗，外有列強虎狼相逼，內有農民起義烽煙四起。從全國範圍看，清式家具不僅用料做工日漸粗陋，形式更是拙劣。現今國內很多園林收藏的清晚期家具，多屬此類。其中尤以光緒皇帝大婚、親政時置辦的一批硬木家具最為典型。這批家具有的出自北京的幾個木器工場，有的從香港和東南亞採辦而來[9]，其造型粗俗，雕飾繁濫，令人難以相信竟是皇家使用的宮廷家具。當時，民間仍以廣作、蘇作、京作三大家具流派為中心。其中，廣作家具受殖民地文化薰染最甚，不中不洋，"甜、軟、媚、俗"，不堪入目。而明式家具的源頭、素以高雅質樸著稱的蘇作家具，到清中晚期之後也變得線條僵化，裝飾程式化，至今國內南方的大部分名勝園林，包括一些著名的蘇州園林，仍以此類家具作為主要陳設品，敗壞着中國傳統家具的名聲。清中期以後興起的北京地區京家具作坊，徒有良工巧匠，在敗劣的社會環境下，為了迎合低級的時尚，所製作家具造型呆板，裝飾題材庸俗，加之東主唯利是圖，偷工減料，粗陋不堪，多數被稱為"行活"，精品無幾。

垂至清末，清式家具與清王朝命運一樣，衰敗沒落，留下了無限的遺憾。

（二）清式家具的發源地

固然，清式家具是歷史的必然產物，但形式上是完全的創新還是演變而成？清式家具又主要在何地製作、發展並形成特有風格的？

對於第一個問題，可以肯定地說，清式家具是演變而來，並非完全的創新。從結構分析，清式家具與宋、元、明家具沒有本質上的區別，是繼承關係，仍屬傳統家具範疇。清式家具風格雖然與明式家具迥然不同，但不少清式家具的典型裝飾手法、構件造型卻是從明式家具中演變而來。

例如，繪於康熙早年的《康熙帝寫字像》中，有一張黑漆描金的桌子，直角彎曲的羅鍋棖勁挺有力，雖與明式家具柔婉的圓弧彎曲羅鍋棖風格有所不同，形式卻有相同之處。羅鍋棖的兩端剜出似龍頭又似卷草的裝飾作為下角牙，是清式風格追求裝飾性的體現。此桌桌腿上剜出葉狀輪廓是明式家具中常用的作法，但細部上多了兜轉的陽線，加強了裝飾性，反映出清式家具風格的演變方式。

又如，方回紋馬蹄足，挺括、剛勁、剽悍，最富於清式風格，也是判定清式家具的主要依據。其實，回

註：

[9] 清宮內務府奉宸苑檔案記載，光緒十三年間曾幾次派員前往天津、上海、廣州、香港以及東南亞等地採買諸如桌椅等成套硬木大件家具。

⋯是古青銅器上的紋飾，明式家具中亦有採用相近的圓回紋足，例如《明式家具珍賞》中第128件黃花梨月洞式門罩架子床，通過比較，可見方回紋馬蹄足與蘇作明式家具常用的委婉俊俏的圓回紋足，並非沒有內在的聯繫。

再如，在清式家具的雕飾中，常出現"拐子"紋圖案，不少部件也是採用"攢拐子"製成。因而，"拐子"也被認為是典型的清式風格。其實，拐子圖案早在青銅器、古玉器上就已出現，浮雕拐子紋、攢拐子的做法在明式黃花梨家具上已有使用，並有很多實例。以上兩例都說明，蘇作家具對清式家具的形成不無影響。

至於清式家具的形成地和主要產地，前文已經提到，清初時，中國南方地區已有了兩個相當規模的細木家具產地，一個是在長江下游的蘇州、揚州一帶，另一個是在嶺南地區的廣州一帶。這兩個產地不僅地域遼闊，產量多，而且各自形成了獨立體系。蘇州地區以製作明式黃花梨家具馳名內外，是明式家具的發源地，也是中國家具史上形成體系較早的地區。嶺南地區製作的家具用料粗壯，造型厚重，帶有較多西方裝飾的痕跡，被俗稱為"廣作家具"。除以上兩大家具產地之外，清康熙年間，北京紫禁城養心殿造辦處創立，其中設有"油木作"，主要製作工精料實的上等家具[10]。此外，還有各類家具作坊遍布全國城鄉，製作具有地方特色的糙木家具。相比之下，作者認為，在創立和發展清式家具的過程中，廣州地區和皇家造辦處起着更重要的作用。

首先，清式家具的主體風格與早期的廣作家具有較明顯的一致性。如清初刊本釋大汕《離六堂集》中有幾件廣東家具，造型風格、裝飾手法與典型清式家具十分相近，對此，王世襄先生在《明式家具研究》中已有論述。此外，造辦處的工匠來自廣東和江南兩地，他們不僅帶來了各自的製作技藝和工具，而且帶來了兩地不同的家具風格。不過檔案記錄說明，在宮中廣木匠比蘇木匠更受賞識，以至在乾隆元年單獨分出"廣木作"專門承作廣式風格的宮廷家具。查閱貢檔亦可知，廣東進貢的家具遠比蘇州多且受皇室偏愛。黃苗子先生曾相告：清代，凡到廣東上任的官員，無不在其任期內訂造成套硬木家具，若調離廣東，隨之帶走。這也是當今全國各地都能見到傳世的廣作紅木家具的原因之一。顯然，廣作家具符合當時的社會時尚，所以說清式家具是在早期廣作家具基礎上發展和演變而來是有道理的。但在創立和最終完成清式家具風格的體系上，

註：

[10] 《大清會典事例》卷一千一百七十三載："初制養心殿設造辦處，其管理大臣無定額，設監造四人，筆帖式一人。康熙二十九年增設筆帖式⋯⋯"。卷一千一百七十四載："原定造辦處預備工作以成造內廷交造什件。其各'作'有鑄爐處、如意館、玻璃廠、做鐘處、輿圖房、琺瑯作、盔頭作；金玉作所屬之累絲作、鍍金作、鏨花作、硯作、鑲嵌作、擺錫作、牙作；油木作所屬之雕作、漆作、刻字作、鏇作；匣裱作所屬之畫作、廣木作；鎔裁作所屬之鏽作、緱兒作、皮作、穿珠作；銅作所屬之鏨活作、刀兒作、鳳槍作、眼鏡作；⋯⋯成造什件所需物料，由戶工二部內務府六庫行取。工匠銀兩動用造辦處庫銀，按月奏銷。各項匠役由內務府三旗左右兩翼挑選，所奏錢糧由各該旗自行關領。其南匠由蘇州織造、粵海關監督衙門行取，所食錢糧亦動用造辦處庫銀給發⋯⋯"。

清廷造辦處無疑起着主導和決定性作用。造辦處無論在財力、物力還是人員管理上都佔有絕對優勢，既有中外的宮廷藝術家共同參與家具的設計、製作，又設有玻璃廠、琺瑯作、金玉作、鏨花作、鑲嵌作、牙作、雕作、漆作、鏇作、銅作、藤作，為家具與各種工藝品相結合提供了充分的便利條件，而與各種工藝品相結合正是清式家具的一個顯著特徵。這些條件遠非民間力量所能比擬。加之清代帝王對家具製作的關心、支持和喜愛，更是一個重要的推動力。

民間與宮廷的相互交流亦是促進清式家具較快發展的重要一環。有些宮廷家具作為賞賜品進入上層社會，成為民間競相效仿的模式，從而推動了民間清式家具的興盛。而各地進貢的物品中，家具佔有一定比例。這些家具又隨時將民間的創新意念傳入宮中。

在家具製作上，宮廷與民間交往的另一個途徑是皇家發出圖樣，在各地定製加工，即民間作坊按宮廷造辦處的樣子和要求製作家具。這在《造辦處活計檔》，以及“兩淮鹽政”、“江寧、蘇州、杭州三織造”和“粵海關監督”等機構的檔案中都有記載。

總之，清式家具是以皇家為主導，在宮廷和民間的相互影響、相互交流、共同創作中發展起來的。其基礎來源於民間，但皇家則起了決定性的作用。清式家具並非一蹴而成，它有逐步演化的過程，在這期間，宮中製作出一批最具代表性、屬於最高製作水平的清式家具。

（三）清式家具的特點

一、品種豐富，式樣多變，追求奇巧。

清式家具，品種繁多，有很多是前代沒有的品種和式樣。李漁《閒情偶寄》主張几案多設抽屜，櫥櫃多加擱板，開清式書案、多寶格之先河。生炭火辟寒的暖椅，貯冷水祛暑的涼杌，也都是他的創造。乾隆刊本《看山閣集》〈製作部〉和〈清玩部〉（黃圖珌著）中有幾件作者設計的家具，其中暖桌、三角桌、鼓凳式便桶都是新奇的設計。宮廷家具，更喜標新立異，有一種木床，床上有帽架、衣架、瓶托、燈台、懸餘書架，甚至還有可以升降便於使用的痰桶架。此外，清式家具的造型更是變化無窮，以常見的清式扶手椅為例，在其基本結構的基礎上，工匠們就造出了數不清的式樣和變體。這種椅子傳世數量甚多，但雷同的卻極為少見。本書收錄的十幾件清式扶手椅也不過略見一斑而已。多年來，海內外的收藏家、博物館搜集了難以

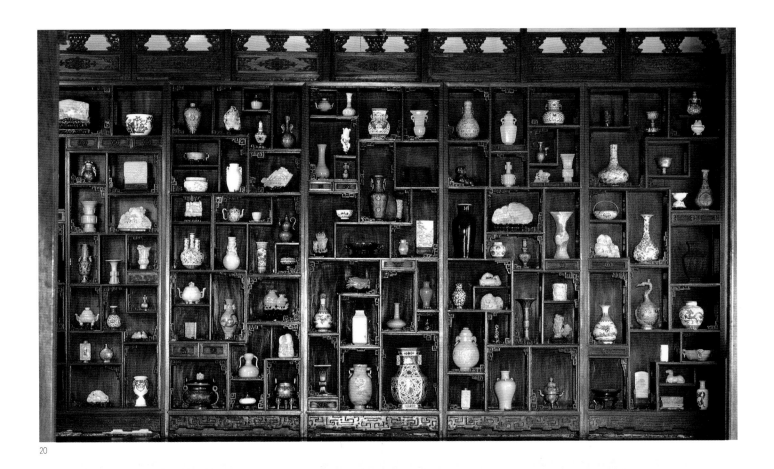

20

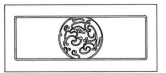

21

20. 多寶格成為室內建築一部分，富有裝飾性。

21. 多寶格上十隻小抽屜面的浮雕圖案

計數的明清家具，但至今仍不時發現前所未見的奇特品種，有些竟難猜測其為何物。

此外，就每一單件家具的設計則注意造型的變化。一個很好的實例是北京故宮博物院漱芳齋中的五具成套多寶格。這五具多寶格一字排開，靠牆擺放，與房間渾然一體，錯落有致地分割出一百多個矩形隔層作為陳設空間。設計中既考慮了各個隔層與整體之間的比例協調，又巧妙地使上百個隔層尺寸互不相同。每個隔層內部鑲有角牙，雖都是"拐子"圖案，卻形態各異，互不雷同。五具多寶格，在不同部位設有十二隻小抽屜，它們不僅大小不等，而且抽屜面上的雕飾圖案小不相同。站在多寶格的側面，可以看到每個隔層的側山上不同圖形的開光：海棠形、扇面形、如意形、圓形、方形、方勝形、磬形、蕉葉形、書軸形等等，屢變頻更，移步換景，令人目不暇接。

清式家具中，在形式上還常見有仿竹、仿藤、仿青銅器，甚至仿假山石的木製家具；而反過來也有竹製、藤製的仿木家具。在結構上往往匠心獨運，妙趣橫生。有些小巧玲瓏的百寶箱，箱中有盒，盒中有匣，匣中有屜，屜藏暗倉，隱約曲折，抽屜和櫃門的啓閉亦有訣竅，仔細觀察之後始得其解。

二、選材考究，作工精細。

在用料選材上，清式家具推崇色澤深、質地密、紋理細的珍貴硬木，其中以紫檀為首選。特別是清中期以前的宮中家具選料甚為講究。這往往表現在以下幾個方面：用料清一色，或紫檀或紅木，各種木料互不摻用，有的家具甚至為同一根木料製成；選材則要求無癤無疤，無標皮，色澤均勻，稍不中意寧可棄之不用而絕不將就；在結構製作上，為了保證外觀色澤紋理的一致，也為了堅固牢靠，往往採用一木連作，而不用小材料拼接。如有的床榻為鼓腿彭牙結構，儘管腿足曲率極大，也採用一木挖成而不拼接。不少宮廷紫檀家具透雕的花牙往往與腿足和牙條一木連作，用料大，浪費多。紫檀珍貴世人皆知，大料更是格外珍稀，如此用料，是為了造成一種氣勢。就總體而言，清式家具，尤其是清代的廣式家具，體態要比明式家具寬大、厚重。

"做工"一詞在舊時家具行業中指家具的結構和工藝，以結構而言，有人認為清式家具重形式不重結構，其實這只看到了問題的一個方面。確有部分清代紅木家具在形式上一味效仿皇家家具，忽視結構，但多數的宮廷家具以及民間的不少柴木家具，都繼承和保留了明式家具結構嚴謹、榫卯考究的優良傳統。有些清式家具手法更為靈活，更富於變化。新奇結構、新形式的榫卯以及巧妙的手法運用，令人耳目一新。

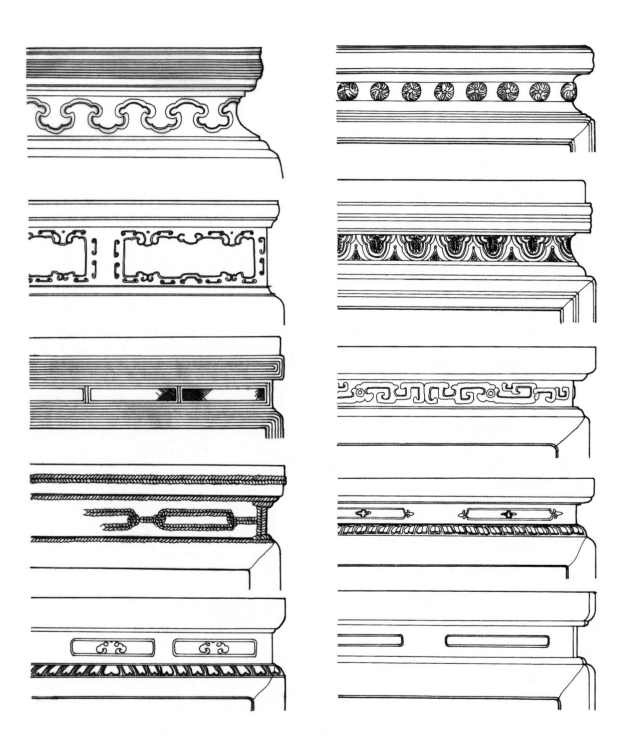

22

22. 清式家具上花樣多變的束腰

三、應用各種裝飾手法，與多種工藝品相結合。

注重裝飾性，是清代家具最顯著的特徵。為了達到瑰麗多姿、千變萬化的裝飾效果，清式家具的設計者和製作者幾乎使用了一切可以利用的裝飾材料，嘗試了一切可以採用的裝飾手法，在家具製作與各種工藝品相結合上更是殫精竭智，力求新奇。

清式家具採用最多的裝飾手法是雕飾和鑲嵌。清代的木雕工繼承了前代業已成熟的技藝，同時又借鑒了牙雕、竹雕、石雕、漆雕等多種工藝手法，刀工細膩入微，形成了特有的風格。更值得一提的是磨工，僅以銼草（即木賊，又稱鬼頭草、節節草）為磨具，將雕件打磨得線棱分明，光潤如玉。就其雕磨技藝而言，現代技工無法匹敵。另一個有趣現象是，清代的雕工善模仿，在家具上能見到歷代藝術品上風格不同的雕飾，如仿元代的剔紅漆器，仿明代的竹雕，有的宮廷家具的雕飾從圖案到刀法都與同期的牙雕相似。常見於紫檀家具上的幾何紋、仿古玉紋、仿青銅器紋的鏟地浮雕，從圖案到技法都不愧為成功的傳世之作。

但是，有些清式家具的雕飾由於過分求實而流於刻意呆滯，結果是精緻有餘，氣質不足。即使是民間工藝，受時尚影響，所雕作品也常常缺乏樸素活潑的自然情趣。

清式家具自乾隆以後又出現了雕飾過濫過繁的弊病，所製家具幾乎無一不雕。而且不分造型，不論形式，不管部位地滿雕。有的在一件家具上同時施加浮雕、透雕、圓雕、線雕等多種雕飾，純是為了雕飾而雕飾，所雕圖案又多為海水江牙、雲龍蝙蝠、番蓮牡丹，子孫萬代，某種程度上成為使用者身份的標誌與象徵。乾隆之後的清式家具，雕飾圖案變得更加庸俗，雕飾技藝也每況愈下，正是這類雕飾對日後清式家具名聲的敗壞負有不可推卸的責任。

鑲嵌是將不同材料按設計好的圖案嵌入器物表面。由於被嵌和所嵌材料的色澤、紋理、質地不同，而且鑲嵌後還可施加表面雕飾或下襯底色，因而可構成千變萬化的花樣。家具上嵌木、嵌竹、嵌石、嵌瓷、嵌螺鈿乃至百寶嵌，明代已有採用，但清式家具應用的手法更為靈活，使用更為普遍。除上述幾種鑲嵌之外，值得提出的還有曾流行一時的鑲嵌琺瑯器，包括嵌掐絲琺瑯和畫琺瑯。琺瑯器本身是一種裝飾性極強的器物，與清式家具的風格十分和諧，這不能不說是清式家具嵌琺瑯盛行的主要原因。

掐絲琺瑯，據傳是13世紀由阿拉伯傳入中國。至於家具嵌掐絲琺瑯最早始於何年，尚難定論，但至少從

已出版的明式家具圖錄、書籍中，未見有明代家具嵌掐絲琺瑯的實例。傳世的清式家具所嵌的掐絲琺瑯，色彩豐富，掐絲工整，鍍金濃厚，不少為典型的乾隆時期製品。鑲嵌掐絲琺瑯的盛行，與乾隆皇帝本人的喜愛和倡導也不無關係。

清式家具鑲嵌掐絲琺瑯的方式靈活多變，常見的有：局部鑲嵌小片的掐絲琺瑯片作為裝飾；以整片的掐絲琺瑯板作為椅子或机凳的座面；用大尺寸的掐絲琺瑯板作為羅漢床的床圍子或大屏風的屏心；甚至整件家具採用琺瑯製作。曾見一對海棠式座面的靠背椅，椅子全部由掐絲琺瑯製成。

畫琺瑯，亦稱"洋瓷"，色彩特別艷麗，與色澤紫黑、紋理致密的紫檀木相配，形成強烈的色調與質地的對比，呈現出別具一格的悅目效果。鑲嵌方式及手法與鑲嵌掐絲琺瑯大致相似。

四、吸收外來文化，融匯中西藝術。

傳世的清式家具中，受外來文化特別是西方藝術品影響，採用西洋裝飾圖案或裝飾手法者佔有相當的比重。在民間製作的家具中，尤以廣作家具受西洋影響更為明顯。

清初時，西洋式建築的商館、洋行出現於廣州街頭，西方國家的商品源源不斷地湧入中國市場。同時，西方傳教士由廣州帶入中國的鐘錶、琺瑯器、天文、地理、光學儀器及各種珍玩器物，引發了人們對西洋文化與技術的興趣。至清中期已形成了一股"不大不小的西洋熱"[11]。當時不僅以擁有西方器物為時尚，而且熱衷對傳統的中國工藝品如瓷器、漆器、木器等加以洋裝、洋化。這股風逐漸自沿海傳至內地。

紫禁城內自明代起就有西洋器物的收藏。入清之後，宮中精通各種技藝的西方傳教士們，不僅製作西洋器物，而且在長春園內參與設計修建了一部分西洋式花園。與此同時，一些帶有西洋風格的宮廷家具開始面世。

受西洋影響的清式家具有兩種形式。一種是採用西洋家具的式樣和結構，在 *The Decorative Art of China Trade* 一書，家具一章，收錄不少這類家具。早期的這類家具雖有部分用於出口，但始終未形成外銷瓷器那樣的規模[12]，清晚期至民國時期，這種"洋式"家具再度流行，不過多數做工粗糙，不中不西，難登大雅之堂，與其說受西洋文化影響，不如說是受殖民地文化的毒化，與早期供外銷的西洋式家具不能同日而語。

第二種則是採用傳統的中國家具造型和結構，但或多或少地採用西洋家具部件的式樣或裝飾，最常見的是雕飾西洋圖案。本書收錄的紫檀家具中，不少屬於這種形式。

註：
[11] 鞠德原：《清代耶穌會士與西洋廳器》，《抖擻》雜誌，香港。
[12] C. L. Crossman, *The Decorative Art of China Trade*, The Antique Collectors' Club, London, 1991.

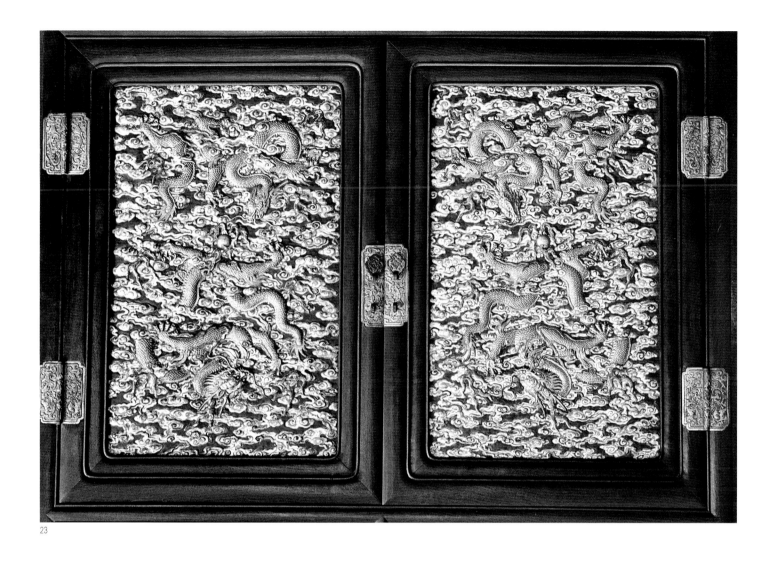

23

23. 鑲畫琺琅板的紫檀書櫃櫃門，色彩絢麗極富裝飾性。

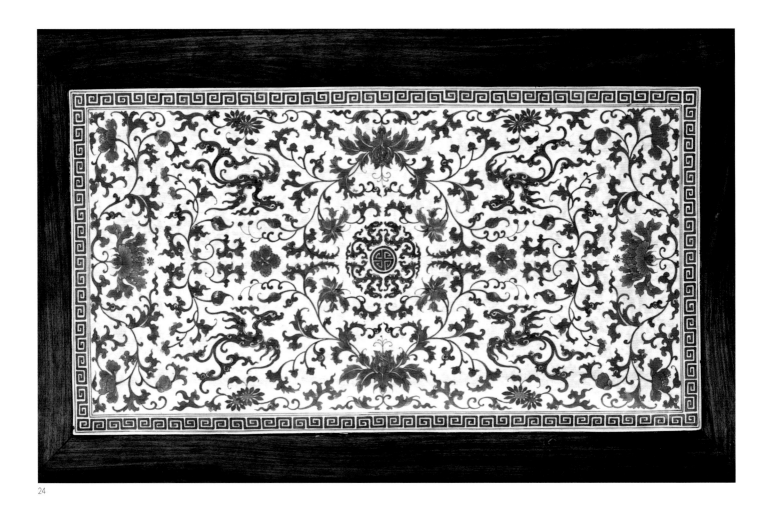

24

25

24. 紅木炕桌桌面，鑲嘉慶青花夔龍夔鳳花卉瓷板。

25. 鑲琺瑯裝飾。抽屜面鑲鏨花鎏金的銅板，地子施琺瑯彩。

概　論

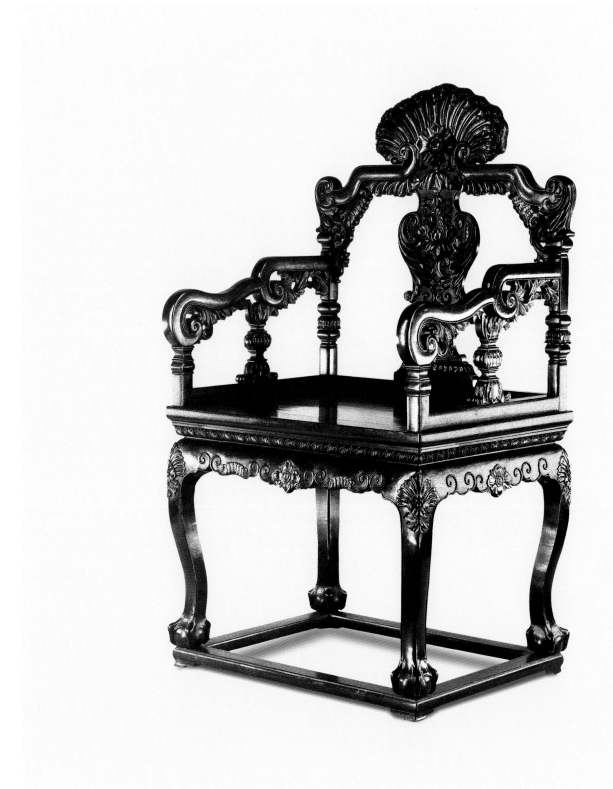

26

26. 紫檀有束腰西洋裝飾扶手椅。（清中期）

（王世襄先生提供照片）

受西洋建築影響，有些清式家具模仿西洋建築構件的式樣，插圖26中的椅子十分典型，椅子為清式有束腰扶手椅，但以西洋番蓮等圖案作為雕飾，有些部件造型顯然來自於西洋建築，明顯體現出法國洛可可風格。洛可可風格於17世紀中葉至18世紀初流行於法國，是富麗奢華的歐洲貴族宮廷風格。由於這種情調與清代貴族氣味相投，故而備受喜愛，在宮中一些紫檀家具上留有痕跡。此椅背頂端的大貝殼為典型的洛可可圖案，由此可聯想到長春園中大水法遠瀛觀等西洋建築上相同的圖案。試推想，當時諧奇趣、海晏堂、遠瀛觀等"西洋樓"的廳堂內，或許有不少此類家具與之相配套，惜圓明園被毀，難以考證。

（四）清式家具的評價與欣賞

對清式家具藝術成就的評價，歷來存有較大爭議，歸納起來大致有三種不同觀點。

第一種觀點持否定態度。認為在中國歷史上，明式家具達到了藝術頂峰，其成功的關鍵在於造型藝術，它追求神態韻律，將各種自然物象加以提取精煉後，自然地融合於家具的造型設計，品位高、格調雅，具有文人氣質。

相比之下，清式家具走的路與明式家具截然相反，由重神態變為重形式，力圖以追求形式變化取勝，藝術格調比明式家具大為遜色。而且，若追根尋源便會發現，清式家具在追求形式變化上所採用的方法，包括構件的造型、雕飾的圖案、裝飾的手法等，早已在古青銅器、古玉器以及各種中國傳統藝術品中使用過，不過是將其移植於家具之上，屬於抄襲和模仿，本身並沒有多少創新，有些還帶有生搬硬套的弊病。

由於僅靠形式變化很難真正保持"新"、"奇"，而在不斷追求新奇之中，又只能靠進一步加強形式變化，如此循環往復，最終必然導致繁複與瑣碎。因而清式家具的裝飾手法始終未能超越自我，這是清式家具在藝術上的失敗與遺憾。

這種觀點認為，在並非成功的總體形勢下，每個單件的清式家具亦不可能有真正的成功之作。

第二種觀點認為，在特定的歷史和社會條件下產生的清式家具，有其本身的特色與成就，作為一種"寫實"風格的實用裝飾藝術，不乏值得研究與借鑒之處。就單件清式家具而論，有成功的，亦有失敗的，不能一概而論，可將其分為三類：第一類是成功之作，多為康熙至乾隆時期製品；第二類是裝飾過於繁複的清式家具，大多出自乾隆時期；第三類是清晚期製作的格調低俗的拙劣家具。

第三種觀點則認為，對不同形式的藝術風格，應站在不同的着眼點加以審度。清式家具與歐洲一些國家17世紀至19世紀的宮廷家具同屬"古典式"範疇，它體現了一種瑰麗、華貴的格調。作為兩種表現形式根本不同的藝術，清式家具與明式家具不能夠、也不應該相對比。對清式家具的研究與評價應擺脫已有模式即明清家具對比法的束縛，而把它當作一種獨特的藝術形式重新加以研究，給以客觀的、恰如其份的評價。

以上三種觀點反映了不同的着眼角度和不同的審美情趣。至於最終能否達成共識，還有待於人們對清式家具更深入地認識與理解。不過，筆者認為，第一種觀點不能說沒有過激之處，無論從總體上怎樣評價清式家具，就其個體而言，還是可以通過相互對比，區分出上乘、一般和較差的不同層次。對某件清式家具的衡量，可以從其造型、用料、結構、做工等方面綜合考查[13]。對造型的評價與欣賞，不妨根據清式家具的特點加以把握，即：華麗而不濫，富貴而不俗，端莊而不呆，厚重而不蠢，清新而不離奇。此為一家之見，僅供參考。

清代家具的年代判定

清代家具的年代判定，有兩個既定的系統可以作為理論基礎與基本準則。

一、對明式家具的年代判定

《明式家具研究》一書中提出了一種方法，將明式家具"依其風格式樣、用料和結構特徵大致地判定在明初至明中期、明中期至明晚期、明晚期至清前期三個歷史時期內。"[14]

二、對清式家具的年代判定

《中國美術全集‧工藝美術篇11——竹木牙角器》一冊中，提出將清代家具分為清初、乾隆、嘉道、晚清四個時期。"凡木質和做工接近明代的，列為清初；凡製作新穎，質美工精的都稱乾隆製品；凡製作近似乾隆，矩矱雖存，但工料不夠精良的，則認為嘉慶、道光製品；同治大婚時所製一批以雕刻腫鼻子龍裝飾為特點的桌、案、几、椅、凳、床、櫃等，和光緒二十年至三十年市上流行的也大批進入頤和園的造型更為拙劣的家具，是晚清製品。"[15]

以上兩個判定準則中，有一部分（清代的明式家具）出現重疊，但並不衝突。本書以兩個準則為基礎，

[13] 田家青：《明清家具的鑒賞》，《中國文物報》，北京，總字第237、238、239、240、241、242、243、244期。
[14] 王世襄：《明式家具研究》，三聯書店，香港，1989 年，155頁。
[15] 《中國美術全集‧工藝美術篇11——竹木牙角器》，文物出版社，26頁。

將所收錄的家具分別劃為明清之際（大致在明崇禎至清順治年間）、清早期（大致在康熙至雍正年間）、清中期（大致在乾隆年間）、清中晚期（大致在嘉慶道光年間）、清晚期（道光以後）五個歷史時期，分界是一個有縱深的面，而不是一條線。

依據家具的風格式樣來判定年代的早晚，並不能說是一個最理想的方法，它不能像瓷器那樣，判定準確到某一年號，而且受人的主觀因素影響，更需相當的實踐經驗。我們知道，家具歷史上有晚期製作早期式樣的情況，尤其一些經典的明式家具，自明代至清晚、民國時期一直原樣不動地製作。此外，歷代都存有由舊料改作，舊家具改式樣等問題，使得有些家具的式樣特徵與用料、作工的時代特徵相悖，給斷代造成了困難。當今有些聞名遐邇的明清家具，其準確製作年代仍困擾着學術界。但是，像自然界其他領域的科學研究一樣，任何理論的科學性都是與人的認識水平相對而言的，應該承認它的時間性。明清家具雖然距今時間不久遠，看似簡單的年代判定，卻具有特殊的難點，直至今日仍是一個未能很好解決的課題，而且沒有找到更好的方法，因此，前面所述的兩個判定清代家具年代的劃分標準，是實事求是和可行的。不少人不僅喜歡把家具的年代定得偏早，而且在並無充分證據的情況下，將某些舊家具的年代標得精確到某一年號，這種超越認識水平、自欺欺人的做法並不可取，更不可信。此外，人們也逐漸意識到，以往普遍存在對明式家具的年代判定偏早，而對清式宮廷家具的年代判定偏晚的現象，值得引起注意，予以糾正。

圖版篇

家具種類說明

本書收錄的一百餘件家具按以下分類順序排列：

　　椅凳類

　　桌案類

　　床榻類

　　櫃架類

　　其他類

　　書中所錄家具，有些是明代已有的品種，其結構功能的介紹及使用說明，可參看有關明式家具的書籍，本書不再贅述。下文對清式扶手椅、多寶格、茶几、花几、炕桌等幾種清代創新或清代較流行的家具作一些說明。

一、清式扶手椅

　　清式扶手椅是入清之後逐漸興起的一種式樣，結構與前代的扶手椅不大相同的坐具。它是清代家具中最流行也是傳世數量最多的一個品種。

　　不少人習慣於將清式扶手椅叫作"太師椅"，其實這種叫法不夠確切。"太師椅"是扶手椅的俗稱或通稱，故在不同時代、不同地區所指不同。在宋代，太師椅指的是帶有荷葉托腦的交椅；明代指當時的圈椅；到了清代，就變成清式扶手椅的俗稱了。太師椅是指體態較大，式樣莊重，在一定社會環境中顯示擁有者地位的椅子， 是一泛指名詞，並不特指哪種椅子。[1]

　　為嚴謹起見，本書不採用"太師椅"一詞，而用"清式扶手椅"的名稱，以便與明式官帽椅、玫瑰椅等扶手椅相區別。

　　從結構看，清式扶手椅是由屏風式羅漢床和寶座演變而來。清康熙年間的繪畫《放鷴圖》[2]中有一小寶座，三屏風，有束腰，結構和風格都與後來的屏風式清式扶手椅相似，這就是清式扶手椅的前身。

　　清式扶手椅的特點是：椅子下部為有束腰的杌凳，上部為屏風式靠背和扶手。靠背、扶手和座面均相互垂直。上下兩部分用走馬楔相聯接。

註：

[1]《太師椅考》，《文物》，文物出版社，1983年，第8期。

[2]《放鷴圖》，禹之鼎（1648～1717年）繪，絹本，自題有"五柳先生本仕山，偶然為客落人間，秋來見月多歸思，自起開籠放白鷴。庚辰長夏"。此畫作於康熙三十九年。

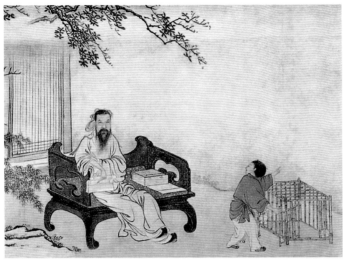

27

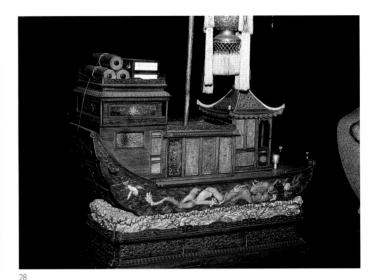

28

27. 《放鷴圖》局部，清代禹之鼎繪。

28. 寶船式多寶格。

使用時，常見成對椅子中間置茶几，擺放於大廳兩側。在民居中，則置於堂屋當中的方桌兩旁。清式扶手椅往往是不輕易挪動的固定性陳設，適合於賓主禮節性會見、正襟端坐之用。其社會功能顯然優先於其使用功能。清式扶手椅被認為是清式家具的代表。

前文已講過，清式扶手椅式樣多變，數不勝數，本書收錄的十四件清式扶手椅只能略概其貌，除一兩件外均可算上乘之品，過於低俗的清晚期清式扶手椅，由於實在沒有欣賞與研究價值，未予收錄。

二、多寶格

多寶格也稱"什錦格"、"百寶架"，在清代十分盛行，與清式扶手椅同被認為是最富有清式風格的家具。

顧名思義，"多寶格"就是可同時陳列多件文玩珍寶的格式櫃架。它兼有陳設與貯藏雙重功能，但與一般純為貯藏用的箱、櫃、盒等有本質的不同，主要為陳設之用。

多寶格的尺寸伸縮性很大，可以大到一列成排，組成山牆與建築物融為一體，供陳列數百件珍玩（見本書概論所介紹的北京故宮博物院漱芳齋中陳設的多寶格）；也可小到一尺左右，置於几架之上作為擺件。另有一些專為盛放各類小件珍玩的精巧別致的盒匣之類，其利用空間的構思與大型多寶格同源，不妨也歸於多寶格類中。因其小巧，可隨身攜帶賞玩，故可稱之為袖珍多寶格。此外，還見有寶船式多寶格，船上門窗裝有暗鎖，可開啟，船體內部形成各式空間以置放珍玩。有時，這種寶船也作為一件珍玩陳列於大多寶格之中，成為別具一格的"格中之格"。

多寶格中，可隨其所好陳設與各個空間相適合的藝術品，如瓷器、銅器、竹器、漆器、角器、玉器、琺瑯器、小件木器、牙雕、奇石以及各式盆景等。西式擺件包括各國的工藝品，如奇巧無比、式樣各異的自鳴鐘、八音盒、精緻逼真的艦船模型、馬車模型、地球儀、氣象儀、乾濕度計及各國的瓷器、漆器等，幾乎所有尺寸適度的工藝品和古玩都可成為多寶格中的陳設之物。

多寶格在設計上講究形式多變，各不雷同，原則是巧妙利用有限空間，陳列適量的古玩，而且盡可能使空間分割錯落有致，富於變化。精心設計製作的多寶格本身也是一件絕好的藝術品，與所陳列之物融為一體，其價值往往不亞於陳列品。

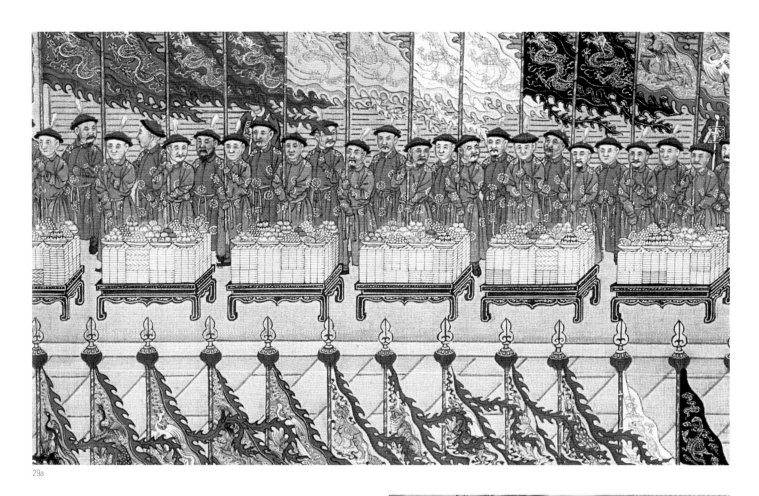

29a

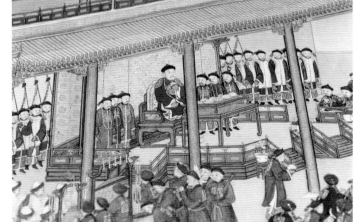

29b

29. 鹵簿儀仗中"高擺法"漆炕桌。

三、炕桌、炕几、炕案、炕櫃

炕桌、炕几、炕案和炕櫃都屬於矮形炕用家具。其中炕桌、炕几和炕案的高度多在30釐米到40釐米。在使用中，炕桌多放於炕中央，用餐或待客時可放置杯盞等物。而炕几、炕案多成對擺放在大炕的兩頭。炕櫃高度多在80釐米至140釐米之間，成對地放於大炕的一端。

明代的矮形炕用家具在同時代的家具中所佔比例不多。入清之後，由於受滿族生活習慣的影響，炕用家具數量倍增。尤其是北方地區，人們把木床與磚炕兩種形式結合起來，形成室內的固定裝置，佔地面積較大，成為家庭生活的一個中心場地。這就不僅導致炕桌、几、案、櫃數量和式樣的增多，而且繁衍出明代沒有或很少見的炕桌式棋桌、牌桌、魚桌、架几案等炕用家具新品種。

清代宮中使用的炕桌、几、案、櫃為數更多。從《養心殿造辦處各作成做活計清檔》中，可以看到當時製作的這類家具，矮的多，高的少。除了記載有關炕桌、炕案、炕几的製造之外，還經常用滿語"圖塞爾根"記載矮桌包括宴桌的製作事宜。如雍正五年正月十五，散秩大臣佛倫傳旨："筵宴上用的圖塞爾根桌子，兩頭太長些，抬桌子的人難以行走，着交養心殿造辦處另做一張。比舊桌短些，外用黃套。欽此。""正月十八日做得花梨木圖塞爾根桌一張，長三尺六寸，寬三尺四寸，高一尺八寸，水線八分。"由此可知，"圖塞爾根"不僅是長型炕桌，而且是筵宴的用具。宮中凡正式筵宴，仍沿襲歷代大型宴會的慣例，席地而坐，用矮桌。插圖29是一張清代宮中繪畫的局部，從中可見到舉行朝會時鹵簿儀仗中出現的多張漆炕桌（圖塞爾根）。

四、茶几、花几

茶几是入清之後開始盛行的家具。在明代的繪畫中，曾見在香几上同時放有卷冊、果盤、茶壺等物，說明當時的香几已兼有茶几的功能。入清之後，茶几始由香几中分離出來，演變成為一個獨立的新品種。

清代茶几較少單獨擺設，往往放在一對扶手椅之間。成套陳設在大廳兩側。一般來講，茶几尺寸較矮小，與香几比較容易區別，但也有尺寸居中者，可兼作香几。本書收錄茶几兩件，都是與扶手椅配套之物。

花几，也稱花架或花台，比茶几出現更晚，不但未見明代有這種細高造型的几架，清代早期亦無此品種，它可能形成於清晚期。有人認為，由於繪畫中出現的花几較實物還早，所以不能排除花几原是某些畫家杜撰出的理想化器物，後又為工匠照畫仿制。以一些傳世花几的用料和造工判斷，皆為清晚期製品，說明了這種設想的可靠性。

五、屏風

屏風是歷史上出現很早的家具，在席地而坐的年代，就有了屏風。湖北江陵望山戰國楚墓中曾出土一件完整的彩漆座屏，推算至今已有兩千多年歷史[3]。這座屏風由一對底座支壟而立，與清代有些作為裝飾的置於桌案之上的小座屏在尺寸和形制上很相近，原件現藏於湖北博物館。

屏風的使用常見於古籍文獻，歷代繪畫中可見相當多的屏風以及它們的佈置方式[4]，這說明，自古以來，屏風就是上層社會常用的家具。

屏風的使用功能除了擋風之外，亦可障蔽視線。圍屏還可起到分割空間的作用，因而有人把它看成是建築的一部分。清代建築中的碧紗櫥、曲尺折子就是由圍屏演變而成。在清代，屏風的裝飾陳設功能重於其本來的使用功能，它不僅可作為書法、繪畫、雕刻、鑲嵌等藝術形式的理想載體，而且標誌着使用者的身份和地位。

按照結構，可將屏風分為兩類。有底座的稱為座屏；屏扇之間用鉸鏈聯接可以折疊的稱為圍屏。在座屏中，屏心可裝卸的稱為插屏。按功能分類，放在炕上的為炕屏，放在書桌几案上的為硯屏，掛在牆上的稱掛屏，蔽擋蠟燭的稱燈屏。

有些家具雖盛行於古代，但隨着年代的推移，逐漸衰落甚至絕跡。而屏風則恰恰相反，它不僅歷經千年不衰，到了清代達到鼎盛，而且繁衍出更多的變體，製作技法也越發精湛。《紅樓夢》第九十二回中有一段對圍屏的精彩描述："……有二十四扇子，都是紫檀雕刻的，中間雖說不是玉，都是絕好的硝子石，石上鏤出山水、人物、樓台、花鳥來。一扇上有五六十個人，都是宮妝的女子，名為《漢宮春曉》。人的眉、目、口、鼻以及手、衣褶，刻得又清楚，又細膩。"這是清式鑲嵌圍屏的素描。

註：
[3] 漆小座屏。見《中華文物鑒賞》，江蘇教育出版社，1990年，61頁。
[4] 見王齊翰《勘書圖》，顧閎中《韓熙載夜宴圖》，周文矩《重屏會棋圖》，劉松年《補衲圖》，唐寅《李端端圖》等。

　　宮中的大座屏多擺放在廳堂正中的固定位置，一般置於平台座上，前面放置寶座、香几、宮扇、香筒等。大座屏常為三扇式，也有五扇式，一般正中一扇面積最大，也最高，兩側高度依次遞減，呈"山"字形。因此這種座屏也稱為"山字屏"。中號的座屏則多為單扇，常成對陳設。清中期之後，不少單扇座屏的屏心被改為鏡子，成為俗稱的"穿衣鏡"。規格較小的座屏，多置於條案、書几之上，與銅器、瓷器、觀賞石等文玩擺件同時陳設。屏心可由不同材料製成，形制亦變化多樣。清中期以後，玻璃鏡子出現，有些插屏遂以鏡子為屏心，這就是清晚期十分流行的"帽鏡"。

　　圍屏是屏風中使用得最多的一種。圍屏的屏數可多可少，常見的有六、八屏，每兩扇稱為一"曲"。傳世的圍屏中最多有十二曲即二十四扇。圍屏除雙數外，也有單數的。圍屏的尺寸可高可矮，有3米以上的，用於高大的廳堂；而炕圍屏就矮得多，只有1米左右；最小的僅十幾釐米高，是置於燈前擋風的燈屏。

　　清代圍屏也可分為兩類，一類與隔扇相似，隔心多裝絹紗、書法、繪畫或鑲木雕。另一類為整板式，多為漆制，一般是用平直不變形的上好杉木、楠木板做胎骨，兩面髹漆，有款彩、剔紅、鑲嵌螺鈿、玉石、百寶、描繪金漆、繪畫等。

　　掛屏是清代頗為盛行的一種室內裝飾品。式樣變化萬千，琺瑯、點翠、染牙、寶石、書畫、織繡、金漆，無一不用。製作工藝則有精、粗、雅、俗之別。

六、燈具

　　清代的燈具款式很多，而且有些是前代未有的。常見的有置於地上的立燈，置於桌案几架上的座燈，懸掛於樓堂庭院中的掛燈，裝在牆面上的壁燈，手持的把燈，引路的提燈等。

　　立燈，又稱燈台、戳燈、蠟台，民間稱為"燈桿"，南方地區稱其為"滿堂紅"。結構上，立燈可分為兩種：高度固定不變的為固定式；高度可以改變的為升降式。固定式的有直桿一通到頂的，也有桿頭下彎，懸掛吊燈的，被稱為挑桿落地燈。固定式立燈的底座常由兩個厚木墩十字相交，由四個站牙將燈桿正中夾住。此外，也見有帶圓托泥的底座。升降式立燈結構較複雜，有各種巧妙的機關控制燈的高度。

　　座燈常見的有亭子式、六角台座式、雙象為底座的"太平有象"等等。

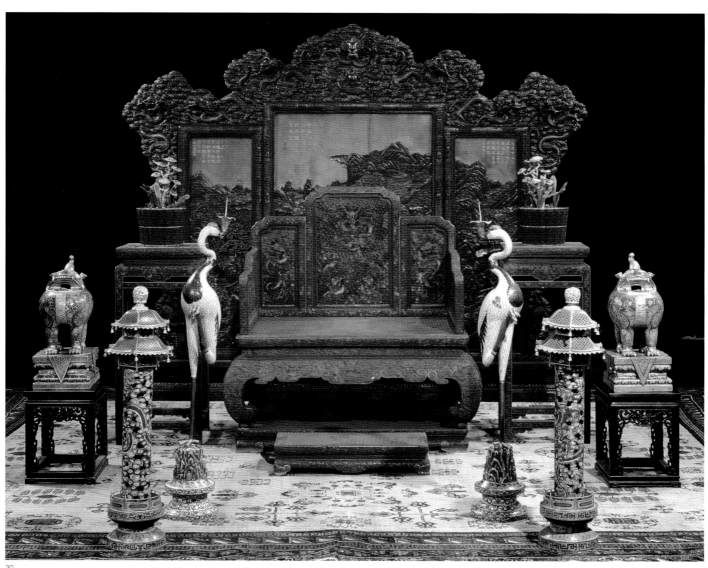

30

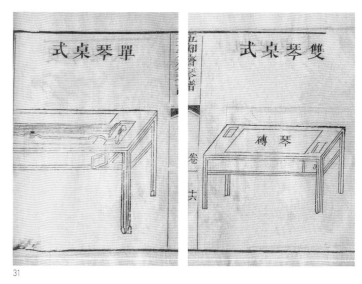

31

30. 清代宮廷中的廳堂擺設。

31. 《五知齋琴譜》中插圖。左為單琴琴桌，右為雙琴琴桌。

掛燈是廳、堂、樓、閣、榭、亭等處的裝點用具，往往多具成堂，與建築物和諧統一，融為一體，既美觀又實用。掛燈的造型更是千姿百態，有四方、六方、八方、圓、方圓、花籃、雙魚、葫蘆、套環、方勝等等，不勝枚舉，各具特色。

清代的燈具有不少工藝精湛的傳世精品。

七、琴桌

人們總是習慣於將清代的各式小條案、小條桌都稱作"琴桌"、"炕琴"或"炕琴桌"。其實，專用的琴桌高度較矮，裝飾大都較簡單，但多有共鳴箱，有的還在共鳴箱中放置銅條或鋼絲彈簧，以改善共鳴和回聲效果。一些古籍、琴譜中有琴桌的實物形象，如《五知齋琴譜》中，有兩張琴桌的插圖。[5]一張是單琴琴桌，一張是雙琴琴桌，都有共鳴箱，共鳴箱上托漢墓空心磚，名曰"琴磚"。琴桌面板的右側開有長方形孔，可容琴首及琴軫。大邊的右側有一活門，可將手伸進去調琴。

也被稱為"琴桌"的各式精美的小條案、小條桌，雖不排除可供置琴的功能，但它們更主要的用途是陳設，以示清雅。對此類"琴桌"，本書按其結構分類收入桌案類，未再冠以"琴桌"的名稱。

註：
[5] 周魯封：《五知齋琴譜》，紅杏山房藏版，卷二，第十六頁。

椅凳類

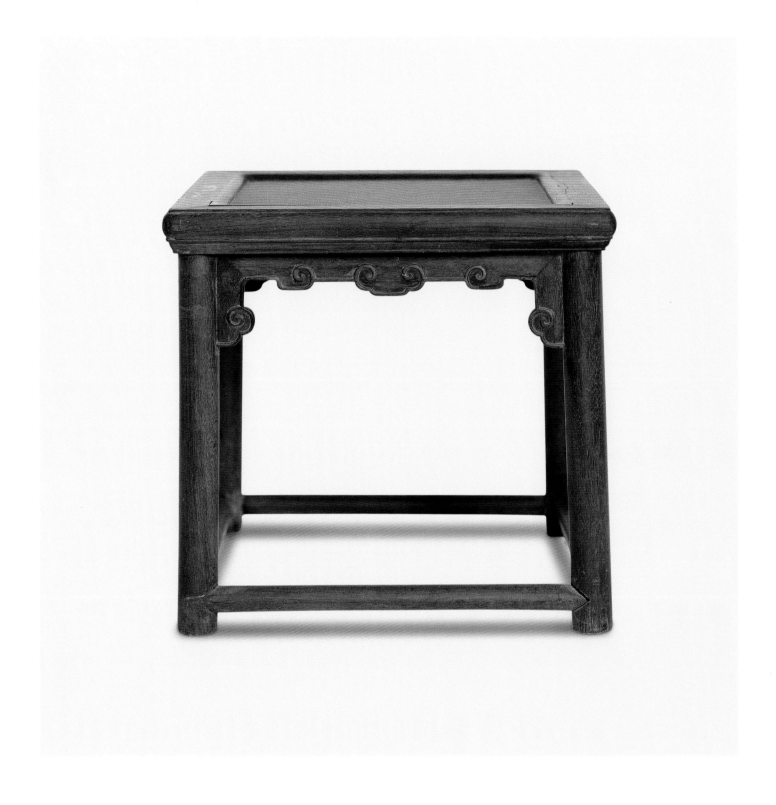

1.

鸂鶒木無束腰圓腿圓管腳棖席座面方凳

清中期

方凳座面38釐米見方，高52釐米，成對之一，為明式家具，簡樸而有生氣。從牙條和牙頭上浮雕的轉珠圖案可判定制作年代約在清中期。北京私人藏。

修訂註：鸂鶒木（生長地待考），其紋理生動、活躍，色澤文靜、收斂，明清時期曾被用來製作了不少傳世佳作，20世紀80年代，大量的產自非洲的"雞翅木"進入大陸，並被廣泛使用製作仿明清家具。而雞翅木紋理誇張、生硬、色澤反差大，初看似奇，卻不耐看，與鸂鶒木在氣質上有本質差別，兩者相比，立見高下。

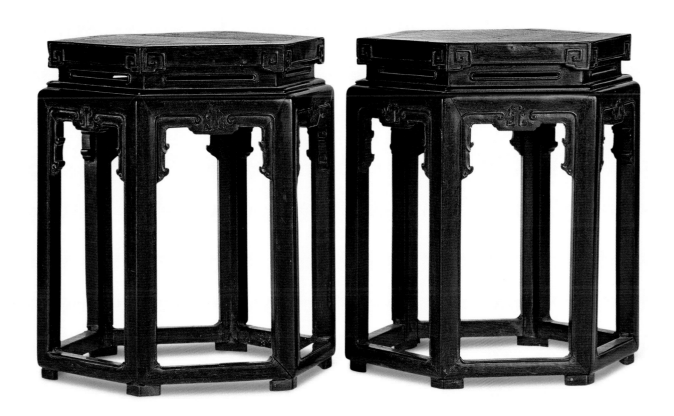

2.

紫檀高束腰六方座面机凳（一對）

清中期

机凳座面對角線長40釐米，高42釐米，四張成堂。座面六方形，高束腰結構，束腰內挖魚門洞，牙子下裝浮雕五寶珠的小牙條、牙頭，座面的立面起地浮雕拐子回紋。此凳造型別致，實用耐看。北京私人藏。

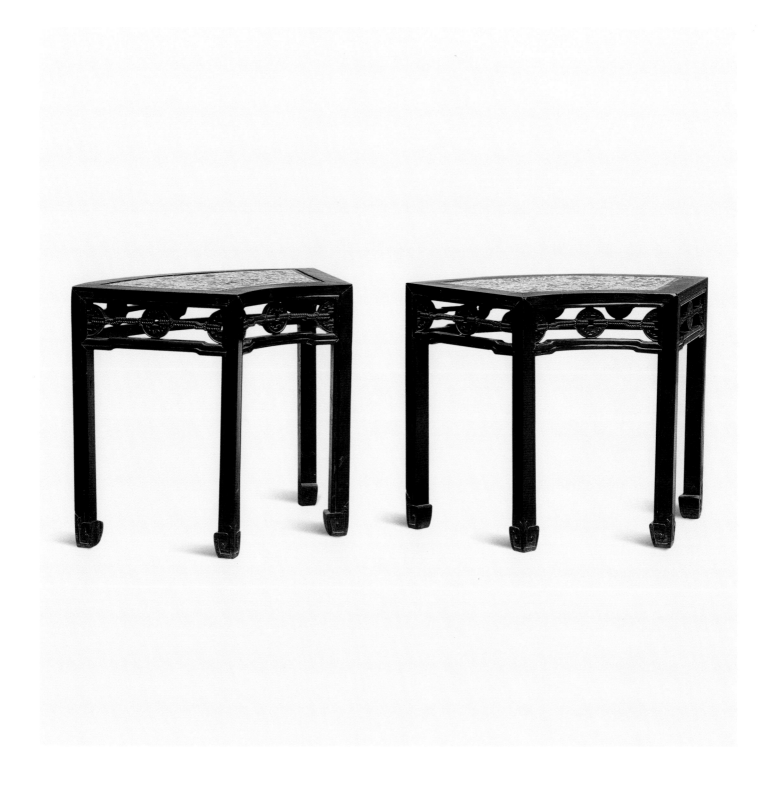

3.

紅木無束腰鑲掐絲琺琅扇形座面杌凳（一對）

清中期

杌凳座面長弦邊長85釐米，短弦邊長50釐米，高45釐米。六張成堂，全部靠緊安放可圍成一圈，類似瓷器、漆器的攢盤，此為其中兩張。所用木料色澤較深，紋理細膩，驟看酷似紫檀，實為質地較好的紅木。杌凳的四腿與座面由棕角榫聯接，羅鍋根為雙劈料線腳，座面的邊抹和腿足也為雙劈料，但兩邊並不等寬，窄的一邊與羅鍋根的劈料寬度相等；羅鍋根的正中植一雙劈料的矮老，分割出兩個空間，置"玉璧系縧"（俗稱"拱璧拉繩"）飾件。杌凳內翻馬蹄足的兩側浮雕回紋，將明式的內翻馬蹄足與清式的方回紋足結合使用，較為特殊。但是，此杌凳作工不精，用料拼湊，是作為不好的實例收入書中。

嵌珐琅扇形凳面

矮老和玉璧系拉繫飾件

椅凳類

4.
紫檀有束腰有托泥雕番蓮紋方凳（一對）
清中期
方凳座面52釐米見方，高52釐米，成對。以式樣和作工而論，可能是一件"廣作"家具，而且明顯受西洋建築及裝飾的影響，例如近似石柱的腿足造型以及牙條所雕紋飾。方凳的腿足與牙條採用的是齊牙條的造法，有利於保證雕飾圖案的完整性，這種造法，明代家具已有採用。北京市文物商店藏。

牙條與腿足特寫

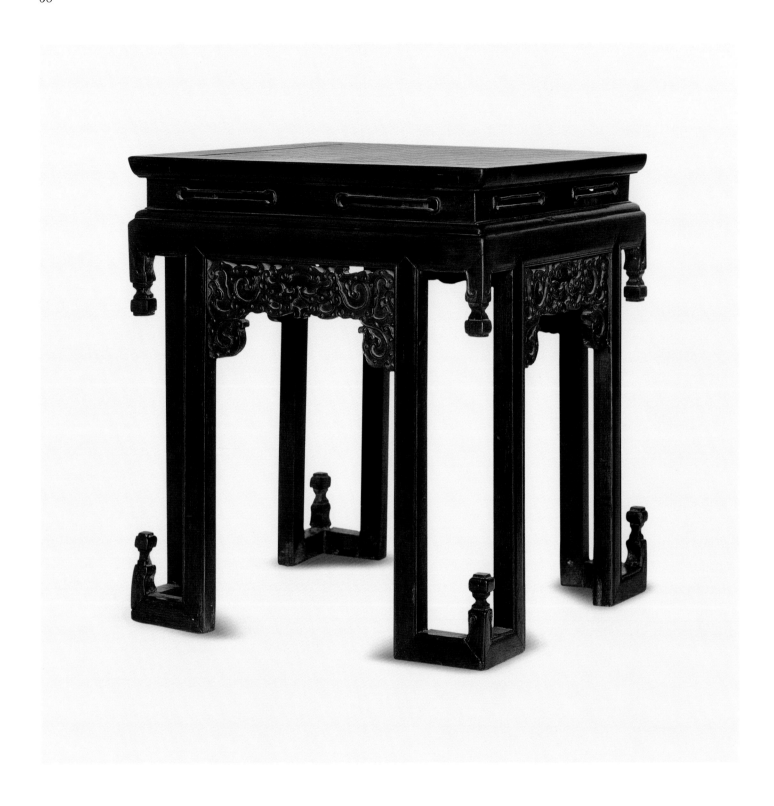

5.

紅木有束腰八足方凳

清晚期

方凳座面50釐米見方,高53釐米,成對之一。牙子與中式古典建築的垂花門十分相像,四個邊角下垂的小柱可看成垂花門中垂花柱的簡化,牙子上所雕圖案與清晚期北方地區垂花門的雕飾亦十分相似。據此,並結合其用料、工藝手法等特徵,有理由認為此凳為清晚期在北京地區製造,是一件"京作"家具。就整體而言,京作家具設計、製作精良者少見,較好的不過是平平之作,此凳即為一例。北京私人藏。

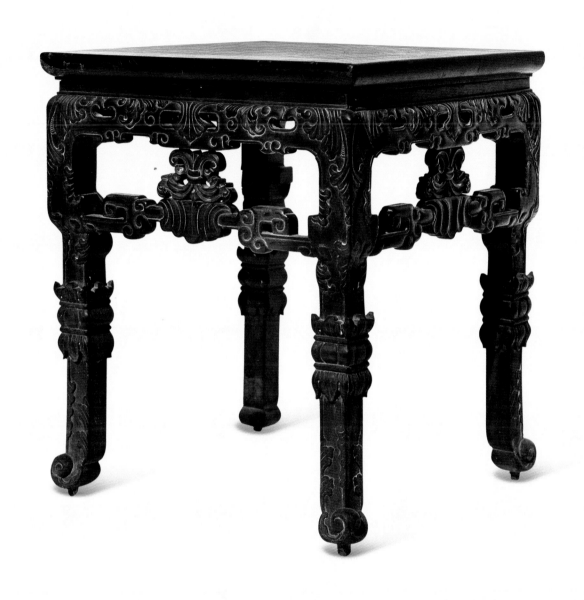

6.

紫檀有束腰展腿式方凳

清中期

方凳座面42釐米見方，高50釐米，成對之一。試想從羅鍋棖下將其四腿平行截去，再去掉羅鍋棖和卡子花，將變成一個比例勻稱的內翻足矮凳，故而可判定此凳屬"展腿式"。展腿作法，明代家具已很常見，但展腿多為圓截面，形式上較為明確。此凳可見西洋風格裝飾，如浮雕的圖案和某些部件的式樣，惜保存不好，羅鍋棖卡子花僅剩兩組，原凳有托泥架，亦已丟失。北京私人藏。

修訂註：此件方凳是20世紀80年代初拍攝於慶小山（慶寬）後人家中。本書首版出版後，在北京頤和園排雲殿中見到陳設着用料、造型、尺寸完全相同的另一件，相信它們原本是成對之物。

椅 凳 類

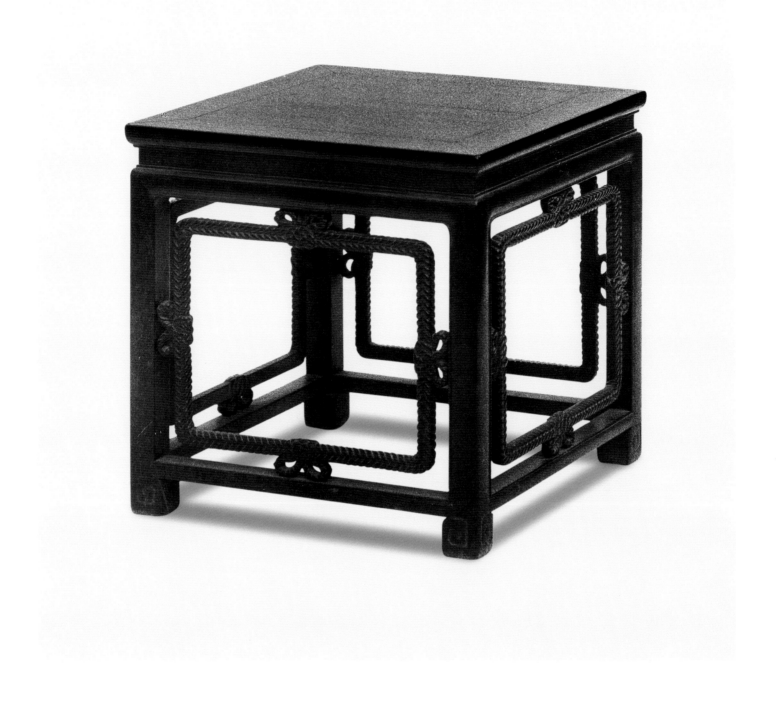

7.

紫檀有束腰縧紋方凳

清中期

方凳座面51釐米見方，高50.5釐米，成對之一。有束腰，下施管腳根，四方形空間內安縧帶（又稱"擰麻花"或"拉繩"）式樣的方環，拉繩上四枚蝴蝶結（"四系"喻"四喜"），與左右腿足、上牙下根相連。此凳比例勻稱，虛實有致，雖是方材，但邊角均有倒棱，屬典型的紫檀作工，具有很強的質感。相同式樣的方凳在頤和園中亦有收藏，此凳為早年蕭山朱氏的藏品，是一件清代宮廷家具。現藏承德避暑山莊。

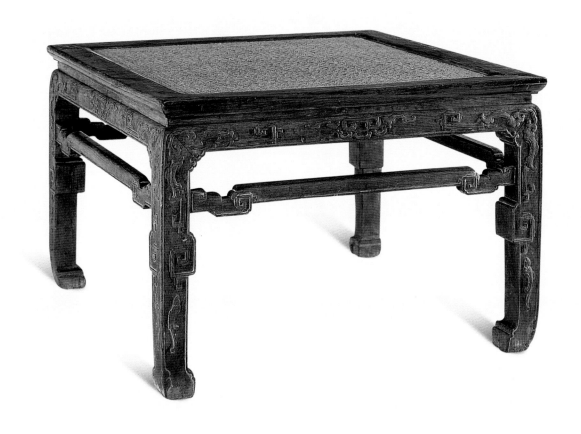

8.

黃花梨有束腰大長方凳

清早期

長方凳座面面長75.8釐米，寬73.6釐米，高49釐米。牙子與束腰一木連作，上接冰盤沿的座面，下格肩與腿足相接。牙子與腿足之間牙嘴挖做兩卷相抵圖案。羅鍋棖造型奇特，可看作明式家具中"弓背式"羅鍋棖的變體，它不與腿足格肩相交，而是稍退後安裝，亦稱"齊墩肩"或"齊頭碰"。馬蹄足造型亦較特殊，兜轉有力，渾圓古樸。此凳尺寸碩大，風格清古，可能是供打坐的禪凳，屬明清家具中較少見的品種。美國私人藏。

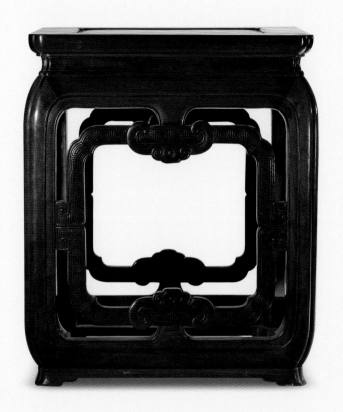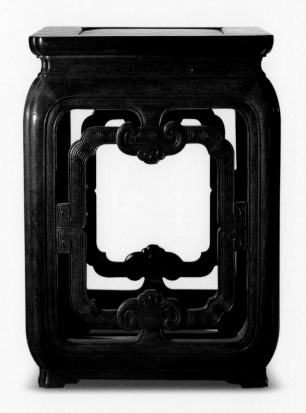

9.

紫檀有束腰長方凳（一對）

清中期

長方凳長46釐米，寬40釐米，高50釐米，成對。座面邊抹委角相交，藤編軟屜。此凳特殊之處是腿足與上下牙子造型相同，格角榫相交，構成一個腔體，使其既似凳又似墩。這種標新立異的設計成功與否，則見仁見智，不必強求一致。

此凳選料上乘，結構考究，作工手法嫻熟。以造型風格和造工推測，當出自皇家造辦處工匠之手。北京故宮博物院藏。

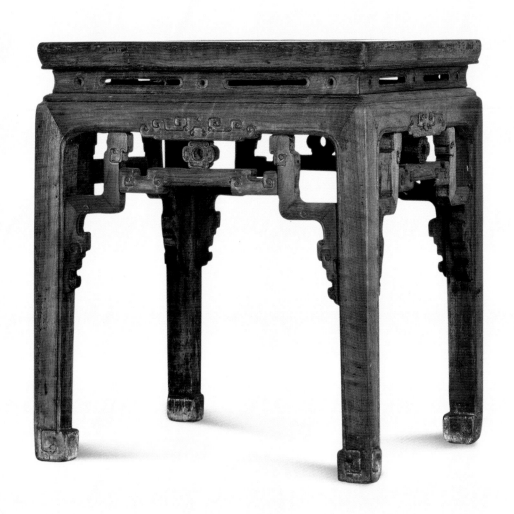

10.

軟木有束腰藤編軟屜長方杌凳（一對）

清中期

長44釐米、寬42釐米、高52釐米，成對。這是一對出自蘇州地區，俗稱"蘇作"的杌凳，用料為一種色澤較淺、直紋理、質地較軟的地方木料，植物學名稱待考。此凳較特殊之處是，用料雖廉價，屬軟木的民間家具，但採用了製作手法嚴謹的"紫檀作工"，例如橫豎材相交為"挖牙嘴"作，過渡圓潤，"方馬蹄"亦是一木剜出，雕飾採用起底浮雕等工藝，招招式式見心機顯功力，其用工要數倍甚於十數餘倍於常規作法，而軟木的民間家具身價低微，如此細作，也未必能多得多少工銀，顯然是位真心喜愛家具的工匠，精心打造的作品。"軟木硬作"的鄉間家具是值得注意和研究的一類器物。北京私人收藏。

椅 凳 類

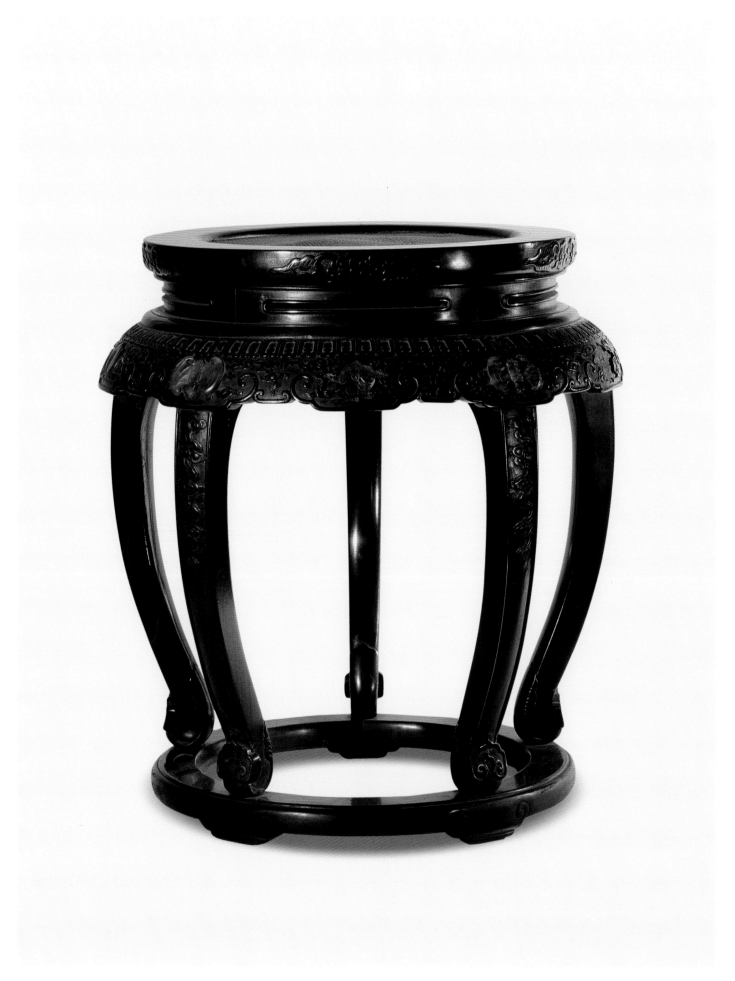

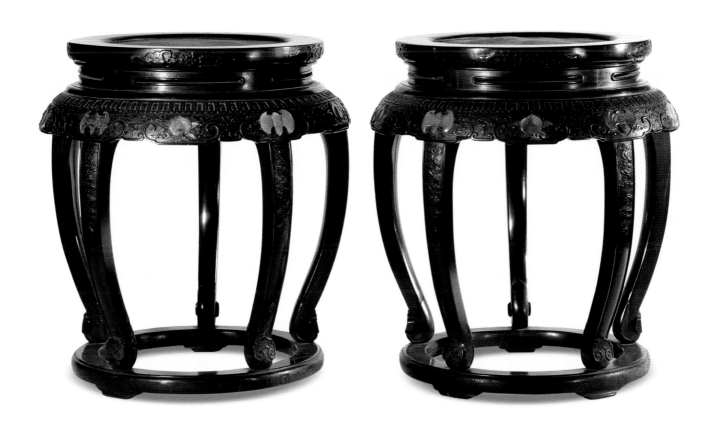

11.
紫檀有束腰五足嵌玉圓凳（一對）
清中期

圓凳直徑36釐米，高46釐米，成對。高束腰結構，束腰內挖魚門洞。牙子為披肩式，浮雕蓮瓣紋、如意紋，並嵌喻意福壽的玉石。圓凳的腿足
為外翻如意式，落在有底足的托泥上。座面藤編軟屜，編織精緻細密，至今未損。

此對圓凳工料皆精，惜所嵌玉石顯得瑣碎，反成蛇足。此乃典型的乾隆時期宮廷家具。北京故宮博物院藏。

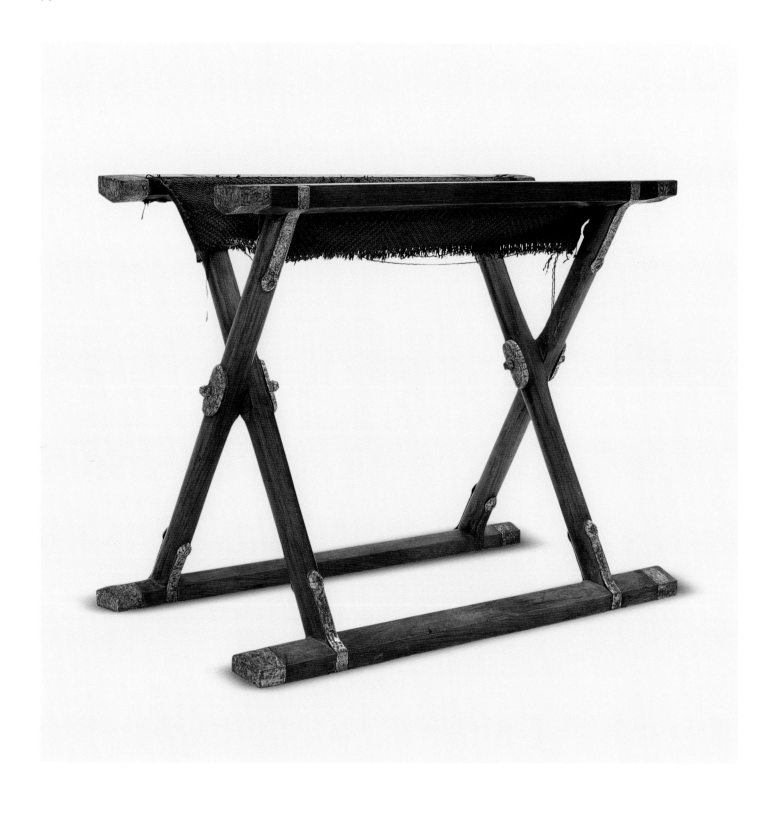

12.

黃花梨絲絨面大交杌

清早期

交杌座面長66釐米，寬29釐米，支平時高55釐米，折疊後高62釐米。不僅尺寸遠大於民間常見的交杌（俗稱馬扎、馬閘），用料、作工也頗為講究，乃宮廷用品。此交杌凡出頭之處均以鐵包套護頭，兩腿的軸釘穿鉚處墊橢圓形鐵片，厚於一般護眼錢。軸釘頭鍛打成四方抹角，俗稱"八不正"，似兵器中之鐵錘，所用鐵活皆鏨花鍍金，工藝精緻嫻熟。杌面以棕色絲絨編織而成，其菱形圖案編織緊密，織法似地毯製作，但已殘損，待修補。此交杌的一根橫根為紅木製成，疑為原根損壞後配製。北京首都博物館藏。

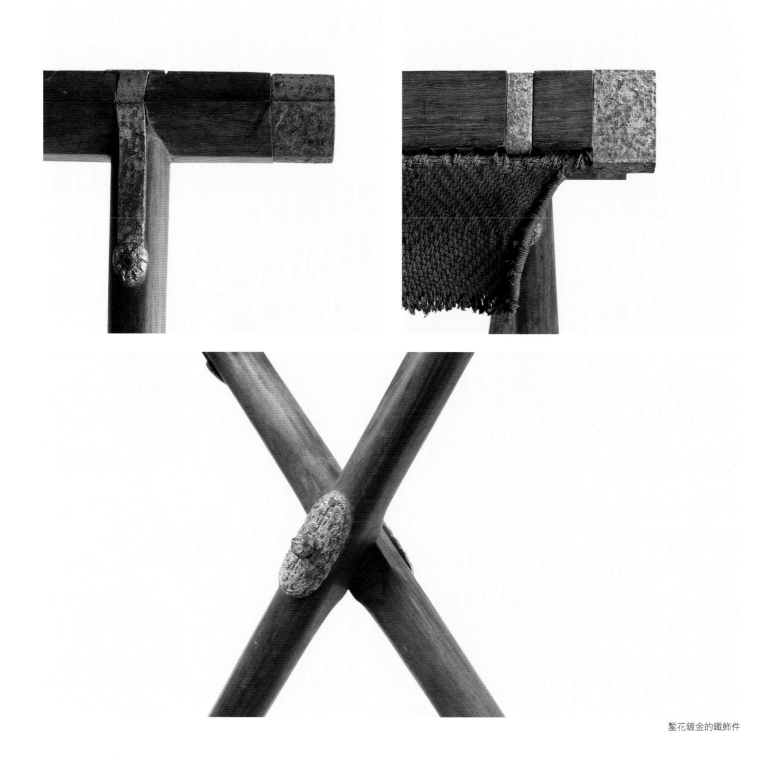

鏨花鍍金的鐵飾件

鏨花鍍（鎏）金的鐵飾件，亦稱"火鍍金"、"塗金"，是不少清宮器物，如武備等常用的裝飾件，有些宮殿的大門、窗扇、隔扇也用此類合頁和包角。凡家具上使用這類鐵鎏金飾件，可謂標明了其身份，且大都屬得上"收藏級"別的珍貴器物。除此件交杌，本書第57件"柞木折疊式獵桌"採用鎏金的鐵包角是另一件實例。

椅凳類

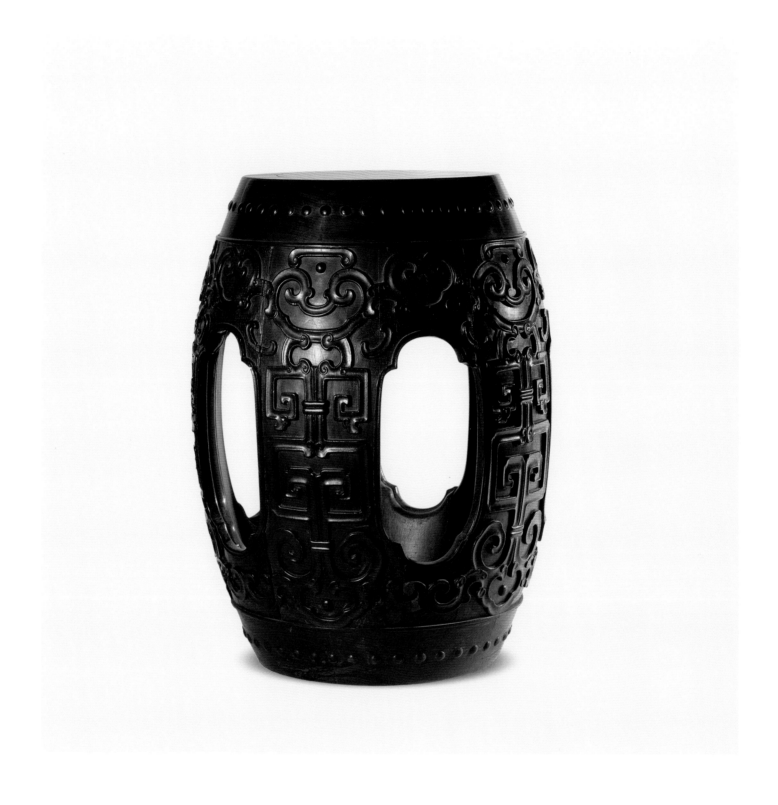

13.

紫檀五開光鼓墩

清中期

鼓墩座面直徑29釐米，高52釐米，四件成堂，此為其中一件。此墩具有標準的鼓墩造型，表面鏟地浮雕雲紋和拐子回紋，圖案佈局巧妙，優美流暢，舒展大方，全不見刻意雕琢痕跡。用料、作工、裝飾均具有乾隆時期的風格，乃是一件優秀的宮廷家具。北京故宮博物院藏。

修訂註：自本書1995年出版之來，此墩是被仿製較多的一件家具。

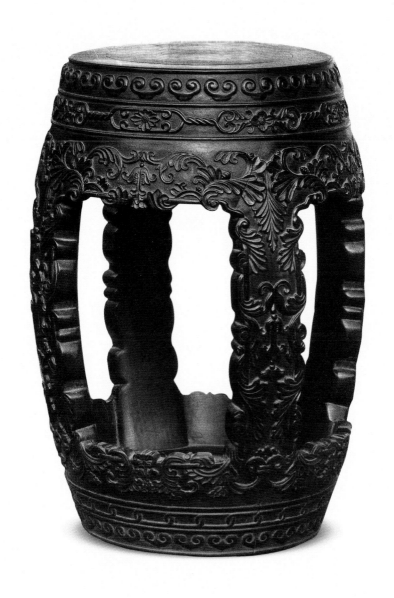

14.

紫檀雕番蓮坐墩

清中期

坐墩座面直徑28釐米，高52釐米，開光大而方，但仍具鼓的造型。上下兩匝採用似雲頭又似雙轉珠的雕飾，取代鼓釘，腔體上則浮雕"洛可可"式的番蓮紋飾，中西結合相映成趣。此墩工料俱精，是上乘的宮廷家具，原為蕭山朱氏所藏，1984年捐給承德避暑山莊，途中不幸被損壞，此照片是早年坐墩完好時所攝，格外珍貴。

修訂註：蕭山朱氏，朱文鈞，字幼平，號翼盦，民國時期極有成就的收藏家，所蓄藏品，涉及碑版、古籍、書畫、銅、瓷、玉、石、竹、木諸器幾無一不精。除此坐墩，本書亦收錄其所藏紫檀筆筒一件，紫檀炕桌一件。參閱第138件紫檀刻劉墉臨王獻之帖筆筒，參閱第55件紫檀有束腰炕桌。

椅 凳 類

15.

紫檀鑲畫琺琅鼓墩

清中期

此墩高約50釐米，成對之一。鼓墩式樣，上下各隱起鼓釘一道，弦紋兩道。其獨特之處是腔體的結構。一反傳統鼓墩開光的式樣，將海棠式開光變成實體，原實體處則變成了開光，即以五片鑲有銅胎琺琅的海棠式立柱作為腔體的支撐面，變海棠式開光坐墩成為海棠式立柱坐墩，匠心獨運，不落窠臼。採用多種裝飾手法造成絢麗裝飾效果是此墩的另一特點，坐墩上鑲嵌了五組不同形狀共29片琺琅，上有寶相花、青銅器風格的蝠紋等圖案，海棠式立柱內還有一組四雲頭，亦可看成四如意的紋飾。其用料、結構、裝飾和作工處處體現出乾隆時期宮廷家具為追求奇巧、華麗而不惜工本的特徵。北京故宮博物院藏。

修訂註：本書1995年出版後，此坐墩成為被仿製較多的品種，亦有作舊充真者。

16.

红木仿藤式坐墩

清中期

坐墩座面直徑33.7釐米，高45.5釐米，是一件較具江南風格的家具。其腔體部分是由多根圓截面的弧形立柱構成，藉以摹仿藤墩。六隻"菱角"形的小足與腔體呼應，自然情趣貫註其中。仿藤墩，幾何形狀較複雜，有一定的製作難度，此墩作工精嚴，經百多年使用，座面的大理石已嚴重磨損，上下小牙頭大都丟失，原施膠亦已風化失效，但由於榫卯考究，仍可使用。北京私人藏。

修訂註：本書1995年出版後，此坐墩是被仿製較多的品種，亦有作舊充真者，多年的家具探訪證實；可以判別為清代傳世真器的此種老紅木坐墩相當之少。

椅 凳 類

17.

紫檀有束腰坐墩

清中期

坐墩座面直徑29釐米，高52釐米，形似鼓墩，但無鼓釘、弦紋，且墩面下加束腰，兼有圓凳與坐墩之特徵，很難準確歸類。但因其顯然由鼓墩演變而來，仍可視其為鼓墩變體。

此墩腔體由四根彎腿與牙子格角相交而成，中間又加入了四根"如意擔子"式樣的彎腿，成為八腿，站在任何角度視之都不會出現失圓的感覺。因各部件均由寬厚的整料挖作而成，整體看上去渾成淳厚。坐墩的外錶浮雕雲紋、獸面紋，刀工圓渾，圖案豐滿；彎腿的開光透雕蝠紋，形像維妙維肖，生動可人，其雕飾與一些清晚期家具上俚俗的蝠紋判若雲泥，稱得上是一件優秀的宮廷家具。北京私人藏。

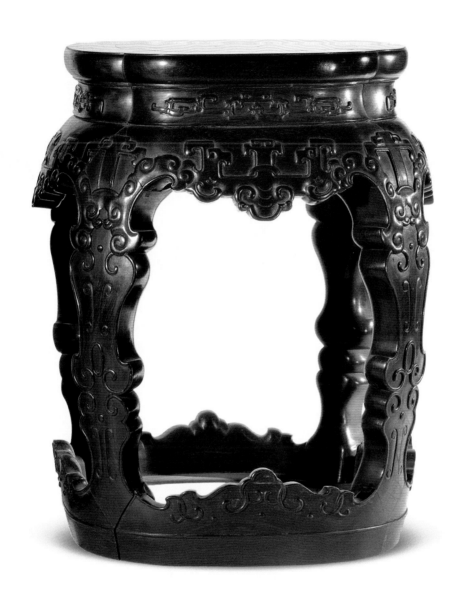

18.

紫檀有束腰四足海棠座面坐墩

清中期

坐墩高約50釐米，成對之一。有束腰、有腿足、似墩似凳的坐具出現於乾隆時期，此器即為一例。此坐墩海棠形座面，有束腰，四足式，四足下端與高低起伏的牙子構成完整的底盤，底盤造型可看作由托泥演變而來。嚴格講，此墩屬坐凳類，與古時坐墩的基本造型及渾樸氣質，相去甚遠。乃清式家具到乾隆時追求形式變化的實例。北京故宮博物院藏。

椅 凳 類

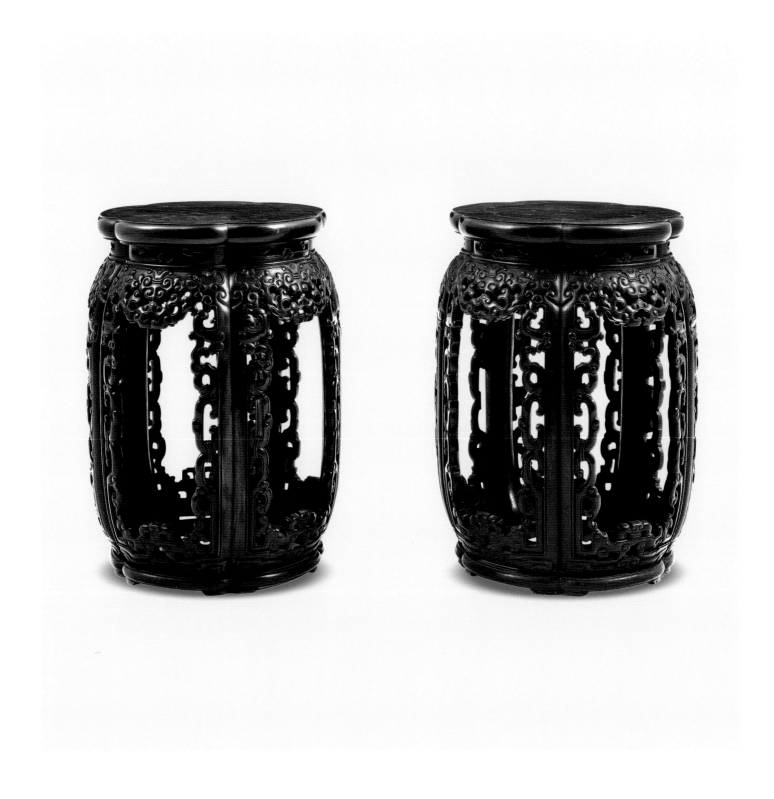

19.

紫檀高束腰梅花座面坐墩

清乾隆

坐墩高34釐米，成對。從標準明式的鼓型劈料腿足的坐墩發展演變而來：圓座面變成梅花形，增加了束腰，束腰內挖魚門洞、沿腿子加雕飾飾件，底部裝有托泥底架。

由此件坐墩可以看到清宮家具如何在經典明式家具基礎上增飾、演變，直到無可復加的極致。

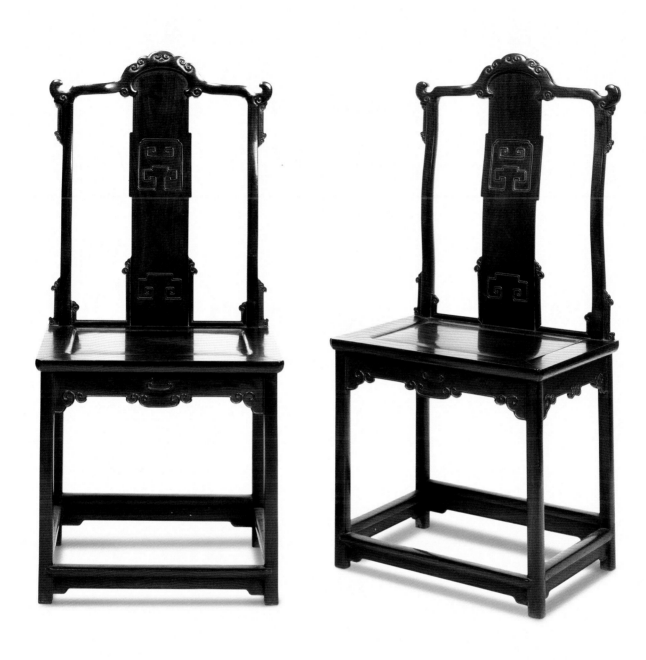

20.

紫檀燈掛椅

清中期

此椅高約100釐米，為標準燈掛椅結構，但其搭腦造型奇特，出頭後上卷，中部矗上突起好似一頂西洋式的帽子。椅子上下左右雕有不少轉珠，相互呼應，頗具裝飾性。傳世的燈掛椅數量雖多，但多為紅木、花梨及各類柴木製品，紫檀料者較為少見。此椅工料講究，是受西洋裝飾風格影響的宮廷家具。

燈掛椅是十分實用的家具，各種木料、各種式樣的燈掛椅傳世數量巨大。這對燈掛椅堪稱造型最獨特、用料最精選、作工最精湛的傳世燈掛椅，與常見的清代各式燈掛椅不可同日而語。此對燈掛椅似應是圓明園遺物，後一直流落在民間，至今仍成對保存完好，殊為難得。北京私人藏。

修訂註：《2002年故宮博物院藏文物珍品大系——明清家具（下）》收錄了一件與此對燈掛椅相同的椅子（第58件），唯材質被定為"黃花梨"。此椅屬典型的
　　"紫檀作工"，雖未見那件實物，但從書中的照片所見，其木質紋理是典型的紫檀，雖呈黃色，是因長年日照褪色所致，相信與此對燈掛椅原為成套的紫檀之器。

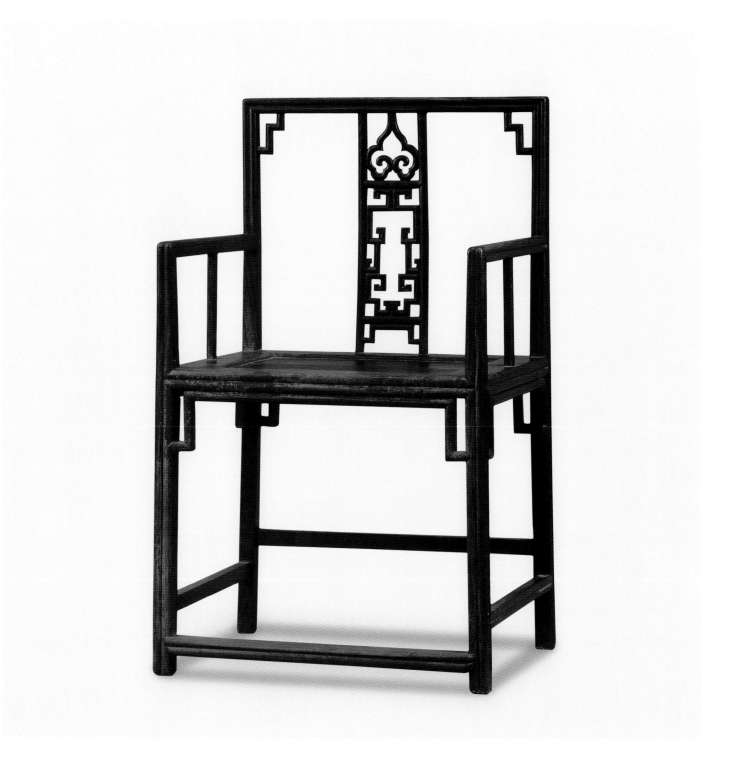

21.
榆木髹漆扶手椅

清中期

扶手椅座面長54釐米，寬45釐米，高82釐米。這是一件出自河北，俗稱"冀作"的家具。從其方正剛直的造型和線條、硬板的椅坐面（南方坐具多為藤編軟屜），似能感受到河北人率直、剛硬的性格。此椅原髹有紅褐色大漆，現較多脫落。另外，此椅結構十分特殊：椅盤不是常見的"攢邊"閉合框，腿足從中穿進，而是類似一些宋元繪畫中的椅子，椅盤與腿足直接割肩相交，屬"三碰肩"做法。這種形式，使椅子更具文氣，但結構上不如攢邊的結實，很容易開散，故宋元繪畫中這種結構的椅子至今未見傳世實例，此椅能保存下來，亦十分不易。北京私人藏。

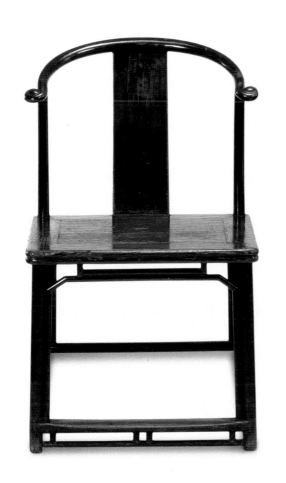
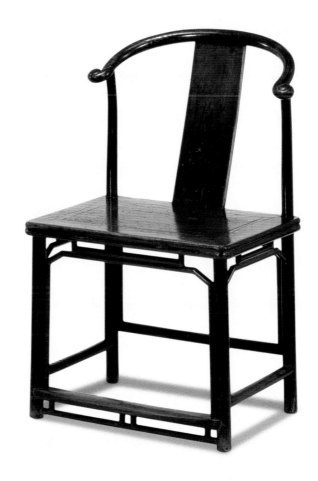

22.
榆木變體圈椅
清中期

長57釐米、寬46釐米、高93釐米。此對椅子產自山西,似燈掛椅,又似圈椅,構造奇特,十分難得。民間家具是百姓為自己設計製作的家具,無須顧及身份、地位,亦不必受法度限制,可以無拘無束地自由想像和發揮,故才能構思設計出這對難以定名分類的家具,這更是一例很有代表性的器物,展現了清中期之後明式家具,尤其是軟木(亦稱"柴木")家具在民間發展和演變的方式。台灣藏家收藏。

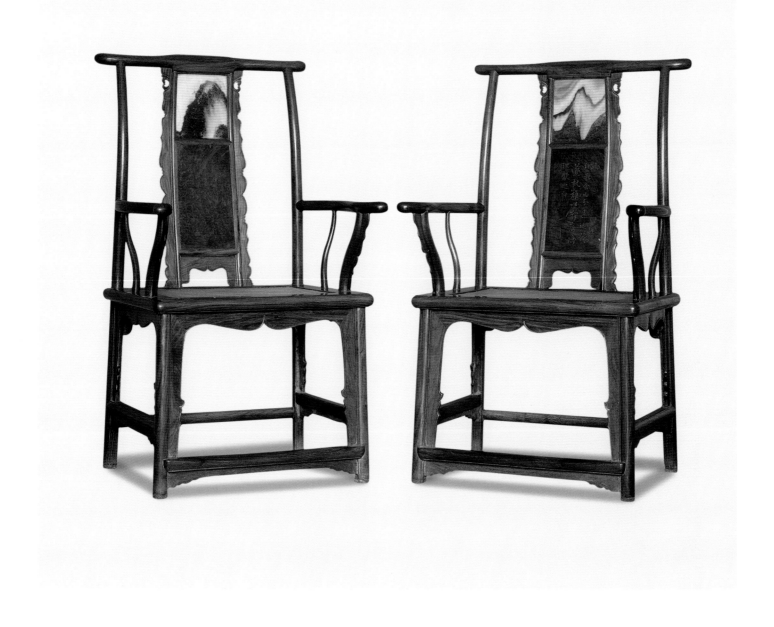

23.

黃花梨四出頭大官帽椅（一對）

清早期

椅座面長62釐米，寬51釐米，通高117釐米，與典型的蘇作四出頭官帽椅結構造型相同，但尺寸碩大且更具裝飾性。例如，靠背攢作、嵌石、裝癭木板心刻有書法，其一為王獻之致濟理十九字札（見明肅府本閣帖）；另一為明人徐朗白的銘。椅子踏腳根下和兩側根下的牙子線腳與造型亦很特殊，顯示出對局部裝飾的重視。清前期的明式家具，仍保持了原有的造型和結構特徵，但適度地添加了裝飾，此乃一例。北京私人藏。

修訂註：自本書1995出版以來，此椅是被較多仿製的家具。

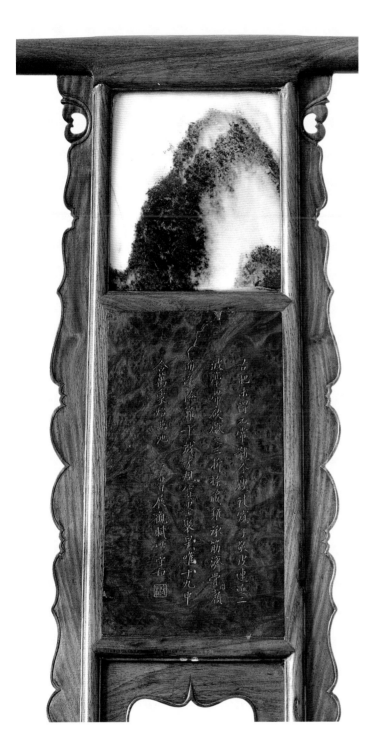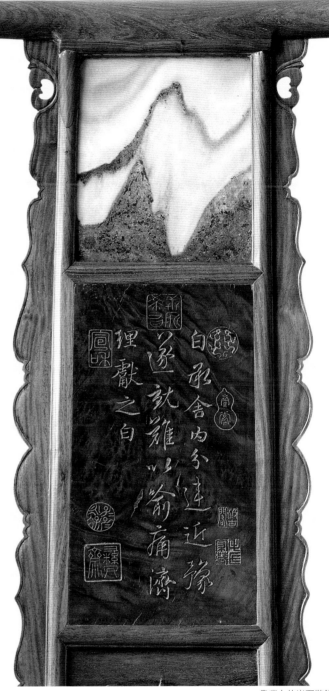

靠背上的嵌石裝飾

24.

紫檀硬板座面南官帽椅

清中期

此椅採用了羅鍋根式樣的搭腦，靠背板以攢框造成，較特殊之處是座面與扶手間裝有橫根一根，根下加兩根矮老，似一組屏欄，明式玫瑰椅常採用這種結構，但照搬用於此椅，似乎並不諧調。

椅子工料皆精，惜與明式優秀南官帽椅相比，顯得有些拘謹、呆板，線條也不夠流暢。紫檀和黃花梨製作的明式家具，發展到清中期開始走嚮程式化和符號化，欠缺明式家具最本質的追求：內在的神韻和外貌飄逸。此椅就是一件典型的實例。（王世襄先生早年拍攝並提供照片）

25.
木胎黑漆直後背交椅
清中期

交椅亦稱交床，有直後背和圓後背之分，但其下部的結構相同。此直後背交椅是一件漆木家具，高約 110 釐米。攢裝靠背分三段自上而下分別鑲透雕花牙，縧環板及亮腳。椅子座面由二根橫材打眼、穿絲繩編織而成，可以折疊，便於攜帶。美國私人藏。

修訂註：20世紀80年代初編輯本書時，這種交椅還十分罕見。後來，隨着明清家具收藏熱潮，越來越多的這類交椅被商販從山西等地區 "挖" 了出來，不僅數量很多，還有兩人並排、三人並排者。顯然這種座具從清早期至清中期曾相當流行。

從其結構分析，它就是延長了後背的馬扎，推測其主要用途是供趕場子看戲所用的坐具。當年，山西盛行弋調、梆子、高腔，戲班子一個村一個村走，而這種直背交椅攜帶時可背跨在肩上，比提着馬扎還方便，而聽戲時因有後背坐着又遠比馬扎舒適，也有氣派。傳世的直背交椅搭腦與腿足相交處多有銅箍固定，以防放在肩上行走時斷開，側面印證其被作為戲椅。

椅凳類

26.

黑漆金理勾彩繪圓後背交椅

清早期

此為圓後背交椅，高120釐米，出自山西地區，木胎髹黑漆，靠背為攢框而成。背板上的"劍脊棱"線腳，勁挺有力，背板中段用金漆勾邊。交椅下設踏床，保存完好。此交椅與前例直背交椅產地相同，但傳世數量遠少於前者。美國私人藏。

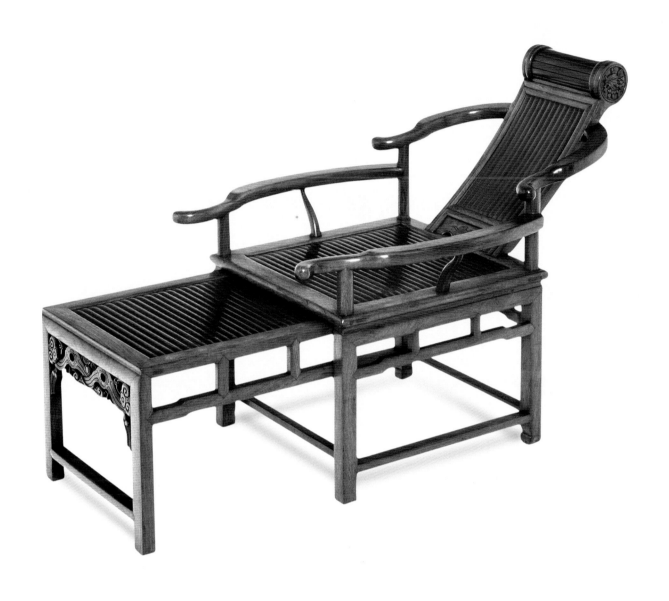

27.
黃花梨躺椅
清中期

躺椅座面長61釐米，寬58.7釐米，搭腦至地面高 85.6 釐米，腳凳拉出後全長 146 釐米。

此躺椅在造型及某些製造手法與藤、竹製家具有相似之處。搭腦仿圓形竹條枕；靠背、座面和腳凳面平鋪 "倒棱" 的木條，仿竹椅平鋪竹板。

腳凳的前牙條為兩柄抽象式如意浮雕，據此可判斷其製作年代在清中晚期，是一種典型的廣東風格的家具。香港嘉木堂藏。

椅凳類

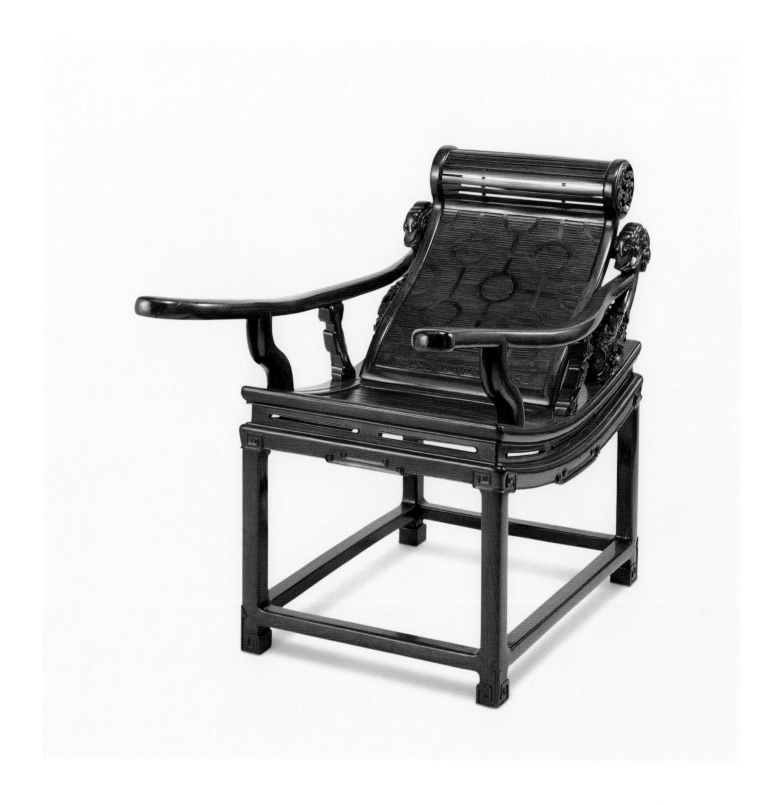

28.

紅木躺椅

清中晚期

同為躺椅，此例與圖版 27 黃花梨躺椅在用料、結構、造型上均有不同，更富有"清式"意趣，是一件典型的廣東地區家具。

躺椅通高98釐米，寬61釐米，座面距地面最高處57釐米，下凹最低處為49釐米，有束腰和回紋方馬蹄足，上有"圓枕"為搭腦，中部由可以活動的硬木嵌竹條拼成，其背面有外髹黑漆的麻布，拼十字連圓圖案，與傳統民居的十字連六方紗窗櫺相近。

此件家具工料精良，保存完好，類似的躺椅在民間有"逍遙座"之稱。香港私人收藏。

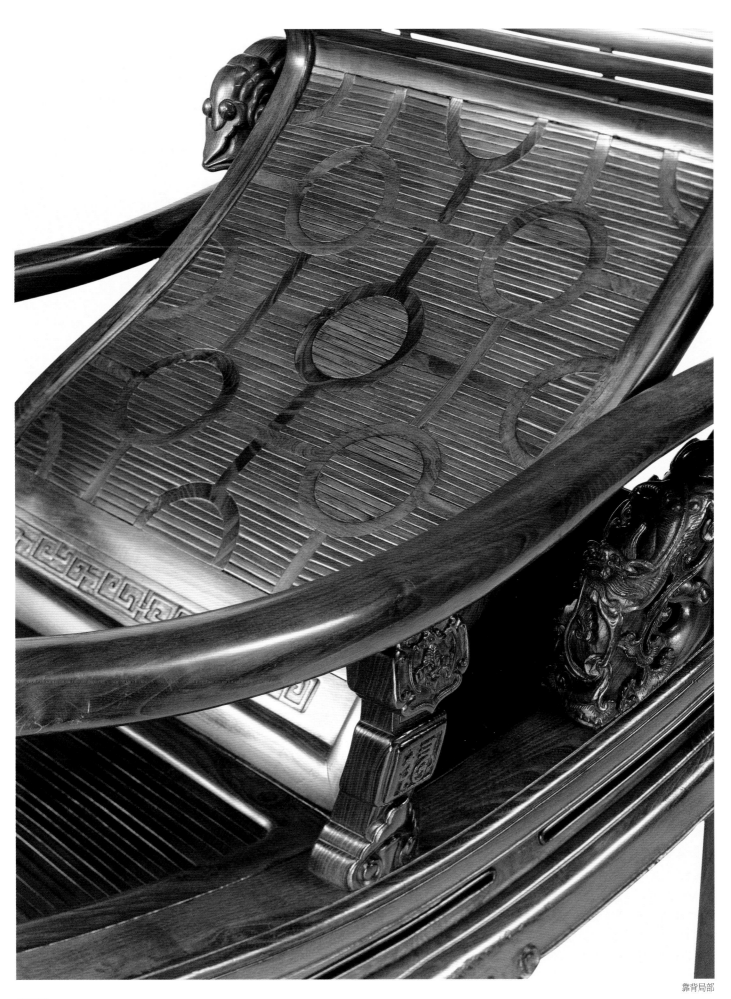

椅凳類

29.

紫檀浮雕番蓮雲頭搭腦扶手椅

清中期

椅座面長60釐米，寬50釐米，通高106釐米，成對之一。板座屜，有束腰，造型和結構屬典型清式扶手椅，但借鑒了明式椅子的一些特徵，例如有弧度的靠背板、婉轉而下的扶手、橫竪材相交處有“委角”。此外，椅子採用了西洋裝飾紋樣，靠背板的浮雕和透雕的“飛子”（亦稱“飛牙”）都為番草圖案。

此椅背面亦施雕飾，所有面都為“看面”，行話亦稱“四面工”，此種作法在椅類中頗為罕見。此椅繁而不俗，工料極精，浮雕打磨得精細入微，在清式扶手椅中，不僅年代較早，且較為上乘，有可能是圓明園之遺物。北京市文物商店藏。

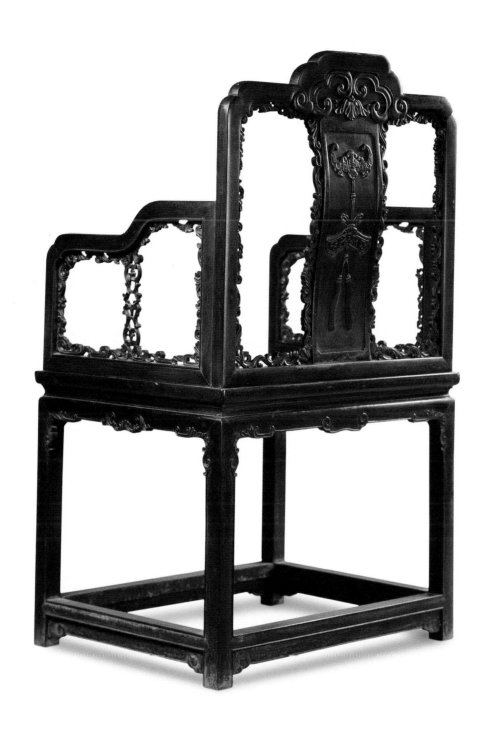

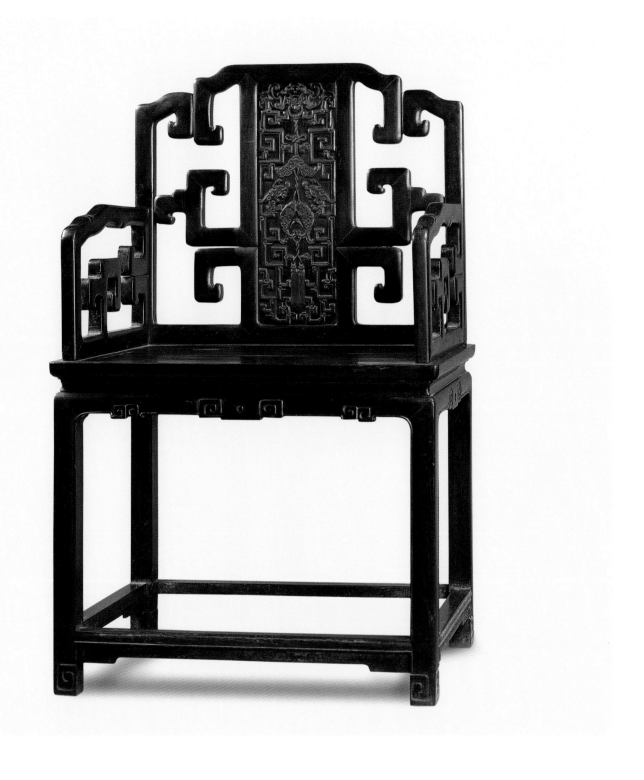

30.

紫檀扶手椅

清中晚期

扶手椅通高100釐米,成對之一。這是一隻結構、式樣和作工都較為規範的清式扶手椅。此椅硬板座面,方回紋馬蹄足,靠背板浮雕雙拐子龍間有蝠、磬、雙魚圖案,寓意福慶有餘。椅子的牙子上有陰刻方回紋圖案,是五寶珠紋樣的變體,製作省時,但效果不如起地浮雕。北京私人藏。

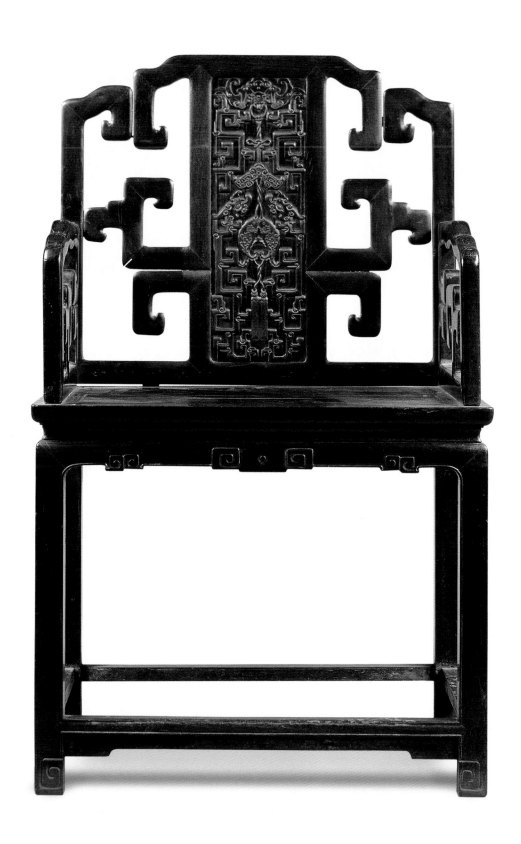

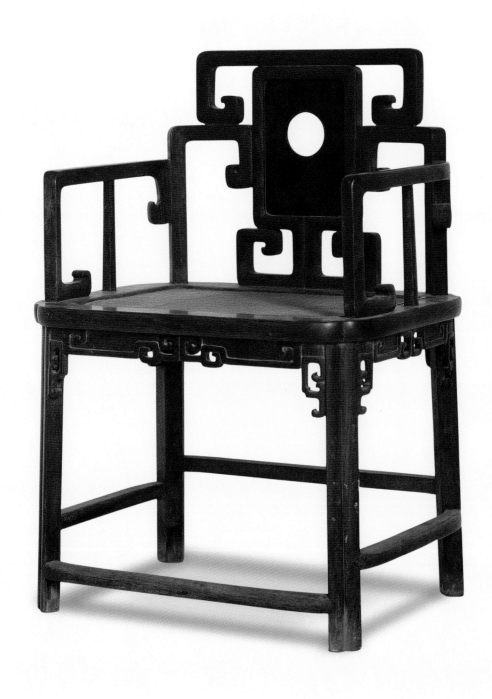

31.

黄花梨无束腰扶手椅

清中晚期

椅座面長60釐米，寬46釐米，通高97釐米，成對之一。此椅式樣奇特，椅盤略呈海棠式，腿足外裹圓，中間窪進似雙劈料，扶手、踏腳棖、座面下牙條均有與椅盤相同的弧度，在清式扶手椅中此種做法屬於變體，十分少見。此椅成對，原為陳夢家先生舊藏，現藏上海博物館。

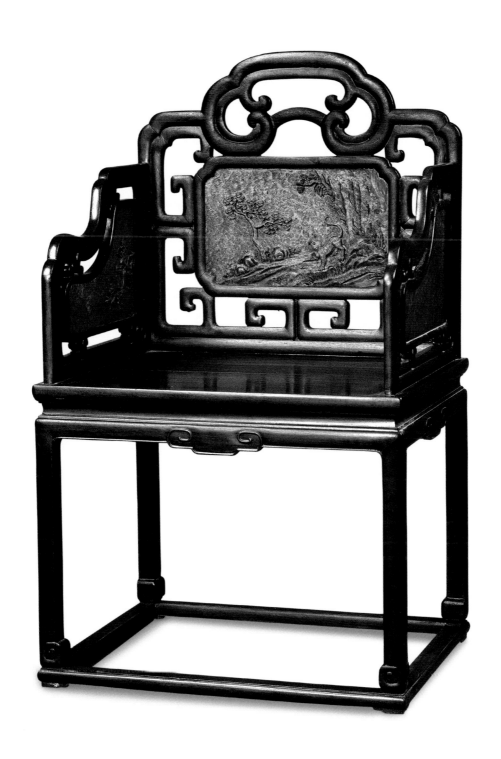

32.
紫檀有束腰嵌癭子木雕十二生肖扶手椅

清乾隆

在式樣極多的清式扶手椅中，此椅造型和雕飾較為含蓄，又不失氣勢，十分出眾，屬上上品。

此椅又是一件典型的廣式風格家具，仔細觀察會發現，其碩大的搭腦連同兩邊的橫根是由一塊整木挖做的，可見用料之奢靡。更重要的是，此扶手椅原有十二件（現存兩件），是一套以十二生肖為主題的家具，在至今已出版的中國古典家具類圖書中尚屬首例，其歷史和文物價值應不遜於當今備受國人矚目的圓明園十二生肖獸首。此椅有可能是圓明園遺散之物。北京頤和園藏。

椅凳類

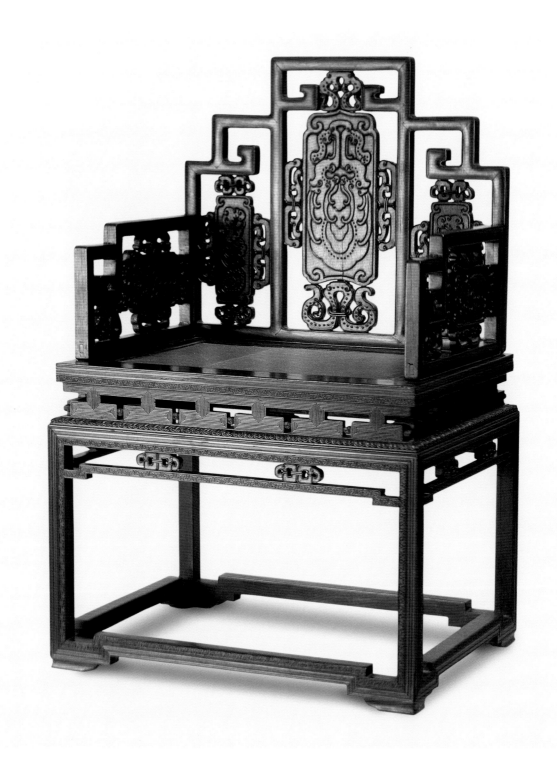

33.

紫檀高束腰扶手椅

清中期

椅座面長62釐米，寬49釐米，通高102釐米，成對之一。與常見的清式扶手椅相比，此椅在結構上有一些不同，如腿足不直接着地，而是由棕角榫與管腳根相連，下置底足，管腳根為直角羅鍋式，與上面的直角羅鍋根相呼應。椅子的束腰結構更為特別，托腮和牙子一木連作，浮雕蓮瓣紋，束腰特高，有近似T形開光，並雕“扯不斷”紋飾。椅子的扶手和靠背都是攢作的，五個明顯的“台階”由上向下遞減，扶手和靠背分別嵌裝起地浮雕圖案飾件。椅子座面的立面、腿足和牙子的線腳均十分繁雜，意在增加裝飾效果。此扶手椅式樣新奇、用料精良、作工精細，無疑是清宮家具。至今保存完好。北京私人藏。

修訂註：自本書1995年出版以來，出現了無數的此椅仿製品，也說明其在設計上的成功。

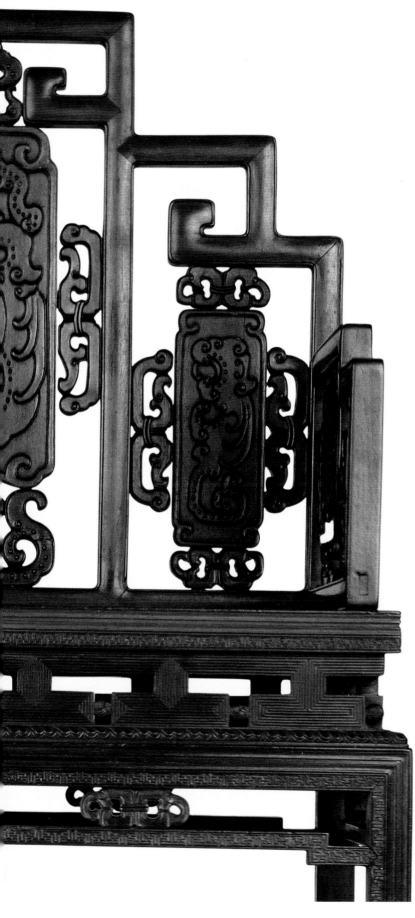

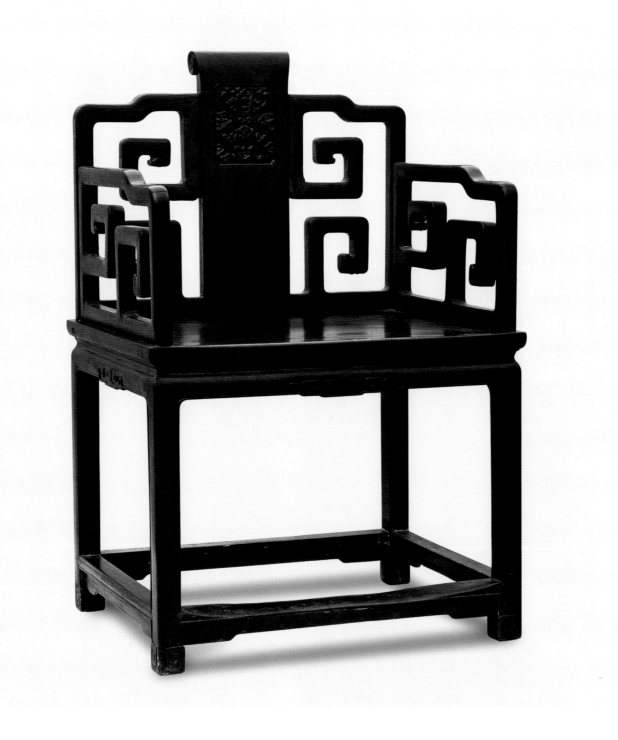

34.

紅木拐子式卷書搭腦扶手椅

清中期

椅座面長60釐米，寬50釐米，通高102釐米，成對之一。此椅以"拐子"為裝飾主題，除靠背和扶手攢拐子作外，牙條上也浮雕拐子回紋與之一致。椅子的靠背板與卷書式搭腦為一木連作，靠背板中間有鏟地浮雕蝠磬和浮雲；從正面看，卷書微向兩邊伸展，係整料挖作。在清式扶手椅中，這對椅子較為含蓄，無渲染性裝飾，製作於廣東地區，不晚於嘉慶年間。屬清代老紅木家具中之上品。北京私人藏。

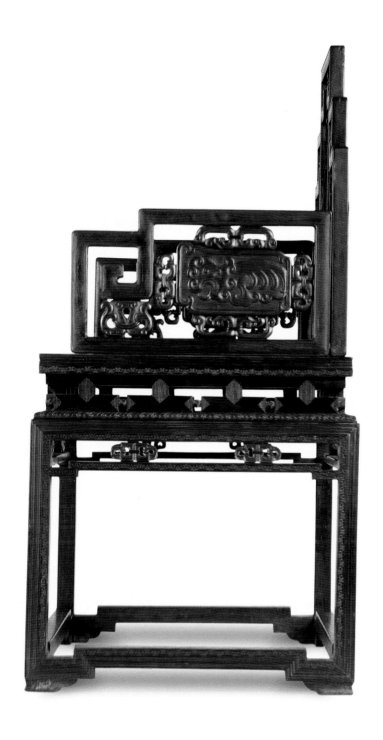

椅凳類

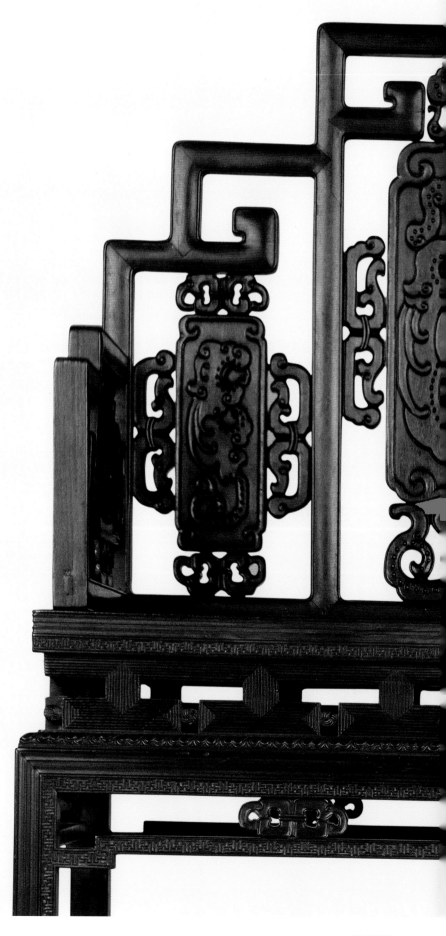

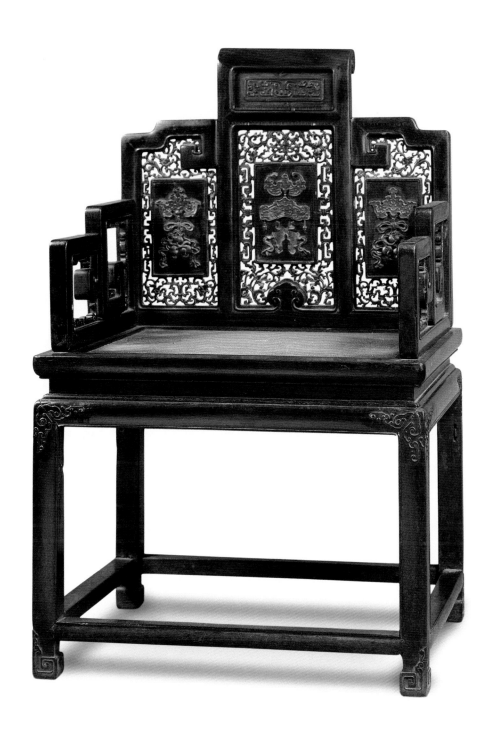

35.
紫檀五屏式扶手椅
清中期
椅座面長58釐米，寬44釐米，通高93釐米，成對之一。此椅為藤編軟屜，高束腰結構，攢拐子扶手和卷書式搭腦；後背為三屏風式，每扇內嵌裝黃楊木雕"福慶"圖案；牙子與腿子交接處起地浮雕古玉紋。此椅的造型以直方為主題，整體和部件的比例勻稱合理，製作精細，但裝飾稍嫌繁複。是較典型的蘇式風格清宮家具。北京韻古齋藏。

椅凳類

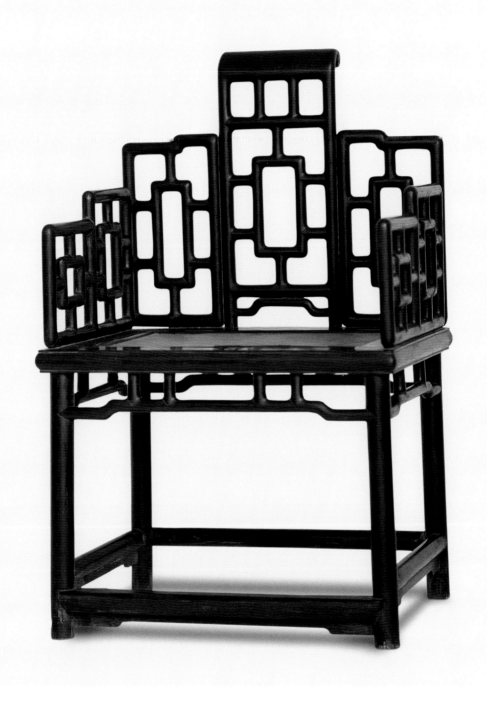

36.

紫檀七屏式扶手椅

清中期

椅座面長52釐米，寬41釐米，通高83釐米，成對之一。此椅多用圓材，靠背和扶手仿燈籠錦窗欞造法，用眾多圓棍以"實肩"割角相交、攢接而成，富有几何圖形之韻律美，座面下羅鍋棖加矮老與之相呼應，別具特色，當是一件蘇作家具。此椅原為陳夢家先生舊藏。

北京故宮博物院藏有一對扶手椅，除踏腳棖下牙條形狀不同之外，其用料、式樣、尺寸與此椅完全相同，收入《中國美術全集‧工藝美術篇11──竹木牙角器》（第147件），定為雍、乾間製品。

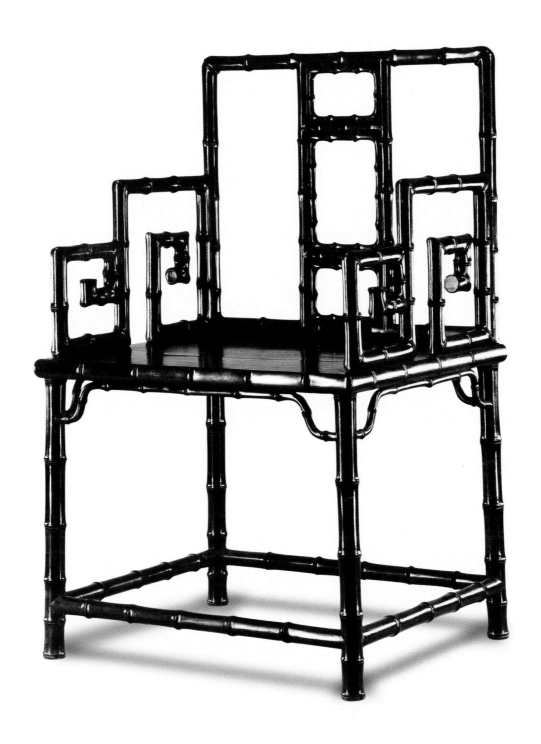

37.

紫檀无束腰仿竹製扶手椅

清中期

在為數不少的清代木製仿竹家具中，無論在着意創新還是在風格、氣勢上，此椅都相當成功。

扶手椅高約100釐米，具有蘇作家具風格。椅子的靠背、扶手為五屏式，採用走馬楔與椅盤相聯，靠背、扶手與座面成直角，這些都是清式扶手椅的典型特徵，但它是一件無束腰家具，用直貼座盤的高拱羅鍋根替代了牙條和牙子，顯得簡練獨特。

椅子所有部件仿竹製，單竹節無竹枝痕跡，各部件截面製作既考慮到受力強度又顧及視覺效果，靠背為攢框做，由細竹圍成三個空間，任其空敞，疏朗透空。靠背、扶手由高到低三折而下，富有節奏感，是一件清式家具的佳作。（王世襄先生早年拍攝並提供照片）

修訂註：自本書1995年出版以來，此椅是被較多仿製的家具。

椅凳類

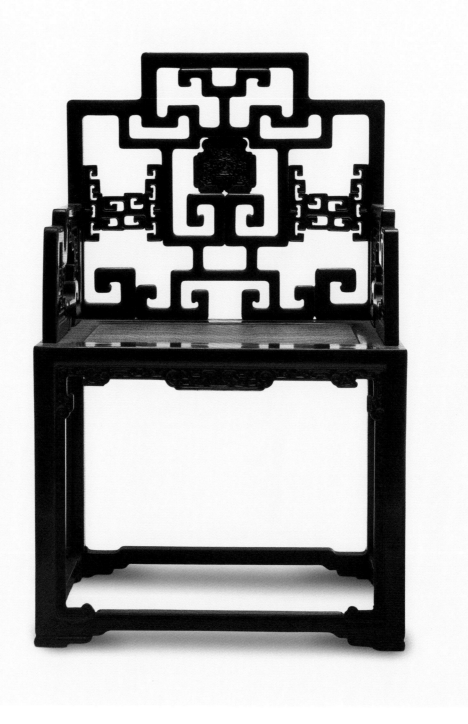

38.

紫檀无束腰扶手椅

清中期

椅座面長62釐米，寬48釐米，通高102釐米，成對之一。這是清式扶手椅的一個變體。清式扶手椅多為有束腰結構，而此椅的椅盤卻是"四面平"無束腰結構。椅子的扶手和後背用拐子組成，主題明確，佈局勻稱，繁簡適度，是典型的"紫檀作工"家具。北京故宫博物院藏。

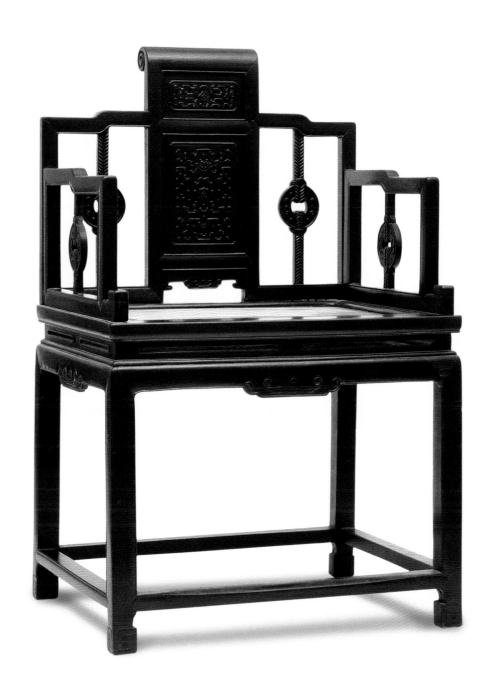

39.

紅木高束腰拱璧繫縧扶手椅

清中晚期

椅座面61釐米，寬46釐米，通高95釐米，成對之一。高束腰結構，牙子、托腮、束腰用"真三上"作法；束腰內挖魚門洞。椅子靠背為攢框做，自上至下為卷書式搭腦、兩塊浮雕轉珠的縧環板、五寶珠式樣的亮腳。椅子後背和扶手內共有四個拱璧繫縧紋飾件。

此椅為"紫檀作工"，與同時期的紅木清式扶手椅相比，較為雅致、有較高的格調。清代不少紅木家具為"紫檀作工"，屬廉材精做，這說明當時材料遠貴於造工。北京私人藏。

椅凳類

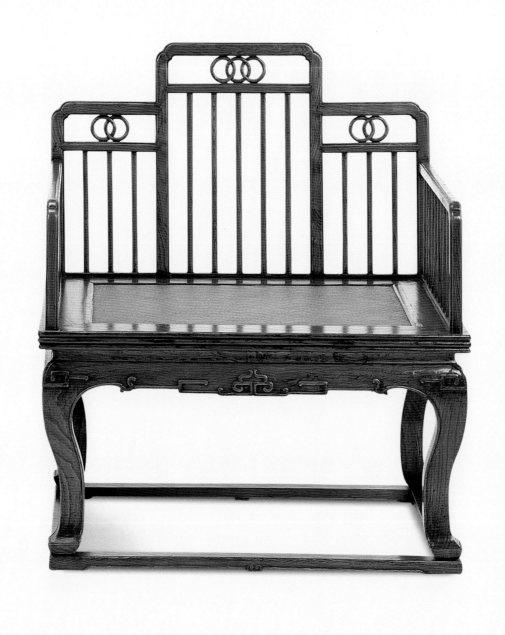

40.

榆木有束腰三彎腿大扶手椅

清中期

扶手椅座面長87釐米，寬70釐米，通高99釐米，成對之一。此椅為藤屜，座面邊抹 "排筆式" 線角，似三踩邊。腿足為三彎腿式，落在剜出底足的拖泥架上。通常三彎腿與牙子形成壺門式輪廓，而此椅的牙子卻為方角窪堂肚兒，翻出拐子紋。椅子的靠背扶手由走馬銷與椅盤相接，可視其為五屏風式，又因後背和扶手內均安直欞，亦可視為梳背式。

此椅尺寸碩大，造型誇張，形式上集中幾種不同椅子的特徵，難於歸類。清式家具富於變化，喜標新立異，民間製品，更可隨心所欲，此乃一例。此外，此椅出自山西省，清代晉中富戶多建廣廈，更有講究排場、仿效皇家氣派的風氣，從而造出了這種連清宮中都少見的大椅。台灣亞細亞佳古美術與藝術顧問藏。

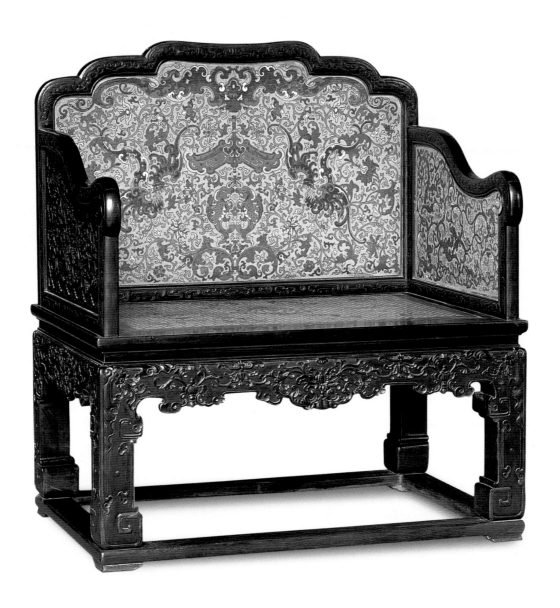

41.

紫檀有束腰帶托泥鑲琺瑯寶座

清中期

寶座座面長約110釐米，製作於清代巔峰時期，其式樣、結構、用料均很規範，是具有典型清式風格的宮廷家具。

本書文字篇曾述及，清式宮廷家具以用料考究、式樣多變、作工精細、注重裝飾、融匯中西方藝術、與多種工藝結合為主要特徵，此寶座即是一例。北京頤和園藏。

椅凳類

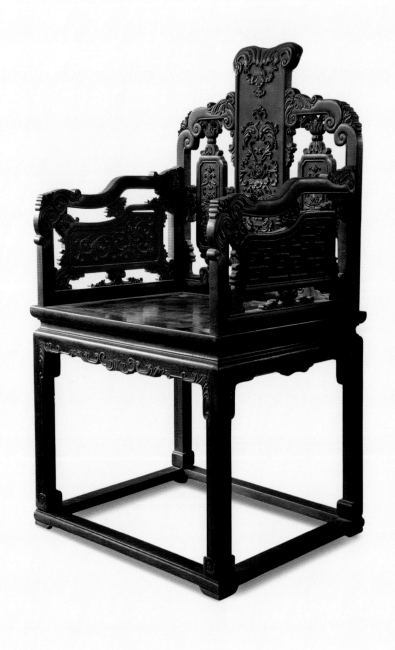
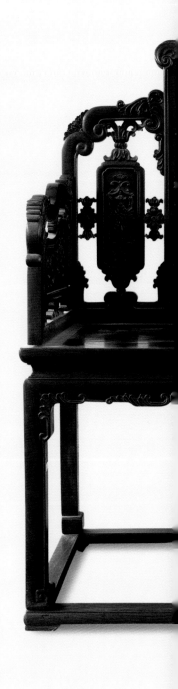

42.
紫檀有束腰雕西番蓮扶手椅
清中期

此椅尺寸較大，下踏托泥架，使其更有氣勢，可稱為寶座式扶手椅。

在設計上，中、西裝飾風格完美結合，工藝、用料極精，當是出自清宮造辦處的精心之作。清式扶手椅是清代家具中最流行也是製作數量最多的家具品種，傳世的數量雖然極多，真正有很高藝術和工藝水準的比例很少，相比之下，此椅不僅年代較早，設計別具匠心，在行家眼中以諸多方面審視都堪稱完美。屬傳世眾多的清式扶手椅中上上品。北京故宮博物院藏。

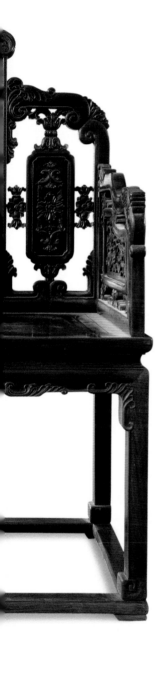
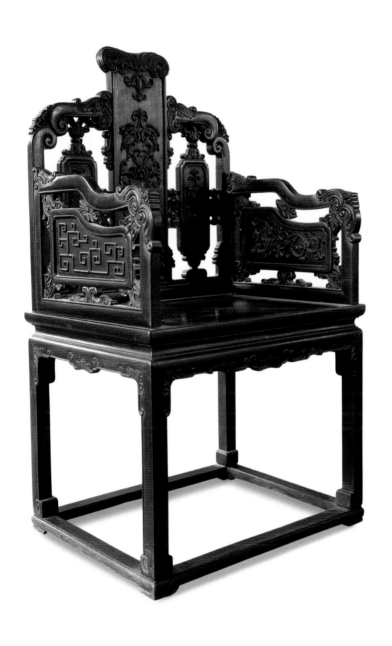

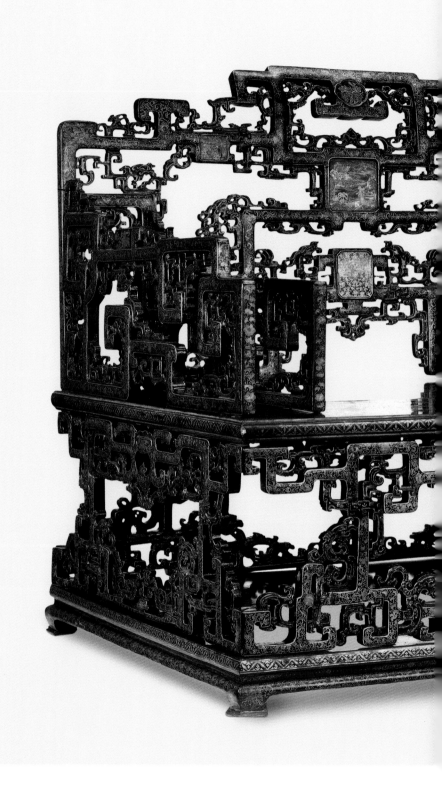

43.

木胎紫漆描金大寶座

清中期

寶座長155釐米，寬101.6釐米，高129釐米，尺寸碩大，結構複雜，作工精細，裝飾瑰麗，體現了皇家的尊貴豪華氣派，是一件流傳在海外的中國古典家具珍品，現藏美國納爾遜美術館。清代皇家的寶座，流落海外的為數不少，歐美不少大博物院都有收藏，均被定為館藏珍品。

此寶座是可拆裝式的，不僅四片扶手、靠背是通過裁銷與底座活接，底座本身也是可拆裝的，全部拆開共有座面、腿足、牙子、地平座等14個部件。

傳世實物證明，凡大件的明清家具精品幾乎都是可活拆的，目的是避免在搬運時因過大過重而發生掰傷和碰損，顯示出設計者的良苦用心。此

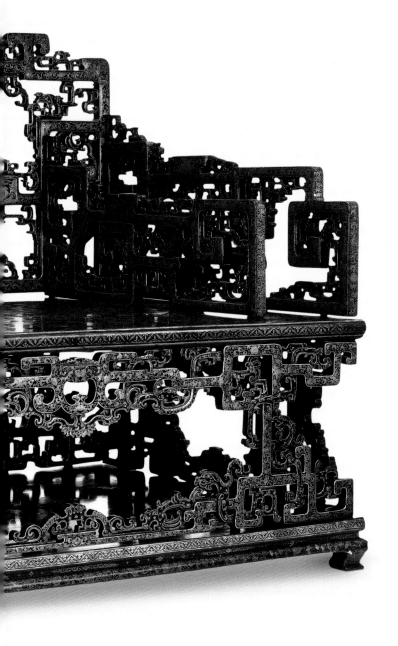

寶座因其木胎選用了質地優良、變形系數小的軟木，加之結構設計合理、製作工藝考究，至今未發生明顯的變形和開裂，灰底子細密堅硬，色澤灰中透白，似為鹿角灰，兩三百年歷經滄桑，漆面已生成隱約可見的細牛毛斷紋，更添沉穆。此寶座被納爾遜美術館定為乾隆年間製品，但通查乾隆年間造辦處家具製作檔案，未見到此寶座的有關記載，結合其造型風格、用料、工藝，相信其製造年代可能早至雍正、康熙年間，這與兩朝倡節儉、製造的漆器家具既多又精的時代特徵也相符。就整體而言，乾隆時期的寶座紫檀的比例居多。美國納爾遜美術館藏。

修訂註：自本書1995年出版以來，此寶座成為被仿製較多的家具。

椅凳類

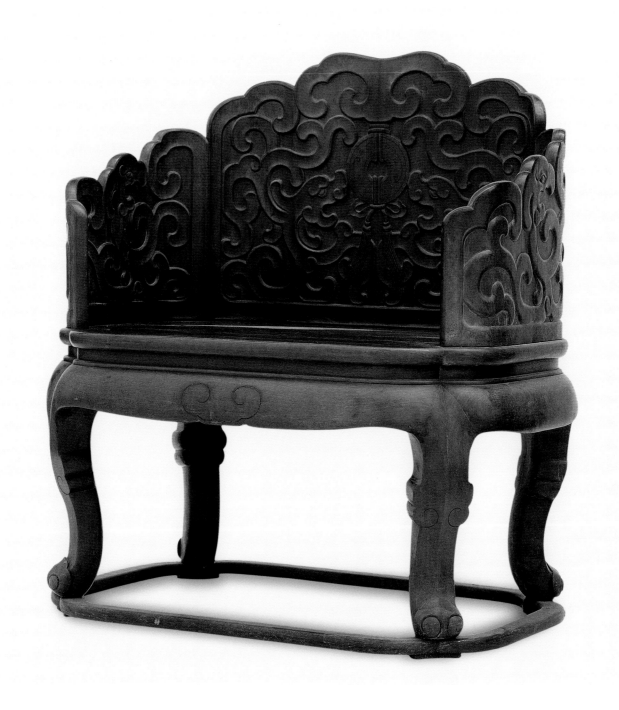

44.

紫檀小寶座

清中期

寶座座面長98.5釐米，寬67釐米，通高115釐米。此寶座以弧形曲線為主體造型，座面略似海棠形，靠背、扶手自上而下作委角轉折排列，整體形象豐滿碩壯、圓渾天成。此寶座看似平常，實為一件用料極盡奢費的家具，全器各部件有彎曲且用整木挖出，是令行家瞠目的"木頭垛"式家具（"木頭垛"是行業俚語，比喻用料之奢侈，似以木頭堆起。這類家具用料之貴、未親身參與，絕不會相信）。

此寶座為典型有束腰結構，托腮與束腰一木連作，如意式腿足下踏與座面形狀相同的托泥架。寶座靠背、扶手內外均有起地浮雕，內窪外鼓，靠背內雕飾圖案為雙螭捧玉璧。寶座牙子、腿足上有陰刻的雲紋，估計原嵌有銀絲或銅絲，現已脫落。在修復中發現，此寶座結構相當考究，有些製作手法較早，因此有理由認為此寶座不晚於乾隆早期，是清式家具風格已形成、開始向繁縟複雜方向發展時期的宮廷製品。北京首都博物館藏。

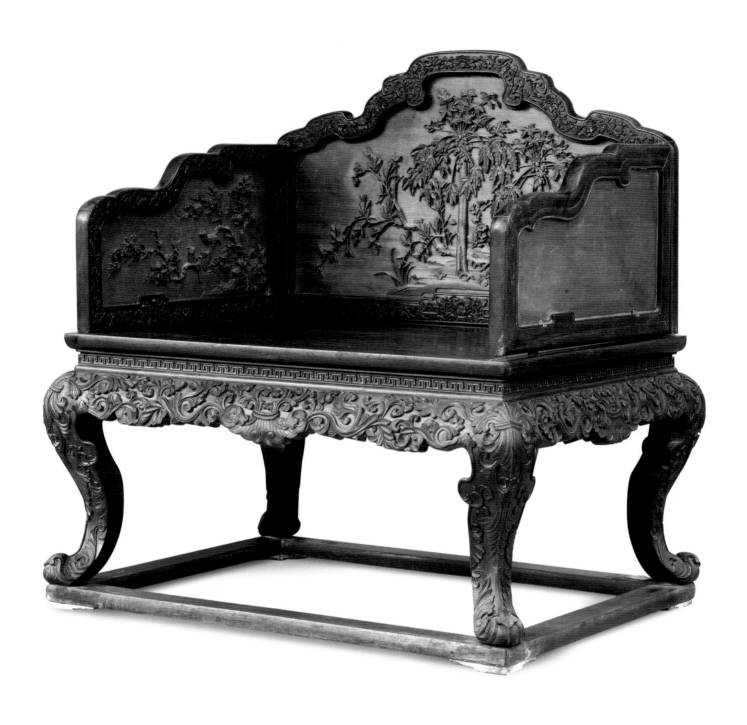

45.
紫檀有束腰雕椰樹、西洋紋飾寶座
清中期

寬108釐米，深81釐米， 通高112釐米，座面高55釐米。這是一件典型廣式風格的清宮家具，其亮點之一是巧用中、西圖案雕飾，依據其新穎的造型設計、完美的比例關係、極精緻的雕飾和製作工藝，加之不惜重料（較高的三彎腿是極費料的部件，尤其對紫檀而言），可判斷出此器是當年作為精品重器，在諸多藝術家參與下歷經多年方能製成的傳世經典之作。或是廣東地區的貢品，或出於造辦處廣作。北京頤和園藏。

椅凳類

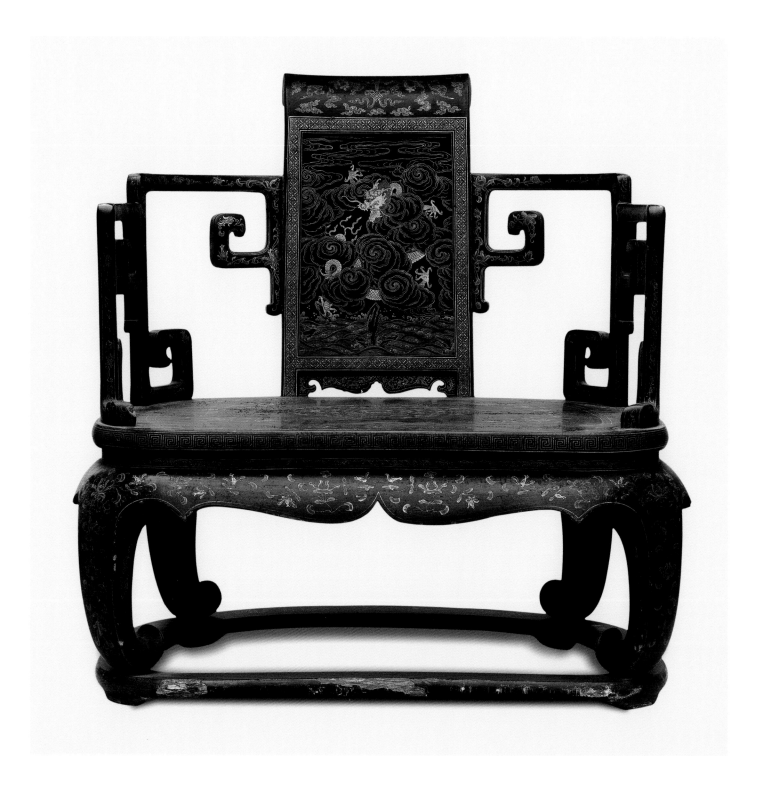

46.

木胎黑漆描金有束腰帶托泥大寶座

清早期

寶座碩大，座面長109釐米，寬75釐米，通高118釐米。呈腰圓形，有束腰，鼓腿彭牙，牙條的壺門曲線婉轉自如，頗具神韻。寶座的腿足向內大弧度兜轉，工匠稱之為"內翻大挖"，造型似象鼻。相同式樣的腿足亦曾見於明代的香几、繡墩。寶座上部如常式，獨靠背板，卷書搭腦，兩旁由拐子式扶手圍抱。

此寶座形態凝重、氣勢圓渾、品味不凡，有別於某些清式寶座因過分渲染富麗而呈現出的咄咄逼人之勢。此寶座製作年代約在雍正時期，所髹黑漆質地潤澤均勻，微顯斷紋，更饒沉穆之趣，不讓紫檀器，不愧為傳世明式家具之重器。

紫禁城重華宮內陳設有一組（幾件）不同品種的木胎黑漆描金家具，觀察對比，發現它們與此寶座應是同一時期同時設計製作的精品，其共同的特點

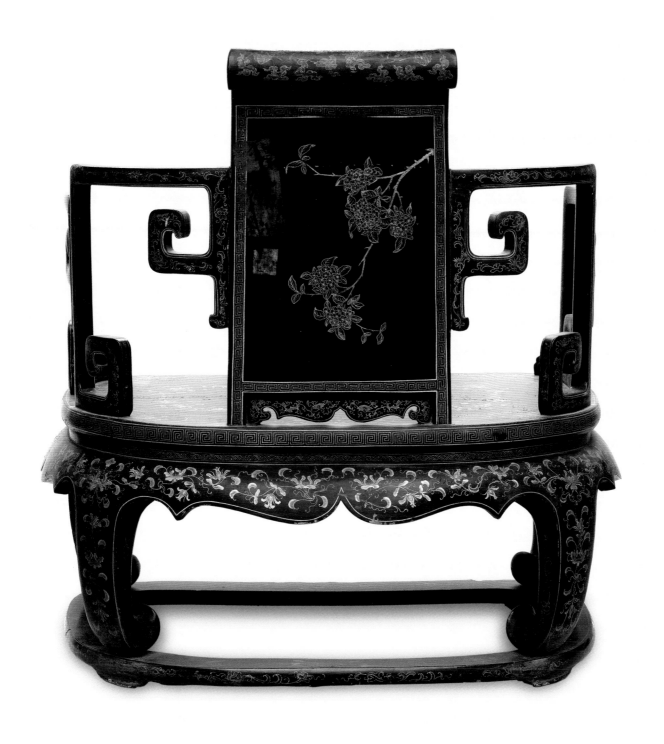

後視

修訂註：自本書1995年出版後，此件寶座是被仿得較多的家具，唯多為木料；如紫檀仿製。而漆器家具雖也用木胎，但多為軟木，與硬木木性大有不同，且漆器的胎體與硬木家具在結構、榫卯、製作工藝上亦不同，漆繪紋飾與雕飾也不同，故有的漆器家具可用木仿做，有的則不適合仿做，否則不倫不類。

椅凳類

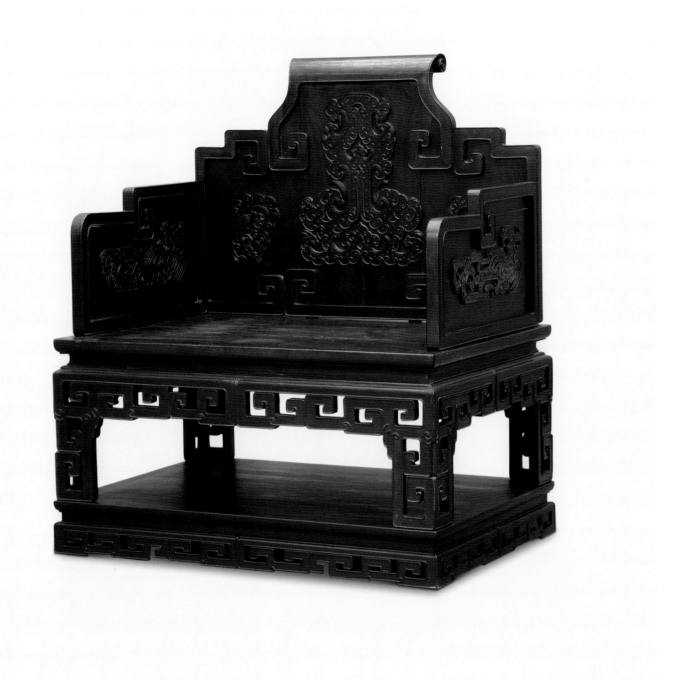

47.

紫檀有束腰嵌仿玉紋小寶座

清乾隆

長104釐米，寬75釐米，高120釐米。這是一件典型的蘇式風格的清宮家具，隱約有古玉的精神和影子，此寶座的成功在於在設計，以"拐子"為主體符號，加以動人的古玉雕，使尊嚴的寶座同時有了清秀、文雅的風貌。傳世的清宮寶座多顯繁複，但此件寶座繁而不俗，藝術水準較高，是筆者十分推崇的一件家具。北京私人藏。

將此件寶座與前44號、45號兩件寶座相對比，可以明顯地看到同為宮廷家具，蘇作流派與廣作流派在家具製作理念上的巨大差異，僅依用料方

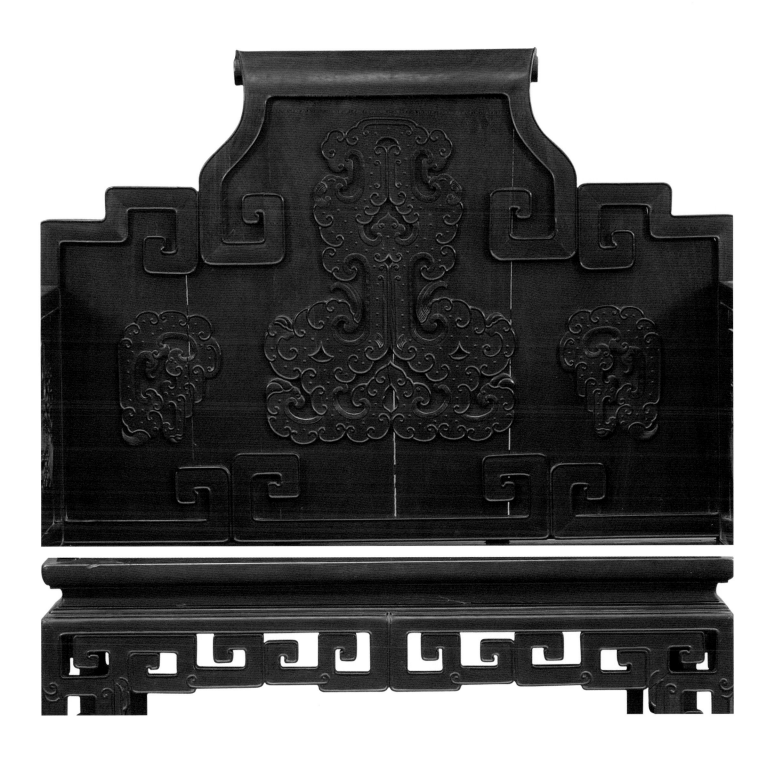

式即可立判是自苏州拟广东工匠之手。苏作流派有"惜料如金"之美誉。善于最大限度地利用材料。尤其能利用小料作成较大部件。而广东流派推崇用料唯精，整料挖作，"一木连作"。另外，此件小宝座的座面底面披灰髹紫漆，亦是苏作家具的典型特征。

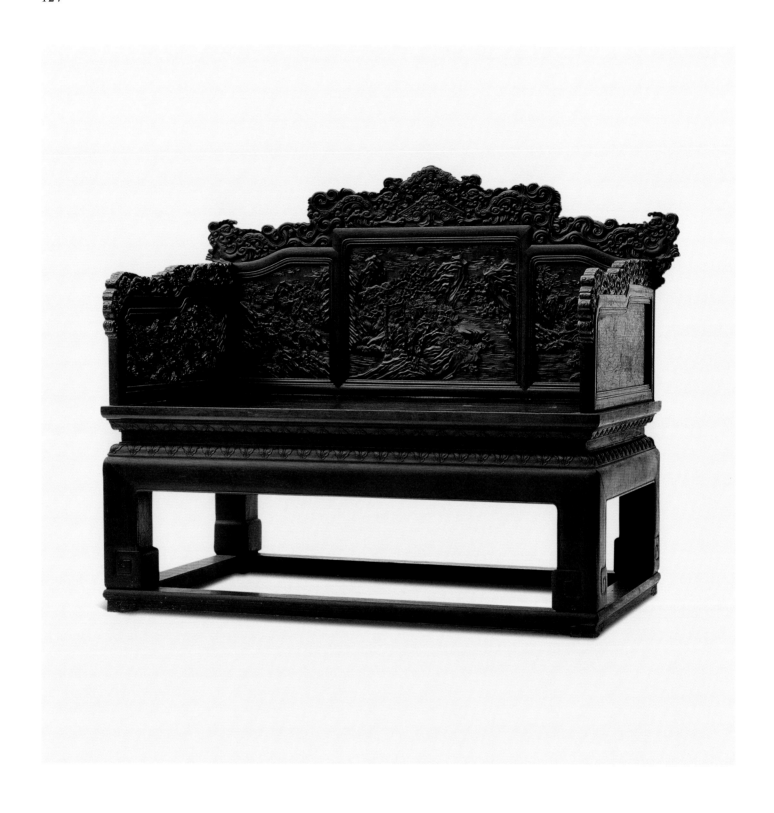

48.

紫檀大寶座

清中期

寶座長129釐米，寬80釐米，通高117釐米。它上承古制成為最典型的清代寶座式樣。其結構明確地顯示出它是由古時的平床和床後放置的屏風相結合進化而來。如此之結構，使得寶座脫離了椅子的形式，成為世界上最威嚴、最有氣勢的一類座具。

此寶座為典型的廣作家具，如特別寬大的托腮，托腮上雕蕉葉紋；靠背上部裝有碩大的雕飾件，類似座屏的屏帽；雕飾風格受歐洲影響，有的部位近似圓雕。此外，廣作家具用料侈費，此寶座有明顯體現，如所用木料無疤、無坡棱，部件多為一木連作，不拼接、不攢接，座面平鋪厚紫檀板，不髹漆裹，穿帶用寬厚的紫檀大料。此寶座或是廣東地區的貢品或出於造辦處廣東木匠之手。北京首都博物館藏。

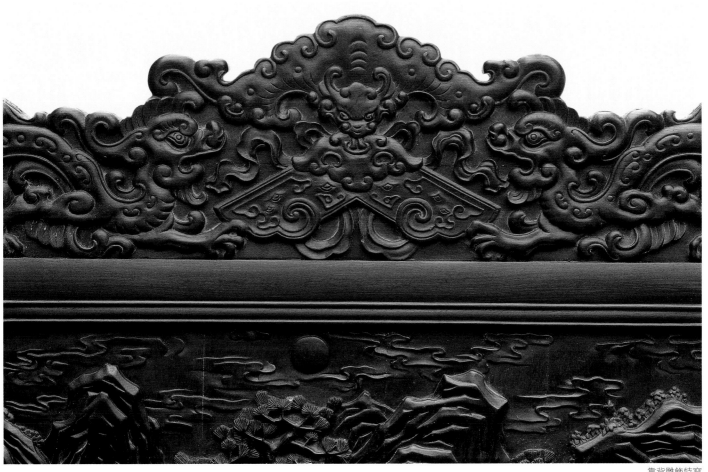

靠背雕飾特寫

靠背雕飾特寫

扶手特寫

椅凳類

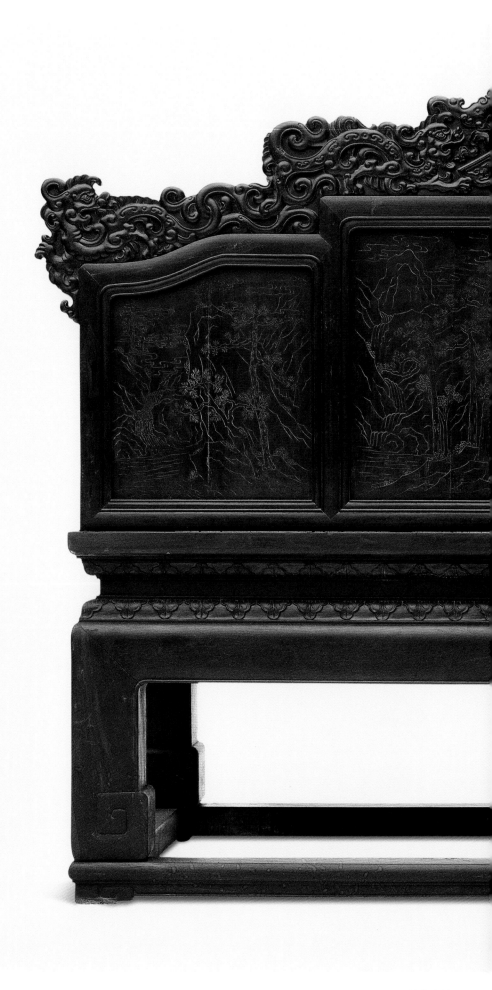

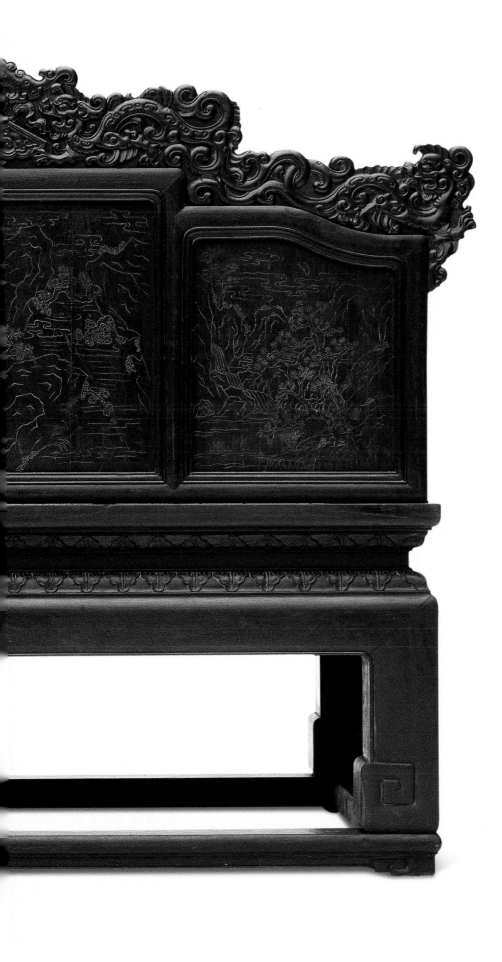

椅凳類

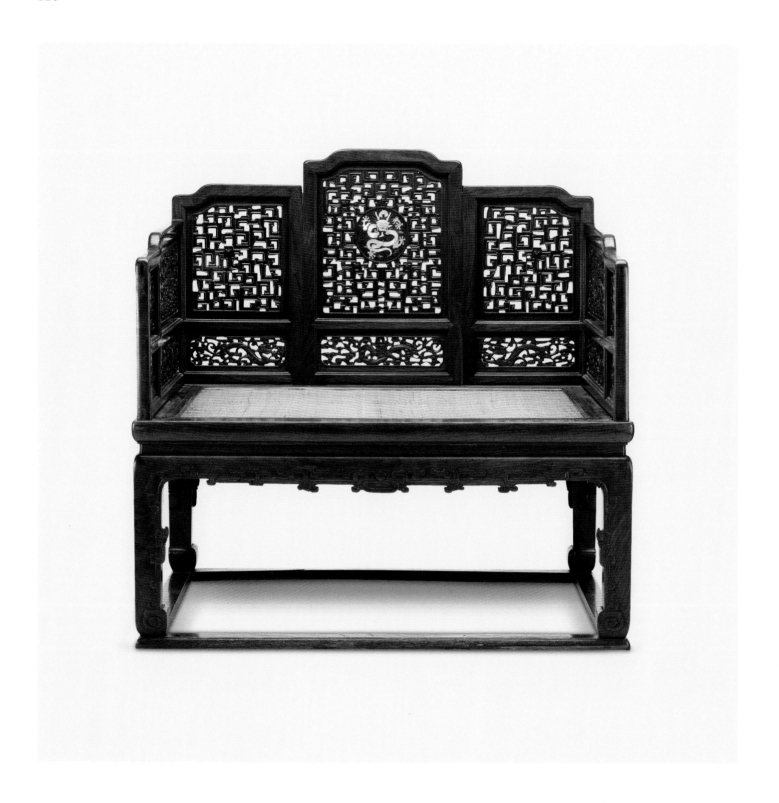

49.

黃花梨五圍屏百寶嵌大寶座

清前期

寶座長111.5釐米、寬89.2釐米、通高111.5釐米，為標準有束腰五屏風式大寶座。圍屏內有窗格式樣拐子。藤編座面，座面背後髹漆。有蘇作風格家具特徵，應出於清宮造辦處中蘇州工匠之手。

此寶座現藏於丹麥國家博物館。據該館檔案顯示，此寶座是1950年得之於20世紀前期在華任職的"斯堪的納維亞電報公司"的經理手中。相信此件寶座應是圓明園或皇家行宮陳設之家具。

清宮的寶座多為紫檀或者漆器製品，黃花梨製品較少見。此件寶座工藝、用料精良，製作年代相對較早，是流散在海外的一件重要家具。

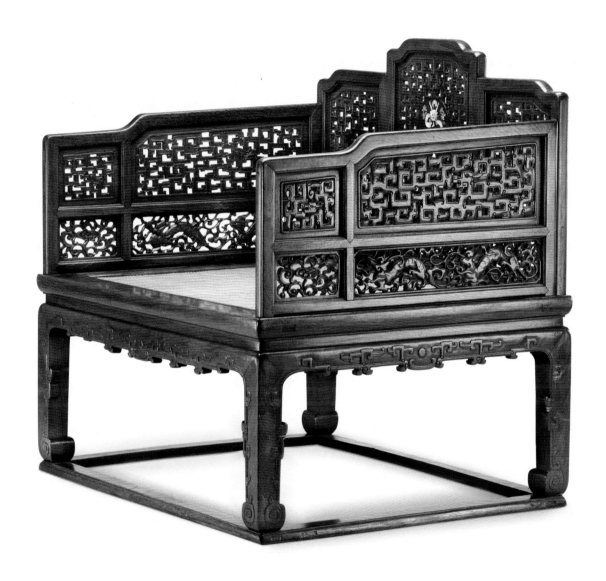

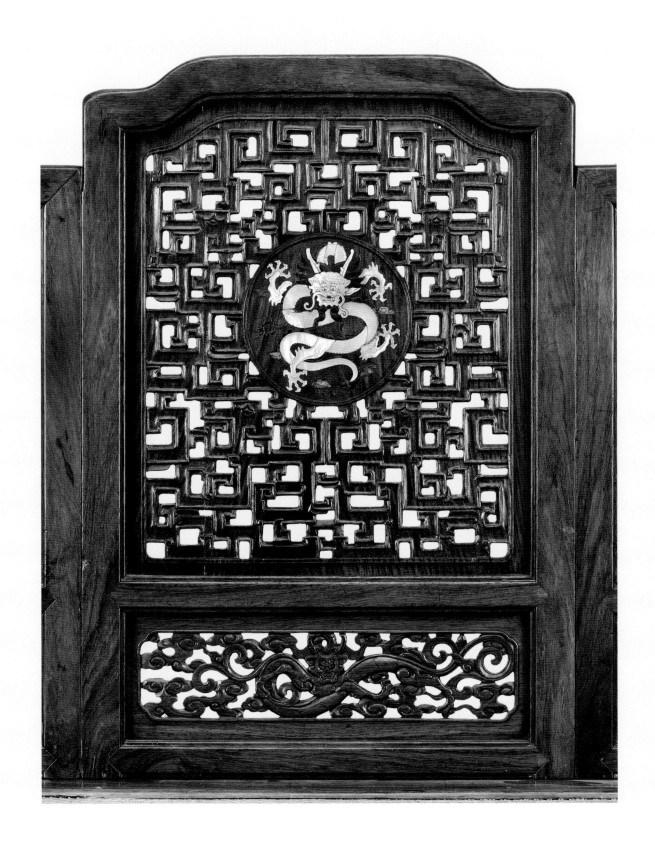

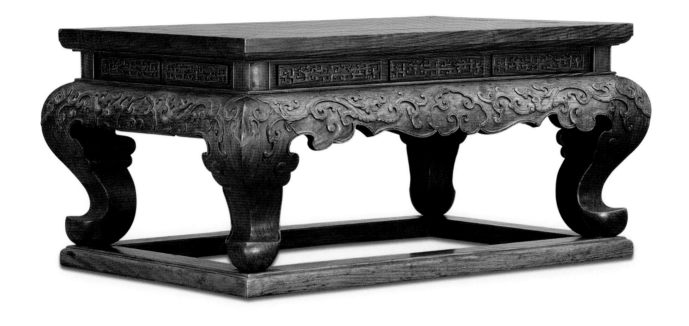

50.
黃花梨高束腰鼓腿彭牙帶托泥寶座底座
清乾隆

桌面長93.5釐米，寬61釐米，高45釐米。這是一件"清"式風格極濃重且相當精美的清宮家具，用料厚重，雕飾精美。托泥架未丟失，仍為原配，殊為難得。

據此器的造型及較低的坐面高度推測，原設計似為一張炕桌，但因其面上左、右及後側開有走馬銷的榫眼，可知其曾裝有靠背，作為寶座使用。而此器發現時已無靠背，故難判定靠背是否為後裝（歷史上不少家具是經改動），其原本狀態有待研考。北京私人藏。

51.

紫檀高束腰五屏風帶地平嵌琺瑯、嵌螺鈿、彩繪大寶座

清康熙

與各種工藝相結合、增加炫目的裝飾效果是清宮家具的主要特徵之一。此寶座集多種工藝於一身，是一件極有代表性的實例。現藏德國柏林 Bilder hefte 博物館。

通查《造辦處活計檔》可知，當年，相對於其他家具，對寶座設計製作最為下心。在有檔可查的乾隆五十餘年活計檔中，記載有五十多件寶座設計和製作的過程。一般的程序是：乾隆皇帝先為某處所需的寶座構思一個基本形式，包括材質、基本造型，並取一個能代表其主要特徵的名字，如"紫檀芝荷香蓮寶座"、"鑲擺錫玻璃檀香花寶座"，再由畫師按其主導思想設計，往往要設計二三套方案，並畫出畫片供帝王選擇，

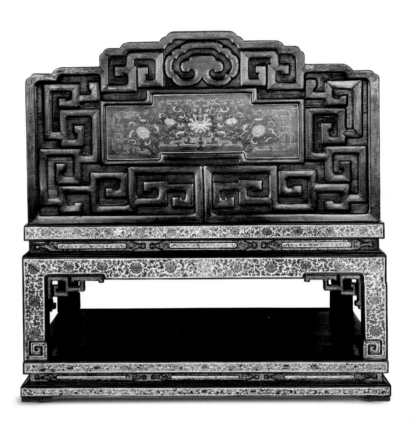

待確定方案之後，一般還需先做紙樣（也稱"合牌"樣）、蠟樣、甚至小木樣，呈帝王御覽、修改，直到滿意後，交木作"成作"。一件寶座，從構思設計開始，少則一年半載，多則數年方能最後完工。在體現"威嚴"、"莊重"的前提下，清宮藝術家們充分發揮想像力，使每件寶座在造型、工藝上富有個性、互不雷同。在應用各種裝飾手法、採用各種裝飾材料、與各種工藝相結合、借鑒西洋裝飾藝術上，可謂極盡所能，有的寶座猶如一座小型工藝品展台，並代表了當年這些工藝方式的最高製作水準。當年圓明園被毀，陳設於各地行宮的寶座隨着內戰和動亂大都失散，如今在世界各地的博物館和公私收藏中常可見到它們的身影。此件寶座就是很有代表性的一個實例。

椅凳類

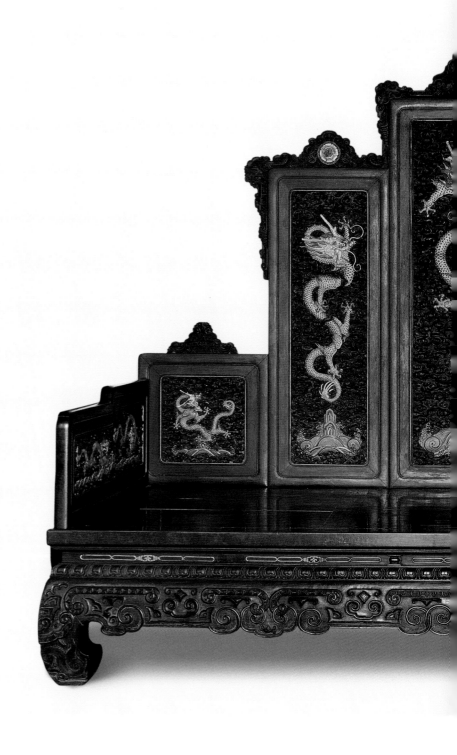

52.

紫檀、紅木髹金漆高束腰七屏風嵌琺瑯大寶座

清早或清中期

座面長295釐米，寬140釐米，通高185釐米。首先應說明，這不是一件羅漢床，而是寶座，是一件比羅漢床還大得多的寶座。不僅底座體量寬大，背圍屏也設計得頂天立地、氣勢恢弘。為了盡顯輝煌，底座還曾髹渾金漆，不難想像當年此物是何等的絢麗和氣派。在已出版的中國古典家具圖書中還未見有比此寶座體量更大的座具。

這又是一件典型的廣式風格的宮廷家具，其用料、裝飾、工藝等特徵可作為廣式宮廷家具的標準器。

此寶座的兩扇矮背圍子上分別有一個座，座上端開洞口，原應有兩根木桿納入洞口，桿頭可承宮燈、瓶、盂等物。北京頤和園藏。

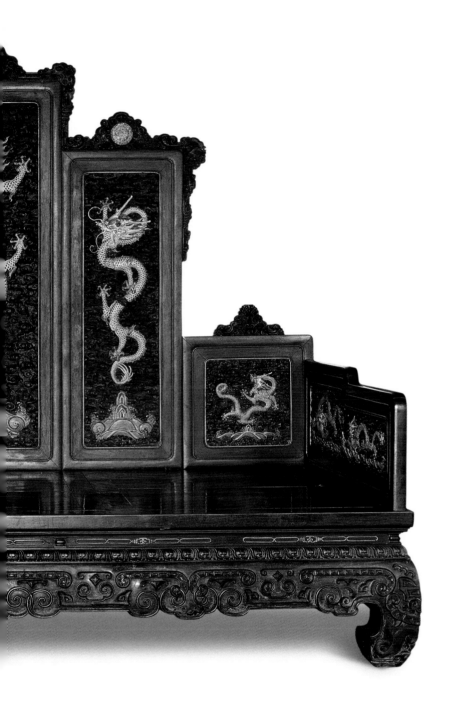

　　在形式上，中國的寶座與常規的椅子有本質的不同，寶座是床與屏風結合的產物，成為世間最具威嚴和氣勢的坐具。

　　對清宮家具深入的研究後，必然會感悟出清代帝王如此傾心於家具製作，並非僅僅出於愛好，更深層的意識是建立其正統形象。這在寶座的製作和使用上表現得尤為突出：不僅在政務活動和生活起居的宮殿中設置寶座，外出巡遊沿線各地的行宮內也必配置寶座；陸地行走時乘坐的轎椅要做成寶座式樣；水路出行時船上則安置無腿的船用寶座；甚至娛樂用的溜冰小車也被做成可以滑動的小寶座。此外，室內的床很多也製成寶座形式，成為寶座床。此件即為一例。

椅凳類

桌案類

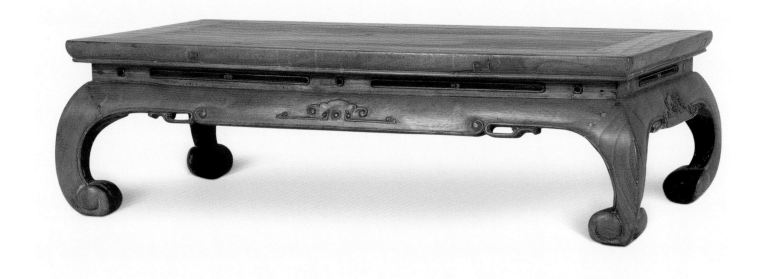

53.
榆木有束腰鼓腿彭牙炕桌

清中期

長89釐米，寬49釐米，高26釐米。這是一件出自山西地區的（俗稱"晉作"）民間家具，其精妙之處是其大弧度兜轉的腿、足，曲率關係把握之好，令人稱嘆，除了造型美，行家還能從一些細節和局部看到其嚴謹的結構、考究的工藝。透過此炕桌，我們似看到了一位有靈氣有天賦，既有手藝，又踏實、善良的鄉間良匠。舊時，北方地區，磚炕是室內的固定裝置，配上炕桌成為家庭生活的中心場地，故炕桌是當時製作最多也是傳世極多的家具品種。自20世紀80年代以來，沉澱在中國農村各地的古代家具被一批批"挖"了出來。最多的就是炕桌，在無可計數的各式炕桌中，不乏較高藝術和工藝者。北京私人藏。

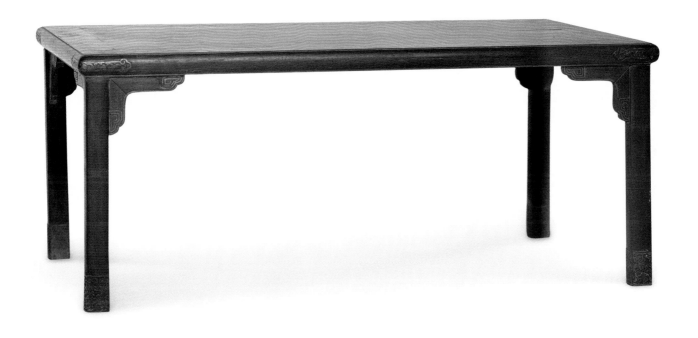

54.
紫檀鑲銅包角炕几

清中期

炕几長78釐米，寬46釐米，高32釐米。几面攢框打槽裝板，邊抹素混面，底面有穿帶兩根，亦由紫檀料製成，腿足和穿帶均為方材倒棱，這些特徵都屬紫檀做工。炕几的四角原安有小角牙，惜三枚丟失，後配紅木角牙。此几造型素雅明快，鏨花的銅包角、銅足套在色彩上與紫檀木形成冷、暖、明、暗的對比，相映生輝，更兼有保護加固實效。清宮中亦有類似式樣的製品。此為陳夢家先生舊藏。

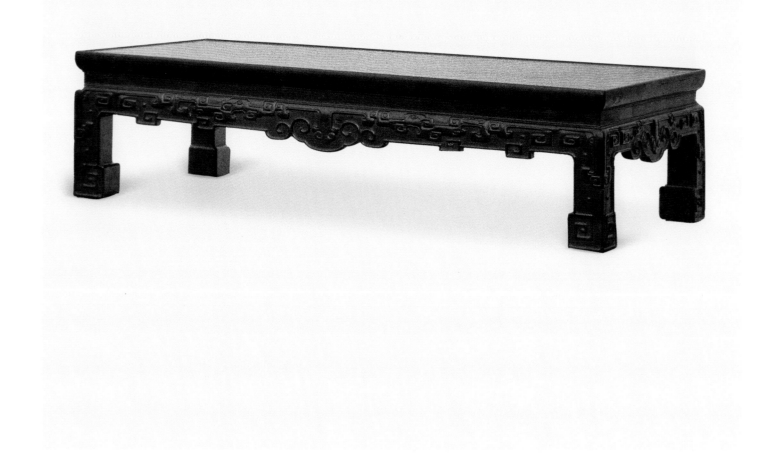

55.

紫檀有束腰炕桌

清中期

炕桌長約80釐米,高束腰結構,桌面起有攔水線,素冰盤沿,方回紋馬蹄足粗獷剛勁有力,具有濃鬱的清式家具風格。炕桌牙條和腿足上起地浮雕拐子紋、變體的螭紋和五寶珠紋,圖案簡古渾成,器物雖不大,卻是一件相當精美的清宮紫檀家具標準器。

此炕桌以上等紫檀精製而成,原為蕭山朱氏所藏珍貴明清家具之一,後捐獻國家,現藏承德避暑山莊。

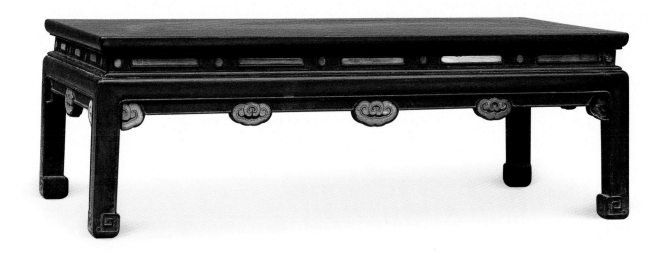

56.

紫檀嵌玉炕几

清中期

炕几長92釐米，寬47釐米，高31釐米，有束腰，直腿，方回紋足，是清式炕几的典型式樣。在束腰內魚門洞部位嵌玉，牙條上鑲勾雲紋玉石。
此几回紋足的處理十分成功，與常見的陰刻回紋足做法相反，採用了鏟地浮雕，剛勁而圓渾。北京韻古齋藏。

桌案類

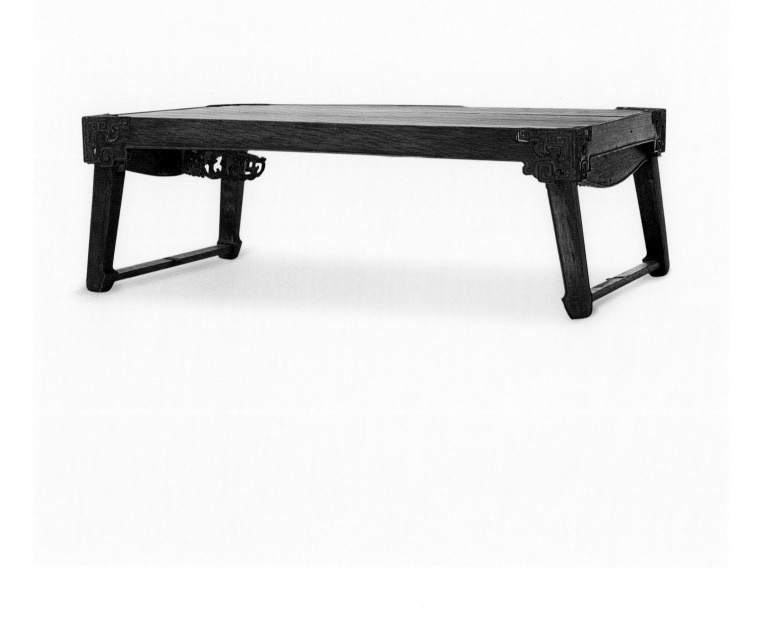

57.
柞木折疊式獵桌
清中期

獵桌長85釐米，寬56釐米，打開後高20釐米，折疊後厚8釐米。桌面為一塊鸂鶒木，其餘為柞木（又稱高麗木）製成。為了便於運輸和攜帶，配有帶提手的木箱。

關於可折疊式炕桌，清宮《造辦處活計檔》中有"折疊腿桌"、"活腿桌"等記載，民間亦有"獵桌"之稱。曾見明代的折疊旅行桌，四足各自獨立，由軸與桌體相連，折疊時，四足可分別向中心翻轉。此桌則不大相同，兩足為一組，上有橫棖，下有底棖，由上棖的合頁與桌體相連。此桌的結構亦較特殊，為求牢固做成了兩層式（見示意線圖），可有效抵抗顛簸而不易開散，桌面四角包釘碩大厚重的鐵包角，鏨花鋄金，既作為裝飾，也有加固作用。北京故宮博物院藏有一件黃花梨獵桌，除用料之外，其餘均與此桌相同。北京私人藏。

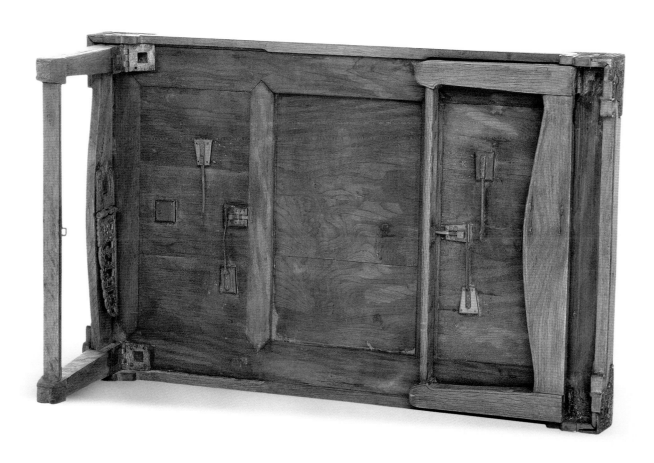

獵桌背面的折疊情況

層板結構示意圖

獵桌置於木箱中

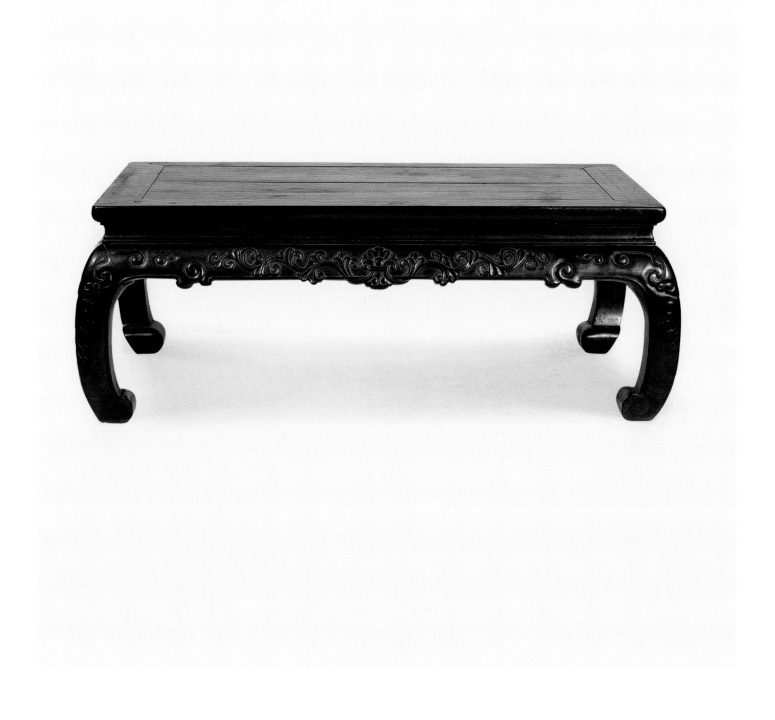

58.

紫檀有束腰鼓腿彭牙炕桌

清中期

此炕桌由上好金星紫檀製成，桌面長84.5釐米，寬49.7釐米，高32釐米。典型的鼓腿彭牙結構，一木剜成兜轉的腿足，又順勢作成內翻馬蹄足。束腰與托腮一木連作，但實際上托腮僅為束腰板上起的一根燈草線。炕桌牙子鏟地浮雕番蓮，花紋圓潤飽滿，應是一件宮廷製品。北京私人藏。

一木連作的束腰和托腮

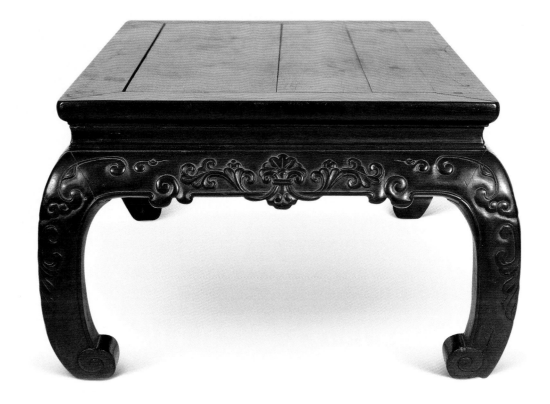

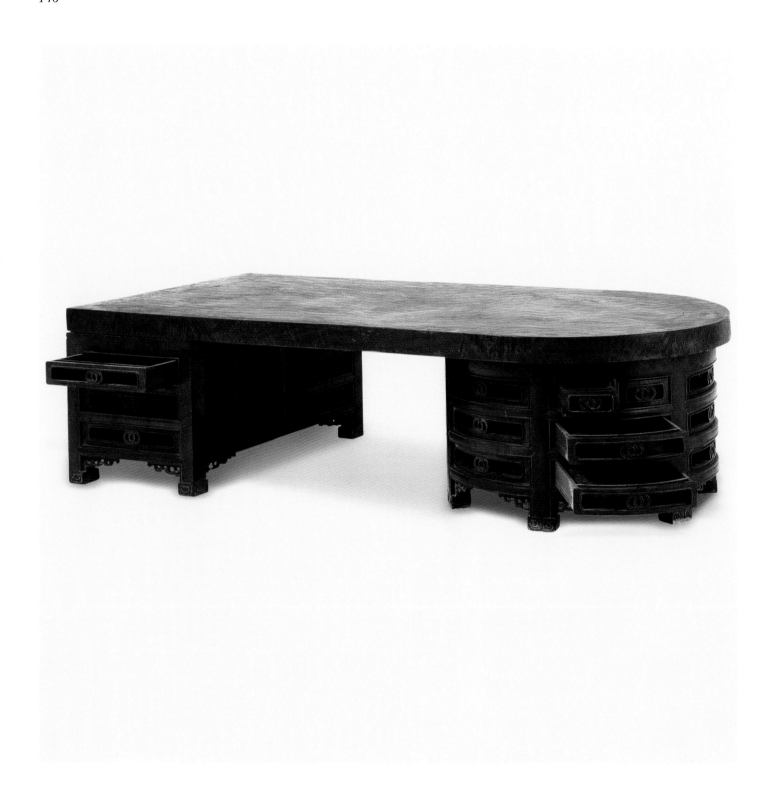

59.
紫檀、癭子木一圓一方架几式炕案
清乾隆
標新立異、追求新穎奇巧是清宮家具的主導設計思想，此件家具即是一例。其炕案面為一塊癭子板，一頭方墩，一頭半圓墩，設多格抽屜，抽屜面上的雙套環作為拉手頗具裝飾性。此架几案的設計即使在現今看都稱得上是很巧妙有創意，其成功之處在於不僅形式新奇，亦很實用，也很美觀，能符合以上三個方面的創新之作並不多見。北京故宮博物院藏。

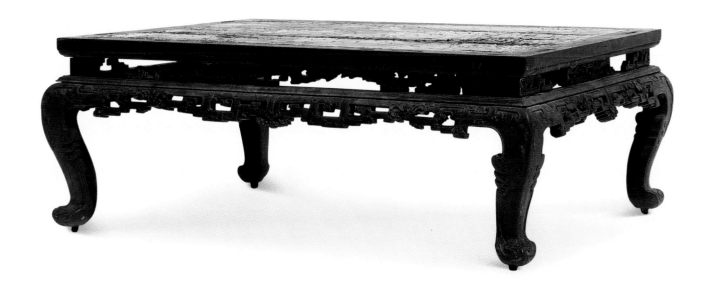

60.

瀱鶒木大炕桌

清中期

炕桌桌面長109釐米，寬83釐米，高40釐米。桌面髹犀皮紫紅漆，桌面底面披灰裡髹紫漆，高束腰結構，束腰內裝花牙，多已殘缺，腿足為三彎腿式，原有托架，亦已丟失。

此桌桌面的大邊、抹頭上鑿有六個長方榫，本可以此判定其為寶座的底座；原有以走馬銷相連的扶手和靠背。但就其高度、比例、式樣、結構而言，不適於作承重較大並有穩定感的寶座。更因曾見到與此物式樣相同、尺寸相近的紫檀炕桌，故可相信此物就是炕桌，後被人改作他用。

此炕桌雕飾較多，尤以牙條的透雕和浮雕最為精彩，圖案連續統一，刀法尚存元明時雕漆風格，牡丹花葉朵朵豐滿，十分動人。炕桌腿足肩部有隱起之浮雕，部位和圖樣都像金屬飾件，是以淺浮雕模仿銅鐵裹葉。腿部剜出葉狀輪廓，與康熙寫字圖中的畫桌（見本書第32頁）做法相同。此外，腿足的造型獨特，扁而平，浮雕古玉紋。以造型和雕飾而論，是一件較有特色的清式家具。北京私人藏。

桌案類

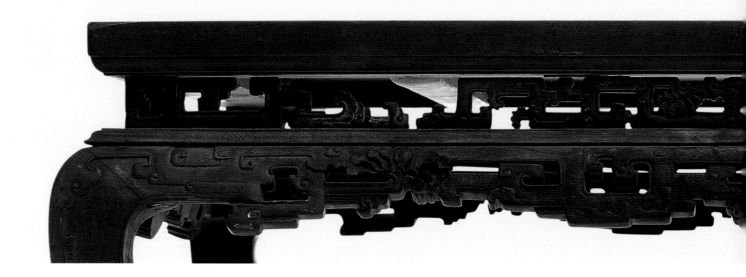

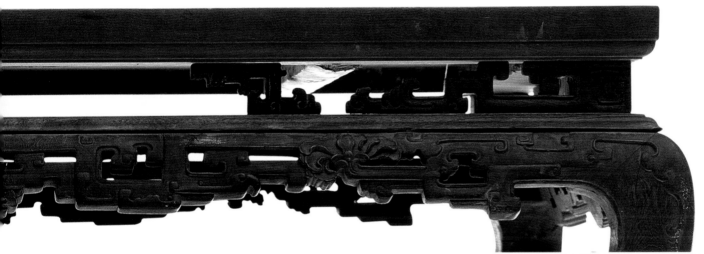

束腰、牙條的透雕和浮雕特寫，有元代剔紅漆器的刀法和意趣

修訂註：本書共收錄了五件分別有代表性的鸂鶒木清代家具，以藝術價值而論，此件炕桌為最佳。自本書出版後對明清家具的尋訪和調研中，又經眼過相當數量的鸂鶒木家具，却再未發現有媲美或超過此件者。

桌案類

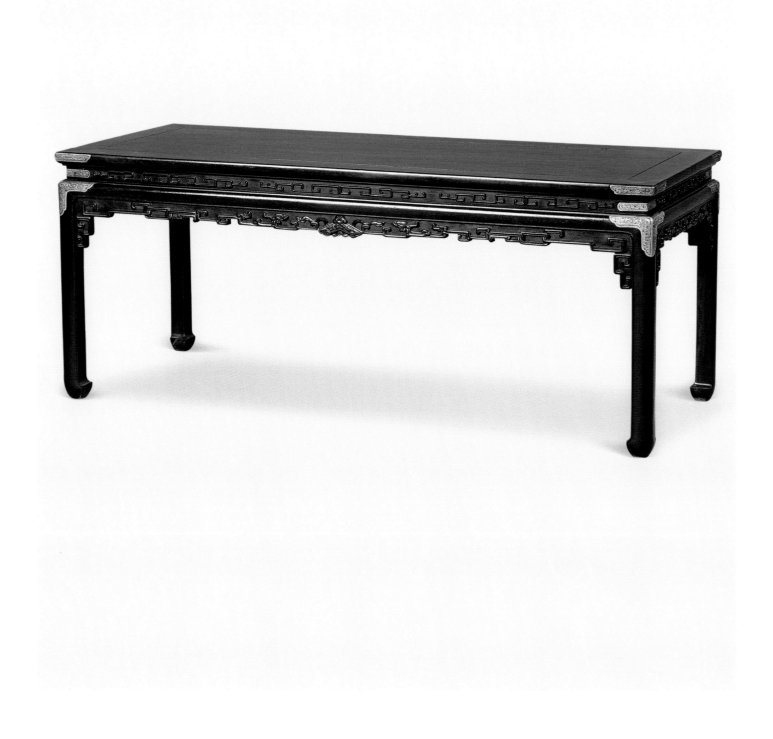

61.

紫檀高束腰馬蹄足銅包角小炕桌

清乾隆

這是一件典型的有蘇作明式家具影子的清宮家具，北京故宮博物院也藏有多件相同型制的紫檀炕桌、條桌，其共有的特點是造型精妙、雕飾典雅、銅鎏金包角飾件更是點睛之處。北京頤和園藏。

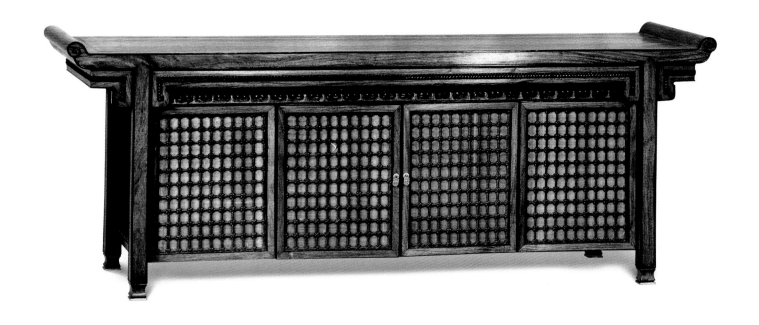

62.
黃花梨嵌紫檀翹頭案式四門炕櫃
清乾隆

炕櫃長115釐米，寬32.2釐米，高45釐米。這是一件從結構到製作都相當複雜並結合多種工藝的家具，例如仿繩結扣，看似不起眼，其實極為費工，更要有藝術感悟力的匠師方能勝任，非宮中造辦處的能力難以完成。即使是皇家造辦處，製成這件家具也要數年才能完工。此圖片是王世襄先生於20世紀50年代請攝影師劉光耀先生所拍攝。

頤和園藏有一件黃花梨嵌紫檀條桌，雖與此炕櫃是完全不同的品種，但其型制、裝飾方式和工藝手法與此炕櫃相同，共同的特徵是主體框架由黃花梨製成，在邊、角處壓嵌紫檀條。在牙子的中部嵌雕繩紋的紫檀條。這兩件家具亦都是設計感極強、工藝極繁複精微的器物，無疑是當年成套特殊設計之重器。

桌 案 類

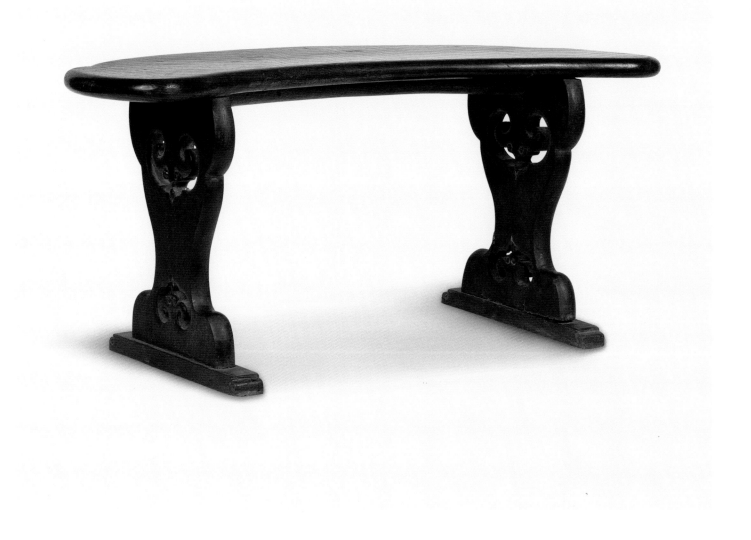

63.

硬木弧形憑几

清晚期

憑几弧形几面,弦長60釐米,寬18釐米,高27釐米。外側有委角,几背有一條與面板弧度相同的橫穿帶,用以增強几面強度。左右兩側有板足,上下有從雲紋變化出來的俯仰桃形開光,內雕蝠紋,分別喻意子孫萬代、壽、福。

此几不似蘇州或廣州兩地常見的工料,可能是北方民間作坊製品。所用木料紋理似花梨,但與常見的花梨木不同,材質有待確認。

憑几是人們席地而坐時用來倚伏的小型家具,古時極為流行。宋元以降,隨着垂足高坐習慣的普及,憑几逐漸消失,傳世的木質憑几較為罕見。在一些18世紀的日本繪畫中,見有與此式樣相近的憑几,但此几的開光、雕飾無疑說明它是一件中國家具。此几形制雖小,卻具有一定的研究價值。北京私人藏。

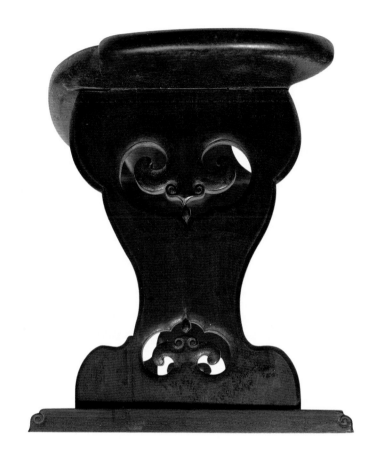

側面

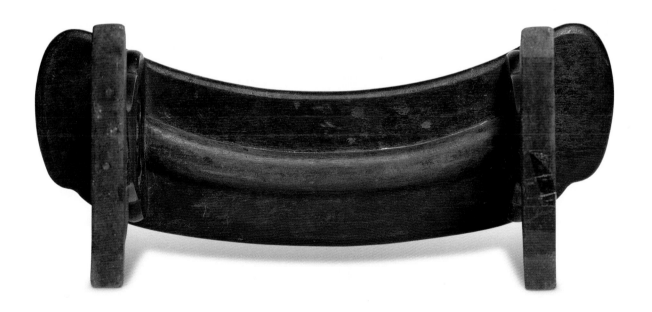

底部

桌案類

64.

紫檀折疊式兩用炕桌

清中期

此炕桌設計構思奇巧，打開後是一張長方形小炕桌，四足合攏折疊後又成為可攜帶的長74釐米，寬58釐米，高35釐米的文具箱。

炕桌內部構造和折疊方法見示意圖，它可容納兩個雙層的錦盒，錦盒中裝有60餘件精美的文玩用具，包括：蠟燭台，燈檔，瑪瑙瓦鈕印章，牙雕臂擱，木柄白玉推胸，青玉水承，白玉葫蘆式筆洗，銅鎮紙，繪圖器，各色墨，端硯，竹、漆管毛筆，匏製方筆筒，青玉杯，景泰藍爐、瓶、盒，畫琺瑯鼻煙壺，銀盒，藍釉葫蘆瓶，青花瓷獸，紫漆描金套盒，三足木冠架，《周鯤山水冊》、《秋山行旅小卷》、《應制詩選》、《寫本詩韻》等卷冊。此桌造型別致，用料珍貴，作工精湛，是乾隆時期的家具精品。北京故宮博物院藏。

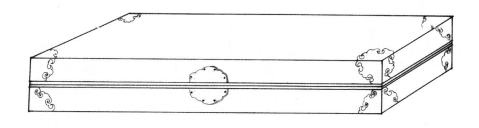

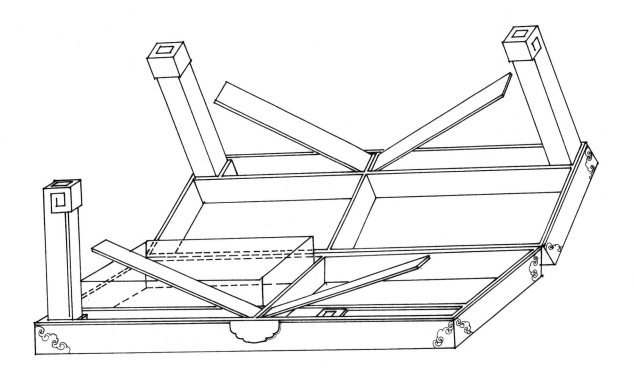

折疊式炕桌結構示意圖

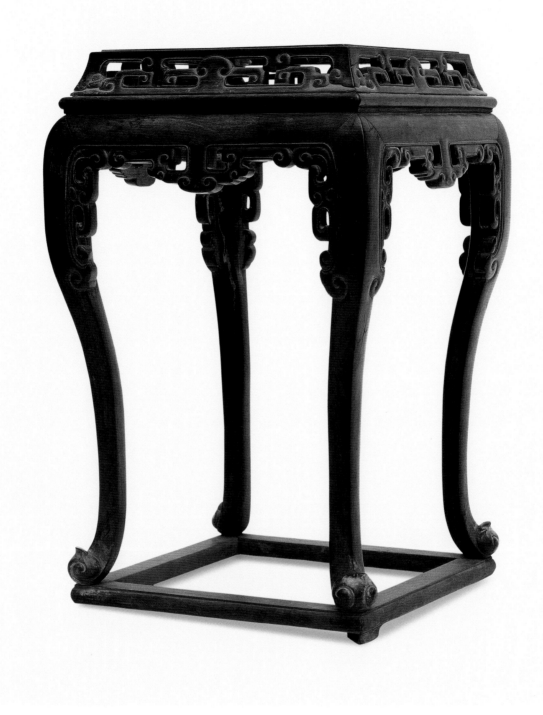

65.

紫檀高束腰四足三彎腿有托泥方香几

清早期

香几高73釐米，最寬處44.5釐米，几面已失。高束腰結構，束腰呈梯形，透雕，托腮素混面，腿足為三彎腿式，足部造型介乎如意頭與外翻馬蹄之間，下踏寬厚的托泥架，托泥架下有小底足。香几牙子下，腿足兩側有鏤空拐子式花牙，花牙不是另外安裝，而是與牙子、腿足一木連作，不僅整體感強，亦無後上花牙易丟失之弊病，屬考究作法，花費工料自不待言。此几造型優美，雋永耐看，以藝術水平而論是本書所收錄香几中較為上乘者，製作年代可能早至康熙、雍正時期，只惜几面丟失，曾見有人為其設想几個式樣，均不盡如人意，難還其原貌，遂建議不如任其空缺，給人留尋味和聯想的餘地。此香几的紫檀色澤凝重、質地厚重，古舊的包漿完美。北京私人收藏。

修訂注：自本書1995年出版之後，出現了不少此香几的仿製品，有的還做舊冒充真器，但所見的仿品中未見一件能仿出此香几的神韻。三彎腿式樣的家具，看似簡單，其實，部件和相互之間微妙的曲線和此例關係，是極難把握好的，縱有再高的手藝，欠缺文化底蘊，不正的心術，再努力也只能仿其形，藝術和工藝間的差異就在於此。

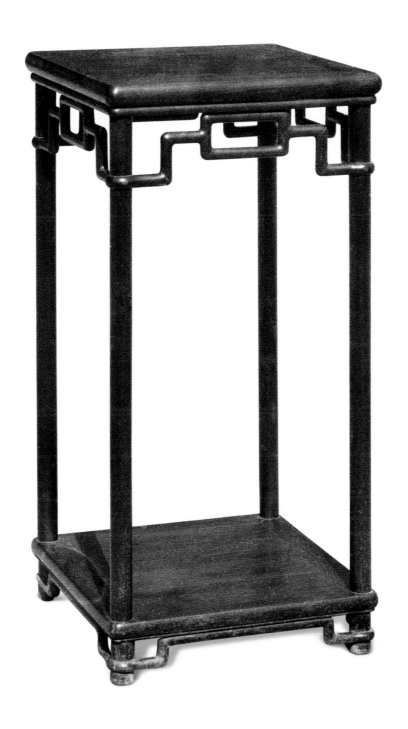

66.

紫檀長方几面帶底屜香几

清早期

香几高約90釐米，几面邊抹似劈料作，上大下小，上伸下斂，不等寬，素混面，亦俗稱"燒餅沿"或"蓋面"。此几裏腿式羅鍋棖，形式上仿竹器家具，羅鍋棖之上不設矮老而由細圓棍攢成的長方框替之，北京的匠師仍稱為"攢拐子"。此几為典型的蘇作紫檀家具，此圖片是王世襄先生於20世紀50年代請攝影師劉光耀先生所拍攝。北京頤和園有完全相同的一件，或許是早期皇家造辦處製品，也可能是蘇州地區的貢品。

修訂註：自本書1995年出版之來，此件香几是被仿製得較多的家具。

桌 案 類

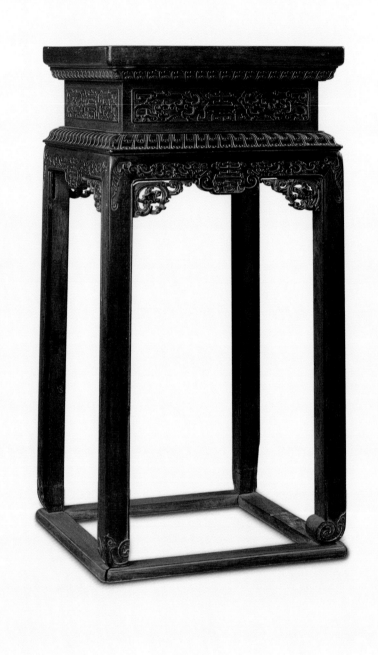

67.

紫檀高束腰帶托泥方香几（之一）

清中期

香几面54釐米見方，通高119釐米。束腰特高，肥厚的托腮上浮雕蓮瓣紋，是須彌座的典型特徵，可稱為"須彌座"式香几。束腰和牙條上起地雕螭虎捧"壽"圖案，其足部的造型既不是內翻馬蹄，又不是回紋馬蹄，而是以一個翻卷的螭虎為卷足，足底下接托泥。香几保存尚好，唯牙條與腿足之間的角牙已失去三枚。北京市文物商店藏。

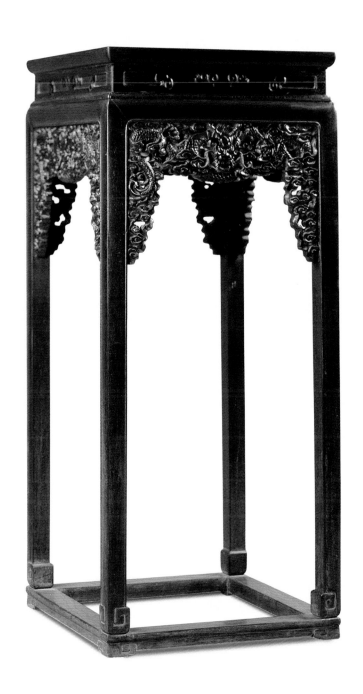

68.

紫檀高束腰帶托泥方香几（之二）

清中期

香几面52釐米見方，高135釐米，素冰盤沿。四足修長，回紋馬蹄足直落托泥上，腿足及牙條起陽線，牙條下安透雕雲龍花牙，束腰內起地浮雕雲紋。此香几工料俱佳，保存完好。北京市文物商店藏。

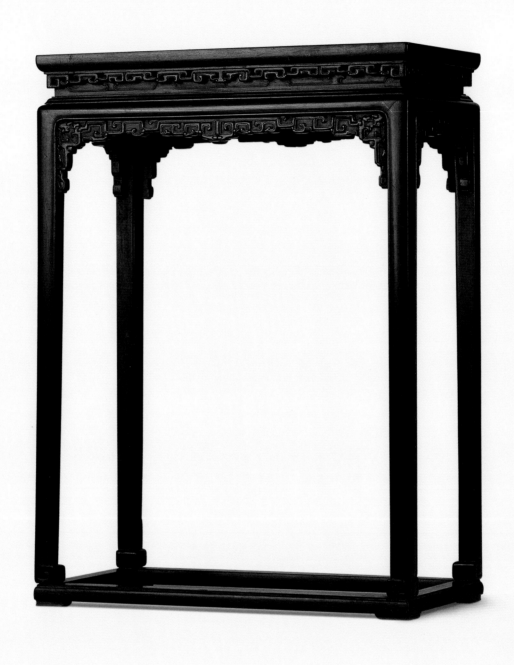

69.
紫檀有束腰帶托泥長方几
清中期
几面長64釐米，寬32釐米，通高86釐米。束腰及下部結構和裝飾均如常式，唯几面特殊，頗似一個下垂花牙的桌面扣罩於几上。由於花牙與束腰的魚門洞裏外重疊，初看會認為兩者原非一器，其實上下連屬，不能分開。如此設計，不知是僅為崇飾增華，抑或別有所求，比如是為擺放某件盆景所特製，有待進一步研究。北京私人藏。

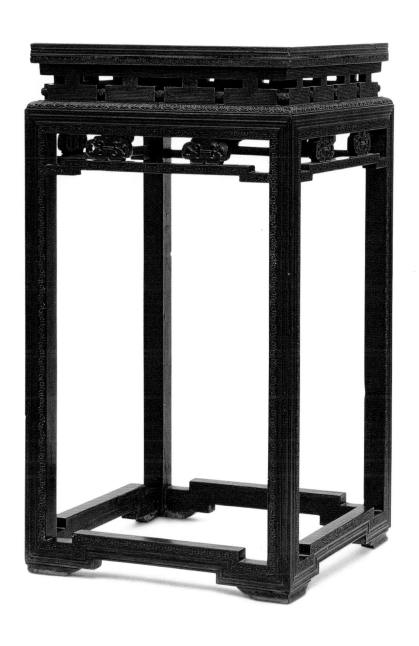

70.

紫檀高束腰方茶几

清中期

几面42.5釐米見方，通高80釐米。此几是本書圖版33紫檀高束腰清式扶手椅配套之器，其式樣、結構、線腳乃至雕飾均與扶手椅的椅盤完全
相同。北京私人藏。

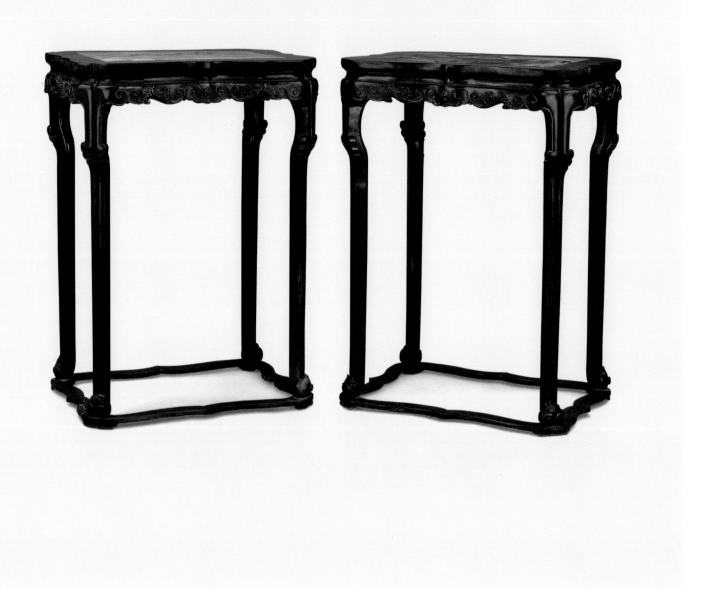

71.

紫檀嵌理石展腿式六棱香几（一對）

清乾隆

几面66.5釐米×50.5釐米，高94釐米。香几造型舒展，線面流暢，分割恰到好處，是一對有品位、具有一定藝術水準的佳作。這又是一件適度採用了西洋花卉裝飾的清宮家具，且几面和托泥架為變體的海棠花形，有歐式家具的影子，應是出自中西方藝術家的聯袂設計，有可能是圓明園舊物。中國國家博物館藏。

桌案類

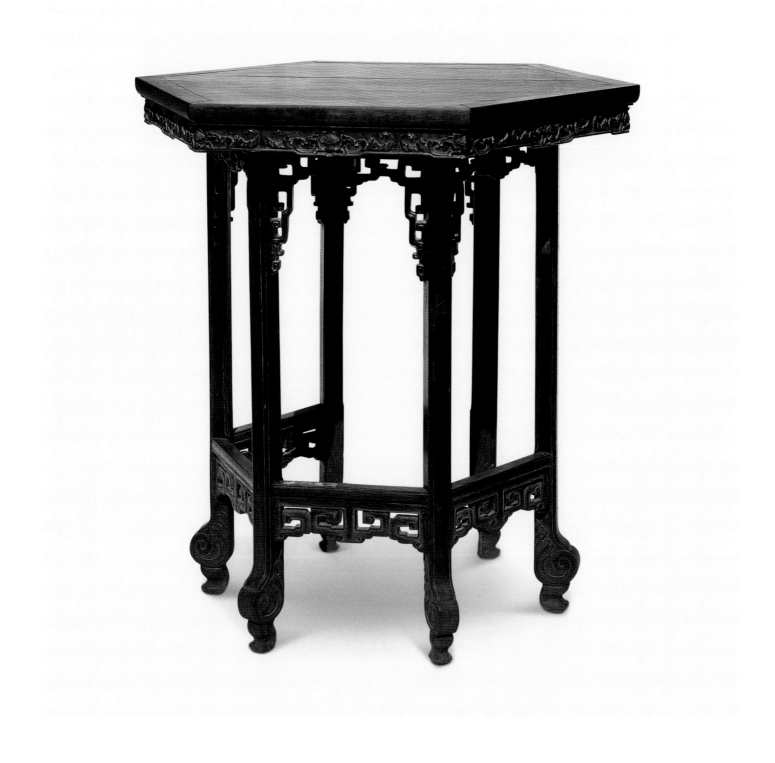

72.

紅木六方仿宮燈小桌

清晚期

桌高83釐米，桌面為六方形，對邊直徑80釐米，六腿，整體造型似一宮燈。桌面下的牙條浮雕花草，其他牙條牙頭透雕拐子紋。清式小桌桌面有各種不同形狀，如方勝形、梅花形、三角形、半月形、梯形等，大多造型新穎別致。此桌保存不善，部件丟失較多，已不完整。北京私人藏。

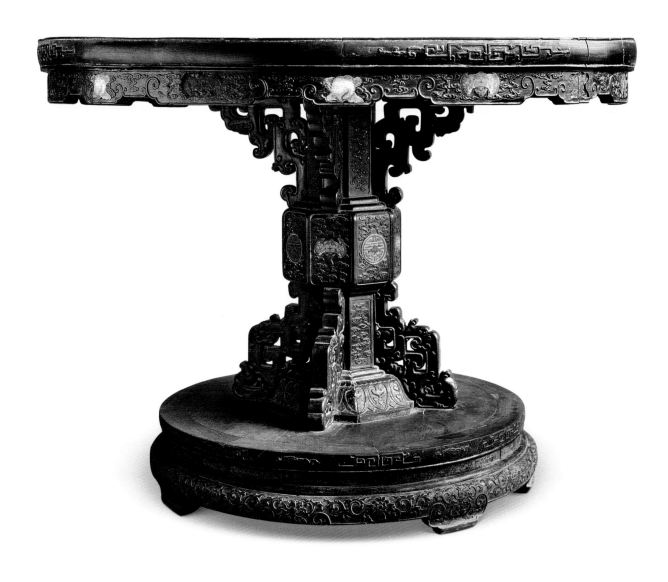

73.
紫檀嵌掐絲琺瑯獨挺柱圓桌
清乾隆

"獨挺柱"一詞出自清宮《造辦處活計檔》。推測是因這類桌具造型源於清代常用的"獨挺柱"式帽架而得其名。從雍正、乾隆時期《活計檔》中可查到，兩朝曾製作過多件"獨挺柱"式樣的桌具，如雍正八年十月三十日，內務府總管海望奉旨："爾照年希堯進來的番花獨挺座方桌面，或黑漆，或紅漆的做一張，桌面不必做方的，做圓的，座子中腰安轉軸，要推的轉，欽此。"
在傳世已知的几件宮廷作工的獨挺柱桌面中，此件是很有代表性的一件。北京文物商店藏。

桌 案 類

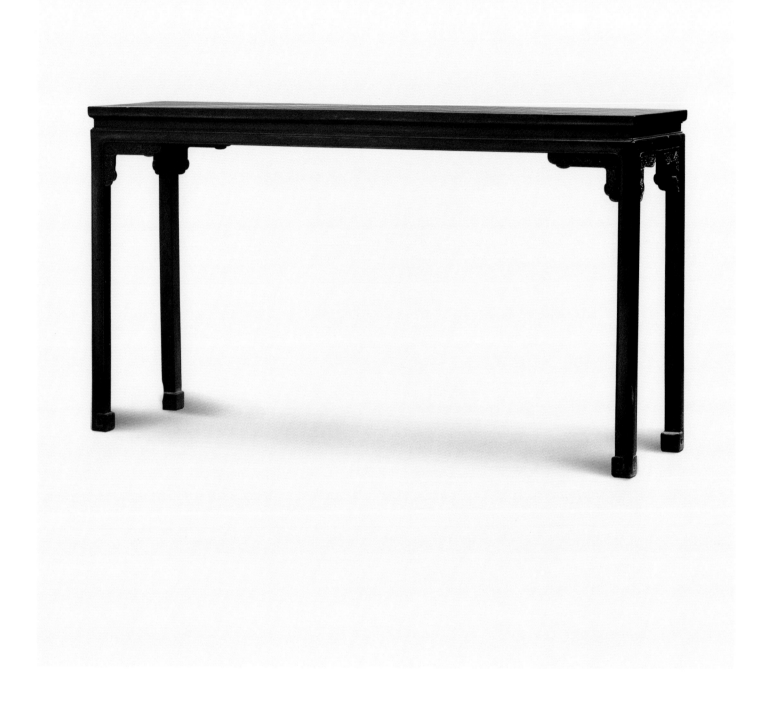

74.

紫檀有束腰條桌

清中期

條桌長160釐米，寬41釐米，高88釐米，高束腰結構。托腮似一鼓起的凸棱，與牙條、束腰一木連作，如此造法也曾見於其他紫檀家具。此案的所有看面直角處均微微裹圓（又稱"方材倒楞"，是素活紫檀家具常用工藝），使全器顯得圓渾飽滿。條桌托角牙子浮雕變體拐子龍紋，有青銅紋飾風格；牙條、腿足起陽線，刀法圓潤，過渡自然，線條相交處既規矩又流暢，此條桌方馬蹄足作戰卷珠亦較成功；比常見的方回紋顯得內斂含蓄。造型、結構、用料、雕飾均屬上乘，是一件相當有品位的紫檀宮廷家具。北京韻古齋藏。

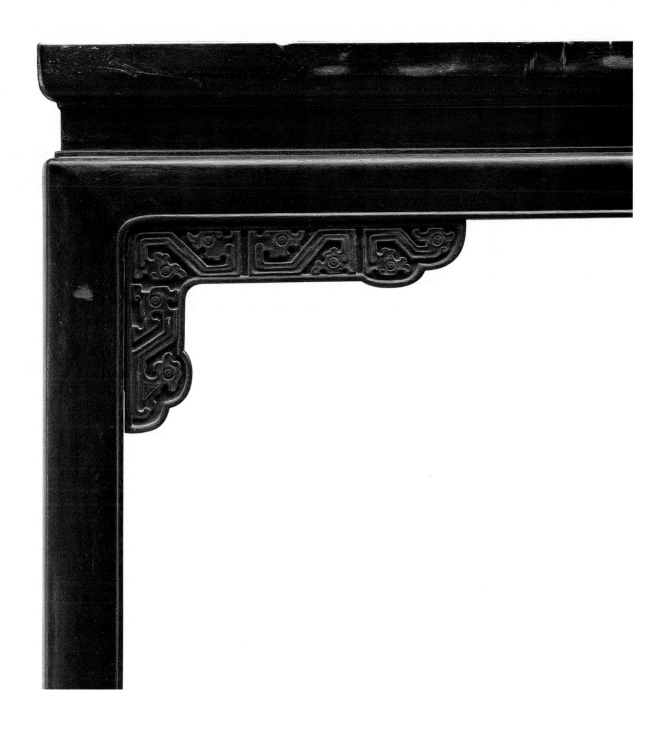

修訂註：紫檀通常呈現有三種表面形態（參考本書第310頁），其中，金星紫檀質地最密，色澤深、油性大，較長時間使用後形成的包漿猶如琥珀，溫潤而沉穆。得到這種紫檀，若能"因材設計"製成素色家具，可以相得益彰，此案即是一例。

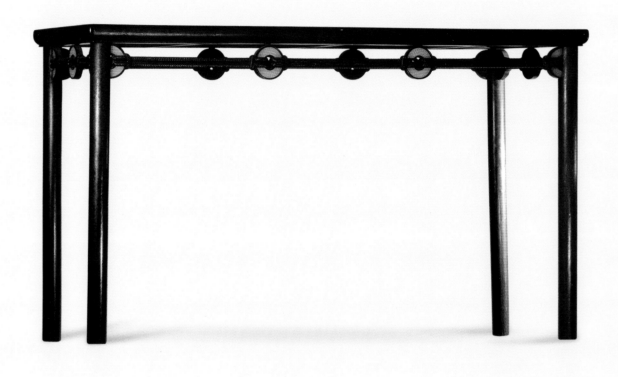

75.

紫檀嵌玉璧圓腿小條桌

清中期

條桌長115釐米，寬42釐米，高79釐米。小巧疏朗，以嵌玉璧、繫緣索雕飾代替羅鍋根和矮老，絲紋舒展有致，絲結形狀逼真自然。

在清式家具中，以"仿古"為"雅"。北京故宮博物院和頤和園均有類似小條桌、小炕桌多張，用料多為紫檀，均可定為乾隆時期製品。此為私人收藏。

繩紋裝飾，較早見於春秋時期的青銅器。清代，這種裝飾被廣泛地用於各類器物，實物探尋證明。乾隆時期的紫檀家具較多地使用了繩紋和變體繩紋裝飾。本書第7件紫檀有束腰絲方凳、第62件黃花梨嵌紫檀翹頭案式四門炕櫃、第94件紫檀大架几案、第100件紫檀有束腰方桌式長方魚桌、第121件紫檀大畫框等，都屬典型的案例。

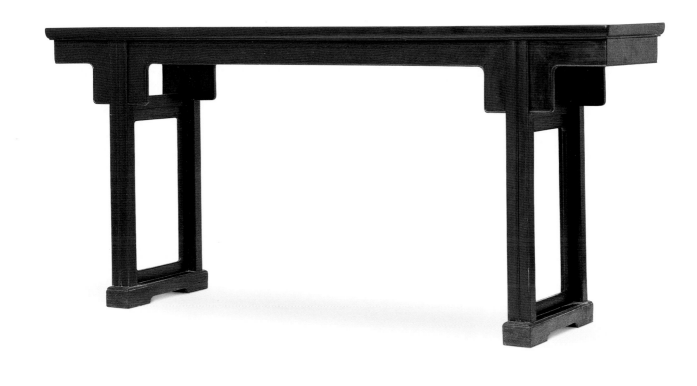

76.
紫檀、花梨夾頭榫有托子平頭案
清中期

案長187釐米，寬43釐米，高85釐米。腿足和托子為紫檀，餘為花梨，通體光素；案面以攢邊打槽裝板造成，面心為獨板，邊抹為冰盤沿；腿足起 "三炷香" 線，帶托子，另上底足，托子與上橫根間裝圈口，各部件的直角相接處為挖牙嘴造法，過渡圓潤。整體與部件比例勻稱，簡潔莊重。北京私人藏。

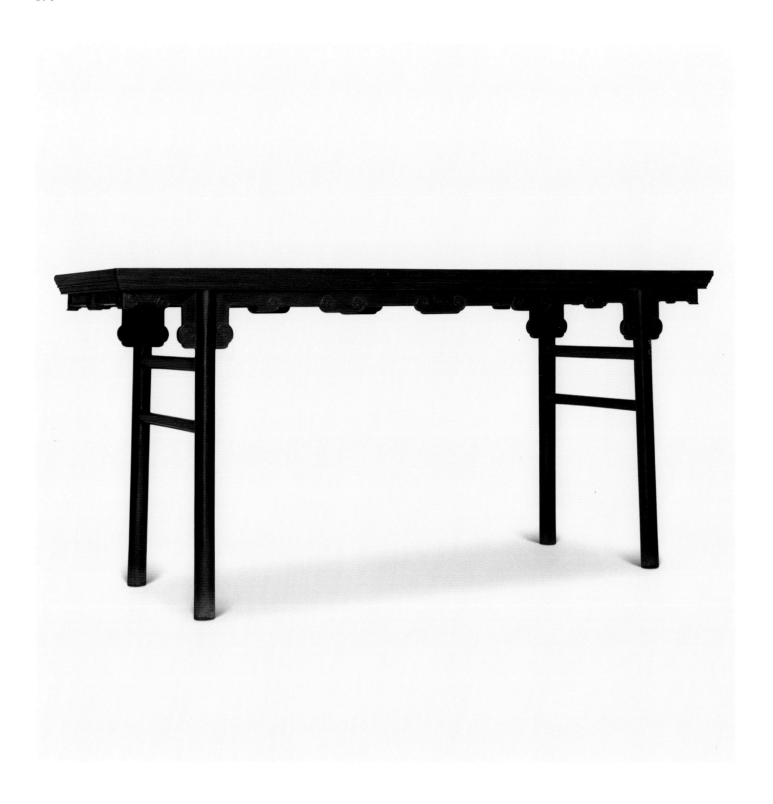

77.

黃花梨、紅木夾頭榫平頭案

清中期

案長174釐米，寬54釐米，高82.5釐米。造型和結構與明式黃花梨夾頭榫平頭案相同，但此案的案面大邊和抹頭碩大，立面似兩個冰盤沿重疊；牙條和牙頭窄而厚，鏟地起回紋轉珠的粗陽線，上承明代的雲紋，下啓清式五寶珠，且多處下垂，已有明確的清式意趣。此案用料侈費，四根穿帶由紅木製成，不髹漆裡，其風格既不同於蘇州地區製品，又與廣作家具相距較遠，更與清宮廷家具有別，製作於何地，有待進一步探討。陳夢家先生舊藏。

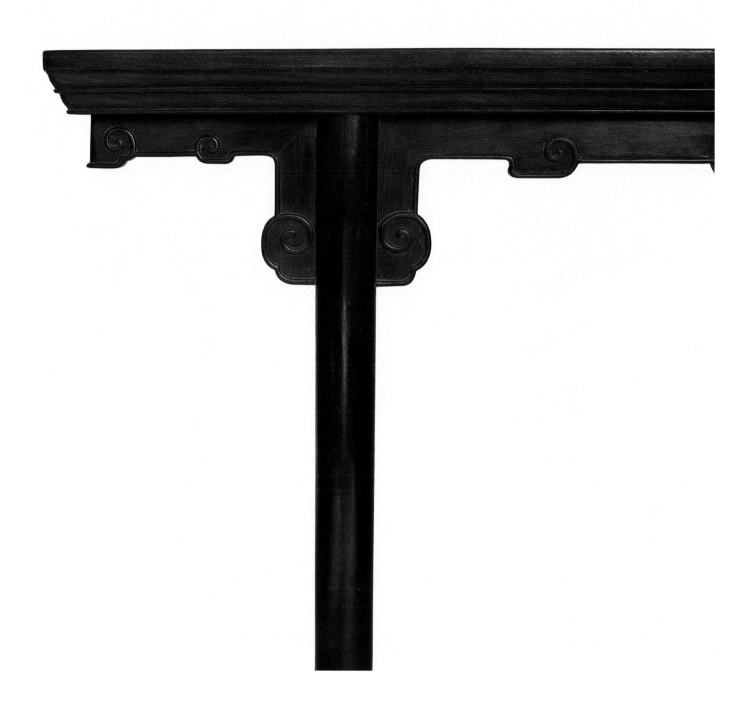

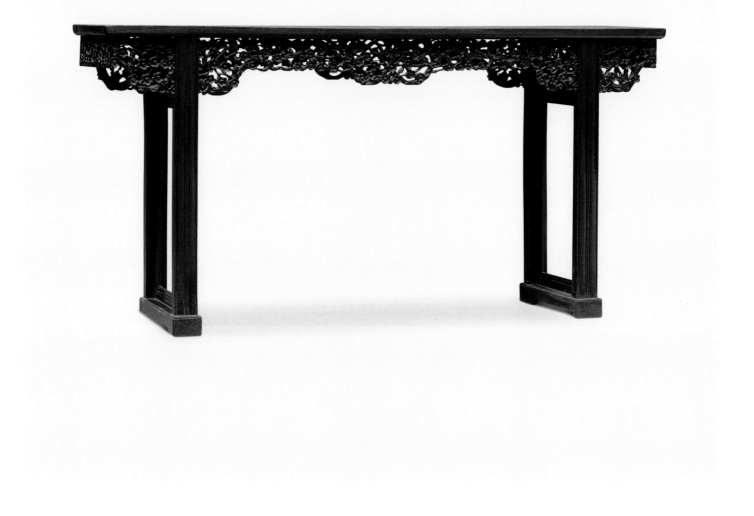

78.

紅木夾頭榫帶托子雕花平頭案

清中晚期

平頭案長172釐米，寬43釐米，高83釐米。以結構而論是典型的夾頭榫平頭案，與前例（圖版77）相同，如案面攢邊打槽裝板，腿足中間起"三炷香"線，有托子，上安直角圈口，下設底足（已丟失不全）。惟此案牙條是透雕的，意在為踵飾增華，惜繁縟的透雕乾枝梅與造型方正的主體相配合，不僅沒有相得益彰，反嫌過於瑣碎。清代家具有些裝飾手法的失敗之處，在此可見一斑。北京韻古齋藏。

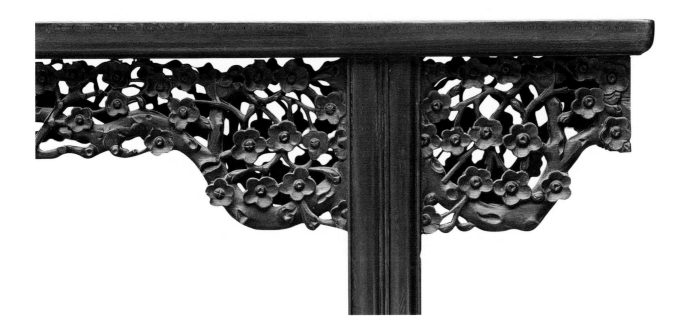

牙頭局部

側面

桌案類

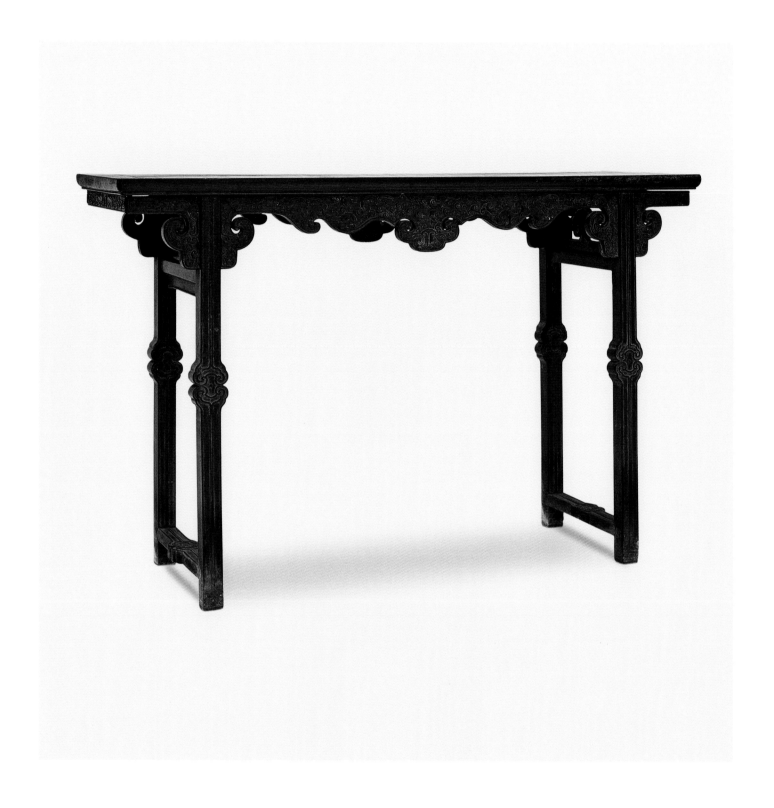

79.

紫檀夾頭榫雕花小平頭案

清中期

平頭案長128釐米，寬41釐米，高82釐米，夾頭榫結構。此案比例勻稱，裝飾華麗，有富貴氣。雲頭牙子造型十分動人，曲線線條舒緩流暢，翻轉自然，委婉動人，富韻律美；而牙子上的起地浮雕圖案古雅，繁而不俗。案子的腿足中部起鼓，兩個相對的雲紋分別向上向下翻出"兩炷香"線腳，意在增飾，此種作法也見於明代家具。這是一件極富乾隆工藝美術風格的宮廷家具。北京私人藏。

修訂註：自本書1995年出版以來，此案家具被仿製較多，但所見過的仿製品中，未有一件能在比例關係、線條流暢上把握到位，雕飾更與之無可相比。

桌案類

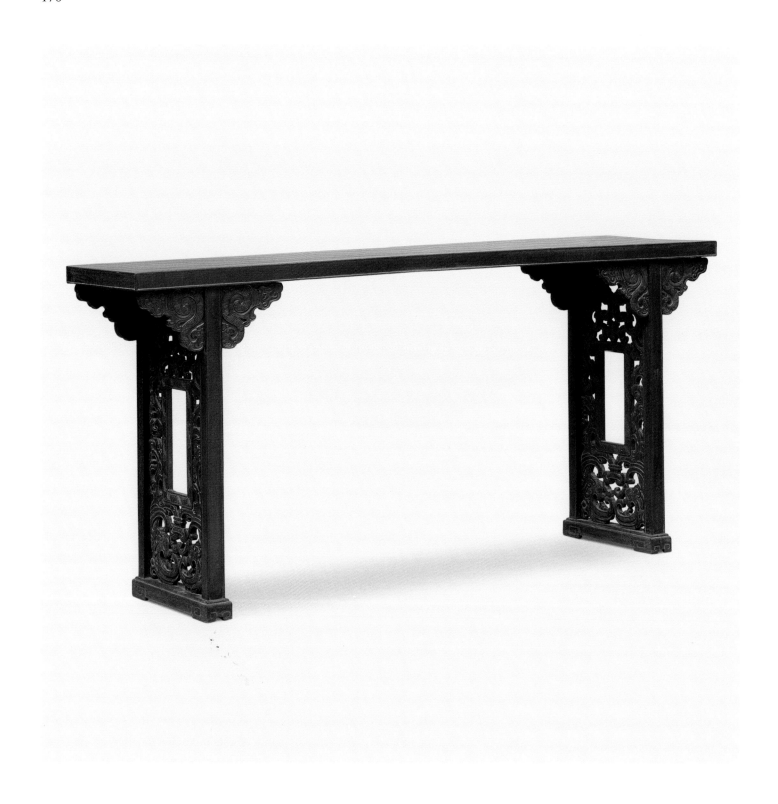

80.

紫檀有托子平頭案

清中期

平頭案長192釐米，寬41釐米，高89釐米。此案由八個三角形的變體螭虎花牙代替牙條牙頭，用栽榫與案面相聯，故貌似夾頭榫，而在結構上已經簡化。

案面為攢邊打槽裝板做，大邊、抹頭立面鏟地起燈草線，頗似獨板案面。從托子至案面通裝擋板，擋板中間長方形開光，四周透雕首尾相接的雙象雙螭紋圖案，甚為精美。托子與底足為一木挖作，順勢向上翻出回紋。此案顯然是經過藝術家設計、是一件優秀的清宮家具。北京韻古齋藏。

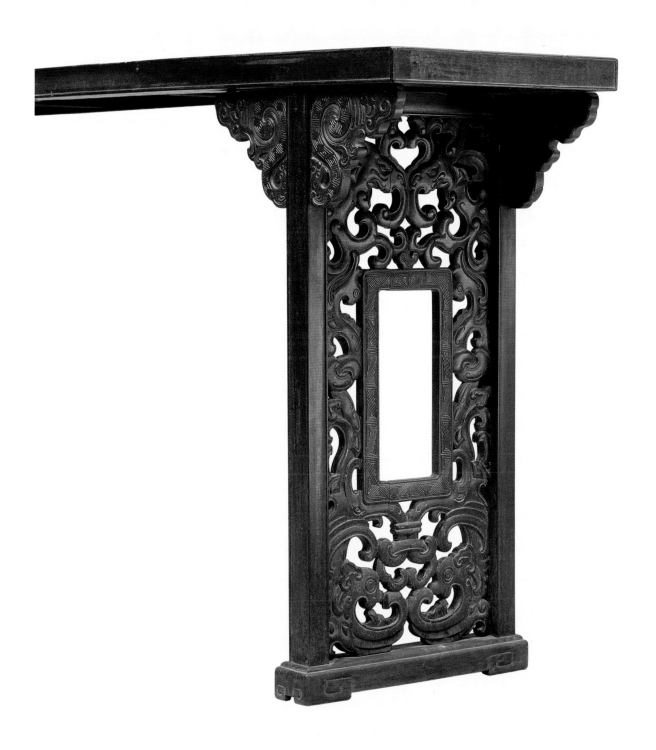

正側面擋板局部

雙象雙螭雕擋板

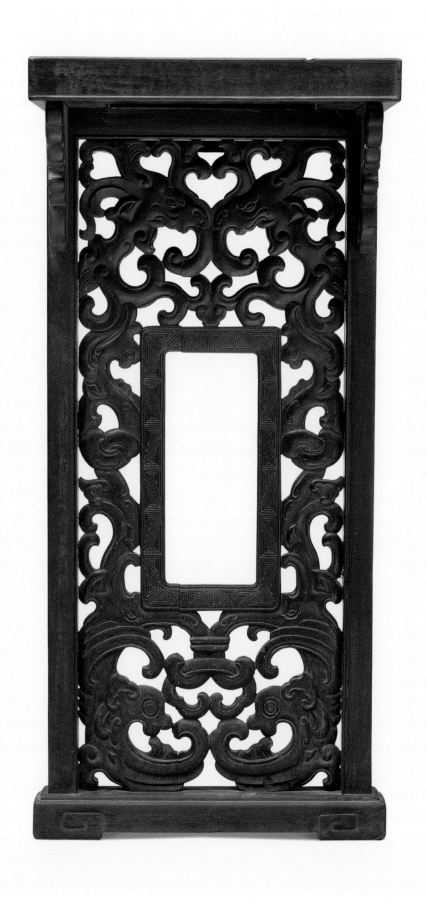

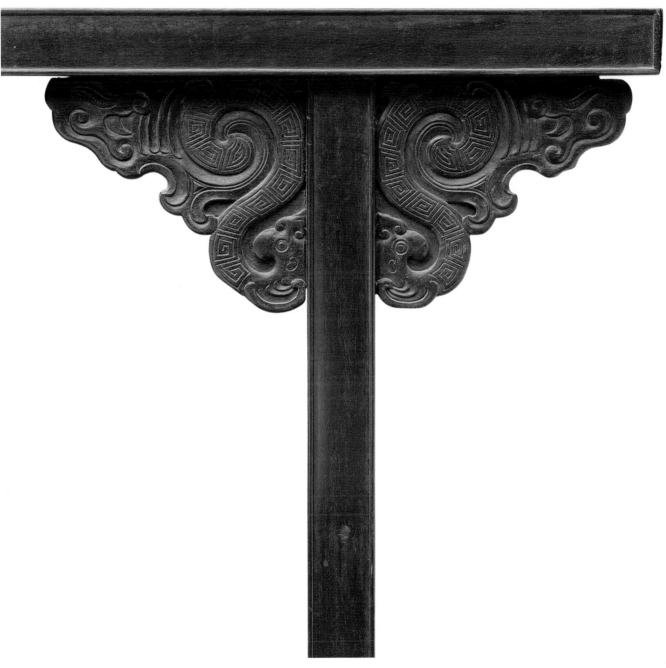

螭虎牙子

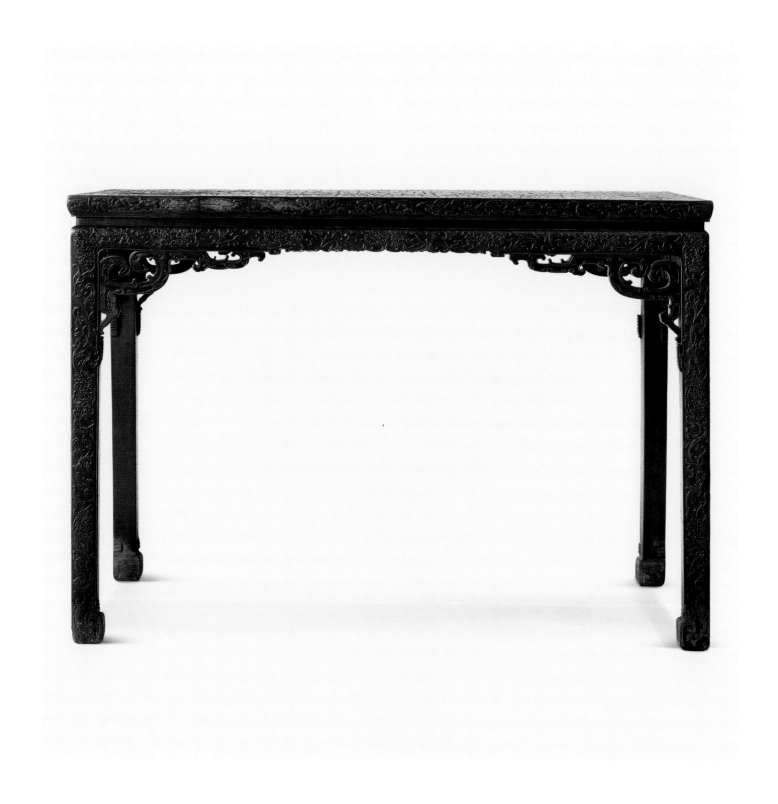

81.

黃花梨有束腰雕雲、龍、西番蓮黑漆面長桌

清早期或清中期

長122釐米，寬61.5釐米，高85.5釐米。這是一件黃花梨與漆相結合的家具，桌面披灰髹黑漆，桌底面披細麻髹黑漆，面邊立面雕雲龍，腿足和牙子雕西番蓮。從傳世實物發現，凡是紫檀或黃花梨與漆相結合製作的清宮家具，大都是設計獨特、工藝精湛的精品，其製作年代也相對早一些。

此桌為我國考古學家、金石家陳夢家先生（1911～1966年）的藏品。陳氏為著名的明清家具鑒賞家。其收藏的16件明式家具收錄於《明式家具研究》（王世襄著，三聯書店1985年版）一書中，現藏於上海博物館。此件長桌於2000年由中國嘉德國際拍賣有限公司拍賣，被慧眼者所得。

註：採用"滿雕"的家具，有本質上不同的兩類：一類是拙劣的、題材俗惡、圖案無章法、雕工呆板僵滯，有似"蟲吃鼠咬"而成，多見於清晚期的紅木家具，雕飾的目的是唬外行，並掩飾木料表面的疤癤和瑕疵。另一類從題材到圖案、雕飾無不顯示出高雅和韻味，具很高的藝術價值，此器就是一典型的實例。

桌案類

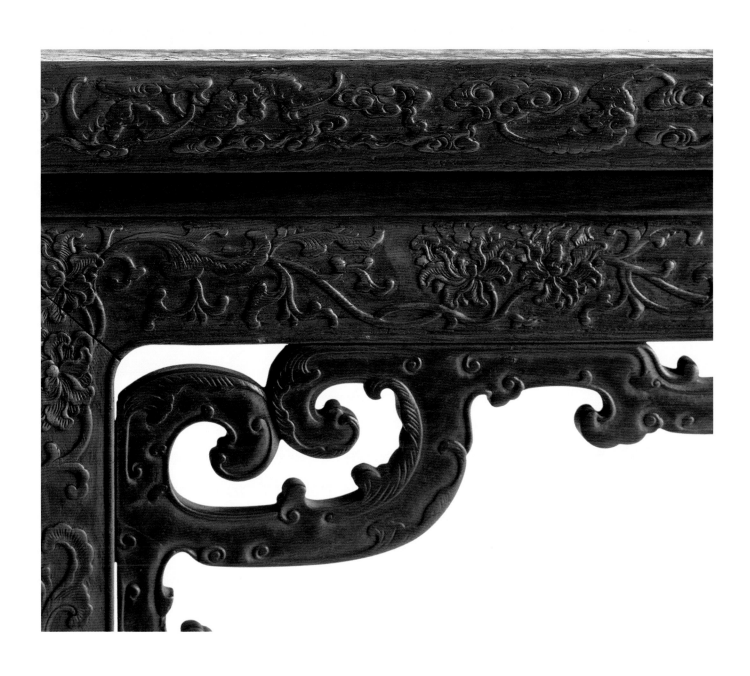

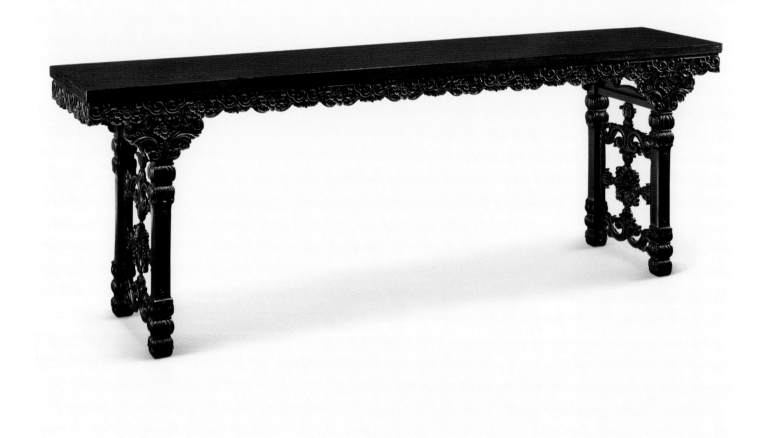

82.

紫檀雕西番蓮大平頭案

清乾隆

案面長258釐米，寬51.5釐米，高88釐米。這顯然是一件由清宮中西方藝術家聯手設計，由廣東地區的匠師打造的一件御用重器。此件大案從設計到用料，從作工到雕飾精妙無以言表。是一件上乘的清宮家具的代表作。

此件大案為北京釣魚臺國賓館所藏，完全相同的另一件藏於北京故宮博物院。清內務府造辦處活計檔記載過有不少家具是同時設計製作二件（份）或多件，分別放置於紫禁城和圓明園，故此，有理由相信此器應是圓明園之遺物。

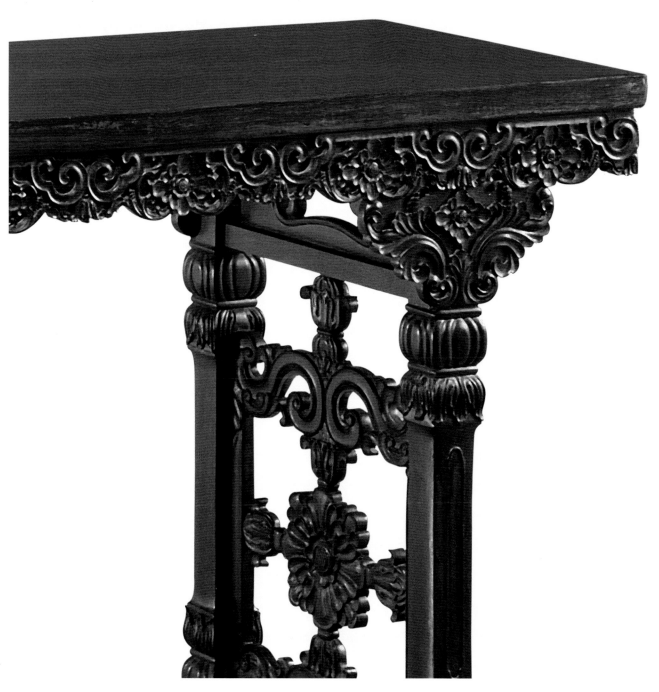

桌案類

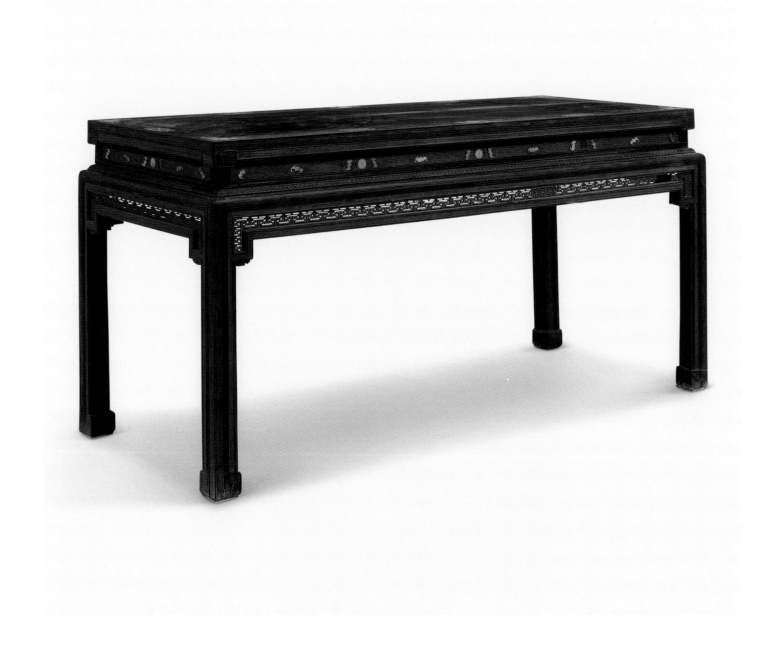

83.
棕竹、紫檀高束腰嵌玉、嵌檀香畫桌

清乾隆

這是一件清宮家具重器，從標新立異的設計，處心積慮的選材，窮盡機巧的製作，無處不展示出清代家具工藝頂峰時期的精微特徵，製作技藝之高，工藝之精湛達到了前無古人，後難超越之境地。北京故宮博物院藏。

清代宮廷的紫檀家具，本以工藝精湛而著稱。但實物見多了，自然會感悟出其中亦有高、下之分。若以工藝水準來評判，可分為極精品、精品及一般製品三個等級，屬於第二等者實例最多，而屬於第一等者，是極少數，見到後會令人過目不忘，此畫桌即是一件實例。

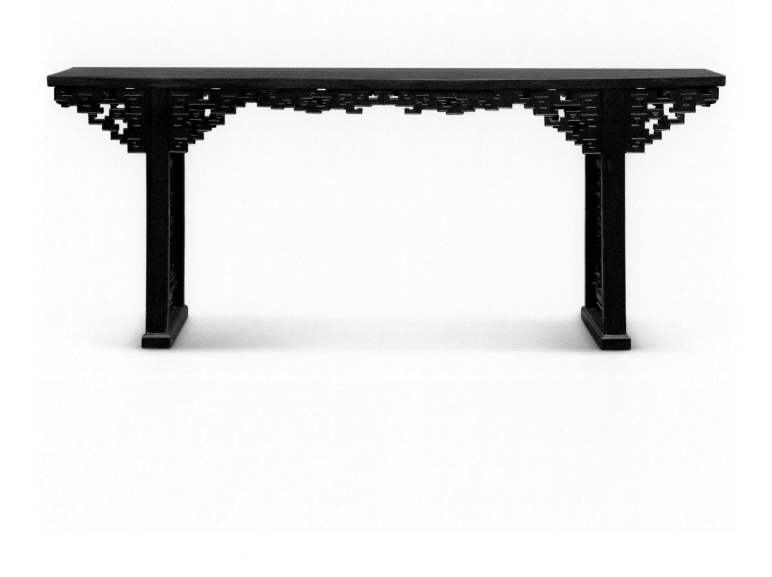

84.
紅木方拐子紋大平頭案
清中期

長222釐米，寬47釐米，高90釐米。此案以方直為主體造型特徵，簡潔明快，比例勻稱，裝飾適度，設計者頗具幾何關係感，在當年應算得上是很"前衛"的設計，時至今日亦可稱得上經典，此器選料亦很精，是一件難得的紅木精品家具。北京釣魚臺國賓館藏。

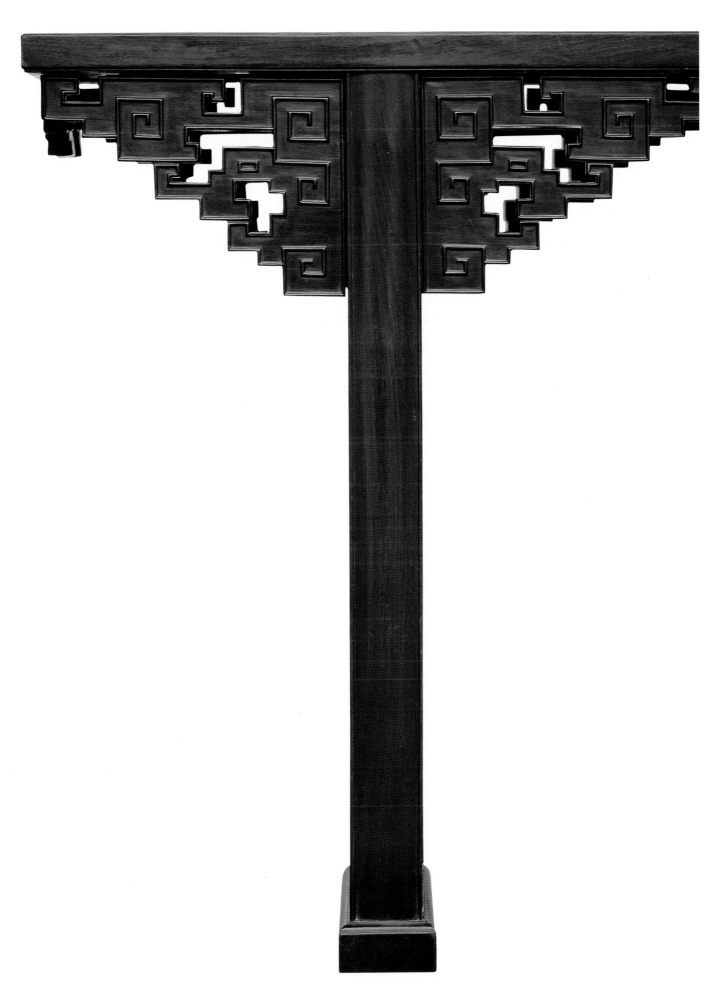

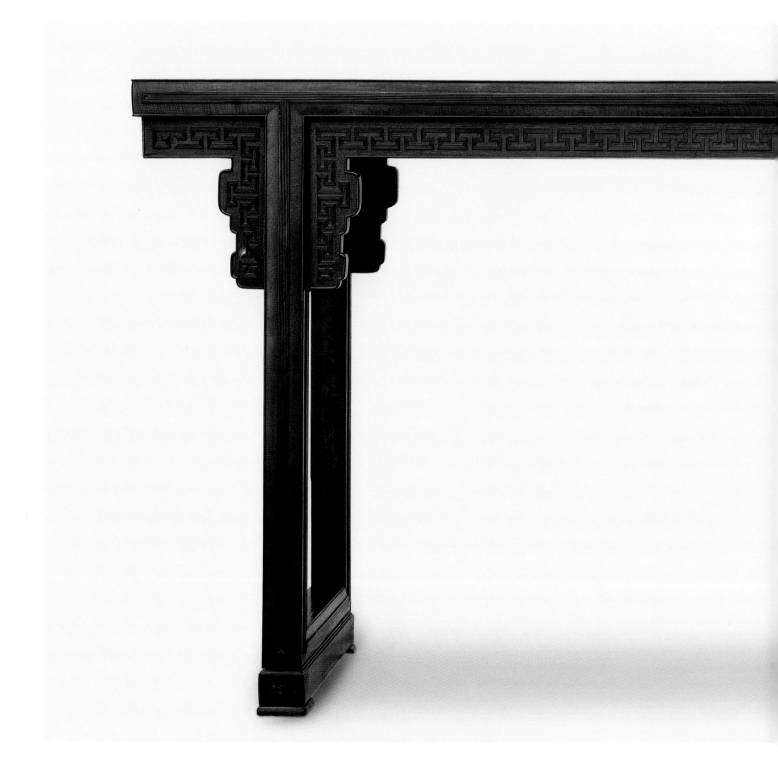

85.

鸂鶒木嵌烏木平頭案

清乾隆

案長約191釐米，寬45釐米，高69釐米。此案為典型蘇式風格的清代宮廷家具，有明式家具的風韻，比例均稱，又有清宮家具的精湛工藝，裝飾文雅且適度，兼有這些特徵的作品稱得上是中國傳統家具中的最難得的珍品。北京頤和園藏。

修訂註：此件案最早收錄於《明清家具鑒賞與研究》（田家青著，文物出版社2003年出版），出版後，成為一件被競相仿製的家具。仿製品在追求萬字紋工整上下足了工夫，有些甚至採用機器加工，但比原器手工製造得如機器般工整，但富人情味的境界終歸相差甚遠。

側視圖，腿足的側面有雕飾及陳設時看不到的上圈口裝有嵌件，對家具上看不到的暗處亦下功夫，不含糊，是清宮家具的一個共有特徵。

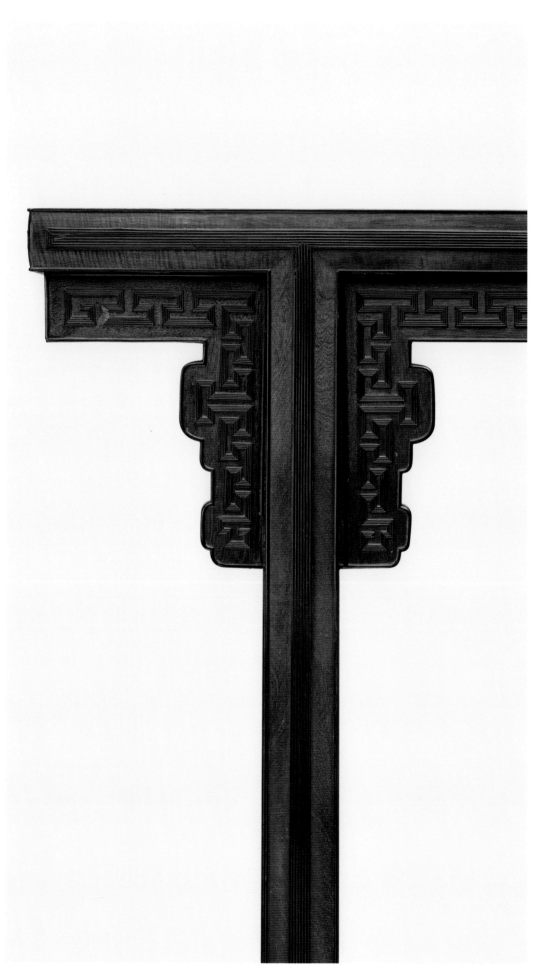

雕排筆式萬字特寫

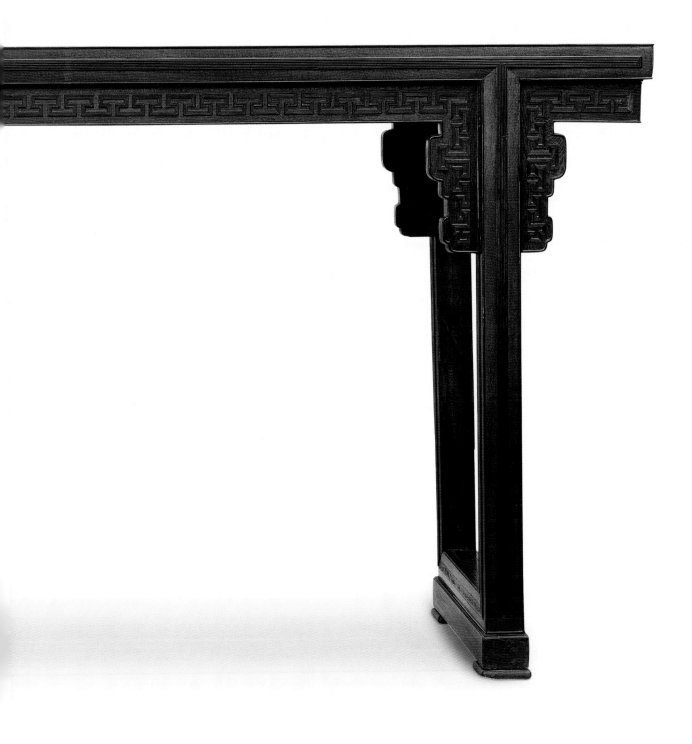

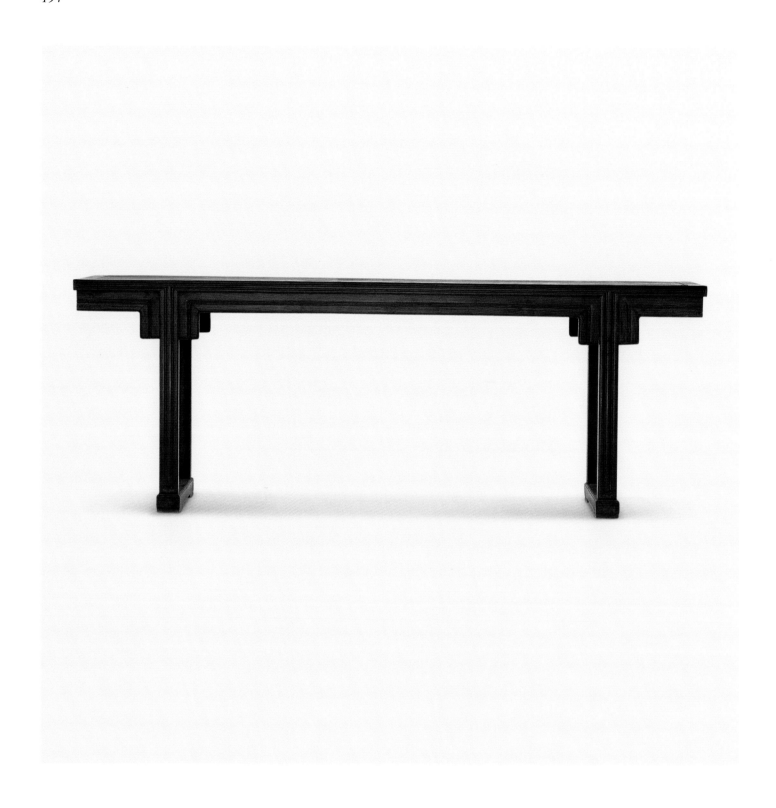

86.
花梨大平頭条案
清中期

長251釐米、寬49釐米、高90.5釐米。大條案造型素雅簡潔利落，其成功之處是巧用線腳作為裝飾，雖然是一件民間家具，但較有品位和藝術水準。此案選料很精，似出自一棵大樹之材，業界俗稱"一木一器"。以民間家具的標準來評判，其結構和作工均不馬虎，原兩腿足之間有圈口，現已丟失，其餘保存完好，是一件出自蘇州地區，俗稱"蘇作"家具中的精品。平頭案，諧音"平安"之意，又是很好的室內陳設，故清代曾相當流行。北京私人藏。

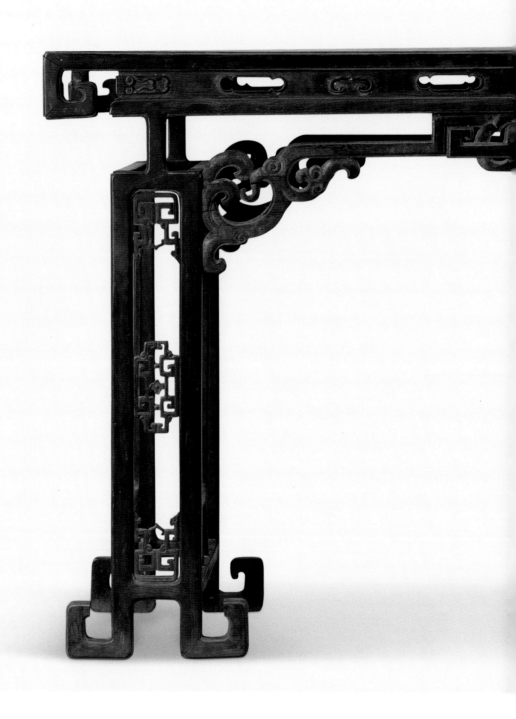

87.

紅木平頭案

清中晚期

案長132釐米，寬44釐米，高78釐米，成對之一（兩案尺寸和雕飾稍有不同）。明清時期的條案，雖式樣繁多，但大都是在線腳、圈口、擋板、牙條牙頭等處變換手法，而此案的結構設計與眾不同，屬典型的標新立異，惜初看新奇卻不十分耐看，算不得成功之作。從風格、用料、作工可判定其製作於蘇州地區。北京市文物商店藏。

註：清《百美圖》中有一種供刺繡時使用的木架，其形式與此案頗相近。

修訂註：自本書1995年出版以來，此件家具成為被仿製較多的對象。

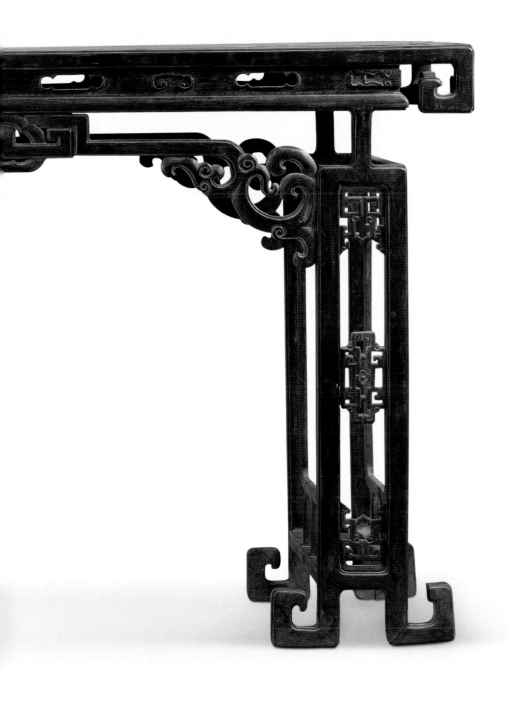

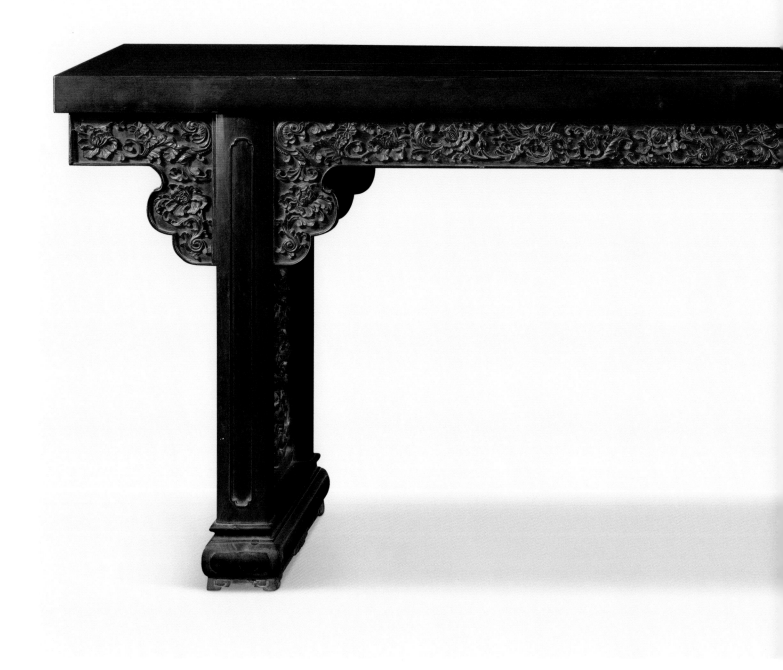

88.

紫檀雕西番蓮大平頭案

清乾隆

長約259釐米,寬52.7釐米,高91釐米。此案用料重,兩根大邊都是上好無拼補的大料製成,是已知的幾件長逾250釐米的大案之一。

在北京釣魚臺國賓館十號樓禮賓大廳內陳設有一件紫檀雕西番蓮大平頭案。經反復觀察、對比,證實與此案在造型、用料、雕飾及工藝手法上竟完全相同,這兩張大案無疑是同時設計製作的成對之器。北京雍和宮亦有一張相同用料、結構和造型的大案,唯尺寸略短,雕飾圖案為牡丹(參見本書333頁),此案擋板雕飾圖案雖不同,但手法似出自同一工匠,推測當年還應同時打造有一張雕雲龍紋的大案。此案應是圓明園遺物,屬難得之紫檀重器。北京私人藏。

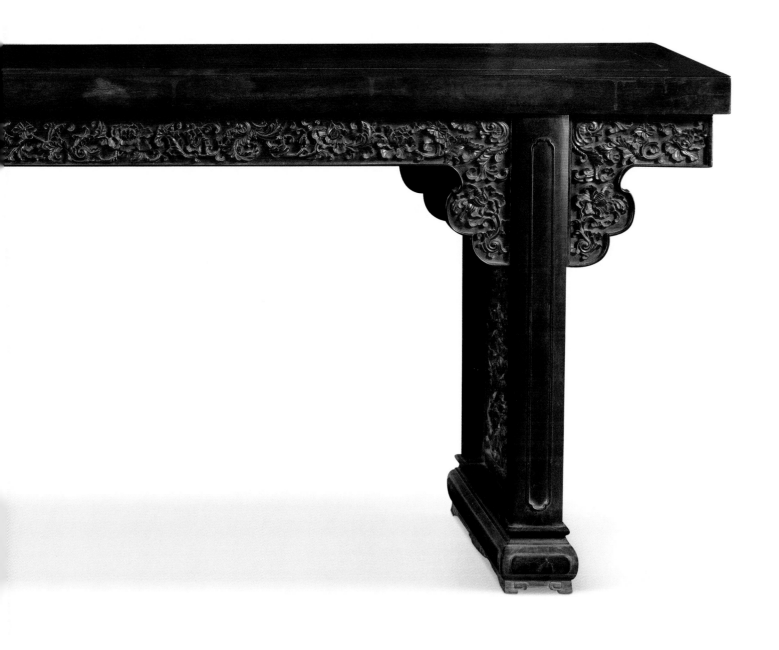

註：作為一件重器，除了選料、作工精之外，在各個方面，招招式式諸多的細節上，都能看到其特殊和講究，例如：插肩榫的長牙有兩種做法；三截木料分兩段聯
接，或由一根長料做成。因兩種做法從外表看完全相同，為省料，一般常用三段聯接的方式，紫檀大料罕見，而如此長牙子也由一木做成，可見用料之奢華。

修訂註：此案曾收錄於《紫檀緣》（田家青著，文物出版社2007年出版），出版後，即成為一件被仿製較多之器。

桌案類

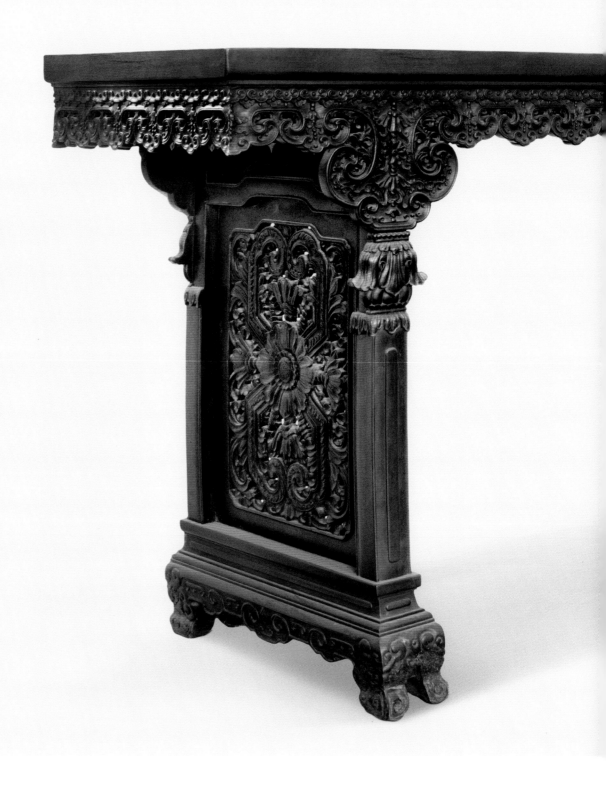

89.

紫檀雕西洋捲草紋大平頭案

清乾隆

此案長逾250釐米，在設計中結合中、西藝術時，西式符號佔主導的地位，在清宮製作的有西洋裝飾的紫檀大案中，此案稱得上是最為壯觀、華麗精美的一件。大案的托泥採用了變體形式的須彌座，不僅增加了案子的高度，平衡了案子上部與下部的比例關係，更使大案顯得華麗而莊重。這亦是清代大型案類常用的形式。此件家具堪稱清代鼎盛時期的登峰造極之作。北京故宮博物院藏。

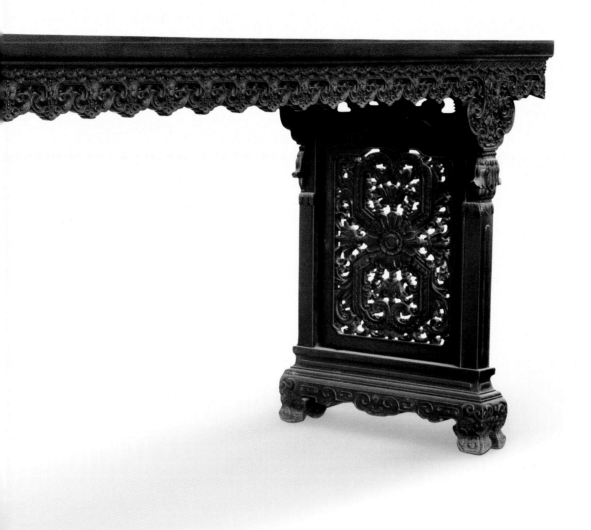

註：對於紫檀木，民間流行一個說法“紫檀木無大料，且十檀九空”，確實，紫檀大都尺寸較小，且彎曲多空洞，但是包括本書此件及前一件的兩個大平頭案，以及第112件大四件櫃都用有紫檀大料，甚至可稱巨材。這幾件家具出處明確，都是非包鑲的實木紫檀重器。這證明紫檀不僅有大料，而且有不太空心且質地、密度、油性度甚好的大料，只是這種等級的紫檀比例極少，常人難見。這一說法應改為“紫檀罕大料，且十檀九空”。

桌案類

90.

黃花梨大畫桌

清早期

畫桌長179釐米，寬73釐米，高80釐米。所有部件以方材製成，看面打窪，對邊踩委角線；桌面與腿子用棕角榫相聯，桌面下置橫棖，三個矮老分割出四個空間，每個空間有一個由短材攢成的十字套方卡子花。桌面為攢框打槽裝板做，面心由兩塊整板龍鳳榫加穿帶拼接，工藝考究，至今未見絲毫翹起。

此桌純用明式手法，選材精良，結構嚴謹，實用耐看。從圖可見，此桌腿足並非垂落地，而是稍向外撇，行話稱"有奓"，目的在於平衡視差，使其看上去垂直落地，僅此作法即顯示其出自一位極熟家具工藝之良匠。北京韻古齋藏。

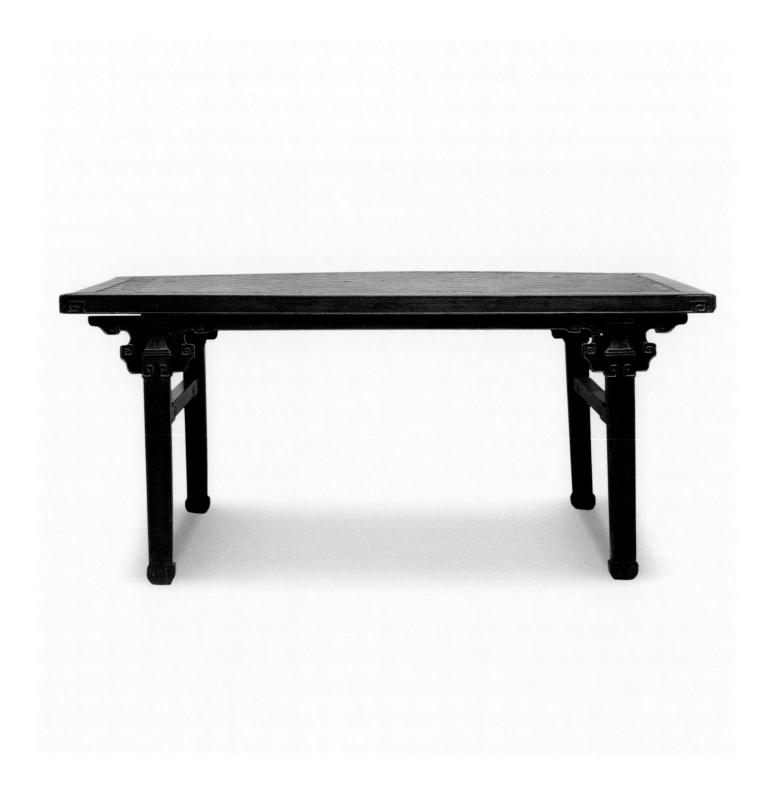

91.

瀨鶲木夾頭榫大畫案

清中期

畫案長192釐米，寬86.4釐米，高83釐米，夾頭榫結構。案面為攢框打槽做，內裝髹漆面板；腿足用料粗壯，上部有"亞腰"（壓腰），兩腿之間設單橫根，無托子，直落地面。

此案以拐子回紋為裝飾主題，不僅在腿足、牙條、牙頭等處巧飾起地浮雕的拐子紋，案面立面和橫根兩端也雕拐子回紋。畫案整體保存完好。美國私人藏。

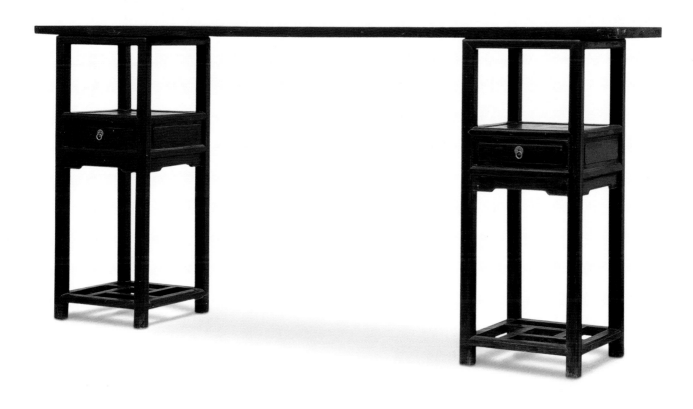

92.

花梨木架几案

清晚期

兩端几墩，上搭長板的架几案在清代盛行，主要陳設於廳堂。北京故宮博物院、頤和園、中南海等處都有尺寸碩大、選料名貴、裝飾華美的大架几案。此案几墩 38 釐米見方，高 90 釐米，是清晚期大戶家庭所用之物。

架几案的案面多由整板造成，長可近丈，厚可達 2 寸。20世紀50年代之後，古典家具身價低微，不少硬木家具被拆散充作木料。其中，寬厚的架几案面首遭其劫，民間幸存者寥寥無幾，此件即為一例，案面為後配。北京私人收藏。

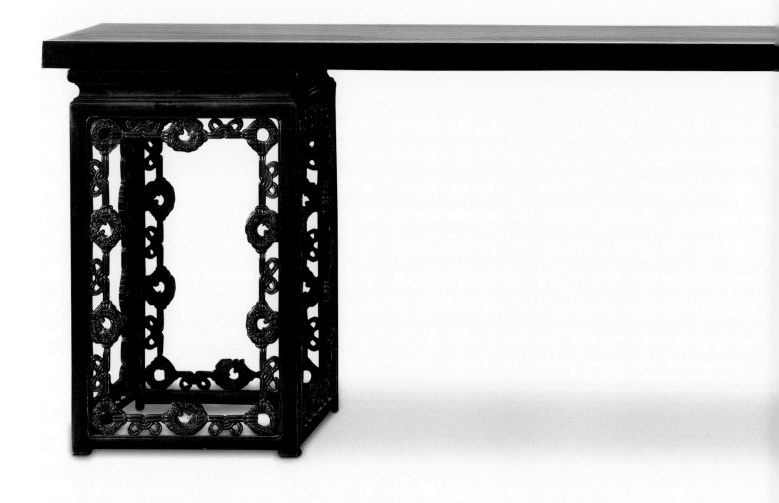

93.

紫檀有束腰玉璧拉繩架几大案

清乾隆

長349釐米，寬54釐米，高94.7釐米。此件架几案，案面長近3.5米，極具氣派，兩根大邊由實料製成，殊為難得，亦又印證了"紫檀有大料，只是極罕見"之說。北京釣魚臺國賓館藏。

註：從鑒賞的角度，在中式硬木家具中，大型的案類家具，如大畫案、大架几案、大平頭案被公認為是級別最高，而方桌，俗稱八仙桌，級別最低。從用料的角度，這也有一定的道理：珍貴的木料、大材難得且越大越難尋，而大型案類的兩根長邊，即長又寬厚，最難覓得。在中式家具"量"材製器中，若有一根大料，必首先來開出兩條作大案的大邊。其次出櫃或大床的腿或大邊。

通常而言，紫檀木料尺寸越大，質地會相對酥鬆，而本例及前例第88件紫檀雕西番蓮大平頭案的大邊及案面料，不僅大且質地上佳，真乃天物。

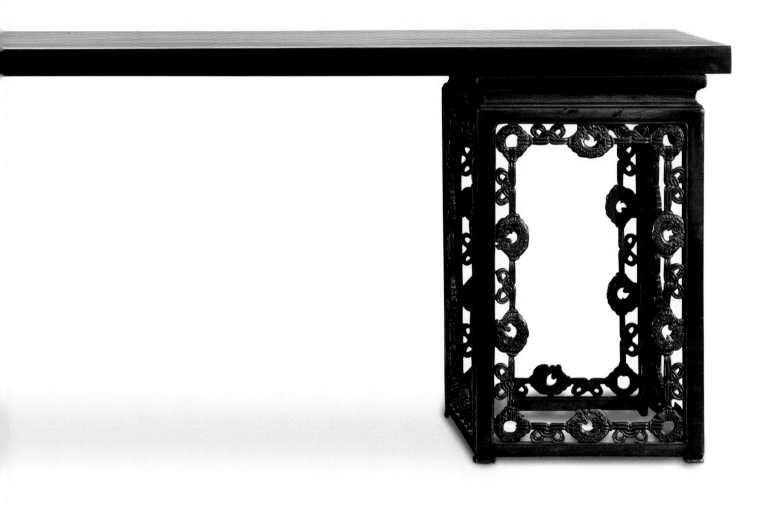

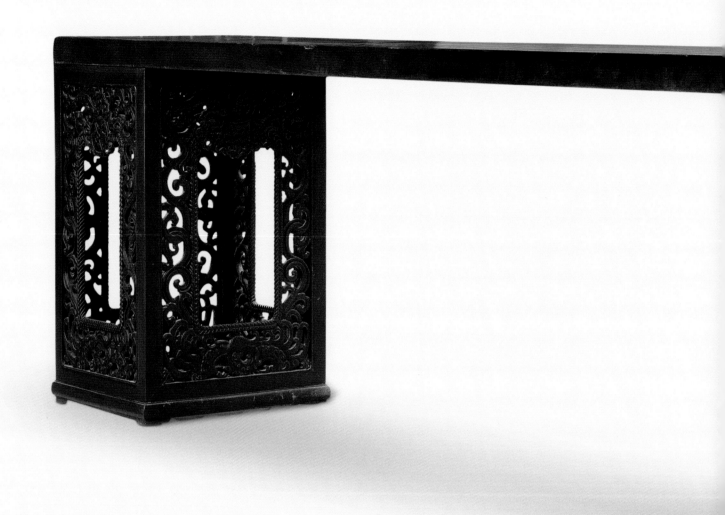

94.

紫檀大架几案

清中期

案面：長384釐米，寬57釐米，厚6.8釐米；架墩：長、寬均為51釐米，高85釐米。架几案寬大厚重，殊為難得。兩個架墩攢框裝八塊厚紫檀板，施以透雕。每塊花板除了龍鳳及繩紋外，還雕有輪、螺、傘、蓋、花、罐、魚、腸八吉祥圖案。此案造型規整、雕工精細、紋飾生動，為清宮紫檀重器，亦是筆者所見過幾十件清宮紫檀架几案中最壯美的一件。北京頤和園藏。

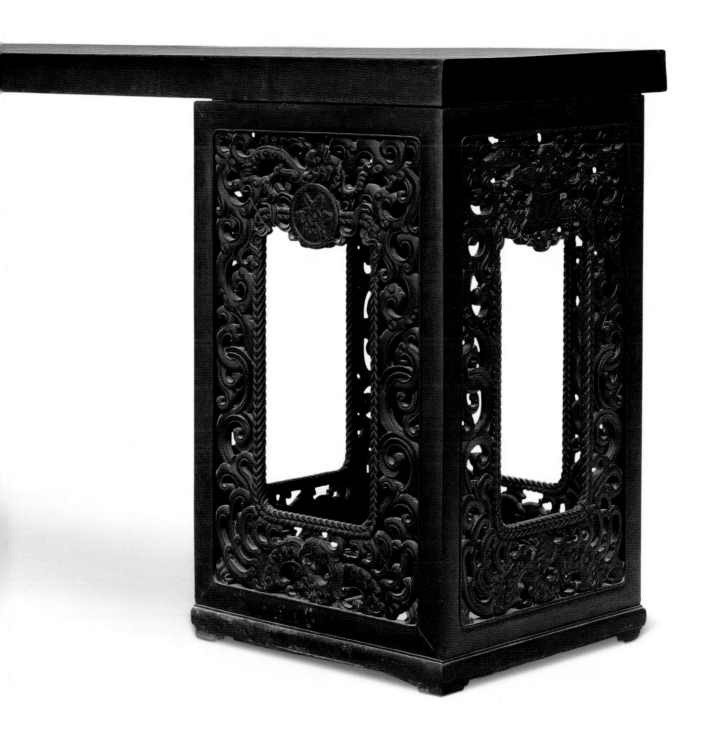

註：本書共收錄了四張架几案，涵蓋了這一類家具的主要形式。其實，嚴格講，從結構上，前三張案子所架的是"墩"。應稱為"架墩案"，可分為有束腰和無束腰兩種。只有下例，因所架的是"几子"，才應稱"架几案"，這類架几案在清宮檔案亦稱"几腿案"。

桌案類

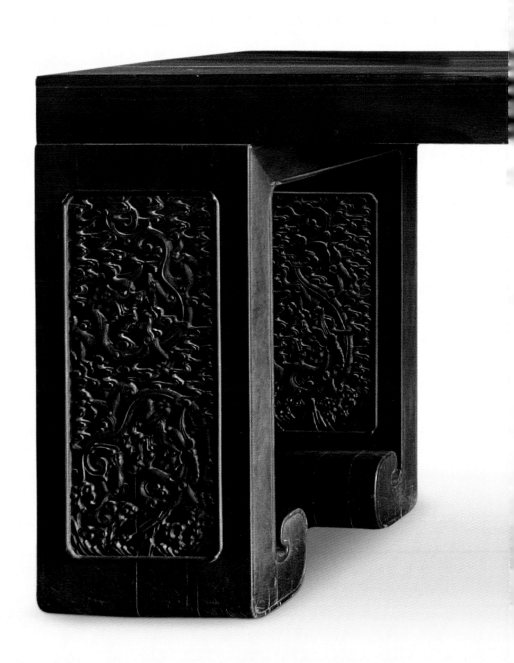

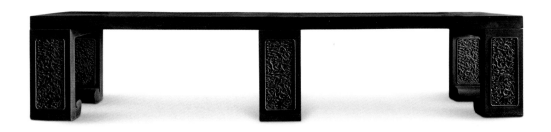

95.
紫檀三架几式大架几案 (或成對之一)
清乾隆

長498釐米，寬77釐米，高103釐米。將功能性、裝飾性、藝術性完美結合。極具震撼力，設計者非凡的想像和創新力令人折服，此案不僅是一件清代宮廷家具中的極品，具有大氣的結構美，又有圖案的裝飾美，稱得上為家具設計之最高境界。這也是一專為室內特定區域製作 (俗稱"合着地步打造") 的家具。此案面長近五米，顯然紫檀木不會有如此長度的大料，故為包鑲。應特別說明：包鑲指的是以軟木為胎骨，外面包粘紫檀木板，其厚度一般為2毫米至10毫米。包鑲的家具有兩個優點：一是不易變形，二是減輕自重，這對大型家具尤具實際意義。清宮造辦處製作過一定數量的包鑲家具，因技藝高超，且巧用線腳的折沿處作拼縫，令人難以察覺，往往不能憑眼看出，要從造型、線腳、銅飾件的運用方式等方面推斷。即便如此，一些宮廷的包鑲家具，也是直到因磕碰、損傷而暴露，甚至是修復中拆開部件後才發現的。好的包鑲家具與實木家具具有相同的藝術和歷史價值。清晚期民間曾製作"貼皮子"家具，木皮很薄、工藝很差，與包鑲的家具有本質的區別。北京故宮博物院藏。

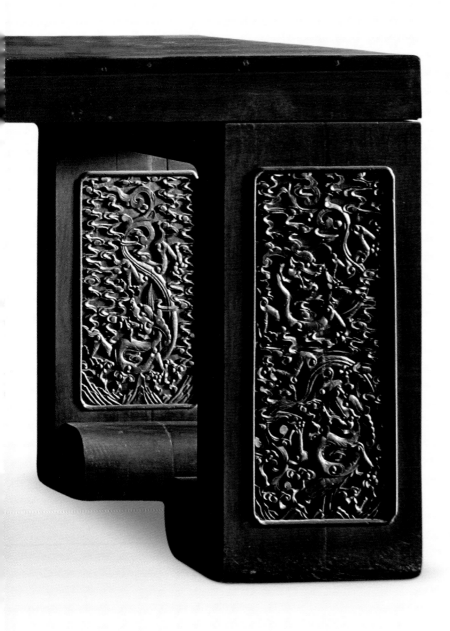

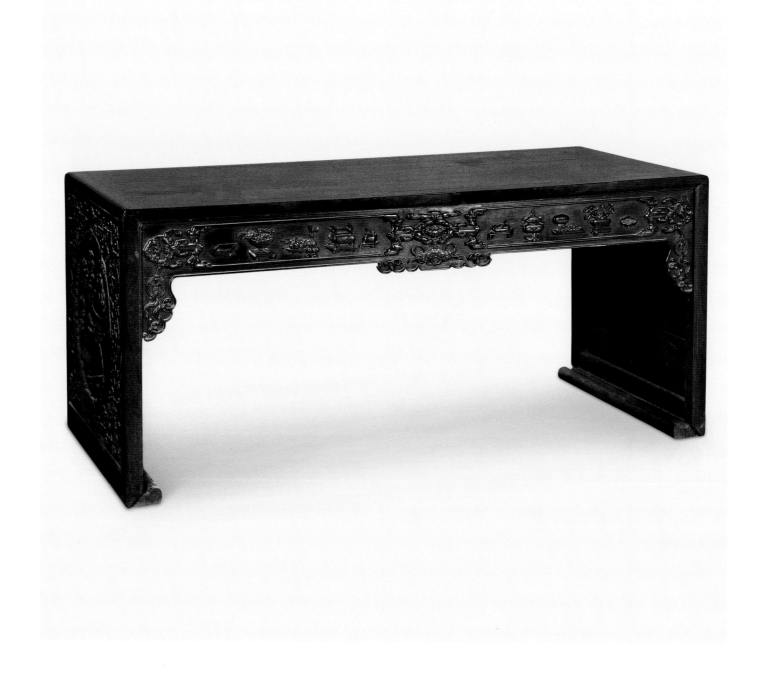

96.

紫檀板足式畫案

清乾隆

畫案長169釐米，寬83釐米，高84釐米。這是一件造型較為特殊，並將中式博古等圖案與西洋花卉裝飾圖很和諧地融合的家具，從其作工、用料、形式和傳神的雕飾，推測此案有可能是圓明園的遺物。北京私人收藏。

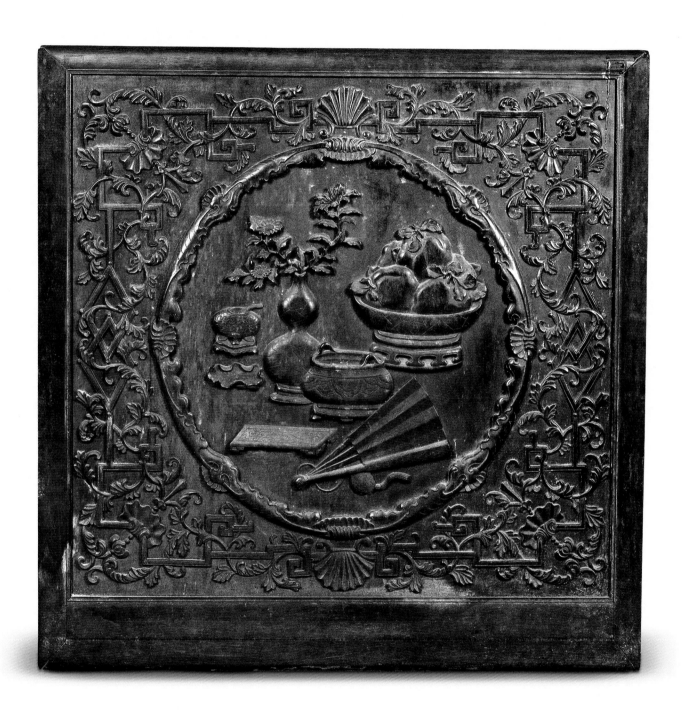

97.

鸂鶒木架案式書桌

清晚期

架案式書桌出現並流行於清晚期，有相當數量的傳世實物。此書桌長150釐米，寬75釐米，高82釐米，用鸂鶒大料製成，式樣規範，結構標準，抽屜面和書桌的側端縧環板浮雕石榴、瓶等清晚期家具常用的裝飾圖案。此桌原兩張成對，相背放置，由背面的定位木銷固定，聯成一張大方書桌。北京私人藏。

98.

鸂鶒木鼎形供桌

清中晚期

供桌長167釐米，寬43釐米，高84釐米。有束腰，腿足為挖缺做。此桌在造型上，仿青銅方鼎，四腿為"爵式足"，四角、中央以及腿足均"出戟"（戟耳），並浮雕寬而挺括的拐子紋，桌立面雕飾"卍"字紋，算得上是一件很奇特的家具。

乾隆時期曾一度盛行仿古，各種工藝品都有仿古青銅器或仿古玉器的製品，家具亦不例外，故以造型而論，此桌年代可定為清中期；但以作工以及用料有較多的貼補而論，似不會早於清中晚期。北京市文物商店藏。

桌案類

99.

紅木卷書式小條案

清晚期

此案長115.5釐米，寬41.5釐米，高82釐米，在結構上可看作一個卷書式几子與四腿的組合，類似的條案在清代十分流行，蘇州、上海均有製作，通常被稱為桌，如"卷書琴桌"、"卷書畫案"，北京地區俗稱"下卷"，但從結構上區分，仍屬案類。這類案子是晚清江南文化的體現，傳世的數量雖多，但較為俚俗，算不得是成功的設計。

此案案面為攢框做，分三段鑲三塊大理石，案面下為盤腸式花牙，四腿為"如意擔子"式，在傳世的較多的卷書式小條案中，屬於較上乘者。北京榮寶齋藏。

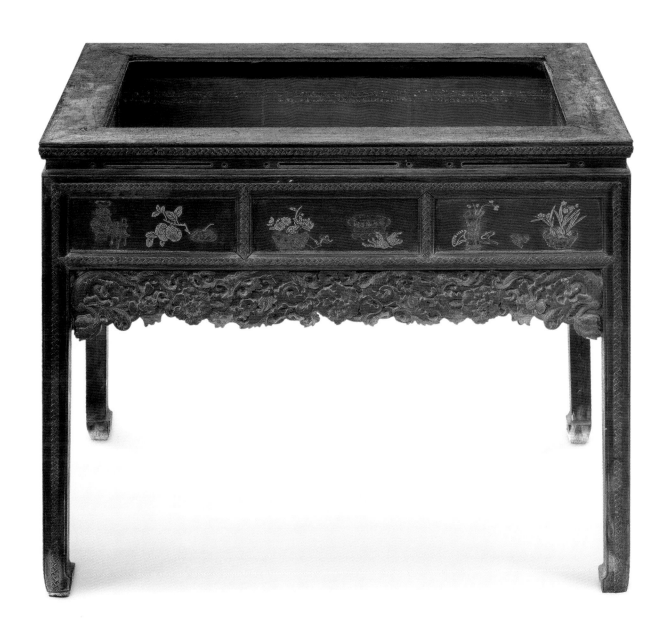

100.

紫檀有束腰方桌式長方魚桌

清中期

長101釐米，寬65釐米，高86釐米，束腰馬蹄腿結構，看似書桌，實際是飼養、欣賞金魚的特製家具。其桌面原有攢框裝透明玻璃，四腿之間設橫棖，橫棖間裝板做托帶，板上置長方形鉛皮水池。此桌桌面立沿、牙板、腿足、橫棖及矮老均鏟地浮雕瓣狀細密繩紋，絞結平順自然。四面的縧環板上採用平陷地陰刻填石青填金，鐫刻名家[註]所繪博古花卉圖案，在清宮家具中屬極為罕見的實例。此桌迭料、作工特別精，是迄今為止已發現的唯一一件年代早到乾隆時期，由紫檀製作的專用長方魚桌，亦是一件典型的清宮家具標準器。北京頤和園藏。

註：鄒一桂（1686～1772年），號小山，江蘇無錫人。雍正五年進士，官禮部侍郎，贈尚書。善工筆花卉，設色冶艷。嘗作百花卷各系一詩進呈，亦蒙御題絕句百首。著《小山畫譜》、《小山詩抄》。

桌案類

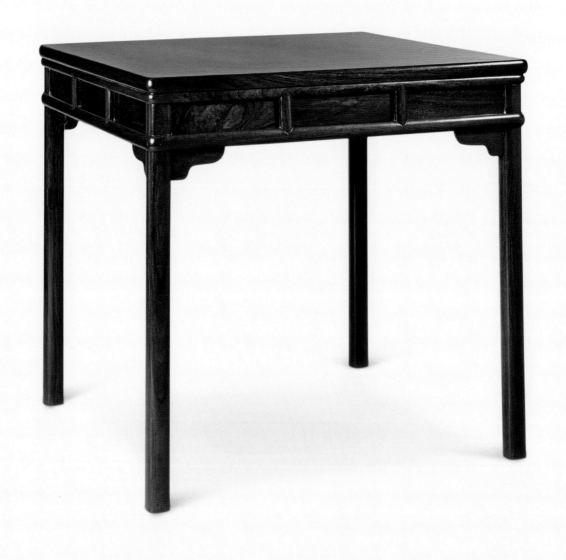

101.

紫檀方桌式活面棋桌

清早期

棋桌長90釐米，寬90釐米，高85釐米，明式無束腰直足小方桌造型。桌面為埃邊做，下設裏腿根加矮老。中間嵌裝縧環板，四角有墜角牙。

桌面打開後，可見一嵌銀絲可翻轉式棋盤，一面為圍棋局，一面為象棋局。棋盤取出，其下面的方井內設有雙陸棋盤。此外，桌面對角設有兩具小方棋子盒，桌子四邊的中心部位有四具暗抽屜。

明清時代的棋桌已罕見，此桌紫檀製成，造型高雅，更是難得之精品。香港徐氏藝術館藏。

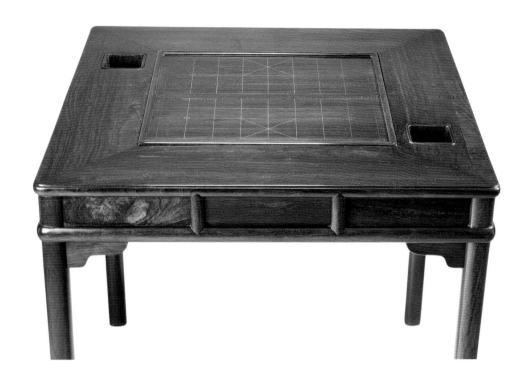

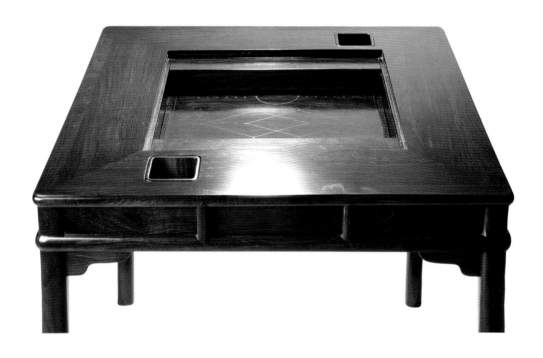

修訂註：本書出版後，曾有讀者詢問此桌為何光亮如新，無舊家具表面特有的“包漿”。其實，此桌傳世保存相當完好，僅有墜角牙等小部件為後配。第一次見到此桌是1991年11月與王世襄先生在香港參加明式家具國際研討會期間，徐展堂先生請我們一起去看這張棋桌，棋桌已有鬆散，有包漿，開門見山，但滿面污漬，當時香港業界將其定為明代之物，綜合此桌的一些工藝特徵，我們認為定為清早期更為合理。得到肯定後，徐先生決定將之放在新建的徐氏藝術館內陳列展覽，並按那個年代廣東、香港地區的古舊家具修復理念：修復後外貌要恢復其當年的光彩，對其修復，故對“看面”均用細砂紙拋光並上蠟。而非“看面”則保存舊狀。這種修復方法有待商榷，但對家具的真偽判別，應從造型、用料方式、結構、作工等多方面判定，包漿僅是其一。

自20年前見到這張棋桌至今，再未見到具有如此高格調且非後改製的紫檀棋桌。

桌案類

修訂註：本書自1995年出版後，又在頤和園排雲殿內見到有另一很類似的紅木七巧桌，應是相同時期的製品。

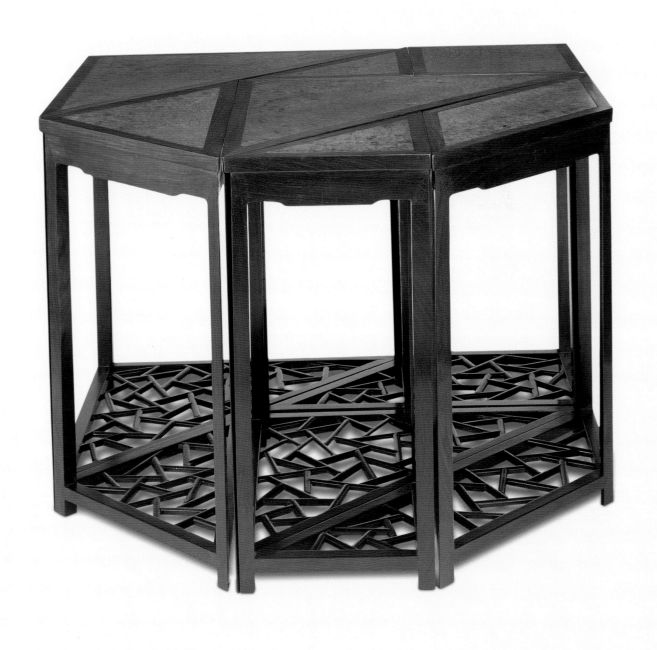

102.

紅木七巧桌

清中晚期

有記載的早期組合式家具始見於北宋黃伯思、宣谷的《燕几圖》，明人戈汕也曾製作過"蝶几"。雖稱之為"几"，拼合後卻成一桌。此組癭木面紅木桌即為此類家具，它由七張不同大小、形狀的高几組成，有如"七巧板"，可隨意排列組合成不同形狀。此類家具的傳世實物並不多見。香港私人藏。

修訂註：本書自1995年出版後，又在頤和園排雲殿內見到有另一很類似的紅木七巧桌，應是相同時期的製品。

桌案類

床榻類

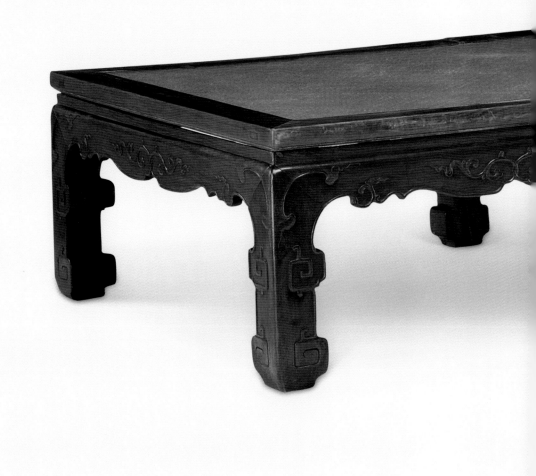

103.

黃花梨有束腰六足折疊榻

清早期

榻長220釐米，寬120釐米，高55釐米。體態碩大，用料粗壯，牙子與束腰一木連作，牙子以下為壺門輪廓，起粗壯的陽線，陽線行至中部順勢翻出卷草，是典型明式家具圖案，而曲線行至腿足中部則變花葉為回紋，露出清式意趣。榻的腿足與牙子格肩處浮雕變體的倒垂雲頭紋飾，乃模仿加固用的銅包角。

此榻工料極精，頗有氣勢，或許原為某王府之物。美國私人藏。

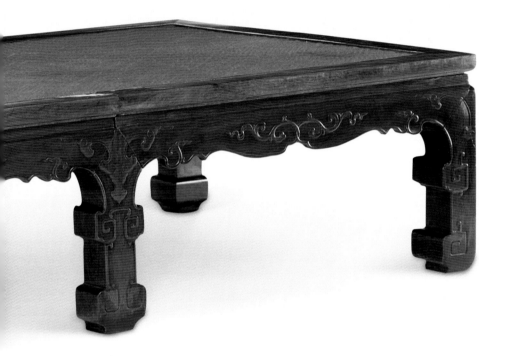

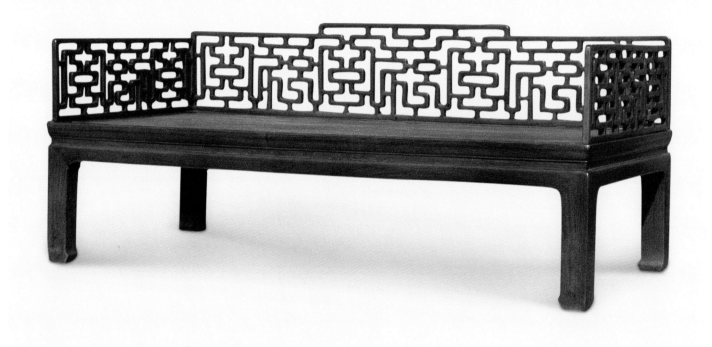

104.

黃花梨三屏風羅漢床

清早期

床長210釐米，高80釐米。床身有束腰，無托腮，牙條與束腰一木連作，床圍子均用短材攢接成壽字圖案。《明式家具珍賞》中收錄有一件明鐵力床身紫檀圍子三屏風羅漢床（編號124），床圍子用攢接法造成曲尺式，與此床有相似處。攢接是利用小料及料頭拼接製成大的部件，是蘇作家具流派的最主要工藝特徵之一，蘇作家具講究因材、量材製作家具，以最大限度地用盡木料，攢接的部件不僅省料，且有韻律感，又有透氣等實際的意義。唯攢接，尤其相交處挖"委角"，是極費工時，故多見用於珍貴的硬木家具。美國私人藏。

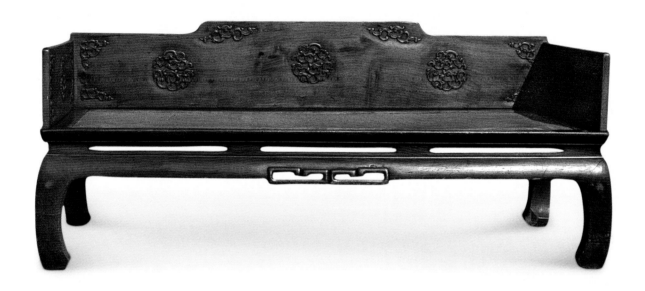

105.

鐵力木三屏風獨板圍子羅漢床

清中期

床長200釐米，高76釐米。三塊厚板作圍子，後背中間高兩旁低，仿五屏式；圍子上雕團花，圖案為雙螭組成的壽字，刀工圓潤精熟，螭虎形態生動傳神。床身為鼓腿彭牙式，有束腰，內挖魚門洞，牙條中間透雕拐子紋。從整體風格判定，此床製作年代不早於清中期。

這種形式的羅漢床由明至清在我國各地都相當流行，用料有紫檀、黃花梨、鐵力、櫸木、核桃木、楠木多種木料，床圍子有光素和雕飾兩類，雕飾的又以此床三圓光者為多見，大致的規律是越光素者年代越早。

在眾多的傳世羅漢床中，有極高藝術水準的佳作，從其內翻足優美的曲線以及各部件間完美和諧的比例關係，透着製作者的天份和靈氣。相比之下，此件羅漢床，作工細緻，用料講究（全器似由一顆大料製成，背圍子為獨板）顯然是一件傾心之作，但整體看此床顯得拘謹，裝飾有些瑣碎，"工好形差"，只算得一件平庸之作。美國私人藏。

床榻類

床長約210釐米，此床構件均為圓截面，立柱下部的"蘑菇頭"是仿傳統建築中的"柱礎"造型。此床造型舒展大方，結構疏朗有致，設計精妙，格調高雅，是傳世的明式家具珍品，製作時期不晚於17世紀。

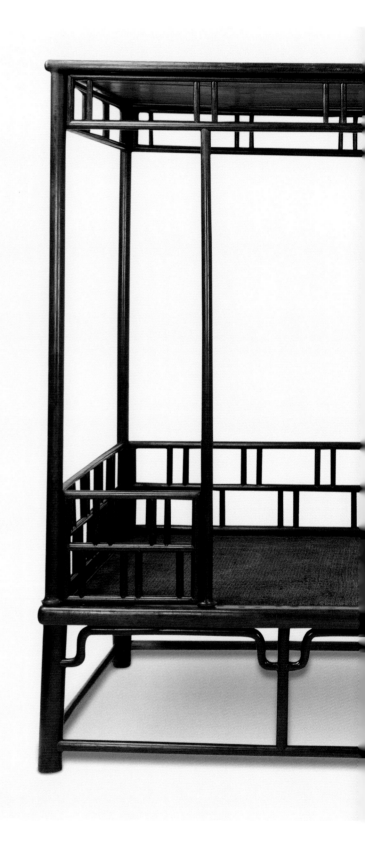

106.

黃花梨筆管式大架子床

明清之際

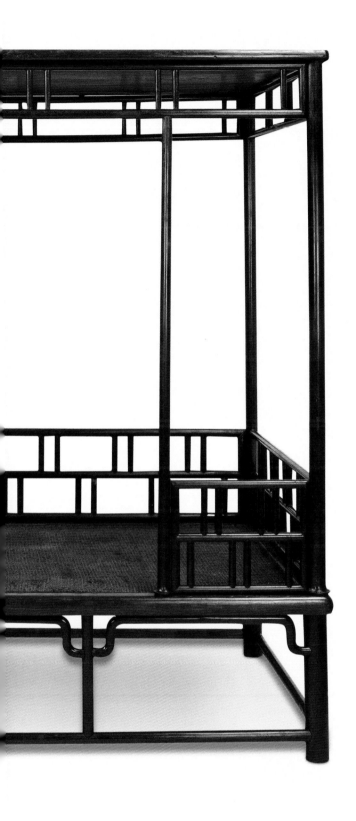

在雍正年間的《養心殿造辦處各作承做活計清檔》中，曾記載有由紫檀製成的"筆管式"架子床，因年代晚於此床，想必加有清式的裝飾，可惜未見到實物，不能對比分析研究。英國維多利亞博物院藏。

床榻類

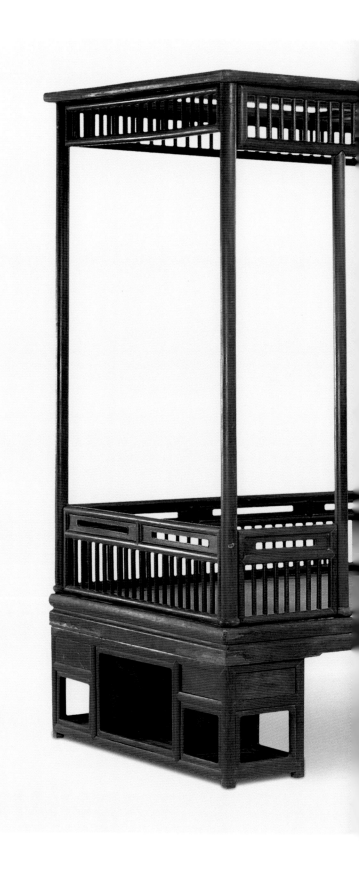

107.

鸂鶒木六柱架子床

清晚期

床長211釐米，寬107釐米，高211釐米，進深較短，是一具單人用架子床，製作於福建地區，不屬"蘇"、"廣"、"晉"、"京"、"魯"等家具流派。形式上，此床仿架几案、搭板畫案，為"三拿式"，下部是兩個有抽屜的底墩，上部則與前例大架子床十分類似。此床各部分的風格統一，結構疏密有致，明朗可人，無疑屬成功之作。

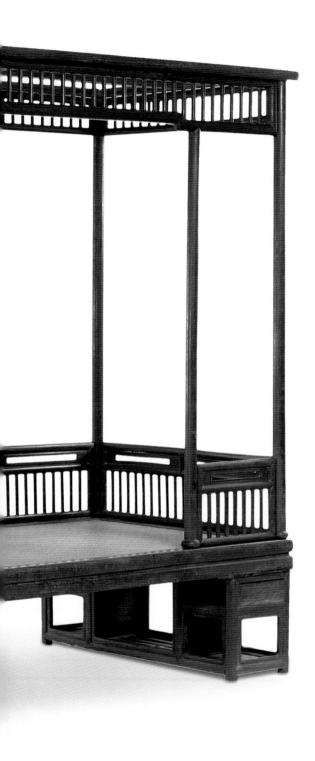

床身帶抽屜的架子床在清代十分流行，紫禁城《養心殿造辦處各作承做活計清檔》中，記錄有雍正四年三月二十三日製作的兩橫頭安兩個抽屜的包鑲花梨木床，清代宮廷繪畫中也曾見繪有帶抽屜的架子床。美國私人藏。

床榻類

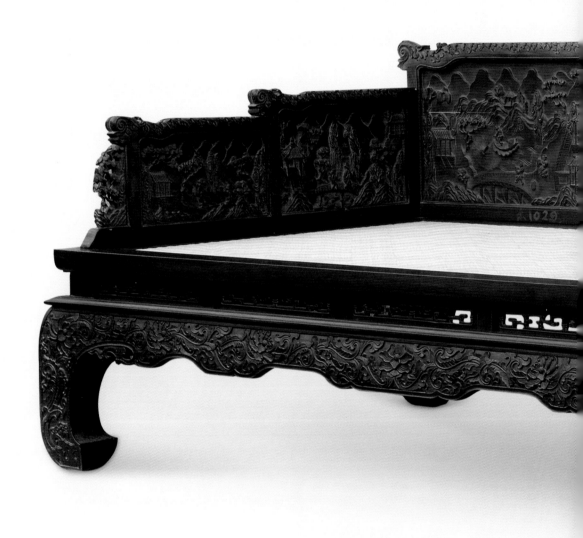

108.
紫檀高束腰五屏風雕中西紋飾大羅漢床
清乾隆

床長210釐米，寬120釐米，高110釐米，鼓腿彭牙，結束托腮噴出較多，似清帝後禮服肩披，故亦稱"披肩"式托腮，此床雕西番卷草和中式漁樂圖，大貝殼式搭腦，頗具氣勢，亦是一件清式風格極強的宮廷家具。北京私人藏。

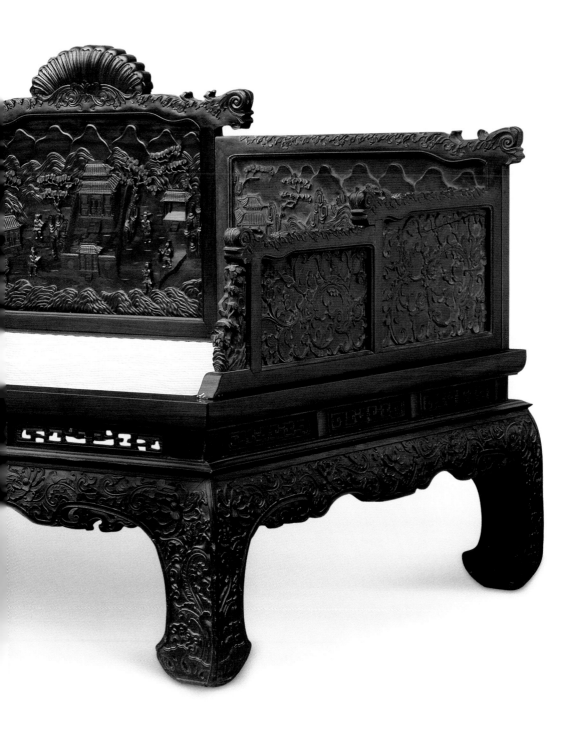

床榻類

左床圍子

右床圍子

109.

黃花梨羅漢床床圍子

清中期

後床圍子長205釐米，寬45釐米。兩側圍子各長110釐米，寬38釐米。由黃花梨厚板製成并染成較深的紫檀色，清代崇尚紫檀，故自上而下一些宮廷的黃花梨和民間的花梨家具都如此處理。床身殘損嚴重，已不易修復。此床圍獨特之處在於所刻題跋與詩文，刀工流暢自然。詩文為和親王（乾隆之五弟弘晝）親筆所書，落款"和親王書"，鈐"和親王寶"、"稽古齋"等印鑒。

後床圍子

詩文書法和印鑒特寫

三塊床圍子後背均浮雕翼龍（古稱“應龍”），翼龍一爪持斧，一爪持磬，喻意“福慶”，從後床圍子上所刻的題跋，可知此床曾置於依山傍水之處。在古代繪畫中，可見置於室外或放在亭、榭中的家具，此床即是一例。傳世的明清家具刻有款識者難免作偽之嫌，故此床圍子雖屬殘件，仍實為難得，具有研究價值。北京私人藏。

床榻類

櫃架類

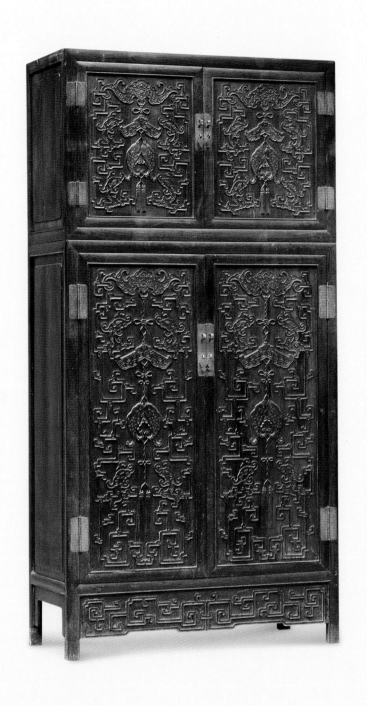

110.

紅木方角小四件櫃

清中期

此櫃為成對之一，長89釐米，寬38.7釐米，通高180釐米。櫃門為"硬擠門"，不設門閂，扁長的頂箱由栽銷榫與立櫃相接（栽銷栽在立櫃上）。櫃子正面通體雕飾，窪堂肚牙子雕打窪的拐子龍紋，上下櫃門除拐子龍紋外，還有蝠、磬、雙魚圖案，喻意"福慶有餘"。起地浮雕的刀工嫻熟圓潤；金屬飾件皆鏨拐子龍紋，並鎏金，製作工藝精湛。北京市文物商店藏。

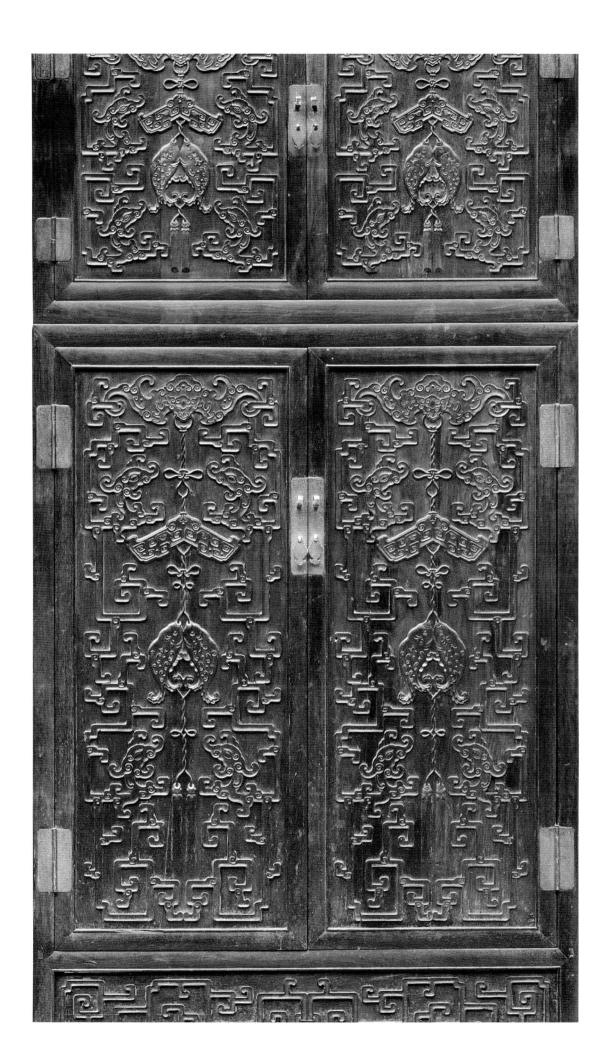

櫃架類

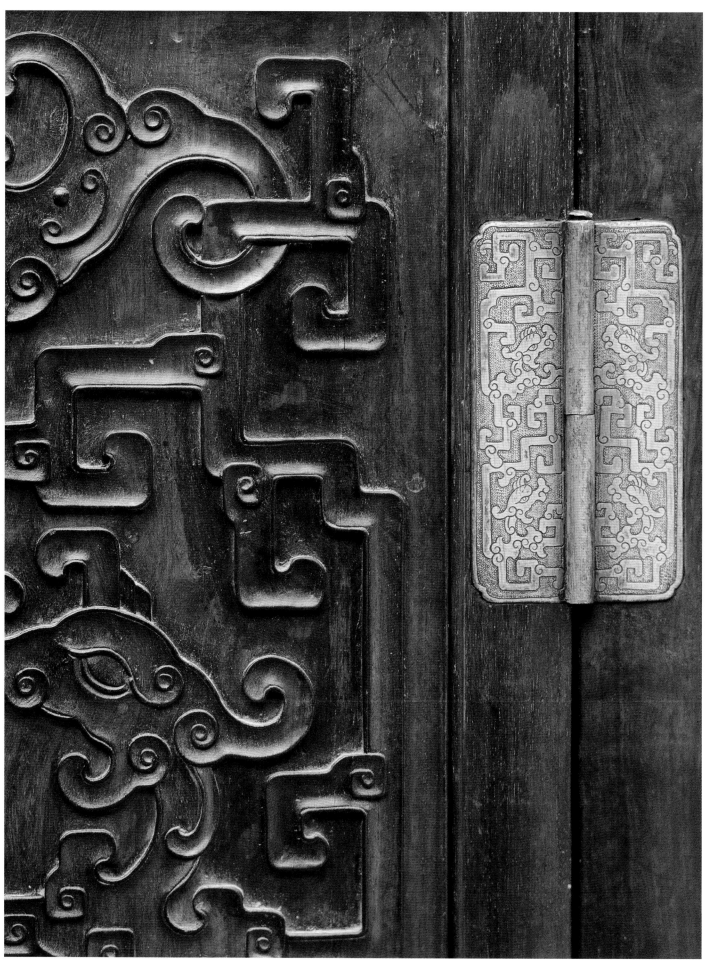

鏨花鎏金的合頁
清代家具

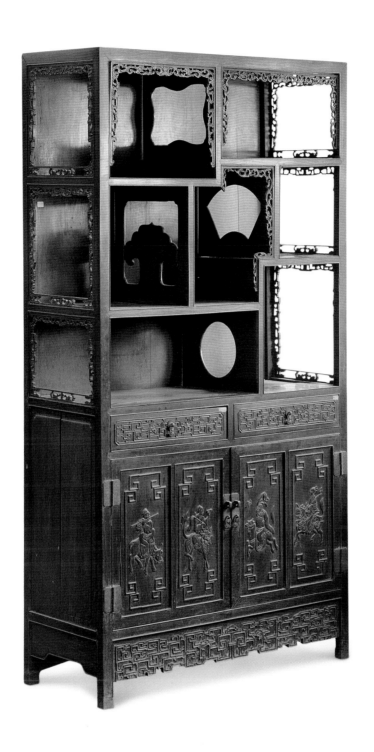

111.

烏木書櫃式多寶格

清中晚期

此櫃為成對之一，長99釐米，寬39釐米，高182釐米。上部高低錯落隔出格層，中間置雙抽屜，下部為櫃格，是清中期後流行的上格下門形式多寶格。

多寶格主框架線腳為鏟地起邊線，抽屜面、櫃門和牙子都有鏟地浮雕，圖案為拐子龍和八仙。多寶格上部分隔出七個空間，兩側方形及長方形空間安裝了透雕圈口（已有殘缺），中間立牆，鏤出正圓、扇面、冬瓜樁、委角、上翻雲頭等不同形狀的開光。北京寶古齋藏。

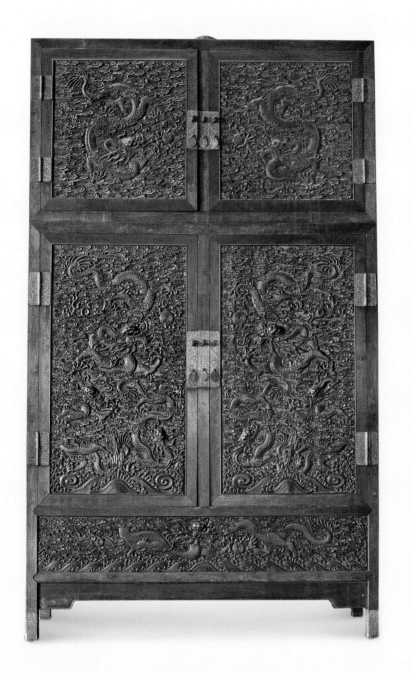

112.

紫檀大四件櫃

清中期

櫃長218釐米，寬80.5釐米，高370釐米。此櫃屬清代紫檀家具中之重器，用料考究，尺寸巨大，是本書所錄家具中最大的一件，相信也是傳世的體態最大的一件紫檀家具。此櫃陳設於紫禁城太和殿左側，極具震撼力，襯托了大殿的正統、威嚴。

櫃子為標準的大頂箱立櫃形式，有門閂。頂箱兩扇門和兩側山各浮雕降龍一條，櫃膛的兩扇門各浮雕戲珠游龍三條，兩側山各浮雕升龍一條，櫃膛面浮雕游龍一條。所有雕龍均為五爪真龍，氣勢非凡。櫃子包銅足，金屬飾件鏨花鎏金，太和殿陳設的大櫃共有兩件，是經歷雍正、乾隆兩朝一隻一隻先後打造完成。所以現今我們看到的太和殿兩側的大櫃並非完全相同，這也證明，如此紫檀巨器，即便是舉皇家之力，仍屬巨大工程，耗時耗力自不待言。北京故宮博物院藏。

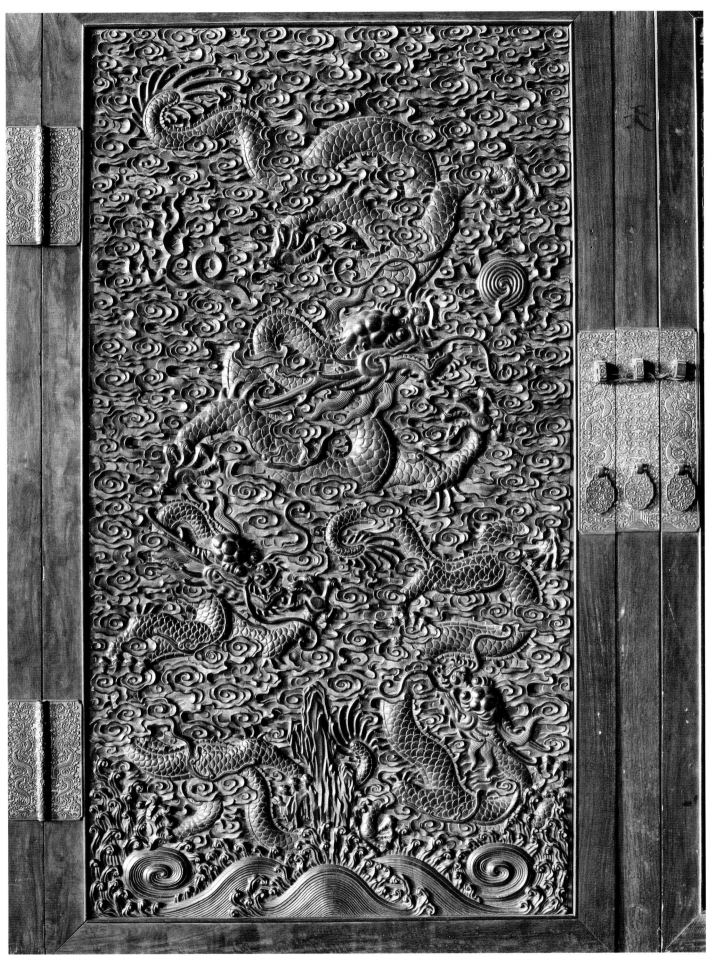

頂箱的雕飾及金屬飾件

櫃架類

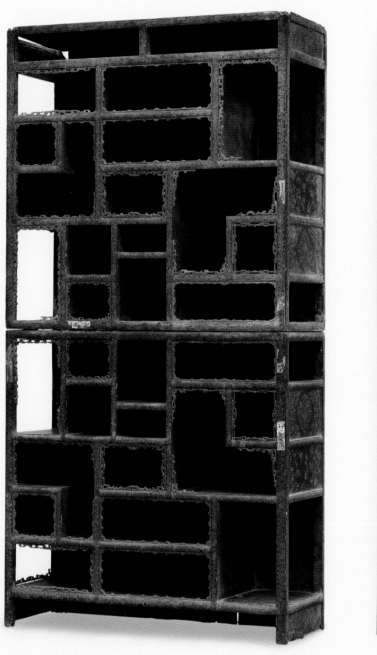

113.

戧金細鈎描漆多寶格

清早期

多寶格長102釐米，寬30釐米，通高200釐米，是一件難得的官造漆器家具精品，形式上為分體式，上櫃下櫃上下相接。結構以軟木為胎、通體髹紫漆，戧金細鈎描雲幅、纏枝花卉和"卍"字。多寶格已有開散，前望板亦丟失。

清代的宮造漆器家具，尤其康雍兩朝的製品，在工藝水準、技法、品種上較前朝都有很大的提高和拓展，留下了不少的令人嘆為觀止的精美之器，這些家具現多藏於歐美，和國內的幾大博物館。惜漆器遠不如木器結實，流散到民間的清宮漆器家具，就作者所見的幾乎都已殘損。對漆器家具，尤其工藝繁雜者，至今仍無理想的修復方法，收藏保存對環境亦有較高的要求，故當今國人對漆器家具遠不如對其他器物的熱情。

對漆器家具，尤其清宮的漆器家具，普遍存在年代判定得偏晚的現象，此對多寶格，工藝精細、裝飾繁復、按當今業界標準顯然認定是乾隆時期製品，其實，從多幅清宮寫實繪畫中可見到，早到康熙年間，多寶格的形式已經完備，且式樣與後來的製品並沒有多大的差別，故此，將之訂為清早期。北京頤和園藏。

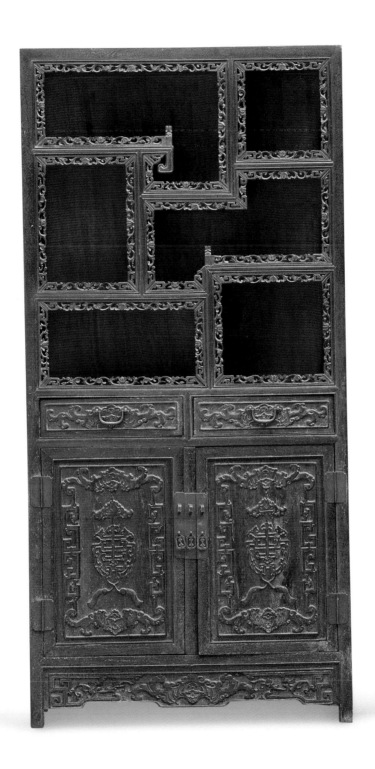

114.

鸂鶒木書櫃式多寶格

清晚期

多寶格長92釐米，寬40釐米，高194釐米。這種式樣的多寶格流行於清晚期，主要特點是每個格層都滿鑲透雕花牙，邊角立高出花牙的"望柱"。此多寶格雕飾較為粗俗、作工一般， 是一件典型的京作家具，與前第5件紅木有束腰八足方凳，屬同時期、同地區相同工藝之作。北京韻古齋藏。

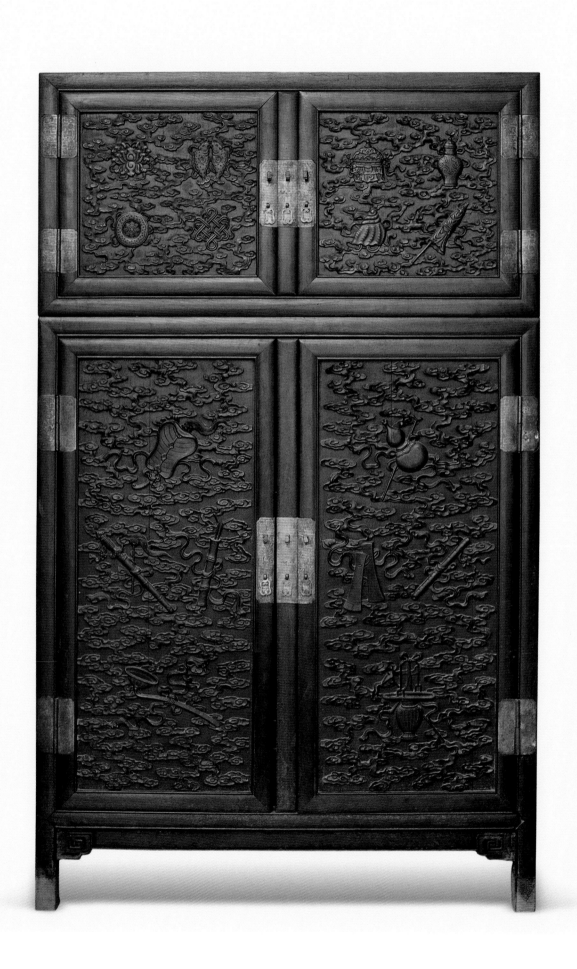

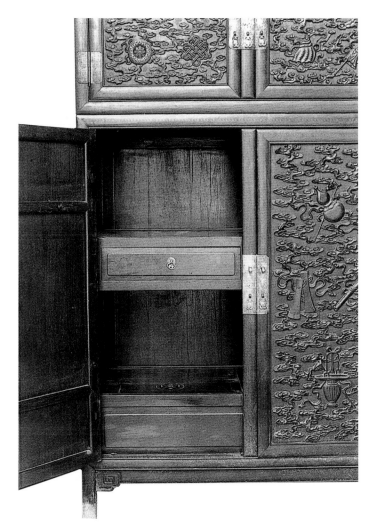

115.

紫檀方角小四件炕櫃

清中期

炕櫃長103釐米，寬41釐米，通高122.5釐米，成對之一。有門閂，通體雕飾，頂箱門雕八寶，櫃門雕暗八仙，側山雕蝠、磬和拐子紋。櫃子腿足有銅腳套，金屬飾件鏨花鎏金。

從外表看，此櫃與前例十分相似，其實結構有所不同，此櫃內設抽屜，有暗倉（又稱櫃膛），後背板是一件有框的"扇活"，可活插拆裝，結實牢靠且易於搬動。此櫃工精料實，優於前例者，是相當考究的宮廷家具。北京故宮博物院藏。

保存完好的清宮紫檀四件櫃見有四件：包括本例及本書前112例以及北京釣魚臺藏雕西番蓮小四件櫃和一對雕花鳥紋大四件櫃。通過這四對四件櫃，可總結出其共有的五項特徵：1、都為四件櫃中最複雜的結構形式；有底櫃暗倉（悶倉），櫃中部設架籠安裝抽屜，有栓桿，頂箱有躺板，後山為扇活活插。2、典型的宮廷紫檀作工，如榫卯多為暗榫，所有部件"倒楞"，穿帶與邊框割肩相交（參看上圖）。招招式式顯示出與民間器物作工手法之不同。3、用料多是油性大質地潤澤的上好紫檀，且為"滿徹"，抽屜幫、底，甚至穿帶亦不例外。4、雕均為鏟地浮雕。畫片出自宮中中西方藝術家。5、飾件鏨花鎏金，均為平臥安裝，無露明三倉，且均安足套。

修訂註：自本書1995年出版以來，此炕櫃是被仿製較多的品種。

櫃架類

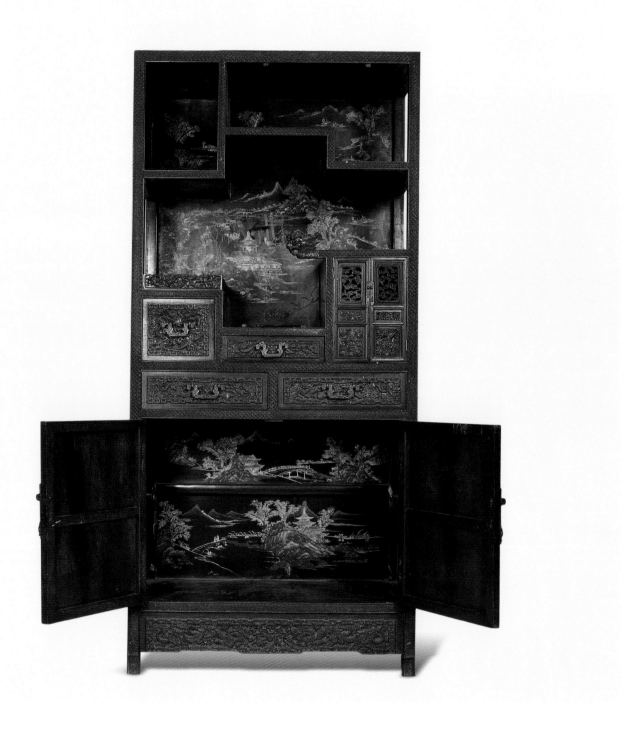

116.
紫檀紅木貼皮書櫃式多寶格
清晚期

多寶格長87.5釐米，寬41釐米，高188釐米，成對之一，由殘舊家具部件和舊料"攢"（拼湊）成，是晚清前後製作於北京魯班館的仿宮廷家具。此櫃用賤價糙木作框架，表面貼名貴木材，俗稱"貼皮子"。其明處貼紫檀，暗面貼紅木，因採用四面貼手法，故不易露出破綻，摘去銅套腳，可知皮子厚度約兩毫米。櫃子的側山、背板、隔板也由糙木製成，因面積大而薄，不宜貼皮子，均髹黑漆並描金繪山水風景，此乃仿宮廷紫檀櫃子的做法。

櫃子多處有補貼、拼接痕跡，錦地紋飾不是雕出，而是衝鑿而成；有些銅活也是衝壓而成，這一偷工減料的做法，老工匠稱之為"悶"（悶制，意為非手工鑿制，而是衝壓而成）。

京作家具聲譽不佳，此櫃即為一典型實例。其實魯班館的一些工匠深通家具製作技藝，身手不凡，可惜生不逢時，在戰亂不止、動蕩不安、日趨沒落的社會環境裡，為謀生存，才出此無奈之舉。

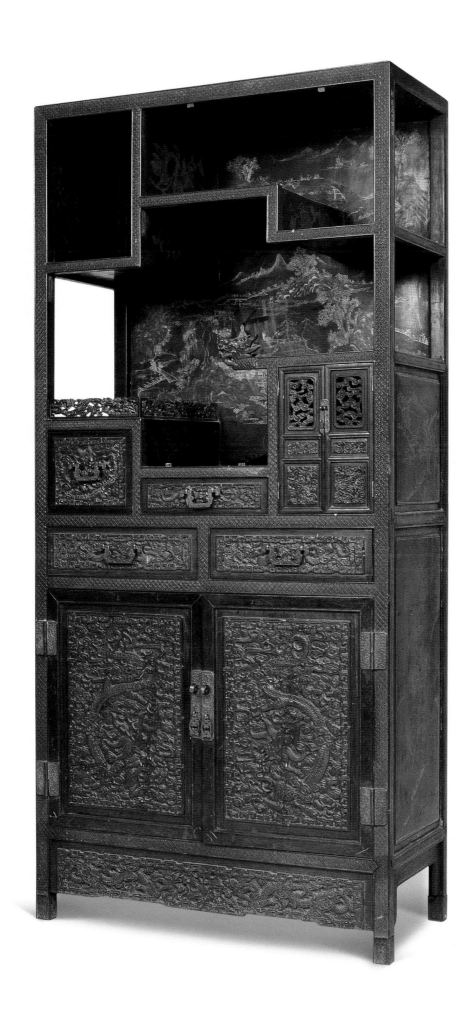

櫃架類

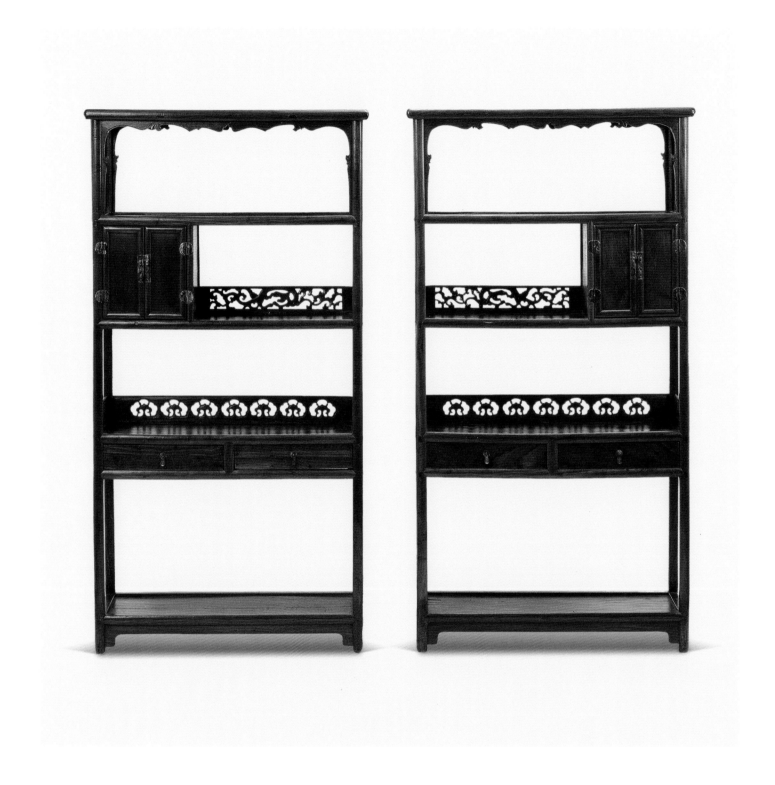

117.

榆木變體架格

清中期

長90.5釐米、寬41釐米、高169釐米，成對。此櫃產於山西，以主體結構而論，是架格，但又打破了標準架格的形式，上部一側設小櫃安有小門，是借鑒了多寶格的形式，在裝飾手法上更是隨心所欲。清代的民間家具，無身份、地位的顧及，又無流派的限制，可以無拘無束地"發揮"、"創造"，故形式上多變，此對架格即為一例惜這種由各種符號"拼湊"而成的器物，初看似奇，卻非藝術層面的創新。台灣收藏家收藏。

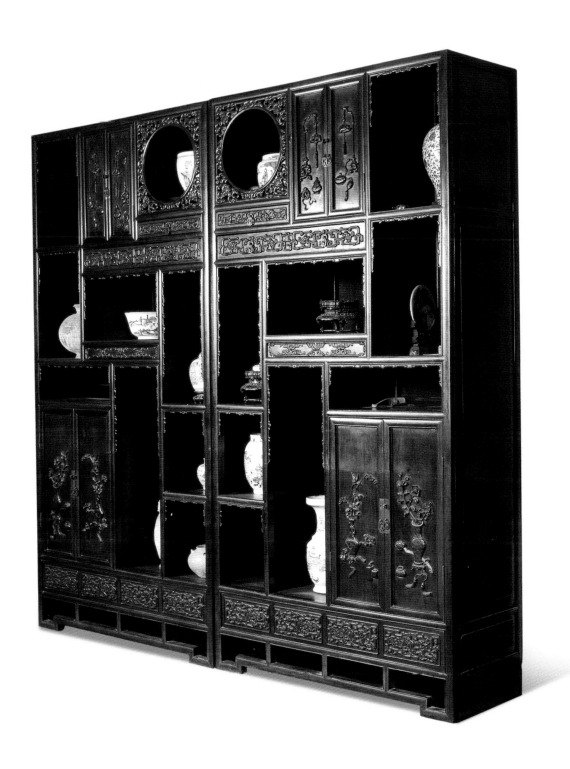

118.

紫檀大多寶格（一對）

清早期

多寶格成對，每個長114釐米，寬44.5釐米，高222釐米。分割成多個矩形陳設格層、抽屜和小櫃，佈局合理，錯落有序。腿足不直接落地，而是交於着地的直角羅鍋棖，形成封閉式框架（工匠稱“交圈”），看上去零而不散，具整體感。雕飾多而不繁、華而不俗，頗有氣勢，屬典型的清式風格。

多寶格保存完好，至今部件齊全，無變形開裂，無一處疤痕；用料極嚴謹，榫卯製作考究。工料精良、結構合理，對家具的牢固耐用具有重要作用。這是黃胄先生早年所收明清家具的重器，製於康熙時期，流傳有緒。

修訂註：本書自1995年出版後，此對多寶格成為了最普遍被仿製的清代家具，以至在各地家具店、清宮題材的影視作品中，几乎都能見其“身影”，這也證實了其優秀和經典。自作者二十多年前見到此器，在世界範圍內對明清家具的尋訪中，無論是在著名博物館還是在重要私人藏家中，再未發現可以與之媲美的大型紫檀多寶格。

櫃架類

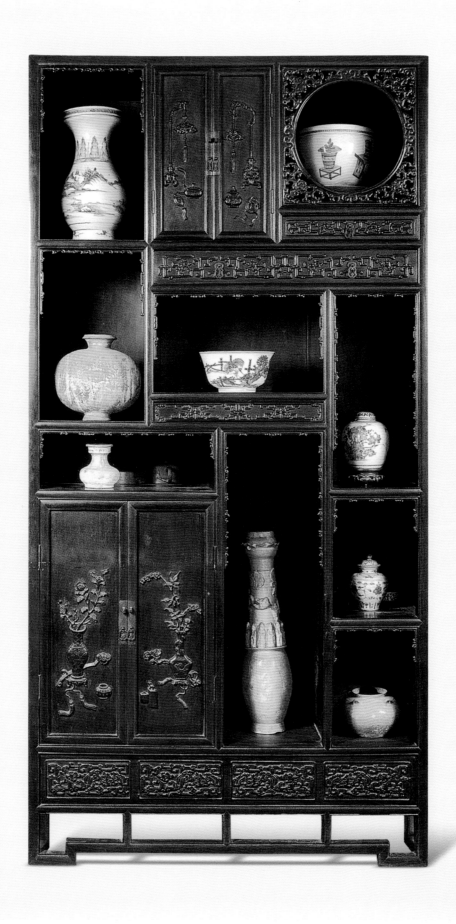

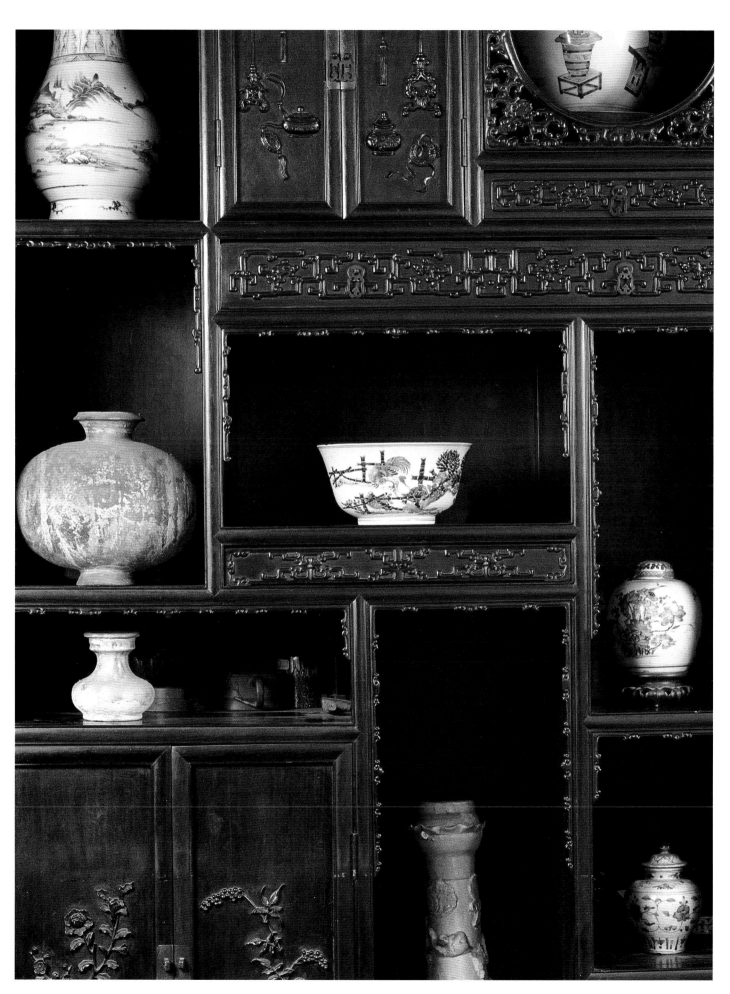

櫃架類

其他類

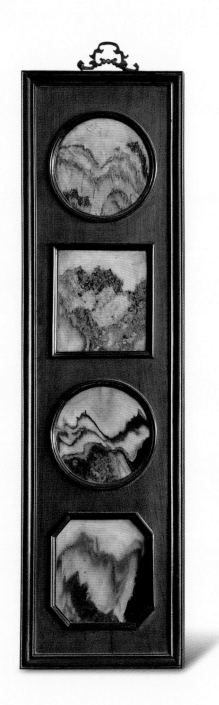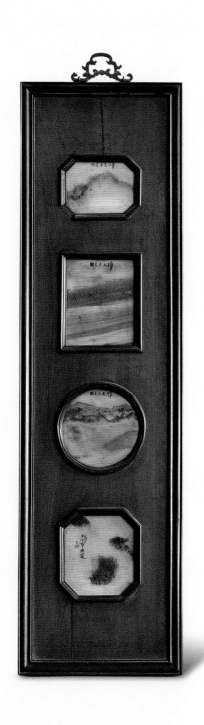

119.
紅木框鑲大理石四件掛屏
清中晚期

掛屏每扇寬29釐米，高110釐米。外框為紅木製成，對邊起陽線。每扇屏內又由紅木圍出四個不同形狀的開光，內鑲雲南大理石。相同形式的掛屏在清代十分流行，石料的選擇以自然形成的山川煙雲圖案為上品，力求體現出山水畫中水墨氤氳的藝術效果。北京榮寶齋藏。

修訂註：這種掛屏置書房牆壁頗添文氣，且製作不難，並易於批量生產加工，故自本書出版後，此四件掛屏成為了被仿製較多的品種。

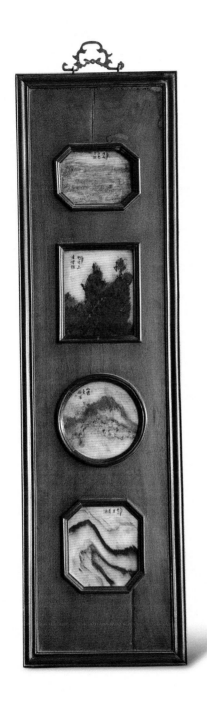
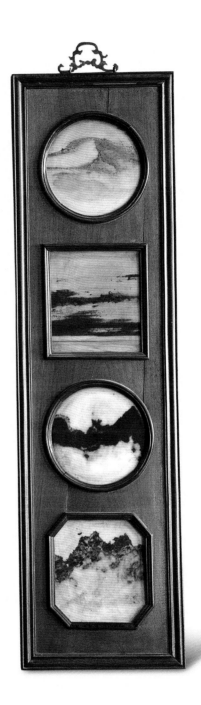

120.

紅木大插屏

清中期

插屏式座屏在清代十分流行,小的高不足一尺,可置於案頭;大的兩三米高,可作影壁。此插屏長136釐米,寬72釐米,通高258釐米,插屏座以雕拐子紋的寬厚木墩為底座。立柱由透雕的站牙抵夾,上下施橫棖,中間裝縧環板,下橫棖底部安正反兩面披水牙子。此插屏雕飾較多,圖案融中西紋飾於一體,富有寫實風格。插屏的框由紫檀製造,屏心由兩片質地極好的楠木拼接而成,起地浮雕雙鹿;右上角刻有乾隆御製詩文,鈐陰文"乾"、"隆"兩印。此器尺寸碩大,用料、作工、裝飾均很講究,應是清宮家具。

121.

紫檀大畫框

清中期

畫框長149釐米，寬108釐米，由上好紫檀大料製成。畫框四內邊鑲雙拉繩紋的銅條，原有鎏金，多已脫落；外邊雕拐子拉環圖案，風格古樸；吊環鏨花鎏金，造型有西洋風格。畫框後背亦為上等紫檀製作，框架式打槽裝板，板面落堂踩鼓，整扇後背由活銷與畫框活接。如此講究的畫框，顯然是一件宮廷製品。

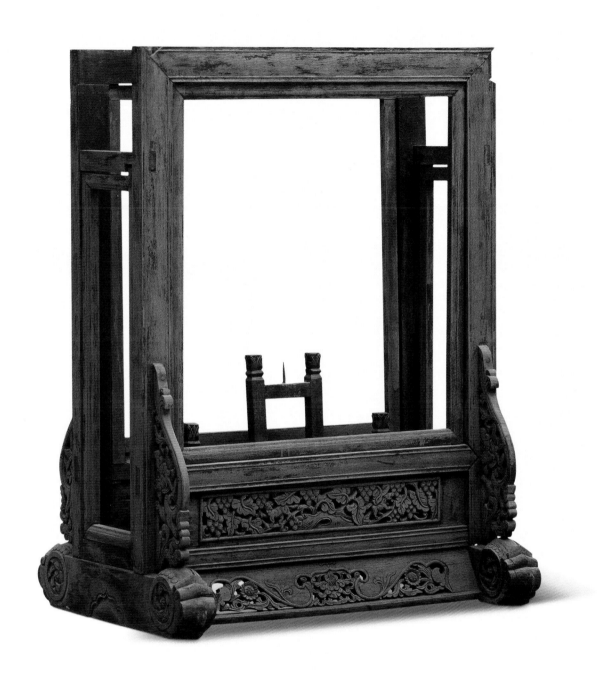

122.

榆木座屏式燈箱

清中期

燈箱長82釐米，寬64釐米，高112釐米。榆木髹紫漆（多已脫落）。從正前方看，桌燈似一座屏，但兩側的抱鼓墩上各植前後兩根立柱，形成了箱體，其內設可插蠟燭的蠟叉三根，為換蠟方便，箱體的四面都為活插。或鑲紗窗，或鑲玻璃，從其脫落的漆面推斷，燈箱似乎曾長期放於戶外。

這種造型的燈箱至今未見明代的實例，由此可見或是清代的創新器物。此燈箱出自山西。相同結構、時期的各式燈箱，包括座屏式桌燈箱亦有一定數量存世，這表明當年曾很流行。相比之下，此件燈箱在民間同類中屬較為精美者。北京私人藏。

其他類

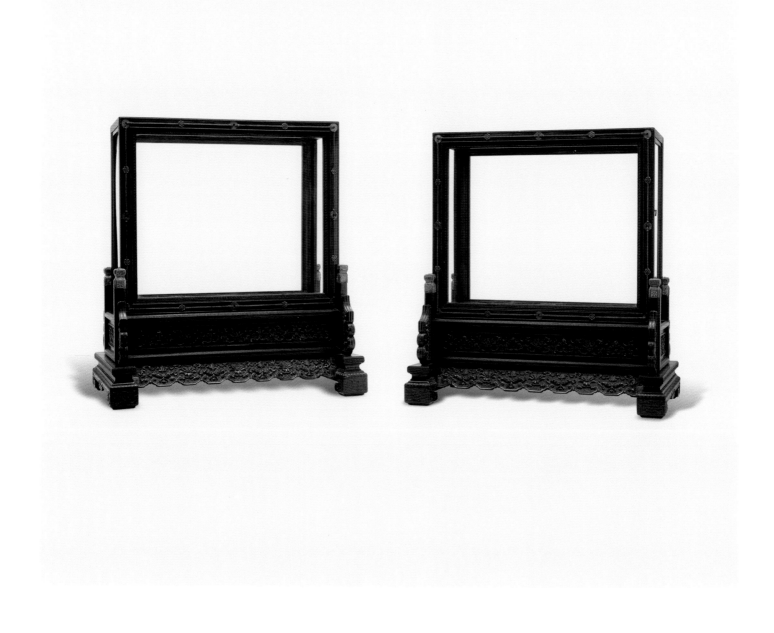

123.

紫檀座屏式燈座（一對）

清乾隆

座屏長66.5釐米，寬31.5釐米，高69釐米。以雕西番蓮紋飾的木墩為底座，燈箱則以回紋、蓮瓣紋為邊飾；底座立柱柱頭鑲銅胎掐絲琺瑯，頂部亦有雕飾。此座屏式燈箱有典型的清宮作工風格，可能是圓明園之遺物。

與前例民間的榆木燈箱相比較，不難看出，相同的器物，宮造和民造器物之間顯然不同。北京私人藏。

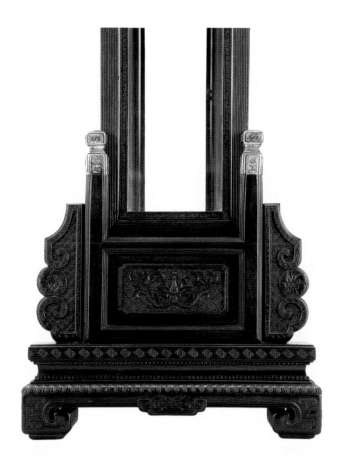

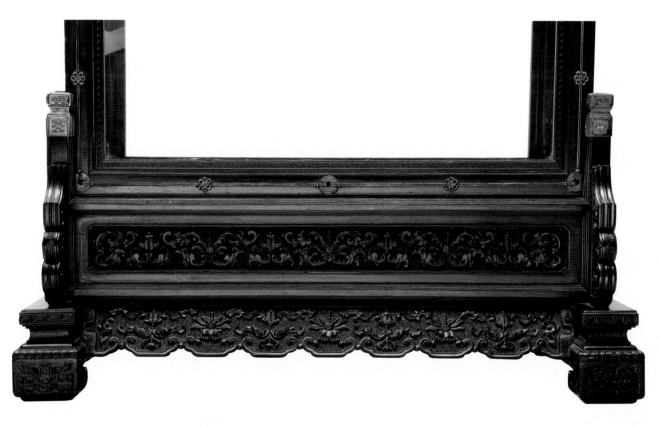

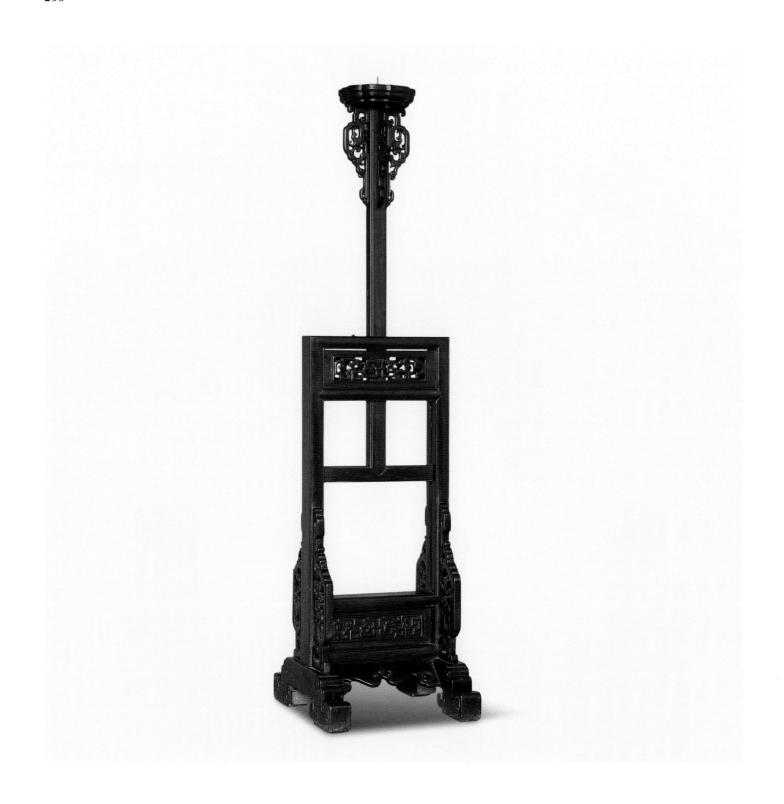

124.

紅木升降式燈台

燈台長33.4釐米，寬35.5釐米，最大高度125釐米。底座為座屏式，兩塊橫墩之間夾壺門披水牙子，橫墩各植立柱，由前後兩站牙（壺瓶牙子）抵夾。兩根立柱由四根橫木（抹頭）隔成三段，上段和下段分裝透雕和浮雕的縧環板。燈盤以整料挖做，方中帶圓，似柿蒂形，由四塊倒掛花牙承托。

此燈台可升降。燈桿下端有橫木，橫木兩端出榫舌，能在立柱內側的槽內滑動；燈桿在側面的不同位置開有三個小孔，可做三級升降。調整時，先推開最上一根橫梁上的活木楔，將燈桿升降至所需高度，再推進木楔即可鎖定。此台燈稱得上是一件紅木家具中的精品。北京私人藏。

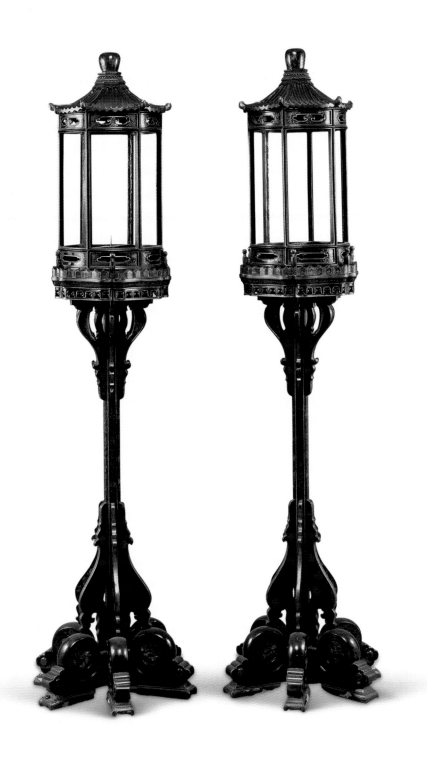

125.
木胎黑漆彩繪描金亭子式燈台（一對）
清中期
燈台通高205釐米，木胎黑漆地。此燈台造型別致，成對保存完好。結構上可分為上下兩部分，上為帶蓮托的描金六角亭子，下為三對抱鼓墩相交的底座及植在中央的立柱，繪紅漆牡丹和番草。按形制估計，此燈可能是用於室外的路燈。美國蘇富比公司提供照片。

126.

榆木雕花衣架

衣架長171釐米，高150釐米，底墩寬48釐米。髹漆，結構與上例相同，裝飾風格卻異。此衣架搭腦為牛角式，無雕飾，中牌子的縧環板雕十字連"◇"圖案，似黃花梨家具中"攢鬥"的十字連雲紋飾件，衣架橫材與立柱相交處安牙頭、牙子（部分原有的牙頭與牙條已丟失，經後配），由整料挖成，圖案為變體的"卍"字。一些紫檀和黃花梨家具中也用過這種形式的牙子和牙頭，但多是由小料攢接。由此可見硬木與柴木家具

在製作手法上的不同。

衣架分為有底架和無底架兩類，有底架者不僅可置放鞋履，而且可增加衣架整體堅固程度；無底架者造型簡練，置於室內，視覺上整潔利落。傳世的清代北方柴木衣架多無底架。此衣架設計繁簡得當，空間分割合理，雕飾圖案富韻律感，優於前者，是一件藝術價值較高的山西民間家具。台灣亞細亞佳古美術與藝術顧問藏。

其 他 類

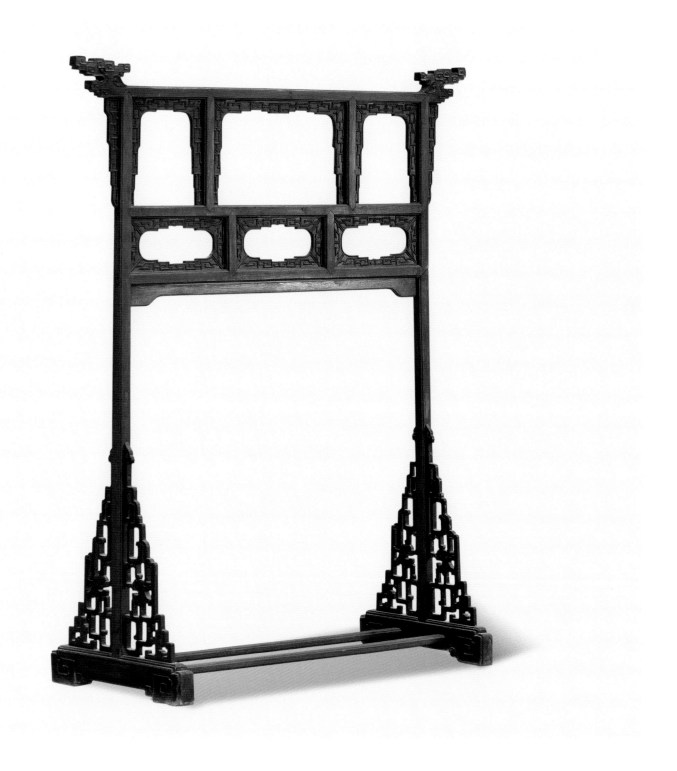

127.

榆木雕花衣架

清中期

衣架長121釐米，寬44釐米，高145釐米。此為標準衣架形式，底墩間有橫根二根，可供放鞋之用。此衣架裝飾不俗，分析後會發現此衣架並沒有純為裝飾而設的非功能部件，雕飾圖案不俗，所有橫、立面的交角均壓凹（委角），是很講究的作工，原應為鄉間講究的大戶人家所用之物，產地是山西，居同類中較為上乘者。北京私人藏。

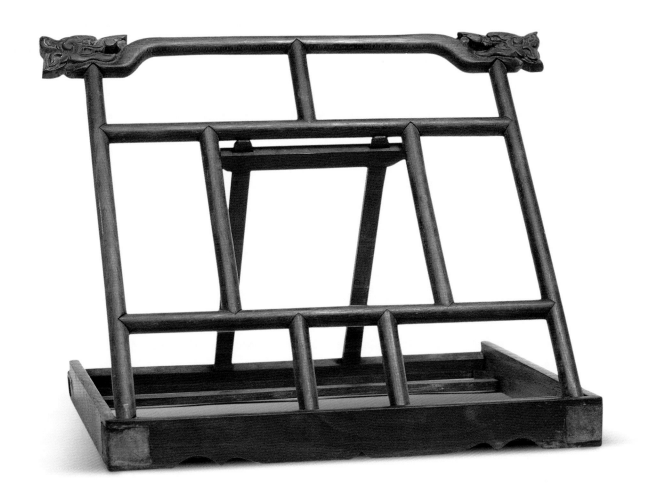

128.
紅木折疊式鏡架
清中晚期
鏡架長28釐米，寬28.5釐米，高3釐米，支壟起來高24釐米。底部原設有木製荷葉托，供承放銅鏡，惜已丟失。明清時期鏡架式樣很多，曾見大到兩尺見方的明黃花梨素鏡架，也有結構相當簡單，僅三、四根木條構成的小鏡架。清代的鏡架多有雕飾，但有些過於繁複，並不成功。相比之下，此架較為簡樸。香港私人藏。
明清時還流行一種與此鏡架式樣相同的帖架，且型制上並無很大分別，但帖架沒有荷葉托首，是供習字臨帖時用的文房用具。

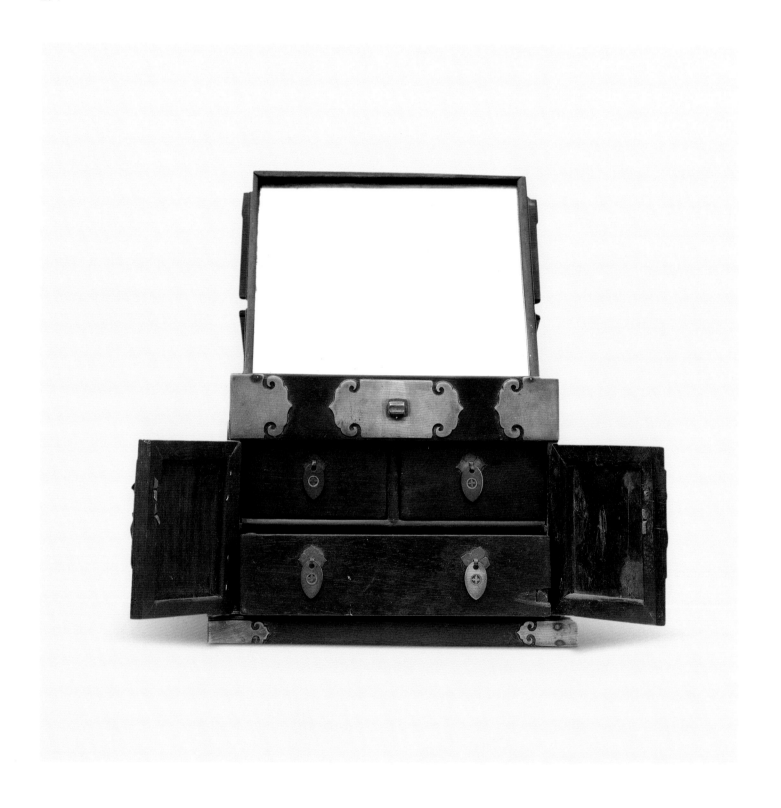

129.

紅木小方鏡奩

清晚期

鏡奩，又稱鏡箱，俗稱鏡支，下設存放梳妝用具、首飾等物件的抽屜，上有可折疊擺放的鏡台，是清代極為流行的小件陪嫁器物。

鏡奩几乎全都是長方形，上為可掀開的頂蓋，蓋內置小鏡，下有箱門，打開門方能抽出抽屜。鏡奩有各種木料製成的，有素的，也有雕花的，亦有髹漆和嵌螺鈿者。

此鏡奩高18釐米，邊長23.5釐米，是正方形，較為少見。上蓋內藏鏡，有鏡屜；箱內有三具小抽屜，均髹黑漆。箱體銅飾件繁多，既為加固又為增飾。此鏡奩在傳世的同類型中屬較上乘者，當是當年家境寬裕之家的用器。台灣私人藏。

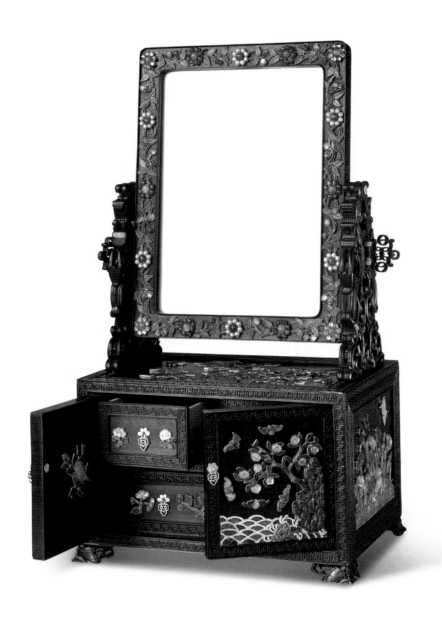

130.

紫檀百寶嵌長方鏡奩

清乾隆

對比前例可看到，雖屬同一類型的時小件木器，民間和官造器物的巨大差別。

傳世的各式木料製作的鏡奩極多，其中以廉木糙工的比例最多，作工的好和差、更有天壤之別。在不少的清代書籍插圖及繪畫中也出現有鏡奩的實物形象，印證了這種型制的鏡奩是屬姑娘出嫁的必備嫁妝，因此再窮的人家也要自行用糙木打造一具，故可見很多顯然是當年由非木匠製作，僅由幾塊木塊湊合釘合的粗糙的鏡奩，皇家的境奩則極盡奢侈。從傳世的各類鏡奩，可以看到當年社會不同階層在用物上的巨大差別。北京故宮博物院藏。

其 他 類

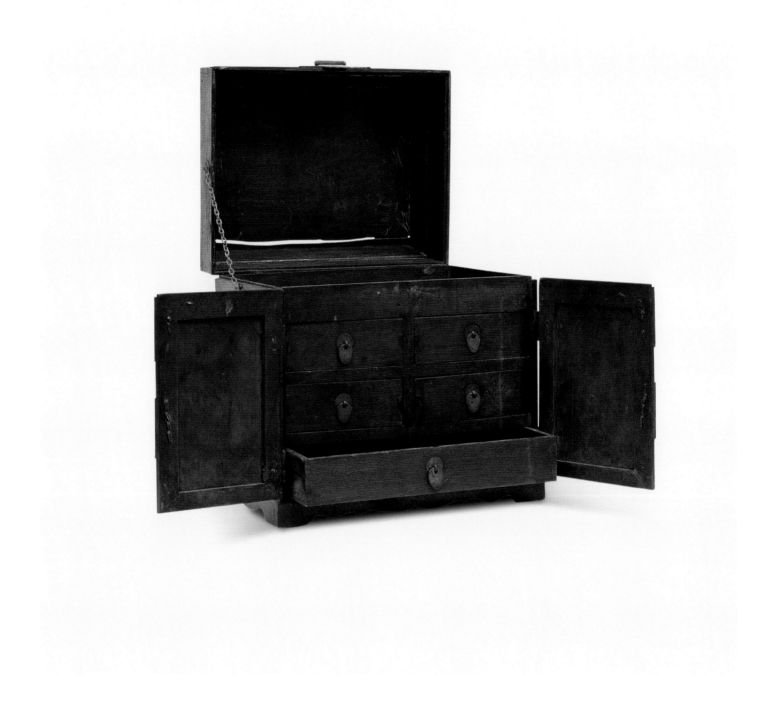

131.

楸木官皮箱

清晚期

箱長33釐米，寬24.6釐米，高34釐米，　頂蓋（民間俗稱"窩頭頂"）。其造型和結構與明代官皮箱並無二致，但從所用木料判斷，製作年代較晚，似為鄉村間農家用具。此物雖用賤料，但結構和做工卻不粗濫，有樸素的鄉土氣息。台灣私人藏。

註：官皮箱被西方譯為 seal box（印箱）。有的書中介紹，官皮箱是官府放置官印或文件的盛具，因而譯為印箱。而傳世的木製官皮箱，既有紫檀、黃花梨等珍貴木料的，也有紅木或花梨木的，更多見的則是各種硬雜木製成的，如杜木、槐木或柴木包鑲的。美國中國古典家具博物館藏有一黃花梨雕花官皮箱，被認為可能是明代宮中所用之物。而另外一個私人收藏的官皮箱帶有原配鏡架，證實它具有鏡架、鏡台的使用功能。由此可見，官皮箱是上至皇家下至庶民所備之物，並非專門用來放置印章，且有多種用途。

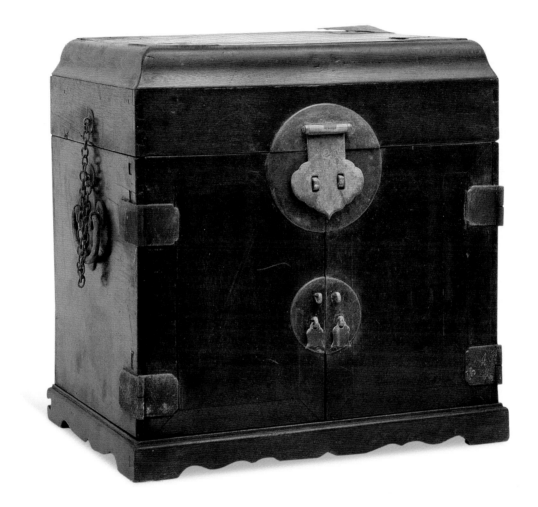

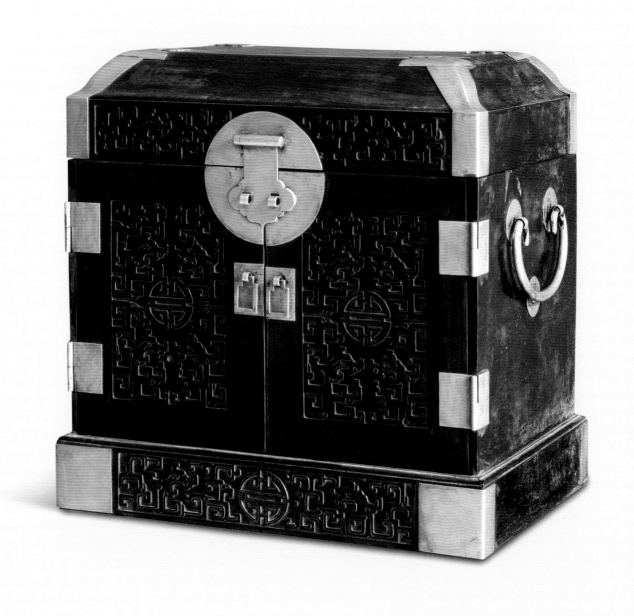

132.

紅木官皮箱

清中期

長37釐米，寬26釐米，高37釐米。這件官皮箱型制標準，作工一流，尤其白銅飾件銅質優良，加工考究，並採用"平臥"法安裝，頗為增色。此官皮箱的雕飾亦十分出色，圖案為拐子龍，施鏟地浮雕，工整且有韻味，展示了較高的技藝和修養。在傳世眾多紅木官皮箱中無疑屬優者，應是當年講究的大戶人家所精心製作的器物，所有原配銅活能完好保存至今，十分難得。北京私人藏。

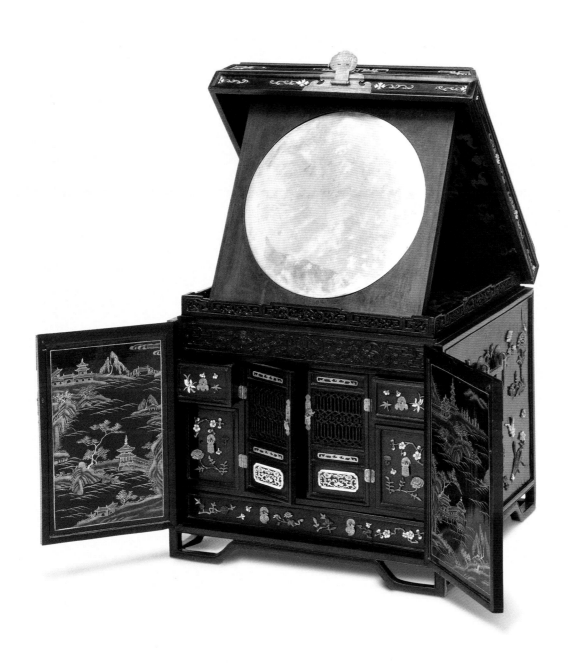

133.
紫檀百寶嵌黑漆描金官皮箱
清乾隆

傳世的各種軟硬木料製作的官皮箱相當之多，唯用紫檀者較少見。這是一件集多種裝飾手法，用料、作工極精的宮廷紫檀官皮箱，對比前兩件
官皮箱，可以看到清代的小型家什，從設計、結構形式、用料、銅飾件、裝飾等方面，民間一般人家到大戶人家到皇家的不同。

134.

鸂鶒木文具盒

清晚期

文具盒長30釐米，寬18釐米，高11釐米。盒蓋與盒身子母口扣合，並非直口相交，而是盒蓋四角下垂，故合縫略呈弓狀，沿邊起陽線加窪兒。蓋取下平置，猶如四足着地的矮桌。

盒蓋上有抽板式頂蓋，抽板上刻陰文篆書"文奩"兩字，抽板拉出後，可見盒蓋自身也是一個箱具，內有方銅鏡、楠木鏡架和烏木框象牙算盤。

盒身分兩層，上層為托盤和筆盒，有筆、墨、硯、水盂等；底層有竹香筒、牙梳、鎏金鏨花水壺、香爐、壽山石印章、鎮紙等多件文具。

這種形式的文具盒在清代曾十分流行，傳世實物不少，此文具盒稱不上精品，但難得在保存完好，且原配文具無缺。北京榮寶齋藏。

拉出盒蓋上抽板的文具盒

完全打開的文具盒

其他類

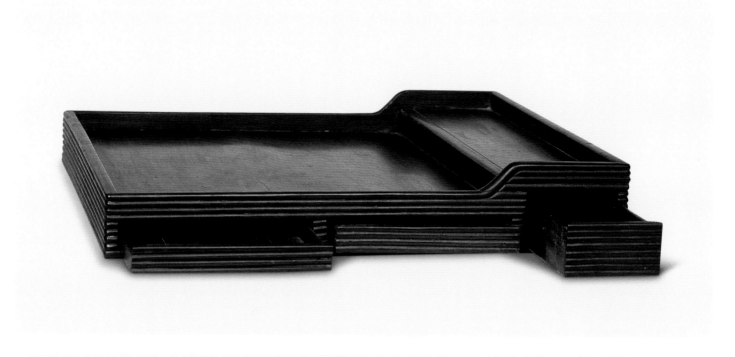

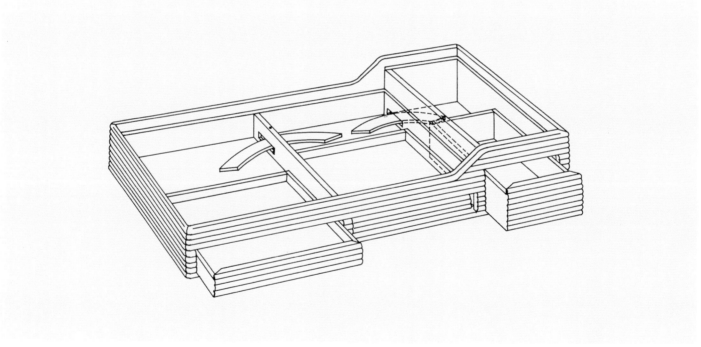

135.

紅木都承盤

清晚期

都承盤長43釐米，寬34釐米，高7.8釐米。周邊立面為"排筆式"線腳，上為盛盤，盤下設抽屜三具。抽屜不安拉手，正面看去平整利落。抽屜的開啟方法是，按中間的抽屜蠡裡推，兩邊的抽屜便彈出；而蠡內推兩邊的任何一個抽屜，則中間的抽屜便彈出。此物常被放於案頭，奇巧而實用。北京私人藏。

136.

紅木小寶座式佛像座

清中晚期

小寶座座面長27釐米，寬17.5釐米，通高18釐米，原為銅、石或玉佛像的座。座面為獨板，腿足為鼓腿彭牙大翻馬蹄，有管腳根，牙嘴挖做圓潤可人，結構似羅漢床。寶座上部由栽銷結合扶手、靠背。扶手一木製成，透雕草龍仍有明風；靠背則光素。經過長年的把玩，所有部件已形成潤澤的"包漿亮"，古雅可人。器物雖小，卻很有氣勢，可放於書齋案頭供欣賞把玩。北京私人藏。

137.

紅木鑲瓷片帶座方筆筒

清中期

筆筒長20釐米，寬20釐米，高27釐米。筒身與底座可分離。四壁每一側面板均由兩塊挖有深槽的整底板拼接而成，內鑲乾隆墨彩四體書法詩詞瓷片，是精緻的文房用具。北京榮寶齋藏。

乾隆墨彩書法瓷片

壁板拼接示意圖

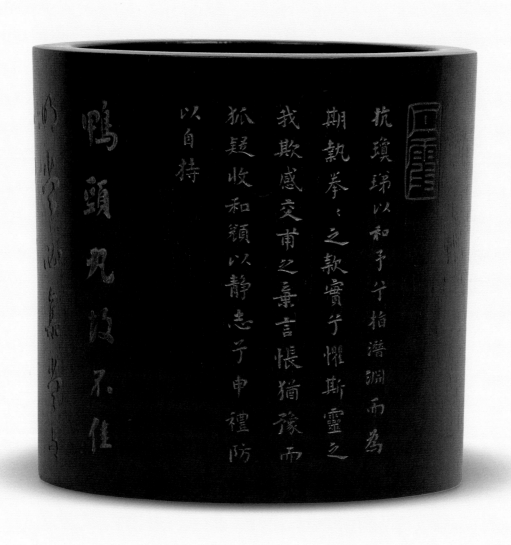

138.

紫檀刻劉墉臨王獻之帖筆筒

清中期

筆筒直徑18.2釐米，高17.5釐米，壁厚1.6釐米，由上等紫檀整木挖成，刻劉石庵臨王獻之《十三行》及《鴨頭丸》帖。其精刻填金的優秀工藝效果，正好與紋理色澤俱佳之紫檀相映生輝。是一件蕭山朱氏所藏的案頭文玩。

筆筒既實用又可上手把玩，備受文人鍾愛，其中以紫檀、黃花梨者最為珍貴。傳世的亦很多。筆筒看似簡單，但完全靠微微收斂的束腰弧度、筒壁的薄厚、唇口上鼓的弧度以及相互間微妙的關係營造美和韻味，實難把握。筆筒的筒壁可鐫刻書、畫，藝術水準更有高下之分。多年來，經眼的筆筒甚多，唯選料、造型、書法、鐫刻皆精，能達到如此筆筒者寥寥可數。

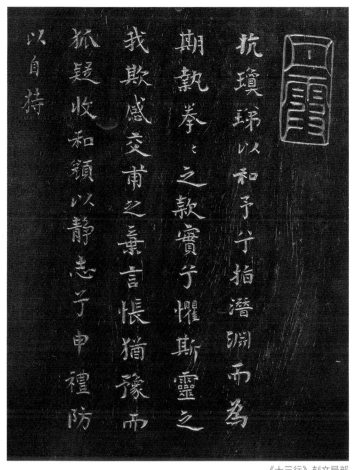

《十三行》刻文局部

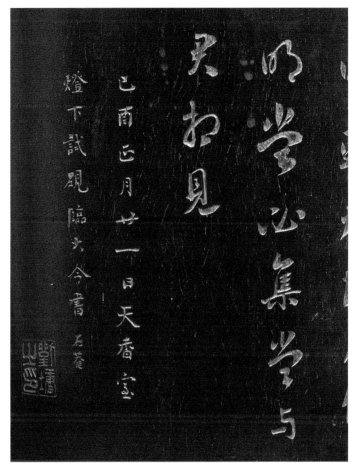

《鴨頭丸》刻文局部

139.

紫檀多寶格式茶籯

清中期

茶籯是放置茶具的專用器物。此茶籯長38釐米，寬20釐米，高42釐米。造成多寶格式，集實用與觀賞為一體。茶籯隔有七個空間，分別置放紫砂茶壺、茶葉罐、青花碗、兩個紅彩蓋碗和兩隻紫檀木托盤。為了保持清潔，多寶格還配有一藤編網罩，是一件十分講究的器物。北京故宮博物院藏。

140.

紅木小櫃式茶爐套

清晚期

此形似小櫃的器具是專為放置銅製西式小茶爐而製，亦稱"壺套"，長21.2釐米，寬18.9釐米，高33.1釐米。套內中下部裝有鐵箅三根，可放置銅製小茶爐，兩扇"櫃"門下部有對開的半圓月牙孔，"櫃"門關閉後，合為一圓孔，乃茶爐的出水管口。"櫃"子下部設抽屜，以置放小炭盆，為烹茶之用。"櫃"頂開有大圓孔，有蓋，開蓋後可曏茶爐中注水。"櫃"門與抽屜之間置兩橫根，裝扁形魚門洞的緣環板，此魚門洞與"櫃"側山的兩個倒垂雲頭開光均為通氣孔。兩扇"櫃"門的面板刻有"龍液流無盡，仙人不待烹"聯文。北京私人藏。

明代以降，越來越多的西洋器物陸續傳入中國，看過較多的這類器物，筆者發現了一個有趣的現象：對待這類來自異域有工業化特徵的各類"奇器"，國人，包括皇家和民間，自覺或不自覺地會設法再給予加上中式的"包裝"或"附件"等，總之要加上點東西，此茶爐就是一例。

其他類

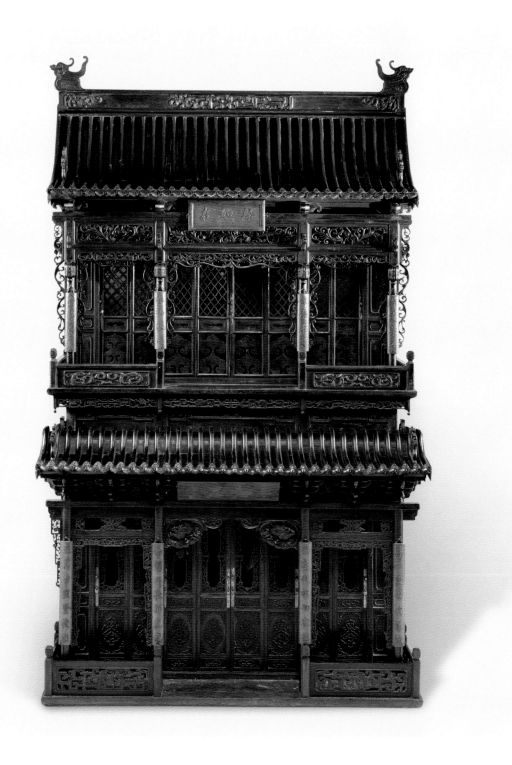

141.

黃花梨廟宇式神龕

清中晚期

神龕、神主匣子、佛龕在民間曾廣泛使用，式樣繁多。其中不少工精料美，結構複雜，此龕即是一例。此龕高210.8釐米，長123.2釐米，寬78.8釐米，用料主要為黃花梨，想必是大戶人家所用之物。美國蘇富比公司提供照片。

清宮也製作過不少這種建築模型式的神龕，且用料多為紫檀，清宮官造神龕與民間器物有三個主要區別：一、形式上多為歇山屋頂的宮殿。二、工料要更為精細，尤其在對細節的處理和加工上，更為講究、更顯匠心。三、造辦處設有各作如"鏨作"、"鍍金作"、"鑲嵌作"協助配合，故各類飾件，尤其銅鎏金飾件不僅運用得多、更為精美，安裝方式也更為講究、考究。

142.

帶鏡梳妝台

清中至中晚期

梳妝台長80釐米，寬53.9釐米，高180.3釐米。主要材質是象牙。此為一件清代的外銷家具，有證據顯示，清代沿海的幾個主要家具產地都曾製作過較多數量的外銷家具，對這類家具考查後，可總結出其共有的特徵：形式和功能為西洋人的生活所服務，裝飾為中、西結合，結構為中式風格。就整體而言，清代的外銷家具較註重外表而化簡結構，甚至見有使用釘子，這是各大流派傳統中式家具上絕對沒有的。且作工多有偷手之處。這類家具外表看似唬人，但在行家眼裏很容易判別出它們屬於純為迎合市場、作為生意而製作的"行活"，與傳統中式硬木家具，尤其是宮廷家具在內在品質上有本質的差距，可謂天壤之別。此件梳妝台在作者所見外銷家具中已屬翹楚。當前，清宮圓明園家具備受國人重視和鍾愛，有些帶有西洋裝飾的外銷家具被充作圓明園之遺物出現在海內外市場，對此，研究者及鑒賞家應特別注意。美國Peabody Museum of Salan博物館藏。

其他類

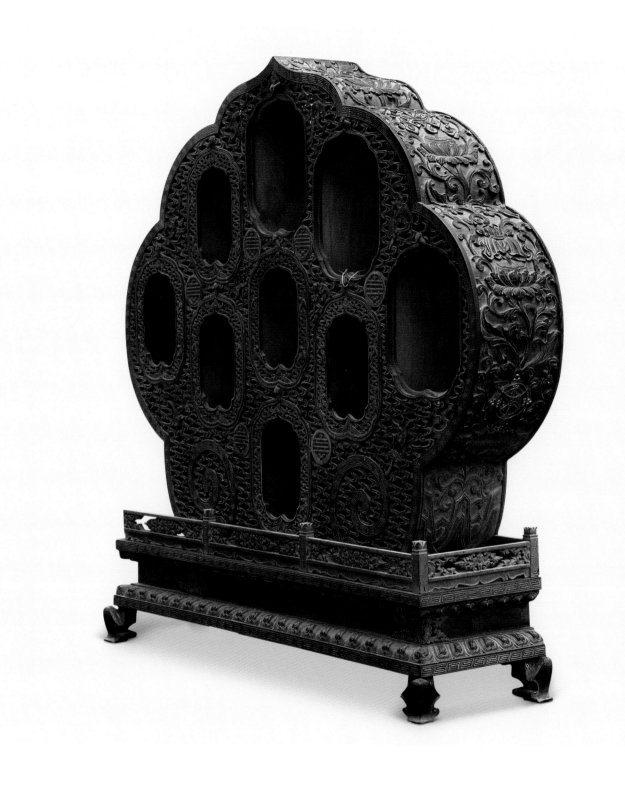

143.

紫檀髹金如意雲頭九洞佛龕

清中期

高束腰須彌座為底座，周圍設雕花圍桿。龕體為如意雲頭造型、均勻分布九個小龕洞，內供無量壽佛九尊。

此龕雖小，工藝卻極為精湛，龕壁浮雕西番紋、生動傳神。惜龕洞內佛像已失，龕體亦有傷殘，須彌座下牙子丟失。此龕原掃金罩漆，現較多脫落。相同類似造型的同種佛龕亦見承德避暑山莊藏有琺瑯器者，均為乾隆時期宮中所造。北京雍和宮藏。

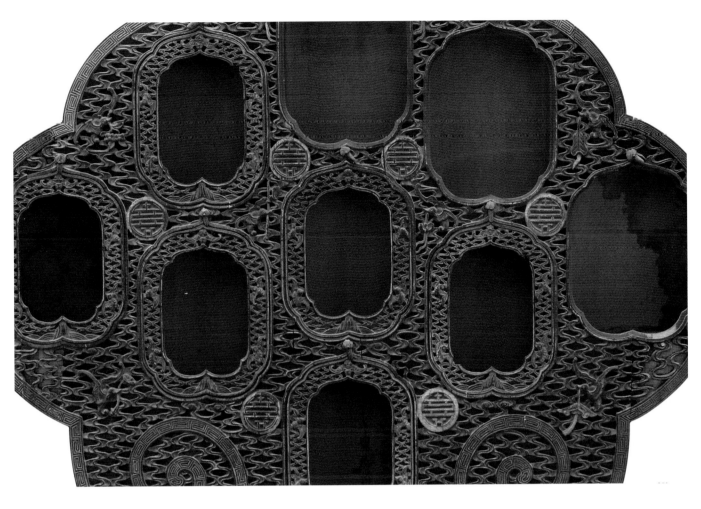

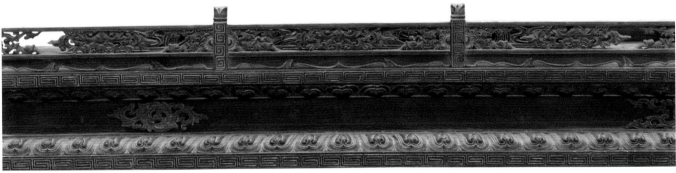

其他類

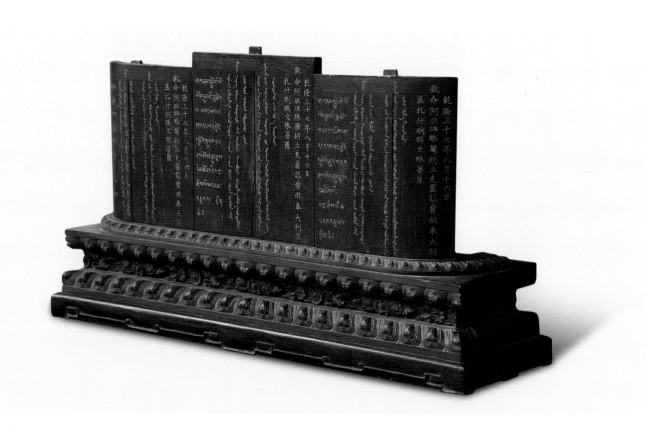

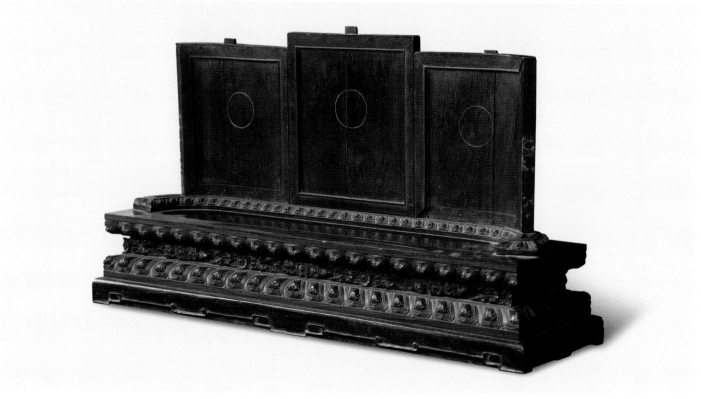

144.

紫檀地平屏風式佛像貢台（殘）

清乾隆

貢台長54.5釐米，寬15釐米。此為標準式樣的小型木佛龕：以高束腰上下雕俯仰蓮瓣的須彌座為坐台，上設屏風，雲頭或雕雲帽子及兩側圍子站牙（此器已丟失）。從背後陰刻滿、漢、蒙、藏四體銘文，可知曾供奉三尊文殊菩薩。相同造型的供台見有較多的傳世，尺寸各有大小，但形制隻相同，應多為乾隆製品。北京私人藏。

隨形的高浮雕，如仿樹根、樹瘤（俗稱"瘤雕"）、仿雲海等器物在清代十分流行，但有些雕工雖亦工整，卻欠神氣，匠氣較重，而此龕工精

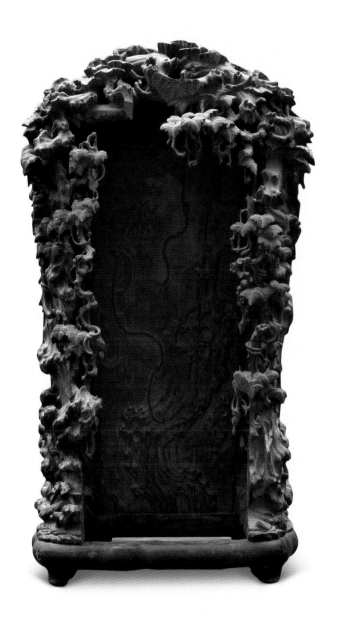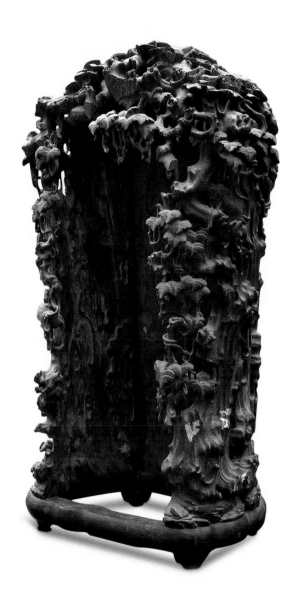

145.

瀨鵝木佛龕

清中期

佛龕高60釐米，腹徑約為30釐米。由兩塊整木拼和後挖雕而成，從其造型及尺寸，推測此物原為供奉滴水觀音、佛、菩薩立像之龕。不論其具體用途為何，其雕飾的藝術水準之高令人稱絕。北京雍和宮藏。

隨形的高浮雕，如仿樹根、樹瘤（俗稱"瘤雕"）、仿雲海等器物在清代十分流行，但有些雕工雖亦工整，卻欠神氣，匠氣較重，而此龕工精至極、生動出神、可謂技高一籌，此等器物能令人見後難以忘懷，稱得上是一件難得的雕塑藝術品。

其他類

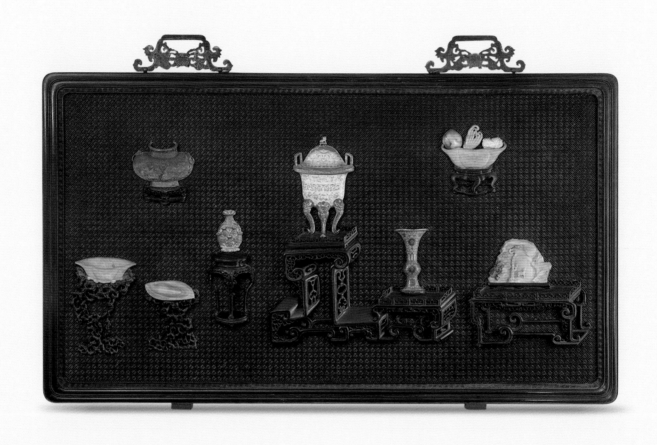

其他類

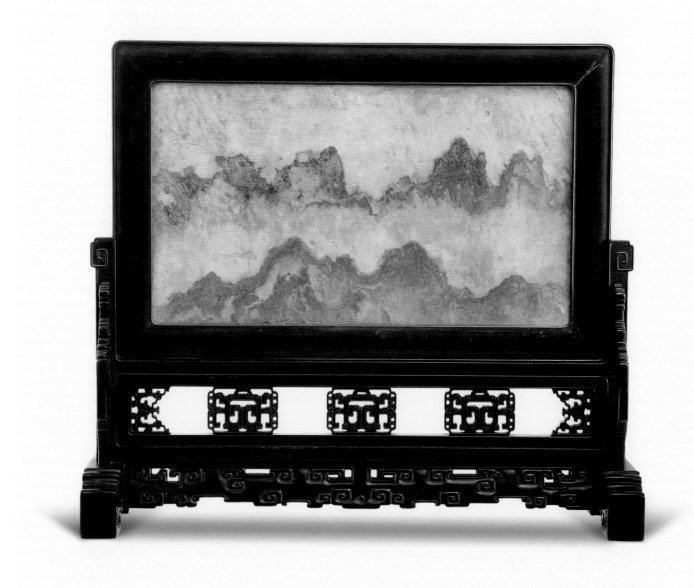

147.

紫檀嵌大理石座屏

清乾隆

座屏長108釐米，寬37釐米，高93釐米。此種形式的座屏（在民間亦俗稱"插屏"），常陳設在條案、架几案之上，"屏""案"諧音"平安"，故這種程式化的陳設方式在清代曾極為流行，座屏的傳世實物極多，而相比之下，此件座屏設計、工藝、用料均屬上乘，且尺寸較大，是相當出眾的一件精品。國內私人藏。

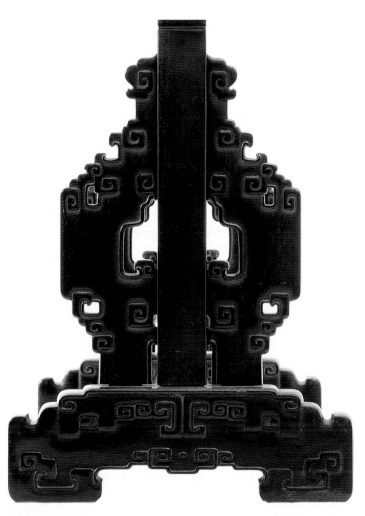

1

148.

紫檀座托（三件）

清中期

舊時，不少銅、瓷、玉、石、墨、硯、書、畫及各類珍玩配有木製的座、托、架、匣，其風格因物而異，構思奇巧，造型別致，作工精美，與所承托之物渾然一體，相映生輝。尤其是清代皇家造辦處為宮中珍藏的歷代珍玩配製的巧奪天工的座、托，令人難以忘懷，這些座、托隨歲月流逝，歷經滄桑，不少已與原物分離，但其本身仍有獨立的藝術價值。

這類小件木器嚴格來說算不得家具，舊時歸"小器作"製作，與"桌椅鋪"等不屬同一行業。本書收錄三件，說明對它們未能忘情。

第一件為紫檀海水座，座長11釐米，整木挖雕而成，表面有波濤洶湧的海水，呈轉珠狀，自然生動。宮中玉魚、玉龍座常用此設計。北京私人藏。

第二件為紅木山石座，長約18釐米，底座採用"穿枝過踵"技法整木挖雕，清式家具中，小至座托大到花几，甚至床榻都見有形式相同者。

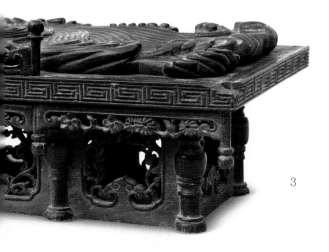

3

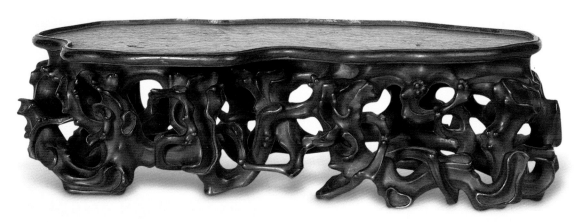

2

北京私人藏。

第三件紫檀海水座（殘）座長16釐米，是一件典型的乾隆宮造器物座，從現有殘存的造型、結構分析，整件原或是一個變體的須彌座，下部的底座散失。從其繁複的造型和精細的木料，無疑是為某件珍貴古玩所傾心設計配做的。民國期間古物南遷時，出於運輸、包裝方便，一些被遷古物的配座被留了下來，其中有一部分存放在頤和園，有待他日整理，或許有望與原物璧合。

註：一個有意思的現象是：清代的宮廷木器家具，極罕見有刻年款者，而清宮的器物座托卻幾乎都有款識，形式上多為底款，常用楷書或隸書《乾隆賞玩》、《乾隆年製》，陰刻堪金，亦有鐫刻所承托器物的名稱，陰刻填石青。

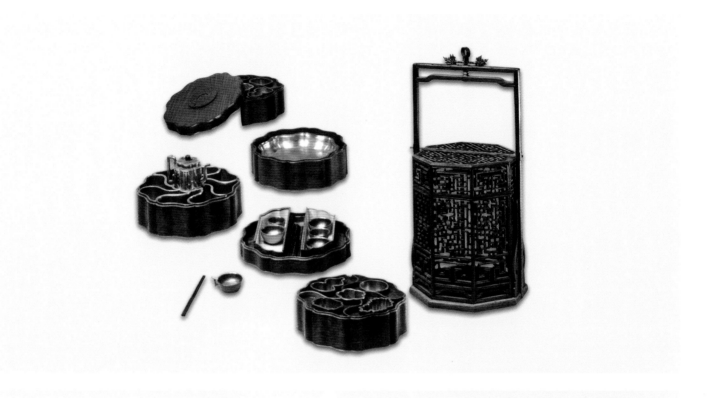

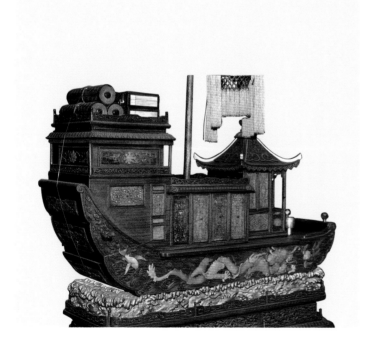

149.

小件器

清乾隆

清宮造辦處曾製作過各式小件木器,本頁三件分別為紫檀嵌玉寶船式多寶格、帶鐘小百寶格、食物提盒。這些小件器物其共同的特點是設計構思奇巧,用料及工藝極精,看似不起眼,但因大多是單一設計、製作,要結合多種工藝,故極費心機,所費工、料之巨,製作工期之長若無製作木器的實踐經歷,無法想像,屬不計工本奢靡無度的產物。這類小件器物亦能映射出當年上層社會生活的精緻和講究程度實在令今人難以想像。北京故宮博物院藏。

150.

楠木髹漆手持香插

長27釐米，寬5釐米，高6釐米。此物出自山西地區，為寺廟中僧人手持上香之物，器物雖小，但設計製作卻不含糊，整件器物由一木剜出，披薄灰，髹紫漆、罩金髹（髹金已大部分脫落）。造型為變體龍含蓮蓬，龍尾自然翻轉，構思奇巧。清代是中國歷史上木工行業最為興旺的時期，除了製作家具，木料亦廣泛被用來製作各類器物，如各類家什、文玩、文房等生活中用得上，想得到的幾乎任何器物，其中有很多稀奇古怪的大小木製品，傳世至今難知原為何物，為何用途，但這類器物在對中國木藝研究中有相當重要的價值，不應小視。北京私人藏。

151.

榆木墨斗（兩件）

清晚期

明清木匠使用的工具，多是自己製作，原料也是用木料、鐵活、銅活等，故從某種意義上講，木工工具也是木工製作的"家具"。製作工具為己所用，可不受僱主的限制，又無家具製作中的諸多規矩，能充分發揮個人的想像力和創造性，因而很多木工工具頗具個性，富於情趣。各種傳世木工工具中，墨斗數量最多、式樣各異，其原因之一是，墨斗為劃線的量具，大木作、桌椅鋪、嫁妝鋪、小器作的木匠人手必備。有些地區，木工學徒學習期滿時，必須自行設計製作一個墨斗，方能出師。

本書收錄兩個墨斗均由榆木製成，外髹大漆，一個為履形，長22釐米，寬5.6釐米，高7.4釐米，仿京劇道具"踏雲履"布鞋；另一個為船形，長19.5釐米，寬5釐米，高6釐米，刻有店號"大生堂記"。兩個可能都是北方民間木工所用之物，雖非精品，卻具代表性。北京私人藏。

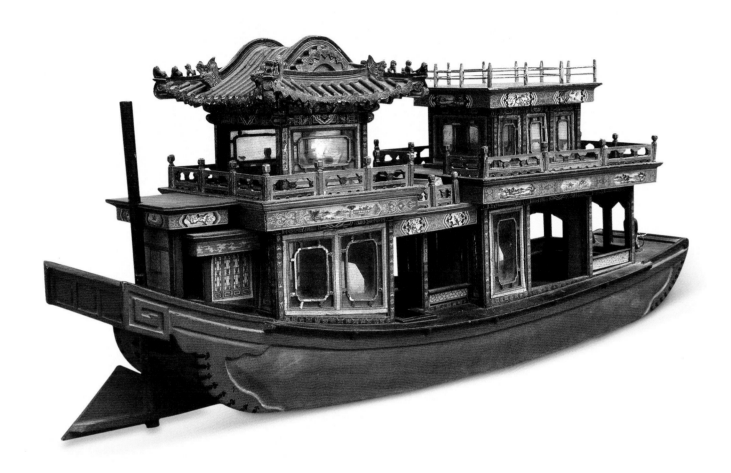

152.

樣式雷御船燙樣

清晚期

御船燙樣長101釐米。查閱《清內務府造辦處活計檔》可知，一些重要家具的設計，在繪完畫樣後要製作紙樣、蠟樣、甚至木樣模型，經御覽批准後成作。尤其結構複雜、造型獨特的家具，事先作好模型是成功的關鍵，若有家具設計製作的實踐，對此定有深刻的認識。多年來，筆者一直在尋找着這類家具模型，可惜，當年這些模型連同家具的設計圖（畫樣）均集中存放在圓明園的一處專用庫房，即"樣式房"內集中管理，結果隨同樣式房在1886年被英法聯軍焚毀，故遍訪諸海內外博物館，至今未見實物。此船模型，為重修頤和園時為昆明湖所設計御船《木蘭》的燙樣，由木料、紙張等物依比例製作，結構嚴謹且全部"活拆"，自上至下可層層拆下。各部件製作、繪製之工整，毫寸間絲毫畢現的油漆彩繪令人嘆為觀止。凡建築物件、室內裝修均貼有宣紙黑筆之說明，術語稱"說貼"，標明尺寸及形式，從船體下部的髹漆，顯然是為了可以放在水中供御覽。相信當年的家具燙樣也應大致如此。樣式雷的燙樣存世極少，所見的都是建築燙樣，故此船可能是僅存的一件大型器物的燙樣，不僅是極難得的傳世精美器物，更攜帶有特殊的史料和工藝信息。北京私人藏。

其他類

附錄一：紫檀與紫檀家具

紫檀以其如緞似玉的質地、細膩致密的紋理、沉穆怡靜的色澤深博人們，尤其是中國人的珍愛。紫檀木製作的家具，不變形、不易朽，可世代相傳。尤為可貴的是，經長期使用後，家具表面會自然產生“包漿亮”，簡稱“包漿”，即原經打蠟磨光處理過的表面，由於自然磨損和氧化逐漸形成了酷似角質的、非人工所能打磨出的潤澤外層，漂亮動人。

一些明清古籍中談到，紫檀產於交趾和中國廣東、廣西地區[1]。因其生長週期極長，加之數量有限，自古以來就顯得特別珍貴。時至明清，為皇家視為製作家具的美材，因而大規模採伐，破壞了生態平衡，導致國內這一珍貴樹種的滅絕。據明清的海關資料記載，當時中國從南洋一帶的群島進口過不少紫檀，以彌補自產的不足，尤其是入清後，清廷將紫檀作為宮廷家具的首選用材，更是派官員到當地督辦，在不希望他人也用上紫檀的心理驅使下，進行了掠奪性砍伐。這也是為甚麼當今紫檀家具特別珍貴的原因之一。

明清兩代用紫檀製造了不少聞名遐邇的家具重器，從傳世的實物看，清代的紫檀家具遠遠多於明代，尤其是清代康、雍、乾三朝宮廷家具中，紫檀製品佔有極大比重。因紫檀有極好的加工性能，很小的斷面就有很高的強度，可任良工巧匠刻意雕琢、隨心設計，這對創立清代皇家家具瑰麗多姿的藝術風格，客觀上起了重要作用。曾有人撰文認為清皇室選用紫檀來精心製作宮廷家具不僅是對美材良器的追求，更深刻的政治原因，是為了體現清王朝的正統意識和地位。且不論其主觀動機如何，從傳世的珍貴紫檀家具看，令人較為寬慰的是，紫檀這一稀世美材總算物盡其用了。究其原因，很大程度上也是由於清廷深知此材難以再獲得而對其採取了特殊的保護政策。首先體現在價格計算上，當時紫檀的官定價格是楠木的二十倍以上[2]。楠木已是眾所周知的珍貴木材，可見當時紫檀身價之高。其次，對紫檀木料的使用有着相當嚴格的控制，非內廷批準不得擅自動用。這在清代《養心殿造辦處各作成作活計清檔》（以下簡稱《造辦處活計檔》）中有不少的記載[3]。尤其到乾隆時期，從《造辦處活計檔》、《奉宸苑》等不少的清內務府檔案中可以查到更多的關於慎重和節

註：
[1]（明）曾仲明：《新增格古要論》卷八：“紫檀出交趾（越南）、廣西、湖廣，性堅，新者色紅，舊者紫，有蟹爪紋。”（清）李調元：《紫檀花梨諸木》，《南越筆記》，卷十三，頁五一六。
[2]《見物料輕重則例》，《圓明園則例》，冊三。
[3]見雍正年間《養心殿造辦處各作成作活計清檔》，如：雍正三年九月二十六日，郎中趙元為請用紫檀木事啟過怡親王（按：怡親王允祥，康熙第十三子，雍正朝第一重臣，奉王諭：“應用多少向戶部取取，爾等節省著用，不可過費。遵此。”
雍正七年三月二十四日，郎中海望啟怡親王，造辦處收藏的紫檀木俱已用完，現今上交所作活計等件並無應用材料，遂將圓明園工程處檔子房收藏外沂解來入宮紫檀木行取數根備用等語，奉王諭：“准行取。遵此。”

省使用紫檀的條文，顯然此時對紫檀的管理已更為嚴格。

即使如此，因只出不進，加上皇家所辦工程較多，規模較大，紫禁城內一些建築的室內裝修為了氣派、豪華，也動用了紫檀，結果時至乾隆中期，尤其到了後期，庫存趨於枯竭，紫檀顯得越發珍貴。清宮《活計檔》中還記錄有乾隆晚年皇帝因工匠誤解旨意使用了紫檀而大動肝火的軼事：

乾隆五十七年（1793年）閏月四月二十一日，如意館為西洋傳教士給乾隆帝製作的會寫字的機器人配做木亭。該機器人歷經四年才被造出，會寫滿、漢、蒙、藏文字，頗得皇帝喜愛。如意館為其專門設計了三種亭子，其式樣為：紫檀嵌柏木方亭、彩亭座和台撒亭座，分別製成紙樣後呈送皇帝。乾隆帝看過後，諭曰：“照紫檀嵌柏木方亭樣式做，其香几（亭內）上巴達馬花紋不必做，要素的。”造辦處用紫檀木製成後，乾隆帝看了甚為惱火，說他原旨意只是用糙木做紫檀亭座的式樣，而不是用紫檀木來做。為此，當事官員均受申飭並且不准開銷[4]。這件事反映了皇帝看中了“紫檀嵌柏木方亭”的式樣，想做出紫檀器物的效果，可又捨不得動用紫檀的心理。

查閱《造辦處活計檔》，早期的清宮廷家具未見紅木製品，直到乾隆晚期，才出現了用紅木代替紫檀製作家具，隨後比例越來越多，推測到此時，紫檀木的庫存基本用盡[5]。

宮中庫存紫檀日漸空虛，就算計起社會上散存的少量紫檀木料。時至清中期，清廷中實際上有一條不成文的規定，無論哪級官吏，只要見到紫檀木，不論其歸屬絕不放過，悉數買下送交皇宮或各地皇家工場，這在《造辦處活計檔》和宮中進單[6]中均有記載。清中期後，存於各地私商皇親國戚手中的紫檀陳料終被“悉數賣盡”。傳世的實物中，清中晚期的民間家具，紫檀製品很少，一些小件製品也多是由大件舊紫檀器物損壞後的殘料製成，從側面說明，當時民間的紫檀木料也已枯竭。

從清宮檔案的資料來算，到乾隆去世時，紫禁城皇家造辦處大致上承做了不下兩千件紫檀家具，宮中的紫檀已所剩無幾，自此之後基本未再動用，直到光緒帝親政和大婚時，才使用了一批來修繕和製作家具。最後余料，有兩種傳說，一說是慈禧太后六十大壽時全數用盡，另一說是袁世凱稱帝時用盡。

紫檀木料如此珍貴，製成精美家具後身價可想而知。有一對傳世的紫檀大櫃，一扇門內刻有款識兩行：“大清乾隆歲在乙巳秋月制於廣東順德縣署。計工料共費銀三百餘兩，鶴庵馮氏識。”查清宮內務府檔案，見當時內務府官房租庫下官房出售的價格是：頭等五樑瓦房每間銀二十兩[7]。一對櫃子的工料開銷竟等於十五

註：

[4] 見乾隆五十七年《養心殿造辦處各作成作活計清檔》。

[5] 見乾隆六十二年《養心殿造辦處各作成作活計清檔》：“十月二十六日，乾清宮內著做紅木包廂案五張，二十七日畫得紙樣呈大巨福看閱奉諭照樣預可成做開紅木包廂剔案二張各長一丈五寸，寬二尺四寸，高三尺二寸，紅木包廂剔案二張，長一丈二寸，寬一尺八寸，高二尺八寸。”

[6] 見《宮中進單》。

[7] 查清內務府檔案，乾隆三十三年時，“頭等五樑瓦房每間銀二十兩，二等五樑瓦房每間銀十七兩，三等五樑瓦房每間銀十四兩。”

間頭等官房，足見當時紫檀家具身價之昂貴。新器物的造價已然如此之高，傳世古物價值不言而喻。

兄過較多的紫檀家具後，自然會發現，紫檀家具都有一些共性和典型特徵，換句話說，紫檀家具大多是按某種特定的加工手法製作而成，這種工藝手法就是俗稱的"紫檀做工"。"紫檀做工"實際是明清時的工匠順應紫檀的木性，逐漸摸索而形成的一種專門適用於製造紫檀家具的工藝和手法。是一種完美利用紫檀的工藝方法。

以"紫檀做工"製作家具，往往以兩種形式出現，一種是不施雕飾，使家具光素，以充分展示紫檀木特有的天然質感，與無瑕之玉不琢同理，這多見於明式家具，常以圓、圓弧為主體造型，即使是方截面，也經"削圓"做，以添古樸、渾厚。另一種則恰恰相反，利用紫檀細密的質地和極高的可塑性，進行精雕細刻，製成有雕飾的家具。雕刻形式以起地浮雕最為多見，常用圖案有：古玉紋、古青銅器紋、幾何紋等。在清代宮廷家具中，由於法國洛可可式圖案的西方貴族情調與清皇室趣味相投，所以當時的紫檀家具也常採用舒卷糾纏的草葉、蚌殼、薔薇、蓮花等西洋圖案的雕飾。

紫檀做工是最講究的木器家具加工手法，雖然兩種加工手法在形式上截然不同，但追求的目標是一致的。無論木活、雕工、打磨還是其他工藝都以最終顯示出質感為標準。美材施精工，使得紫檀家具與一般硬木家具相比，在感觀上有着明顯的不同。

此外，清代宮廷紫檀家具，還常採用鑲嵌作為修飾。如嵌瓷、象牙、玉、寶石、竹、珊瑚、琺瑯、黃楊木以及嵌金銀等珍貴材料作為裝飾。這是皇家追求富麗豪華，在家具製作中的具體體現，這些家具多由紫禁城內皇家造辦處承造。有些是廣東地區的貢品。經過對多件這類家具進行觀察後發現，嵌件多是專門配製，屬不計工本的極奢侈做法。

紫檀雖是人們研究最多的一種木料，但仍存較多爭議。對於哪些木料，才稱謂紫檀，用甚麼辦法來判別紫檀這類最基本問題，自古至今存在不同說法。

不少古籍中載有關於紫檀的論述，但說法不一[8]。

植物學家對紫檀早有定義[9]。但肯定地講，植物學中所說的紫檀因其木性與明清家具所用紫檀木不一致，

註：

[8]（明）李時珍：《本草綱目》，（明）《大明一統志》，（宋）蘇頌：《圖經本草》，（清）屈大均：《廣東新語・海南文木》。

[9]查陳嶸的《中國樹木分類學》，得知紫檀屬（Pterocarpus）是豆科（Leguminosae）中的一屬，約有十五種，多產於熱帶，書中收中國產的兩種：1.紫檀（P. santalinus）:常綠喬木，乾之大者可高達五、六丈……原產印度、錫蘭等處，廣東海南亦有產生。材質堅重，心材紅色，可為貴重家具及美術品，亦有抽其紅色素用為染料。……從見到的紫檀原材及家具上的板材來看，直徑或板寬在一尺以上的絕少，樹身似很難高達五、六丈，故與上述的1似非同一樹種……（王世襄：《明式家具研究》，三聯書店，香港，1989年，140頁。）

所以並非同類樹種，因而也不為文物界和收藏界所接受。

實際上，從古至今，不同時期，不同地區，不同行業對紫檀有不同的認識和說法。

20世紀以來，一些中西方人士側重於文物和收藏的角度對紫檀作過研究，可惜說法也不完全一致。至今為止，所達成的共識是承認紫檀並非一個樹種，大致有幾種木材，紋理和色澤雖稍有不同，均可認為是紫檀。而主要分歧是定義紫檀木的範圍，有人認為許多優質的熱帶樹種均可視為紫檀，將明清時中國進口的各類玫瑰木和其他一些優質木料也歸於紫檀範疇。反對者則認為，只有兩三種木料才稱得上是紫檀。

北京老魯班館匠師相告，舊時老魯班館的說法是紫檀有三種，可稱為：金星紫檀、雞血紫檀和花梨紋紫檀。其中，金星紫檀顏色紫黑，猶如角質，質地細密無比，且比重較大，若仔細觀察，金星紫檀表面有極細小的隱隱浮動的絞絲紋，甚為動人。曾試拍已形成有"包漿"的金星紫檀照片，但實難真正還原其動人的質感，只得作罷。雞血紫檀的色澤比金星紫檀稍淺，質地略為酥鬆，比重也稍小，表面往往有一縷縷或寬或窄淺橘紅色的條帶，似雞血石的雞血痕（顏色並不是紅的）故而被形象地稱為雞血紫檀。花梨紋紫檀又有"牛毛紋"紫檀之俗稱，因其紋理長，呈一縷縷扭曲紋絲狀，稱之為"牛毛紋"，形容十分形象、貼切。

老工匠多以木料的紋理為標準判定紫檀，因為具有實踐經驗，判別起來較容易，而且有很好的一致性。

這種分類的方法，傳自製作紫檀家具的工匠，已被不少國內的收藏家承認，具有較強的行業性和實用性，有可能逐漸被收藏界和學術界接受，成為判定紫檀的標準。

怎樣用感觀鑒別紫檀木呢？固然，可以通過對比木紋來判斷，但這需要經驗，曾聽人抱怨：從一些明清家具的書中見到了木樣照片，記住其特徵，但實踐中卻未必能解決實際問題，其感受是有的木料特徵明顯，可開門見山"一眼明"，有些則不然，與木樣照片相對照往往似是而非，如墜雲霧。其實原因很簡單，鑒別木料並非就是"看木頭"，同一根木料，不同位置，其紋理、色澤均稍有不同，尤其紋理更與開料時下鋸角度直接有關，平行軸線剖切，花紋長而直；斜切：紋理短，如遇疤結、分枝、杈子處花紋更是變幻莫測。尤其對古舊器物，表面受損狀況不同，所以僅憑紋理辨認木料不是一日之功。其實，要判定紫檀家具時有更好的一條路，就是實踐引證。真正紫檀製出的家具不僅比重特大、紋理美，且作工特殊，其質感與一般硬木家具更有明顯的區別。因此可以從形式、做工入手，而把握住整體氣質更是判定紫檀家具的關鍵。

有些硬木家具，紋理色澤與紫檀相似，但缺乏紫檀所具有的內在氣質，它們本不是紫檀，但有時會被充

作紫檀家具出售，古玩行中還流行一些"判定"方法來"仲裁"。例如，用刨子刨看是否黏着刨底；刮下點木屑泡於酒精中看是否掉色；撕一木條用火燃之看其燃燒及彎曲程度。其實這些方法並不可靠。以用酒精泡這一歷來為古玩行所喜愛的"招數"為例，不僅染過色的硬木充紫檀家具會掉色，實驗亦證明，凡有顏色的木材，泡於酒精中都會掉色，尤其紅木木屑泡出的顏色與紫檀泡出的顏色並沒有多大的區別[10]。用刨子試刨、撕下木條燃燒等方法不僅不可靠還帶有破壞性。顯然，這些"招數"具有欺騙性，只能把水攪渾，得益於誰，不言而喻。

此外，還值得一提的是，紫檀固然珍貴無比，但並非所有紫檀家具都具有藝術價值。相對而言，明式的紫檀家具，大多格調較高，清乾隆時的宮廷紫檀家具華貴無比，多數是較好的。但有些過於繁複，當今固然有相當高的身價，但藝術上並非一定成功。

還有些由舊紫檀家具殘料改制的各種小件器物，製作年代大都較晚，雖然也很被人喜愛，但畢竟是製作於中國歷史衰敗時期，就整體而言，很少有精妙完美之作。

總之，一件真正上好的明清紫檀家具，應是造型、結構、做工、年代等方面的完美結合。

多年來，人們一直不懈地試圖再找到紫檀或類似紫檀的木材，社會上曾幾次傳言某處發現了"紫檀"，有的甚至來自非洲，惜所見木樣令人失望。幾年前又聽到東南亞地區發現了"新紫檀"，其木料陸續進入香港、大陸等地，並製成一定數量的傳統家具，有的作舊後充明清製品以善價出售。固然，即使不看木料，從製作工藝等方面也能判定真偽，但這種木料是否就是明清時的紫檀仍引起人們的興趣，也值得研討。經很多明眼人以感觀評價，認為這種木材質地良好，紋理極似紫檀，但色澤偏淺，油性稍差，氣質略遜一籌，更有文章介紹用木材解剖學分析，可以準確地將其與明清時的紫檀相區分[11]。即使如此，此料仍屬當今首選之美材，稱為"新紫檀"，俾與明清時紫檀相區別，似較合適。

此文英譯稿 *"Zitan and Zitan Furniture"* 曾發表於1994年12月號之*Orientations*雜誌。此處有刪節。

註：

[10]筆者曾進行以下試驗：取金星紫檀、雞血紫檀、紅木木條各一，分別鋸下木末0.5克，收集後再分別倒入三支裝有15毫升無水乙醇的試管中，搖動5秒後觀察三種溶液均呈較深褐紅色。其實，有機的色素溶於酒精屬常識，但不知為何紫檀泡酒精掉色而紅木不掉色之論竟能多年流行並廣為傳用，實為荒唐。

[11]見祁麗君：《清代宮廷家具紫檀與新紫檀木材比較研究》 "……比較研究可以清楚地看出清代紫檀與新紫檀木材的差異，特別是吸收光譜曲線差異尤為明顯，可以用於鑒別清代紫檀家具和新紫檀家具。"（《中國古典家具研究會會刊》，北京，1994年，第12期。）

附錄二：清代宮廷家具概說

　　清代宮廷家具是指清政府為配置紫禁城和圓明園、避暑山莊等行宮以及方便皇家外出使用而製作的家具。按其來源劃分主要有三類：其一，由皇家直接監督，在紫禁城和圓明園內製作的宮廷家具；其二，由皇家出式樣，傳交各地方政府承做的“官造”家具；其三，各地進貢給皇室的“貢作”家具。其中第一類更具主導性和代表性，這批家具的製作過程在清內務府《養心殿造辦處各作成作活計清檔》(以下簡稱《活計檔》)內都有翔實記錄(圖1)。此外，清宮的其他檔案如《陳設檔》(圖2、圖3)、《貢檔》、《買辦庫票》(圖4)、《則例》等也有關於家具製造與陳設的記載。本文將以上述史料為依據，結合傳世實物，對清代宮廷家具予以介紹。

　　清代皇家造辦處設立木作始於康熙年間。木匠作工的地點主要集中在兩處：一處在紫禁城內西南角，確切說是在武英殿北，慈寧宮南，隆宗門西，原有的幾排平房就是。清亡後因年久失修而倒塌，現已蹤跡全無。另一處在圓明園的芰合香與紫碧山房一帶，早已毀於戰火。兩處相比，紫禁城內的木工房規模更大些，圓明園所用的家具不少也是在紫禁城內做好後送去的。

　　由於歷史上廣東和江蘇兩地手工業十分發達，亦是著名的家具產地，木作的工匠多來自這兩個地區。他們被廣東粵海關監督和江寧織造等地方官員選中保舉進京，經造辦處試用合格後正式錄用。能進入宮中作工是風光之事。赴京前，各地方政府先發給一筆安置費，在乾隆中期為60至100兩白銀。進京後，皇家還發一筆安家費，乾隆中期為60兩白銀，並代找住處，大多在距紫禁城較近的皇城根一帶。不住官房的也可住民房，帶不帶家眷自便。入宮的木匠還可取得內務府旗籍，可見“待遇”之高。

　　木匠在皇室作工亦有豐厚工銀。乾隆年間，宮中的木匠月銀分三等，分別為六兩、八兩、十兩。按同期官府戶部俸祿標準，已高於一個知縣的俸餉。如果活計完成得好，還可獲得賞銀或賞物，這是慣例。賜賞的程序是，先由主管“擬賞”，即根據完成活計的數量與質量，初擬賞物或賞銀數量，然後呈送皇上審批。御批的賞賜大多高於擬賞，以示皇恩。例如，乾隆元年(1736年)檔案九月二十日記錄：“花梨木雕雲龍櫃一對呈進，奉旨着擬賞。”二十五日又記錄：“擬得賞大緞二匹，貂皮四張。”後乾隆帝閱批“着賞大緞四匹，貂皮十張”，比擬賞高出一倍還多。類似記載在《活計檔》中多處可見。另據記載，工匠在紫禁城內作工，每日有午飯一份，若去圓明園作工，則管午、晚兩頓飯。此外，工匠每年有回鄉掃墓假，工錢照發，還開銷路費盤纏。如此待遇，在封建社會的各行業中是少見的。乾隆皇帝曾在不同場合講過，皇家的工程是“料給值，

1

2

工給價"，表示不佔民間匠人的便宜。正因如此，工匠可以無所顧慮地全身心投入工作，發揮出最佳技藝。

　　檔案記載，造辦處的木匠不僅做家具，也承做木製日用器物和工藝品，上至珍貴玉器、金銀器、古董擺件的各種座托，下到送奏折的匣子，甚至盛放中藥的小盒，件件精巧別致。流傳至今的，都成了收藏家們搜集之物。

　　木作還為一些貴重工藝品製作試樣，如青玉象木樣、銅鍍金鞍轡寶瓶木樣、青玉雙喜罐木樣、掐絲琺瑯花觚木樣、青花印盒木樣，甚至還做過隨形山石等稀奇古怪製品的木樣。當今藏於北京故宮博物院中的被冠以工藝與材質之王的特大玉雕"大禹治水"玉山，也是先由木匠做出與玉石形狀相同的木樣，並按設計圖案全部雕成後，才實施玉雕的。可見木匠們天資過人，心靈手巧，無所不能，有着豐富的想像力和創造力。

　　在宮中作工，工匠高超的手藝固然可以得到充分施展，但在藝術創作上必須遵循一定的模式，符合清代宮廷的風格。工匠偶爾也會因活計做得不符合要求或誤解了旨意而受到責備，甚至不予開銷工錢。這樣的事例在檔案中也有記載，但未發現工匠因此而遭受迫害的記錄，最重的懲罰是革退，"永不錄用"，而官方管

3

4

寶座左右設
香色彩漆書桌一對
左桌設
黃楊木爐瓶盒一分　紫檀盖座孔雀石頂
黃楊木匙筯
霽青磁罐一件　雍正欵　銅座
烏白玉索子英雄盖瓶一件　紫檀座
有塊一點
案下設
紫檀單盖匣一件　匣裂　内安紫石硯六方
雕紅漆盒一對

桌前設
均釉如意耳冠架瓶一件　雍正欵
白磁綠龍木瓜盤一件　紫檀座
右桌設
碧玉靶蓮有魚筆山一件　紫檀座
漢玉英雄墨床一件　隨硃墨一錠　紫檀座
青花磁紙搥瓶一件　黑漆座
紅瑪瑙夔紅水盛一件　有鷺鳥木座
套紅玻璃詩意圓筆筒一件　銅匙　乾隆欵底補覺内挿白檀筆一枝　棕竹筆一枝
紫石硯一方　黑漆嵌玉匣盛
蔣溥冊頁一冊　匣裂

棕竹邊股半金面扇一柄　金士松子　束裝畫

1.乾隆九年（1744年）清宮造辦處《活計檔》，中國第一歷史檔案館藏。
2.嘉慶三年（1798年）清宮《陳設檔》，中國第一歷史檔案館藏。
3.乾隆十九年（1754年）清宮造辦處《買辦庫票》，中國第一次歷史檔案館藏。
4.嘉慶三年清宮《陳設檔》，中國第一次歷史檔案館藏。

附錄二：清代宮廷家具概說

理人員受到的責罰常比直接責任工匠還要重些。

查閱木作檔案可以感受到，造辦處各級人員，上至主管的王公大臣，下至總管、領催(工長)、催長(工頭)到工匠間的關係是和順的，只是蘇廣兩地的工匠似未能融洽相處。到乾隆初年，木作中又獨立分出了"廣木作"。分析起來，人們往往都有地方觀念，兩地人的口音又不同，難於交流，容易產生誤會，是原因之一。但筆者認為，最根本的原因在於蘇廣兩大流派的家具製作理念差異巨大，很難相互融合。蘇作家具和廣作家具不僅風格截然不同，工藝手法也有很大差異，僅從用料方式就可以分辨是出自蘇州工匠還是廣東工匠之手。蘇州工匠有"惜料如金"的美譽，善於最大限度地利用材料，從家具設計到工藝手法都有相應的措施，如蘇作家具採用圓截面材型的居多；家具中不能直接看到的部位常有"爬棱"；採用"攢"、"斗"工藝以便充分利用小料頭等等。而廣東木匠則推崇"用料唯精"、"徹活兒"，廣作家具大多採用方截面材型；講究一木連作，不在乎費工費料等等。兩種近乎對立的理念，兩地不同的歷史、地理、人文背景所導致的思想和意識上的差異，顯然無法調和，結局自然是分開各幹各的。分開後，不僅避免了矛盾，客觀上還促進了雙方的競爭意識。兩大流派的高手同時同地為同一主東作工，自然倍加努力，暗中爭先，其結果使得家具製作的工藝水平達到了中國傳統家具史上的最高峰。

在蘇廣兩大流派家具中，廣作家具風格更能顯示皇族的威嚴與氣派，最終為皇家所接受。傳世的宮廷家具廣式風格的居多，有理由認為，清代宮廷家具是在早期廣作家具的基礎上演變而來的。檔案資料也顯示，廣東木匠承做的重要活計更多，得到的賞賜也多些。乾隆三十年(1765年)檔案中有一條記錄：新從廣東來的木匠蕭廣茂，一來就給了在宮中效力多年的工匠們相同的待遇，可見廣東木匠在宮中更為吃香。

清代宮廷家具作工精良，除了因為擁有精選的能工巧匠之外，還有一個民間家具無法比擬的得天獨厚的重要條件，就是造辦處的其他各"作"如"雕作"、"鏨花作"、"琺琅作"、"鑲嵌作"、"鍍金作"、"漆作"、"牙作"以及玻璃廠等部門都在配合家具製作，提供配套附件，使得木工工藝與其他工藝相結合，形成清代宮廷家具的創新風格和主要特徵。

宮中家具的製作有一套嚴格的審批程序。傳做一件家具，首先要畫出畫樣供皇帝御覽、修改、批准，如"將畫得方香几畫樣一件呈覽"，檔案常有類似的記錄。有的家具在製作前，還要先做出紙樣、蠟樣，甚至小木樣，檔案中亦常見某月某日將某木樣"呈覽奉旨照樣准做"的記載。式樣較獨特或重要的家具，往往還

要先出兩三套設計方案，供對比選擇。例如，乾隆三十年為九尊銅佛配做木佛龕，二月二十六造辦處呈上紙樣一張，乾隆帝看後不滿意，傳旨"照藏裏進來龕樣式另畫畫樣"。三月初六，造辦處將新畫樣呈覽，乾隆見後批示"將龕面寬兩邊各放一寸，其立柱、觀門並下座俱各長高二寸，再畫樣呈覽。"四天後，造辦處再次將修改後的畫樣呈上，這才獲准"照樣准做"。

並非所有傳做的家具都可獲得"照樣准做"的結果，也有因設計方案反覆修改都不能令皇帝滿意，不得不半途而廢的。例如，乾隆三十年，一件燈座的設計紙樣就經過幾次修改，最後乾隆帝對郎中白世秀呈送的畫樣批覆"不必做了"。還有些改制的舊家具，改完之後不滿意，又返工，最終仍不理想又無計可施的，往往遵旨"着送崇文門作價"，即送往民間集市上賣掉。如檔案記載："乾隆三十年元月初四太監胡世傑傳：金漆桿孔雀翎掌扇一對，着刮去金漆，交崇文門變價。"反映出對活計要求十分嚴格。

每件家具的設計、施工、驗收以及修改過程均記錄在案，可惜檔案中常提到的紙樣（合牌紙樣）、木樣，筆者都未見過傳世實物。只在國家圖書館有關檔案中見過少量的年代較晚畫樣(見圖6)，推測當年的家具畫樣的畫法大抵如是。

5.乾隆三十年（1765年）清宮造辦處《活計檔》。此頁檔案講到了"先做樣呈覽，準時再做"。中國第一次歷史檔案館藏。

家具的設計方案與畫樣，有些是由工匠自行完成的，也有宮廷畫家(如意館內的畫師)提供的。此外，不少著名宮廷藝術家，如劉源、唐英，造辦處的管理人員如怡親王允祥、海望，以及一些來華的外國藝術家，如郎世寧(Giuseppe-Castiglione, 1715年由意大利來華)、王致誠(Jean Denis Attiret, 1738年由法國來華)、沙如玉(Valentin Chalier, 1729年由法國來華)等人也為家具設計過式樣，畫過畫樣，把歐洲的巴洛克、洛可可裝飾風格引入了清代宮廷家具。傳世的清代宮廷家具實物中有近半數帶有西洋風格。例如雕飾大貝殼、西番蓮紋飾等。需要說明的是，康雍乾時期的宮廷家具只是借鑒了西方裝飾風格，而不是簡單地照搬。多數有西洋裝飾風格的宮廷家具設計是成功的，很多是當時為與圓明園建築風格相吻合而特製的。

清宮的家具製作也有嚴密的管理制度。從領料定額、工時定額、製作成本到質量標準都有詳細條例。配合木工製作家具的雕工、嵌工、磨工、彩繪油工、編藤工、銅匠、鐵匠等各道工序分工明確、責權分明，工時計算有章可依。這些記載為我們研究清宮家具製作提供了寶貴的原始參考資料。

清代宮廷家具製作中的一個獨特現象是帝王的直接參與。尤其以雍正、乾隆兩帝最為積極。雍正對中國傳統木器有較深刻的理解，諳熟其結構和工藝，因而從設計到施工，從局部到整體，能拿出合理而具體的方案。有些旨意好似工匠之間敍述活計，簡潔利落，術語準確，連珠成趣。三言兩語，一件家具的式樣、結構躍然而出。雍正一朝製作的家具被認為是清代家具中成就最高的。

乾隆對家具製作下的工夫更是有過之而無不及。幾乎每件家具都是在他耐心、細緻的過問下設計、選料、製作、修改後完成的。乾隆時期，除了大件家具，也曾新製或改製了一些小型木製玩物，如百(萬)寶箱、多寶格、什錦架、清玩閣、藥箱等。這類小件木器除了在紫禁城內承做的以外，還有的是發往南方，由江寧織造、兩淮鹽政、粵海關監督等機構監製。即使對這些小件木器的設計、製作和改進，乾隆也都不厭其煩地做出詳細具體的指示，甚至詳盡到每個箱中應設多少屜、多少隔層，哪個隔層貼甚麼布料，放甚麼器物，每個小門小蓋用甚麼材料、套甚麼顏色、雕甚麼花樣，直到小門上用甚麼式樣的拉手，拉手怎麼安裝上去等等。下面的一段文字出自《活計檔》乾隆三十年某日，皇帝對兩個放置玉器的小箱所作的修改批示："瓊瑤簇百什件（註：百寶箱）屜內有小抽屜一件，將牆挈上着郎世寧畫畫片一張糊上，其上層屜內白玉齋戒牌一件，挑出永不許配用，着另挑玉器一件換入屜內。其配成鼻煙壺二件不成對，亦不必用，如有成對者選二件成裝，如無成對者另選別的器皿一件成裝，將瓊瑤簇百什件內小抽屜並格子俱准用花梨紫檀木配做成楠木胎

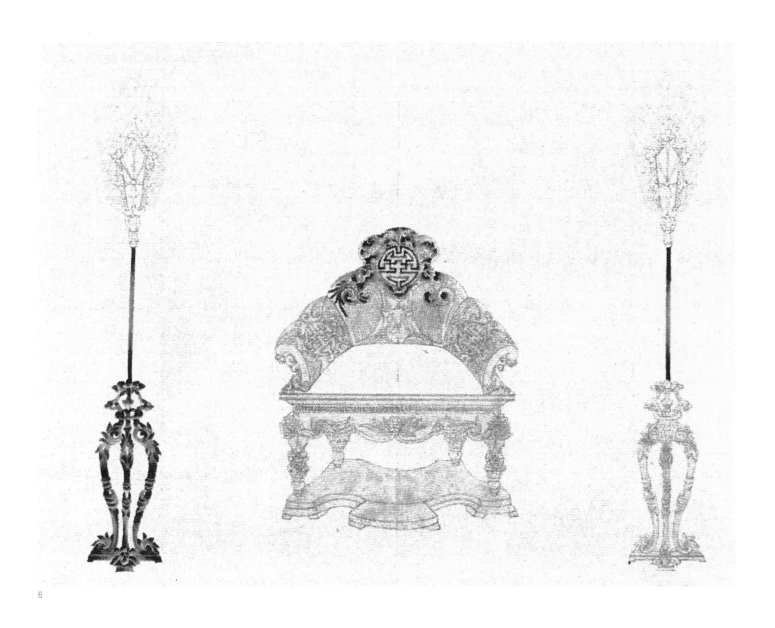

6

6.清宮家具設計畫樣。中國國家圖書館藏。

從畫樣中所繪物件合理的透視關係，細膩、嫻熟的筆法，可看出此畫樣出自有一定繪畫基礎訓練的畫師之手。

此畫樣的準確年代待考，但從其所繪家具風格，應在清晚期，相信雍正、乾隆時期郎世寧等西洋藝術家參與設計的家具畫會

比此畫樣更為精美。

附錄二：清代宮廷家具概說

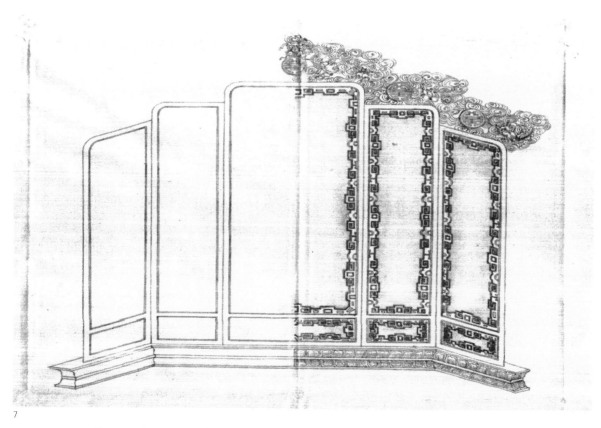

7

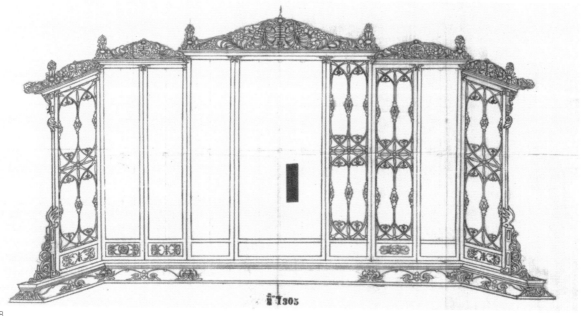

8

7.清宮家具設計畫樣。清晚期，中國國家圖書館藏。
8.清宮家具設計畫樣。清晚期，中國國家圖書館藏。

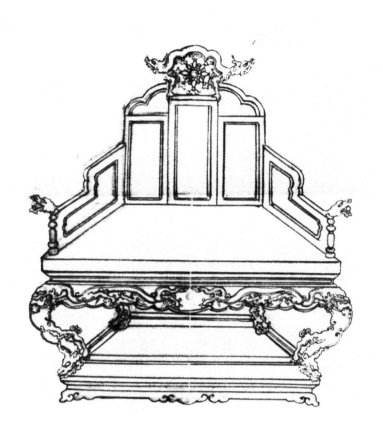

10

9

畫樣搭腦

細看此畫樣可以發現小寶座的搭腦處貼有一張可以掀開的小畫樣，翻開小紙面後，可見還有另一個搭腦式樣，可以"掀開、閉合"對比效果，這有可能是設計時就同時提供了兩個搭腦式樣供選擇，還可能是經御覽後因對搭腦式樣不滿意而修改的修改圖。在傳世已見樣式畫樣中，這種作法常有所見。這樣做，比畫兩張整圖既省時又便於對比。

9.清宮家具設計畫樣。清晚期，中國國家圖書館藏。
10.清宮家具設計畫樣。清晚期，中國國家圖書館藏。

附錄二：清代宮廷家具概說

11

漆漆，再瓊瑤簇萬寶箱清玩閣三分做完合牌樣時將抽屜大牆俱用杉木成做，糊錦其抽屜內，盛古玩隔斷處准用楠木做，糊藍雲鳳綾裏，再抽屜口上或用紫檀、棕竹或用高麗木鑲作。欽此。"

　　清代宮廷家具的主要用料以"珍"、"稀"來形容最為恰當(圖11清宮檔案)。紫檀因以其珍稀和無可比擬的質感受到青睞而成為首選。民間歷來有"紫檀無大料，十檀九空"的經驗之說 。但是，僅筆者見過的清代宮廷紫檀家具就有長過三米的大案，更有高過兩米的大櫃，櫃門板亦是整片紫檀製成。相信如此巨材的紫檀一定為數極少，民間無從見到，才會有紫檀無大料之說。除紫檀外，檀香、沉香也是清代宮廷家具喜用的木料，也是歷來被認為不可能有大料的，多用來製作扇骨、小造像等。而筆者見過一件清代寶座的背圍子中有寬度愈尺的檀香木雕飾件，至今仍有微微香氣。還曾見一張大畫桌，整個桌面是用茵陳木和沉香鑲拼而成。這類製品，若不是親眼所見，很難令人置信。

　　珍稀木料的來源極為有限，皇家裝修工程和製作家具的規模又大，故而對其實行了嚴格管理，力求物

11.乾隆三十年清宮造辦處《活計檔》。此頁檔案講到乾隆帝旨意，"百什件"（百寶箱）要用"紫檀、花梨、黃楊、楠木、沈香、白檀"製作，幾乎把世間的珍貴木料一網打盡。

盡其用。例如，動用紫檀要由總理造辦處的親王批准。對修改家具中換下的珍貴木料也盡可能回收利用。乾隆三十年檔案載有如下史實：「交紫檀木鑲擺錫玻璃檀香花紋寶座一座，傳旨將寶座上玻璃並檀香花紋俱拆下，另畫樣呈覽，欽此。」幾天之後，檀香花紋拆下，「稱得重二斤四兩」，傳乾隆帝旨意：「拆下的檀香花紋俱做材料用，欽此。」

除了木器家具，清代宮廷也製作了不少漆器家具，形式多樣，工藝精湛，從古樸的素漆家具到珍貴的百寶嵌漆器家具都有。對這類家具，著名學者朱家溍先生已有專題論文《清雍正午的漆器製造考》述及，在此不再贅述。

長期與這些珍貴材料製成的家具尤其是紫檀家具相處，置身於莊重威嚴的環境之中，難免令人感到某種壓抑與沉悶。或許出於這種原因，清宮也配置了不少竹器家具，以增添生活環境的疏透感。檔案中見到的竹器記載近百件，大至「棕竹寶座」、「香妃竹床」，小至香几、炕几等。傳世的清宮繪畫中亦可見到竹器家具的形象，大都輕盈文雅，惜今已不易見到完整無損的竹器家具實物了。此外清宮也使用過少量的瓷、石、琺瑯、樹根家具等。

從「陳設檔」的記載可知，到乾隆晚年，紫禁城和圓明園內大小房屋的家具陳設基本配置就緒。從此之後，木作的主要活計轉為修繕。至此為止，百年間宮中木匠們承造了不下千件的家具精品。

就整體而言，清代宮廷家具造型莊重，氣勢不凡，形式上富於變化，品種上也遠遠超過了明式家具。清代宮廷家具屬於寫實風格，又長於和多種工藝品相結合，力求瑰麗華美。入清之後，隨着玻璃與鏡子的使用，增加了室內亮度，有了可以欣賞細部裝飾的條件，從而促使了家具的製作與裝飾更為細膩，雕飾逐漸成為家具的最主要的裝飾手法。圖案除了象徵皇權的龍鳳紋，還有生動的西洋花卉、捲草，古雅的仿古玉紋、古銅器紋和富韻律感的幾何紋等。造辦處的雕工技藝更是出神入化，空前絕後，絕非一般工藝品的雕飾可以比擬。

就此順便確認一個事實：清代宮廷家具上一般不銘刻款識，但一些木製小件器物，如乾隆時期為宮中珍藏的瓷、玉、書畫等各類工藝品和藝術品配製的座、托、匣、盒等，則常以陰刻填金的形式刻上「乾隆年製」等款識。

流傳至今的康雍乾時期的宮廷家具，較多地藏於北京故宮博物院、頤和園、釣魚台以及承德避暑山莊。在北美、歐洲的一些博物館也有少數藏品。還有少量流散在民間。出於文物保護等原因，各博物館中的宮廷

家具多深藏於庫房之中，不為世人所見。由於難於接觸和觀察真品，加之研究和宣傳的不足，致使一些清代民間製作的形似神不似的仿宮廷家具和近些年來大量製作的偽品，被人們誤認為就是清代的宮廷家具。不僅損害了其形象，也造成了人們對清代宮廷家具的偏見。本文意在說明一些事實，使人們對清代宮廷家具有一個較客觀的認識。

主要參考資料

［1］清內務府《養心殿造辦處各作成作活計清檔》，現存中國第一歷史檔案館。

［2］清內務府《陳設檔》，現存中國第一歷史檔案館。

［3］清內務府《買辦庫票》，現存中國第一歷史檔案館。

［4］朱家溍、王世襄主編：《中國美術全集‧工藝美術編‧竹木牙角器》，文物出版社，1989年11月。

［5］田家青編著：《清代家具》，三聯書店（香港）有限公司出版社，1995年11月。

［6］《紫禁城宮廷建築裝飾、內檐裝修圖典》，紫禁城出版社，1995年3月。

［7］《釣魚台國賓館美術集錦》，日本株式會社小學館，1997年7月。

［8］楊伯達：《清代廣東貢品》，香港中文大學。

［9］朱家溍：《雍正年的家具製造考》、《雍正年的漆器製造考》，載《故宮退食錄》，北京出版社，1999年2月。

［10］Chinese Furniture selected articles From *Orientations*, 1984～1994, Hong Kong.

［11］Tian Jia-qing, "Court Furniture of the Qing Dynasty", The Oriental Ceramic Society of Hong Kong, (Bulletin No. 10, 1992～1994).

［12］田家青：《清代家具的雕飾》，《收藏家》1999年第16期。

本文英文稿"Court Furniture of the Qing Dynasty"，於1993年完成，1994年12月在The Oriental Ceramic Society of Hong Kong 明清家具研討會上宣讀，並發表於*The Oriental Ceramic Society of Hong Kong*（Bulletin No. 10，1992～1994）。中譯文縮寫文稿1996年6月刊於台北歷史博物館《明清家具收藏展》。

附錄三：清代家具上的一些雕飾件

高麗木（柞木）扶手椅的靠背和扶手，清早期，由整木挖雕而成。

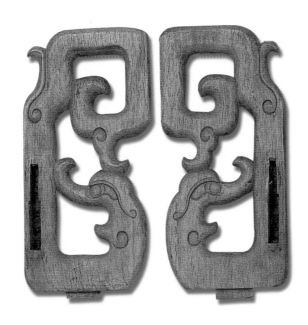

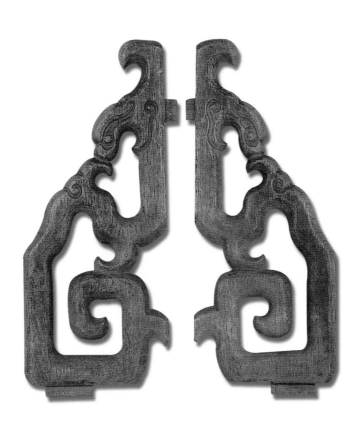

高麗木（柞木）扶手椅的靠背和扶手，清早期，（圖上）靠背長31.5釐米，寬15釐米；（圖下）扶手長37釐米，寬17釐米。圖案為變體的龍紋（民間俗稱象鼻子龍），由整木挖雕而成。

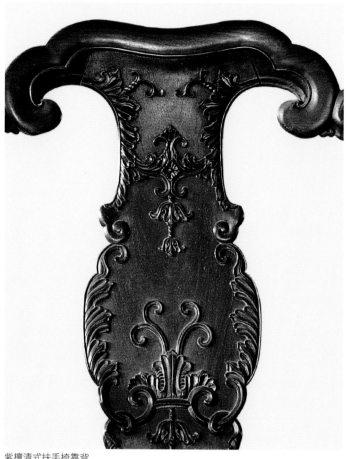

紫檀清式扶手椅靠背

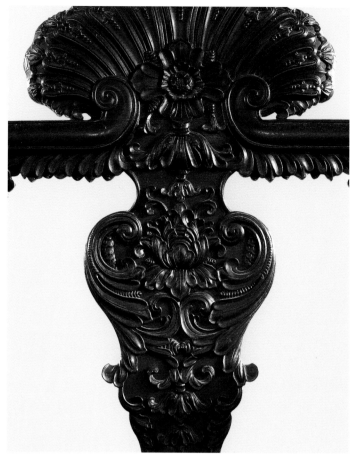

清中期典型廣式風格家具

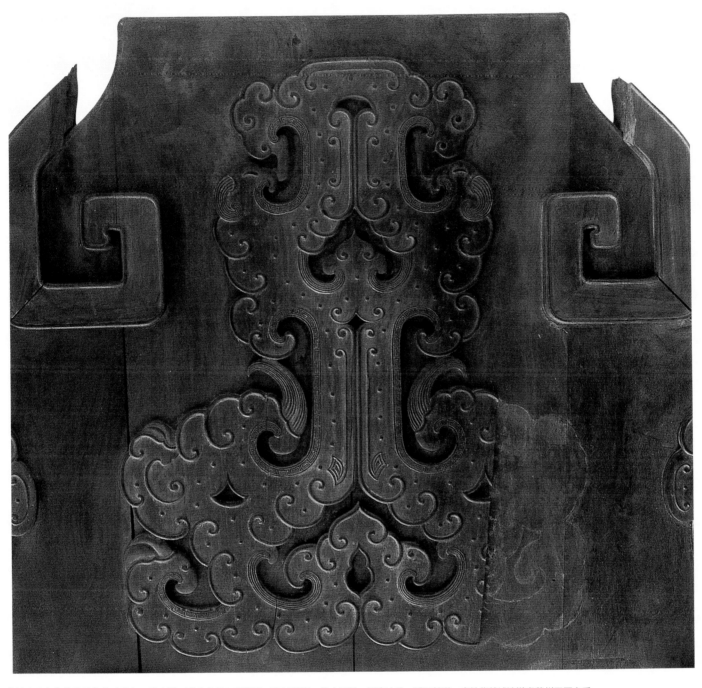

紫檀小寶座靠背的雕飾件（殘），清中期，雕飾件長44.5釐米，寬36釐米。仿古玉紋，圖案古雅，雕工精湛，出於紫禁城造辦處蘇州工匠之手。

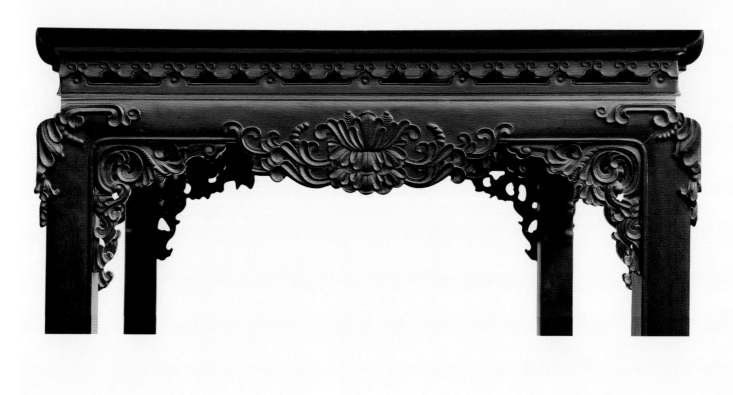

紫檀机凳，清中期，典型圓明園家具雕飾。

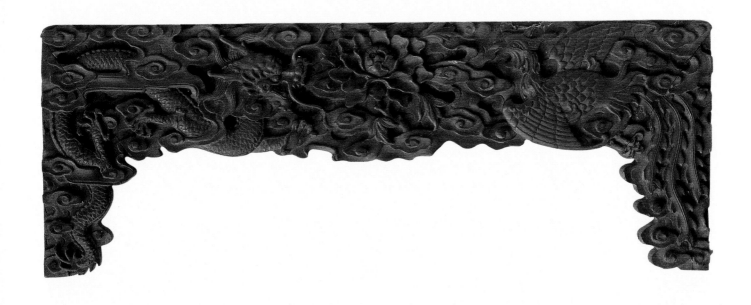

楠木花牙,清中期,浮雕龍鳳呈祥,生動傳神。

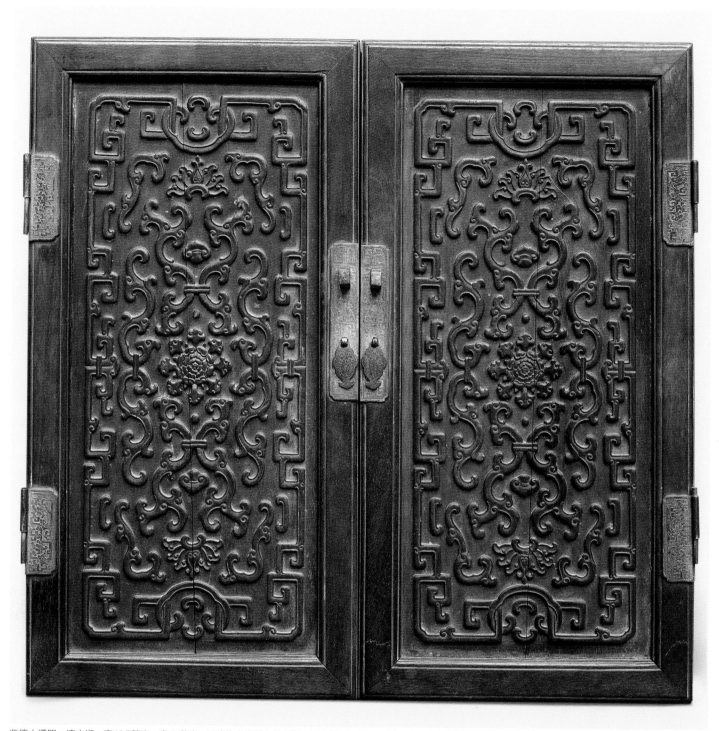

紫檀小櫃門，清中期，高49.7釐米，寬48釐米，原應為多寶格上的櫃門，圖案繁而不俗，工藝規矩而不呆板。

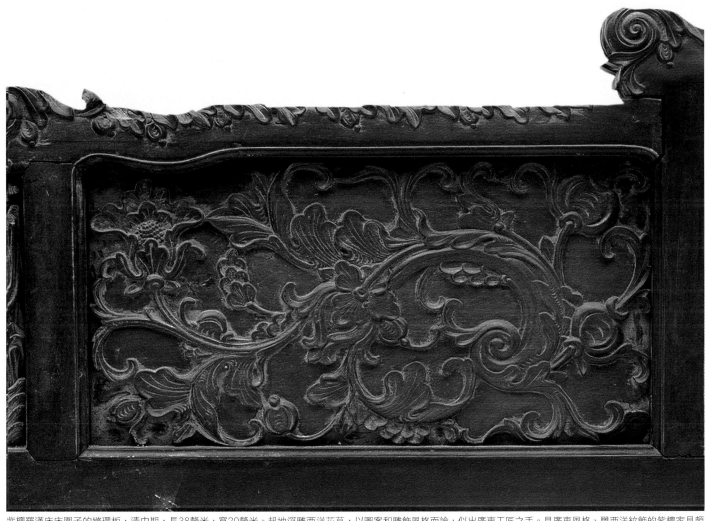

紫檀羅漢床床圍子的縧環板，清中期，長38釐米，寬20釐米。起地浮雕西洋花草，以圖案和雕飾風格而論，似出廣東工匠之手。具廣東風格、雕西洋紋飾的紫檀家具頗常見，圖案多為舒捲糾纏的草葉、蚌殼、薔薇等。

附錄三：清代家具上的一些雕飾件

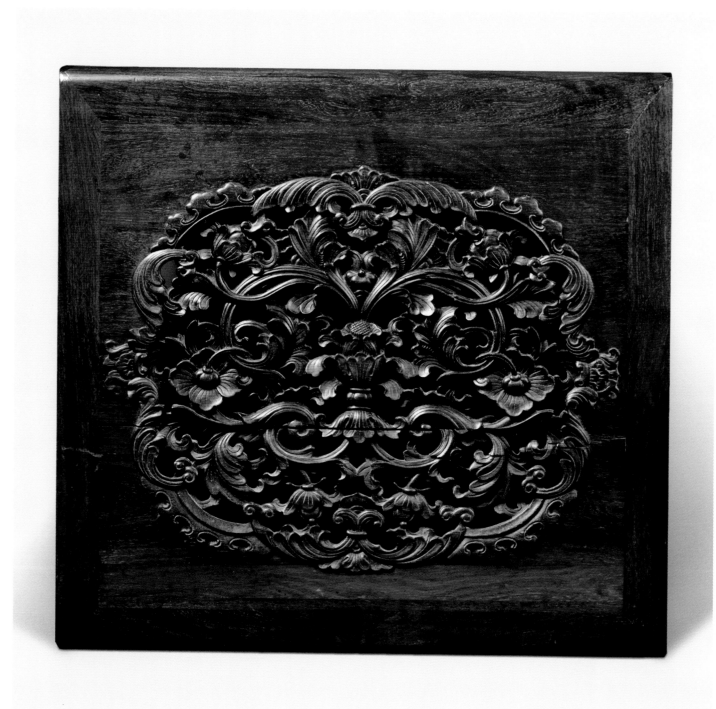

紫檀板足炕几，一側板足，清中期。

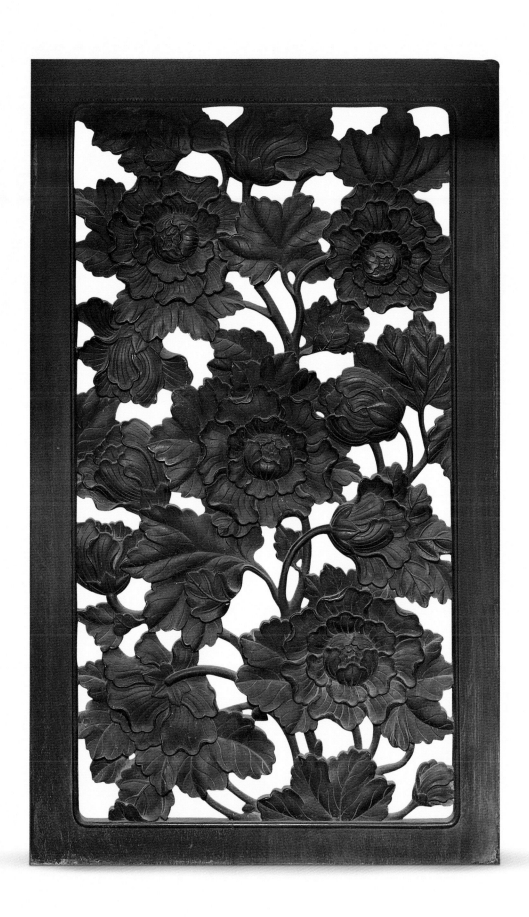

紫檀雕牡丹紋大平頭案擋板

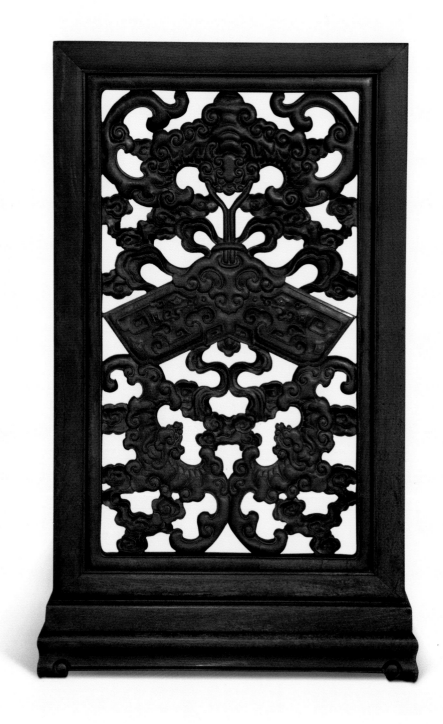

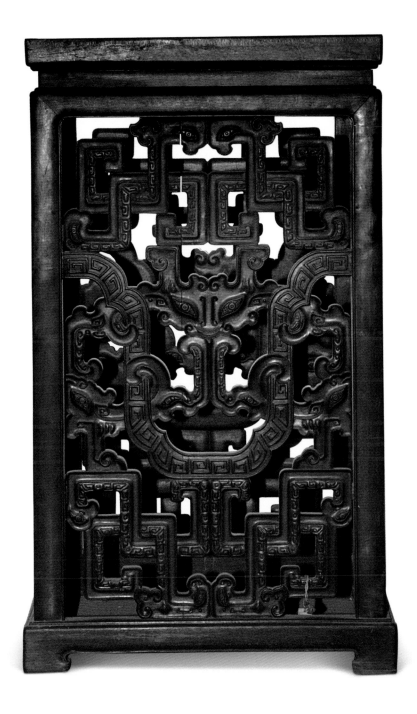

三件紫檀架几案的架墩，清中期。

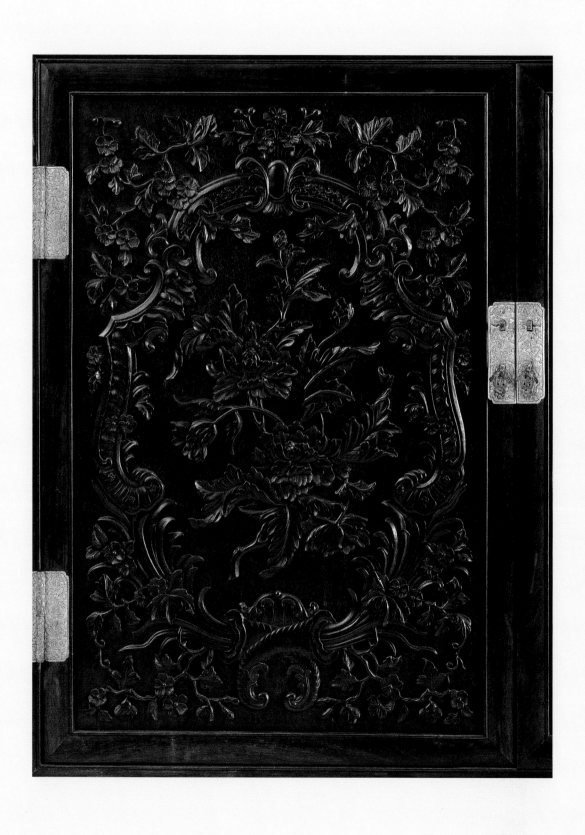

紫檀四件櫃頂櫃櫃門，立櫃櫃門（右頁），清中期。

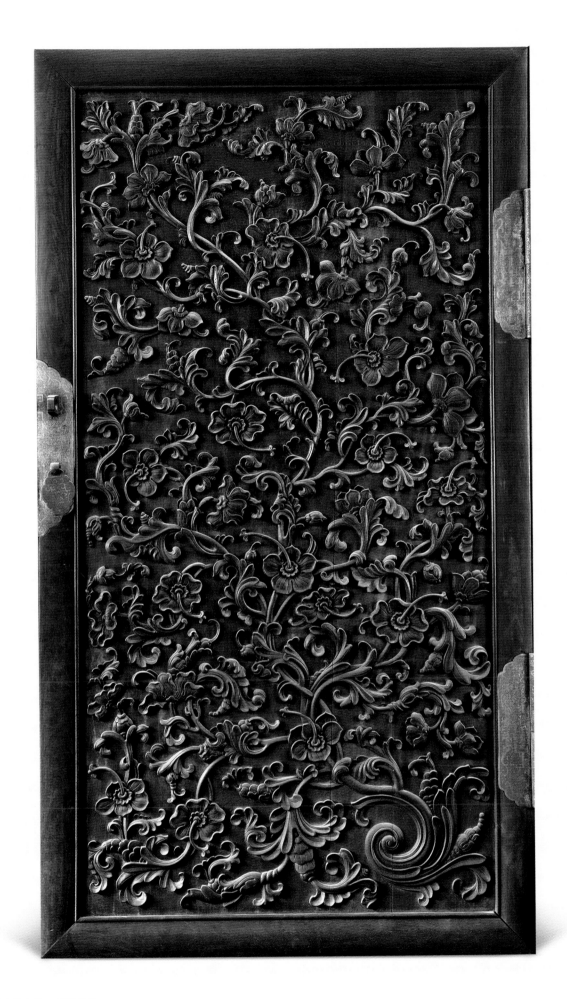

附錄三：清代家具上的一些雕飾件

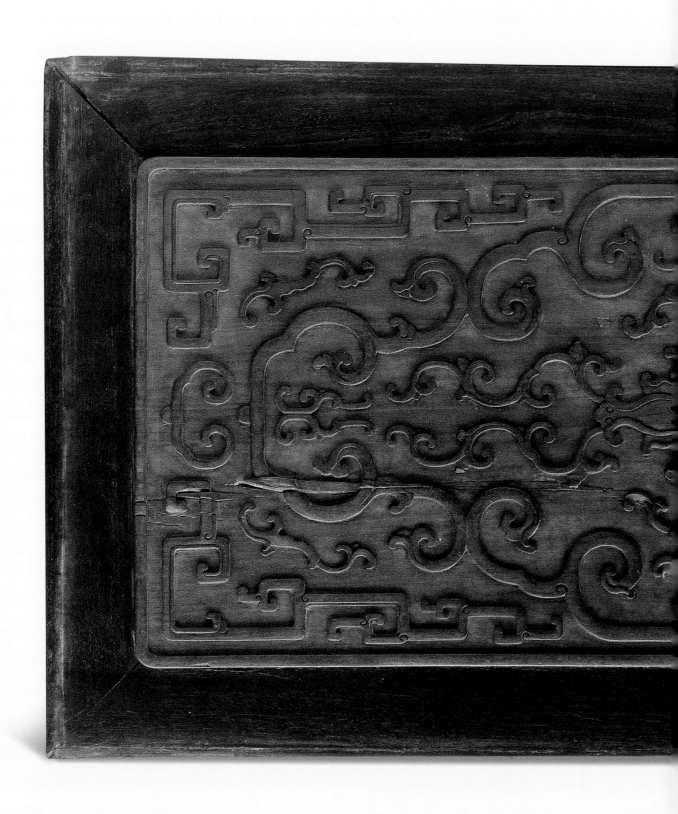

檀香木縧環板，清中期，長63釐米，寬33釐米。起地浮雕，圖案體現了中國傳統風格與西洋風格融為一體的特點。

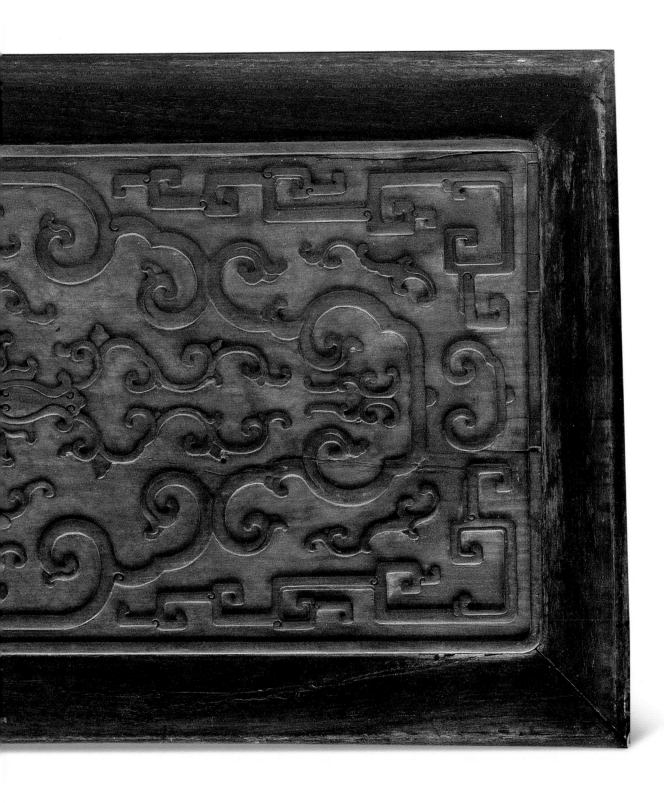

附錄三：清代家具上的一些雕飾件

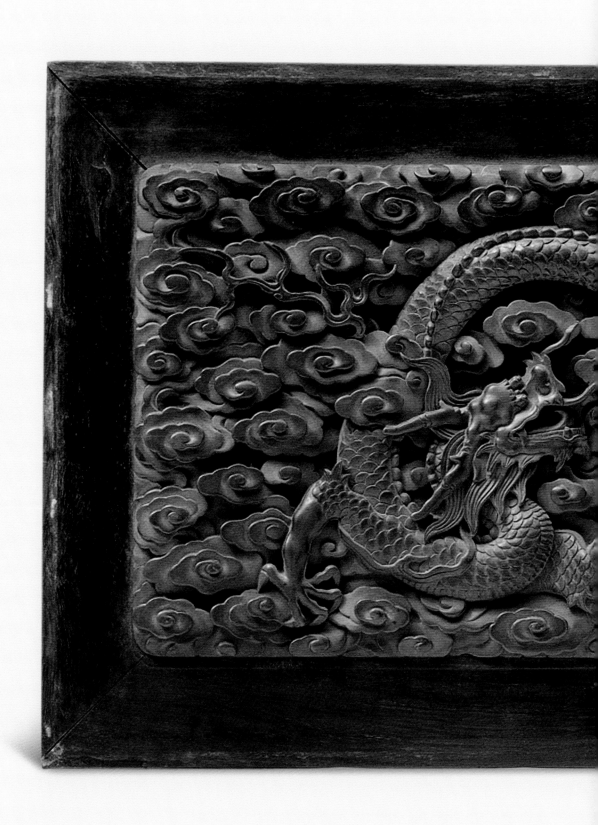

黃楊木縧環板，清中期，長48釐米，寬29釐米。浮雕雲龍紋（此種雲紋亦被稱為地滾雲），雕工極為精湛，五爪雲龍神采飛揚，活靈活現，顯示出典型的乾隆風格。

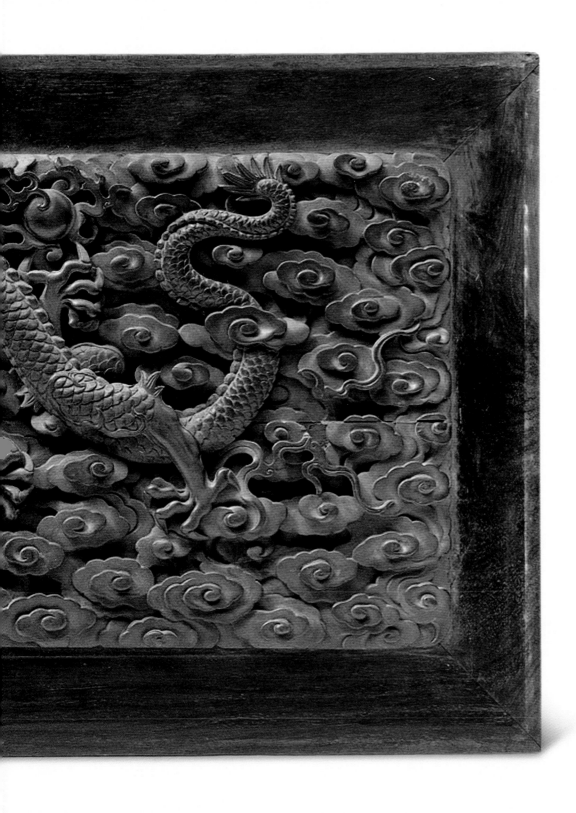

附錄三：清代家具上的一些雕飾件

後　記

本書初寫於1989年，完稿於1991年6月，因各種原因延至今日方得以面世。

在編寫過程中，得到了北京故宮博物院、美國蘇富比拍賣行（Sotheby's）、北京首都博物館、北京頤和園、香港攻玉山房、香港嘉木堂、台灣亞細亞佳古美術與藝術顧問（ARTASIA）、香港徐氏藝術館、美國古典中國家具博物館（The Museum of Classical Chinese Furniture, Renaissance, California）、美國納爾遜美術館（Nelson-Atkins Museum of Art, Kansas City）、英國維多利亞博物院（Victoria and Albert Museum）、北京榮寶齋、北京市文物商店、白雪石先生、黃胄先生、蔣守則先生、金歐卜先生、Lark E. Mason Jr.先生、薩本介先生、楊乃濟先生、曾小俊先生、張德祥先生、朱傳榮女士、Craig Clunas先生、曹珊先生、陳靜勇先生以及諸多海內外收藏家、朋友們給予的熱心支持和幫助，在此一並致謝。

全書經王世襄先生、朱家溍先生審閱。朱家溍先生手書題詞，不僅為本書增色添輝，更顯示了前輩的關心和支持。

應當特別說明，書中的6件家具（44頁、80頁、90頁、102頁、151頁、157頁）的黑白照片選自王世襄先生早年收集的一份清代家具資料，原底片失於動亂，至今下落不明，原物更是難於尋覓。這些照片之珍貴自不待言。無論在學業上、事業上，王先生可謂誨我最深，惠我最多，感激之情難於言表。1990年秋，王先生曾專門題寫了七個書名，此次選其中之《清代家具集珍》置於本書最前面，以志不忘前輩的勖勉。

此外，還需說明幾點：

首先，全書收錄了140餘件清代家具，其中有精品，也有比較平庸之作；既有皇家使用的宮廷家具，也有民間的一般家具；有清式家具，亦有製作於清代的明式家具。如此安排，為的是符合全面、客觀、真實的三項原則。

其次，對於明清家具的年代判定，是至今仍未很好解決的一個課題。但為了方便參考，仍對圖版中的家具，試以"明清之際"、"清早期"、"清中期"、"清中晚期"和"清晚期"五個階段予以標示，應注意的是各階段的分界是一個面，而不是一條線。

至於書中家具的真偽，凡出自北京地區的藏品，多數是保存較好且未經過修復的"原來頭"，即使經過修復的家具，也基本保持了原貌，並無作偽。可惜的是對海外藏品，未能全部觀察實物。但它們均來自具有較高鑒賞水準的公、私收藏，相信就整體而言是可靠的。本書為遵照提供藏品機構和個人的要求，所收錄的

部分家具並沒有標註出處，不便之處，敬請讀者原諒。

　　清代家具是一個新的研究領域，所能借助、利用的參考資料極為有限，加之限於作者學識、閱歷和見聞，自知論述簡淺，謬誤難免，懇請方家教之，諒之。此書若能引起人們對清代家具之興趣，作者已十分滿足了。

田家青　1995年11月

修訂版出版說明

《清代家具》於1995年由三聯書店（香港）有限公司在香港出版，迄今已重印四次，英譯本也已在1996年出版並在全世界發行。

《清代家具》是海內外第一本系統研究清代家具的專著與圖典，出版之後，一直受到中國古典家具研究者和海內外收藏家的推崇。書中對於清代家具的分期、樣式、流變與工藝特點的結論，已為學界與收藏界廣泛接受與引用。書中收錄的家具，大多數至今仍被認為是清代家具的最佳代表。《清代家具》的出版，促進了海內外對於清代家具的研究，澄清了關於清代家具的一些疑點，提高了對於清代家具價值的認識。

《清代家具》出版十七年來，作者田家青先生以其持續的努力，不斷的深耕，成為中國古典家具領域博洽兼專精的研究者。田家青先生是極少數能夠復原與實踐明清家具輝煌製造工藝的專家，開創了將家具視為藝術品，並使之承載有設計者思想和中國古典家具核心理念的創作實踐，其具有時代風格的作品，獲得社會廣泛的認同和讚譽。

這次由三聯書店（香港）有限公司與文物出版社合作出版《清代家具》（修訂版），作者補入初版時未見或未及收錄的39件清代家具精品，增補了包含新見解的論文《清代宮廷家具概說》，以期本書能夠更全面呈現有清一代家具的風貌。我等兩家出版機構深以為幸，也盼能為海內外諸家讀者開闢新的賞鑒空間。

謹此為志！

三聯書店（香港）有限公司編輯部

作者簡介

田家青，男，1953年出生。畢業於天津大學機械製造系，任中國石油化工總公司北京石油化工科學研究院工程師。多年業餘從事古典家具研究。其學術專著《清代家具》是此領域的開創之作。

主要著作

1．《清代家具》，三聯書店（香港）有限公司，1995年11月；*Classic Chinese Furniture of Qing Dynasty*, Philip Wilson Publisher's, London, 1996.

2．任《釣魚台國賓館美術集錦》（*The Art of Diaoyutai State Guesthouse*）編委，並撰寫明清家具藏品說明，釣魚台國賓館管理局，1997年7月。

3．《明清家具集珍》（*Notable Features of Main Schools of Ming and Qing Furniture*），中英雙語版，三聯書店（香港）有限公司，2001年7月。

4．《明清家具鑒賞與研究》，文物出版社，2003年9月。

5．《明韻——田家青設計家具作品集》，文物出版社、三聯書店（香港）有限公司，2006年3月。

6．《紫檀緣——悅華軒藏清代家具與珍玩》，文物出版社，2007年1月。

7．《盛世雅集——二〇〇八年中國古典家具精品展》，紫禁城出版社，2008年1月。

8．《頤和園藏明清家具》（總策劃），文物出版社，2011年3月。